李安電影的鏡語表達

從文本、文化到跨文化

葉基固——著

雅俗：對一個電影小子的印象

細究起來，人與人的相遇、相識、相知都是有緣分的。

那一年，學校研究生院讓我帶一個攻讀博士學位的臺灣考生。看報名材料，填寫之處均用繁體字，名字是：葉基固。在繁體字裡，「葉」與「業」的字型有某些相似，我馬上有所聯想：事業——根基——牢固。接著看內文，文筆暢達，用語常透出些許傳統古文意味，字也寫得漂亮，一筆一劃顯示出一定的行草書法功底，喚起我久違了的一種閱讀快感。在我教過的國內學生裡，無論本科生還是碩士生、博士生，就沒見過這樣的行文這樣的字。文如其人，我敢肯定，這是一個非常認真、非常用功、非常守規矩的年輕人。他的自我介紹亦很特別，是一個裝訂別致的小型畫冊，小十六開本，主要由照片（黑白、彩色）與簡單的解說文字構成，排版考究，很有藝術性。封面便是剪裁過的本人彩照，加上幾個歪扭的藝術體字：電影小子葉基固。內頁則是簡歷與創作簡介，無論是整體設計還是細節處理，都恰到好處、絕妙精緻。有一部取得臺灣政府輔導金所支持的電影《深深太平洋》，由他導演，其介紹給我留下不錯的印象。

這個電影小子有如此業績，應當跟他在「北京電影學院」讀

碩士的經歷相關。當然，也跟他從業於臺灣「東森電視台」大有關係。

考前，他曾來京同我見面。學校贊同考博學生同導師接觸、交流，以便考察彼此的選擇是否合適。那天，我見到的他，個子較高，瘦瘦的，笑容可掬，坐下聊天，一副溫良恭儉讓的樣子，彬彬有禮，很有教養。待熟識一些了，便顯出活潑、開朗來，很快，隔閡消除，談吐間時而有幽默的言語迸出，引得我大笑起來。到了談笑風生這時候，就會在無意間溢出一個本真的我來。我暗自想：這小子，儒「雅」下還跳動著一個調皮的「俗」字呢。

正如我望的那樣，他順利地通過筆試、面試，成為我帶的第一個臺灣籍博士生。

後來，跟了我四年。頭一回見面的印象始終沒變，正經和調皮同在，儒雅與平俗共生。即便是求學路上困難重重，依舊坦然對待。小葉就是這麼一個人。

那時候，一年裡，他總要從台北飛到北京往返五、六次之多。他說直航的機票花費較貴，故從香港轉機，很麻煩。他眼看將至不惑之年，從業於「東森電視台」，還是一個小頭頭、工作骨幹。有妻有女，溫馨一家人，外加一份滿意的工作，不是挺好嗎？何必來回辛苦奔波、勞民傷財拿什麼博士學位呢？他的回答是：工作幾年，覺得進步不大，為日後著想，需要繼續充電，便選擇了「中國傳媒大學」。而選我做導師，是圍於一位「北京電影學院」校友的建議。

如此，我們由「相識」而至「相知」，甚至成為彼此離開後「相念」的忘年交。

　　對於一個攻讀博士學位的學生來說，寫好博士畢業論文是至關重要的，這是集之前個人學術大成的一次總結，直接影響到本人是否能拿到博士學位。學生重視，導師也重視。

　　葉基固來自於臺灣，自然如能聯繫到臺灣電影為文最好，亦是其優勢所在。最初，他初擬的題目之一是：瓊瑤電影研究。瓊瑤的影視作品在臺灣、大陸的影響都很大，但相對而言，電視劇比電影似更勝一籌，至少大陸觀眾的印象是如此。而且，瓊瑤熱已成過去時，研究文章眾多，老題難出新意，有可能費力不討好。我同他商量，可否考慮改為李安？李安有兩部電影先後獲奧斯卡大獎，當時正拍的《色‧戒》亦產生轟動效應，是公認的華人國際大導演，其創作之路非常值得研究。我一提示，馬上就得到他的認同。於是就決定研究李安，其核心出發點便是：李安何以能將富有中華文化特性的故事以電影手段呈現於世，獲得超國界的東、西方觀眾的認同。這是多少華人電影導演的夢想啊！華語電影走向世界，李安為之開拓了一條成功之路，奧妙何在？

　　研究的價值是有了，但是要寫好它並非易事。李安是位有影響力的知名大導演，研究他及其電影作品的著作、文章，大大小小、長長短短亦很多。博士論文必須要有個人的創新思維點，要獨到，不能重覆別人，而且要有說服力。你應當找到一個理論內核，是屬於你自己的發現；要找到一個恰當的切口，以便剖開這個內核。我深知，這是一個邊查資料、邊費思索頗為艱難的過程。考驗作者的智力、體力和耐力，還有那個難得一顯閃光的悟性。

　　小葉飛來北京，要上課、要完成各門課程作業和考核、要寫文章發表、要參加博士生相關活動、要見老師接受指導，等等；

回到台北，要到電視台裡完成電視製作任務，要跑書店、圖書館收集資料，要回家照顧老婆、孩子（他一再對我表白，妻子是多麼支持他讀博而全身心擔起家務重擔，所以自己能最終拿到博士學位，實在有愛妻的一半功勞。我相信，他的話是真心的。）等等。

他簡直就是一個陀螺，被各種事情抽打的團團轉。我真難以相像，他一天二十四小時如何分配的。

在我覺得，他該是很疲憊；然而，每次見到他，都是一臉笑容、精神抖擻。同時，會有一小桶阿里山高山茶與兩盒臺灣產的鳳梨酥隨著笑容遞過來。囑他下次別送了，他說只是一點學生心意，禮輕情意重嘛。

實在說，我很擔心，他的畢業論文能否如期完成。他做起事情來十分認真，且要求高標準，從來不馬虎、對付。如此一來，就真的更加重他的負擔了。

這麼多的事情分心，他能有多少時間專心寫論文？十萬多字碼起來，也要費不少功夫呢。

我給即將畢業的三個博士生定了一個提交論文初稿的最後期限。沒成想，最先傳到我郵箱裡的論文就是葉基固的。洋洋灑灑24萬多字，相當於通常完成兩篇博士論文的字數。

應當說，全文資料收集的十分豐富，提煉出的幾大論點也頗具新意，各章節起承轉合，立論上下勾連，論據前後相扣，邏輯方面都照應的很是到位。遣詞用語，也都下了一番功夫。尤為可貴的是，在《商業美學的獨特建構與市場策略》一章中，作者專門論述了鑽石體系理論及其運用到電影運營中的美學價值。透過闡釋「藝術性、商業性、文化性的三性融合」，真正抓住了李安

電影最根本的特性：將中華文化之根，恰當地植入中、西方大文化的交融之中。所以，李安能將自身的華語電影推向世界影壇定是必然的。

其實，本文在剖析李安的成功之路中拓展出一個更重大的命題：華語電影如何走向世界。這是它的真正學術價值之所在。

李安做的是一項高超的電影工程。葉基固做的是對這項電影工程條理分明的解析。以自我思維做為基點結出的成果，都會閃射出獨特的光芒。

我可以想見，這個電影小子為此付出了多麼多的心血。

葉基固這個電影小子還是有遠見的。他拿到博士學位回臺灣後，不久就轉入「世新大學」當了技術職的助理教授，論文還在多個研討會做過公開發表。在這競爭劇烈的年代，有如此成績，都很不容易。如今，該書即將出版，這是一件大好事。我向他祝賀。

作者囑我寫序，我實在寫的是一些回憶。想想那些過往的美好時光，心裡甚感欣慰。

金秋到了，秋高氣爽。葉小子還年輕，期望他在今後的一個個金秋裡不斷付出心智，收穫更多的碩果。

期待佳音。

中國傳媒大學教授　宋家玲

2012 年 9 月 19 日夜於校內寓所

　　這是一本觀察李安電影創作特點與規律,並同時探索對於華語電影生存與發展的著作。

　　李安電影的儒學化創作道路是以自身「東方文化」為基底的框架之下,融合「西方文化」的好萊塢模式薰陶,表現在環環緊扣的通俗性敘事視野,進行全景式的描繪與思考。細細品味李安電影裡的李安,他所形於外的「道」是秉持儒家傳統東方文化的「中庸之道」,故讓他的電影作品保持一貫的創作中心思想;繼之,他所形於外的「德」則是表現在他待人處世的「寬容德性」,故他對電影裡的邊緣人物們,用愛情、親情、友情暖暖地撫慰與救贖那些人物痛苦的靈魂,這就是李安電影的模式。

　　再進一步探索會發現,藏於內的則是更為強大的人物情感的力量。在長久飽受現實環境所壓抑下的個人「情」與「慾」,會隨著人物情慾的迸發而渲泄直下,探觸到人類心底最深之處。李安最難能可貴的是將這強烈的七「情」六「慾」,設置於最典型的物之境中,終究成為發乎於情、而止乎於義的「情」與「境」的交融,讓這股內心情慾和外在道德的交相激盪之下,最後終將落在李安寬容的救贖之上,形成李安電影獨樹一幟的東方文化語境。

　　為什麼在當前的時代背景下，李安電影有其現實的意義？在九十年代都市社會迅速發展的背景下，中西文化頻繁交流、現代潮流迅速崛起，帶來傳統觀念的式微與文化的對立，處於一種失衡的狀態。李安透過中華傳統家庭的成長環境與後來在美國所受的西式教育理念，兩相交集之下而融入電影的創作血液，正是這種汲取了西方電影的敘事形式（即是所謂的「用」），而加以輔助東方文化的內容表現（即是所謂的「體」），於是乎產生了一個電影新觀點，即是所謂的「中學為體、西學為用」，如此相容並蓄的特點在他的電影中做了很好的印證，也讓李安的創作悠遊於此而盈刃有餘。

　　本書共分為「七個章節」。第一章「跨文化融合的敘事策略」主要在橫向的電影作品中，探討李安電影敘事創作的脈絡與策略。原著小說與電影載體轉換的敘事差異與敘事題材的心理探觸，皆是李安電影在主流的商業框架之中所表現出的非主流的敘事特徵，因此多元化的電影類型只是形諸於外的樣式，李安真正的目的正是藉由這些跨類型的差異來講述藏諸於內的人性共同本質，展示一個東方人如何掌握敘事結構的完美性而存在於好萊塢聖殿，對於華語電影的敘事策略有所啟示與關照。

　　歷經第一章橫向視野的脈絡之後，第二章進行的是「中國人文精神的形體展現」。東方文化美學的境界是體現了「人文精神」的意涵，而提升東方人文精神的美學觀，則體現在李安電影裡文人導演的人物形象。在這個真、性、情的人物內心情境世界裡，個個都是臥虎藏龍的角色，並對「顯影」與「隱晦」的陰陽兩性的轉移與顛覆，展現了不同族群、文化與語言的融合與透

視。儘管有些電影人物的自然生命最終的失去帶有某些悲劇性的宿命，但是這些「尷尬」與「邊緣」的人物卻獲得李安「希望」與「情愛」的精神擁抱。

當然，李安式的東方文化，也有面對衝撞傳統的可能性。「食、色、性也，戒?!」的錯位伴隨著性自主意識的覺醒，帶動著現代情慾文化的再度思考與鬆綁之虞，開展「情慾無罪，情真有理」的思考辯證，探索這些飲食男女面貌之下的眾生之相。在這個色慾迷失、橫流肆虐的現今世代，在這個物慾彌漫、人心動盪的充斥年代，李安將告訴我們在情色恢恢的人世之間，如何去構築一條至真至性的食與色之路，這是第三章「飲食男女的眾生之相」所探討的主題意旨，也是一次心理層面的分析與考察。

第四章「鏡語表達」中將整體理論的高度從「文本」的角度跨越成「文化」的高度，進而更提高到李安所獨特的「跨文化」視野，創造出屬於東方式的文化語境，為西方好萊塢樹立一個東方的視點；並以此理論框架延伸為對文化現象的挑動與反思，在傳統文化的轉型、同化與交融之中，尋找到符合現代新意的東方式美學特徵與意境。深受東西方文化影響的李安所展現的是與眾不同的文化意涵的表徵，開展了屬於自己導演風格的樣貌，他對中原文化的追尋更表現在敘事電影裡的文化轉向，而此豐厚深蘊的肌理讓他有別於其它華人導演的表意形態，這是第五章「體現傳統民族文化的意境說」的重要規律。

隨著電影工業經營模式的全球化策略，各國的商業電影皆在結合本土文化與產業模式的前提下，不斷學習好萊塢商業電影的經驗。1995 年由學者 Richard Maltby 在《Hollywood Cinema》一

書中首次提出了「商業美學」（commercial aesthetics）的概念，開啟一個作為對好萊塢研究的一種理論框架，因此李安如何在橫跨東西方文化的大背景底下，將電影創作彙集成「藝術性」與「商業性」兼備的美學特徵，究其因即是體現民族文化傳統中的意境說。李安電影在成功走向市場化的同時，又能兼具東西方敘事融合、抒情中寫意，煥發出濃重的中華文化意蘊，為華語電影當前的市場化轉型中如何保持自身民族文化的傳統，提供了有益的經驗與借鑑，這是第六章「商業美學的獨特建構與市場策略」的辨析內容。

第七章「藝術與商業並置的全球化趨勢」中針對商業電影作為一種產業，就是要通過製作、發行、放映來實現利潤的最大化，但若能同時掌握將此提升至「文化產品」的全球化商業概念時，其成效與影響則更臻完美，並對華語電影的發展策略建言獻策。值得注意的是，李安電影是「非」遵循好萊塢商業美學的邏輯，而是借力使力開創出一個有別於好萊塢公式──「複製」的這個大類型體系之外的另一種商業可能性，樹立了李安個人獨特的商業美學概念。悠遊於好萊塢類型電影的李安，電影商業化的敏銳度的確是東方導演的典範，他示範了跨文化藝術產品引起全球化風潮的可能性，為華語電影樹立一個絕佳觀摩的遠景。

本書圍繞著「文本的角度」、「民族文化的角度」、「跨文化的角度」與「創意產業與市場的角度」的邏輯思路，學習李安電影在藝術與商業的成功謀合，卻又不失表達自身文化的電影特質。尋著李安導演的思路與認知，冀望能引發台灣電影從掌握自身的文化話語權來立足，並在貼近群眾觀影心理的新主流思維來開

創，進而努力從站起來到走出去的全球化視野，發揚與開拓屬於自我的文化語境。

　　新一代的台灣電影必須開始關注自身文化的話語，形成一雙觀看自己生命歷程的眼睛、一種發自於內心而形之於外的自我審視，繼之將「身份認同」的心理深植於內心所幻化而成的思想與言行，充溢在整個內在思維與外在創作之中，使電影人物的感性活動處處閃耀著生命的精神價值，但卻又能處處表現出生命的獨特性。李安電影所散發的文化意識、審美價值與藝術生命力是一股向上提升的影像新力量，它對於台灣電影與華語電影的開創視野，提供了一個以「文化軟實力」為根基的無限可能性。

　　台灣電影，加油！

目次

跨文化融合的敘事策略

對我來說，挑戰來自於我有多大勇氣去觸摸它、有多大勇氣去暴露自己。

因為，這個世界聰明人太多，不管用什麼方法都無法掩蓋；可是，我樂此不疲。——李安 [1]

「敘事」由一系列能夠顯示人物與人物之間關係的具體事件所構成，它把事件的內在關係展現在觀眾面前，調動生活經驗並開拓人物的思想情感。人與事處在相互影響、相互作用的矛盾關係中發生變化，這種變化的過程就是創作者對事件進行藝術加工，而李安電影的獨特之處便是將文學敘事的觀念轉移至電影這個載體，形成一道屬於李安風景式的敘事藝術。依據結構主義學者熱奈（Gérard Genett）的看法：

故事、敘事、敘述三個概念有所不同：「故事」是訴諸文字之前按時間和因果序列構成的事件，「敘事」則是寫下

[1] 李達翰：《一山走過又一山——李安‧色戒‧斷背山》，臺灣如果出版社，2007年版，封底頁。

的詞語，亦即「敘事話語」，而「敘述」涉及到說話人、作家（敘述的聲音）和受眾、讀者的關係。[2]

李安的電影充盈著「東方話語體系」與「人文思考價值」的二大主軸，並非西方近代文化習慣或心理學概念上的單純意涵，他的敘事電影貼近文化話語的模式，因此也就更加趨近於理性結構與理性原則。李安電影的完整性、結構性與秩序性並非來源自影像本身，而是深藏於影像背後的敘事邏輯與心理因果關聯，因此架構在這個意義之上的是他的敘事電影必然趨向於塑造人物的性格、挖掘深刻的主題、交融複雜的情節。

第一節　敘事創作精神的互文性分析：
從「家庭輕喜劇小品」到「悲劇動作大片」

電影是我瞭解世界的方法，也是我的生活方式。
我想今天的我，拍電影可能已經上了癮，無法停下來。
我只有盡我所能挑戰新的題材、拍出新的風格，
讓我的電影永遠保持其純真的一面。──李安[3]

[2] Wallace Martin：《Recent Theories of Narrative》,Cornell University Press,1986,p.108。

[3] 李達翰：《一山走過又一山──李安 ‧ 色戒 ‧ 斷背山》，臺灣如果出版社，2007年版，第 11 頁。

　　法國著名的語言學家、精神分析學家茱麗亞・克里斯蒂娃（Julia Kristeva）在《詩歌語言中的革命》裡精闢闡述了「互文性」（intertextuality）的論點。「互文性」並非單指文本之間的轉換關係，歷史的、社會的、文化的因素也是改變與影響創作的重要背景。

> 任何文本從一種符號系統變換成另一種符號系統，舊的系統會被解構，而新的系統得以產生。新的系統可能運用同樣的或不同的能指材料，變化出多端的諸多意義彼此交疊，這就是「互文性」的由來。「互文性」這一範疇表明，每個文本都存在於與其他文本的關係之中。不過，互文性並非傳統意義上的文學概念，因為它反映了文本邊界的流動性，同時也表現了文體功能的某些混合，像寫實小說（faction）它是「事實」（fact）與「虛構」（fiction）的融合。[4]

　　因此互文性是廣泛存在的，而李安的「敘事電影」正是一次又一次的自我互文性的表現。

　　「敘事電影」這個概念本身揭示了敘事創作精神在電影中的核心地位，它是依照敘事的要求架構而成的。綜觀李安之於電影的創作歷程，是從「自編」的角色開始出發的。最早的兩部作品《推手》、《喜宴》是李安在家六年深耕文筆的代表之作，隨後

[4] 黃鳴奮：《互文性：網路時代對後結構主義的追思》，載於《文化研究》，2005年12月16日，參見：http://intermargins.net/intermargins/TCulturalWorkshop/culturestudy/theory/02.htm。

獲得臺灣新聞局「優良劇本獎」，奠定對劇本深厚的敏銳度與掌握度的積累。從第三部電影《飲食男女》起，李安開始有機會挑選喜歡的劇本進行「改編」的歷程，逐漸脫離自身題材經驗的限制，開始探觸各種電影類型的可能性。我們在李安創作的脈絡中清晰可見，從《推手》、《喜宴》、《飲食男女》、《臥虎藏龍》到《色，戒》這五部充滿東方文化的作品中，依然不斷地自我挑戰多種電影類型的題材，開創從自編到改編、多元且豐富的敘事創作視點，儘管風格迥異，但相同細膩的心理刻畫與內在潛伏的文化底蘊卻未曾改變。

如此一位深受美國電影教育孕育出來的導演，在首部執導的作品《推手》中並沒有過多西方科技的絢麗包裝，反而是用一種十分貼近的生活角度，從一個典型的華人傳統家庭出發，描寫一位退休的太極拳師傅移民到美國與兒子生活的故事。成長在一個父權制度下的家庭背景，「父親」的形象一直圍繞在李安的影片核心中打轉，因此敘事的創作角度如接續其後的電影《喜宴》、《飲食男女》一般，始終選擇以「家庭」作為支撐影片的框架，終於在完成所謂的「父親三部曲」（Father-Knows-Best Trilogy）後才慢慢釋放出來，並且安排了一位年輕漂亮的女性讓他找到第二春，才逐漸「送走」了心中又敬又畏的「父親形象」。

這股潛藏在內心的父子情感在《綠巨人》的時候又浮現了，那種父子之間用非常強烈的方式來解決的壓力感，終於讓我們明白父親的角色在李安的心中是揮之不去的存在，不僅是深受儒家文化教養上的影響，甚至是在基因上的宿命。

　　有些東西我是永遠沒有打敗過的，比如說「壓抑」、「父親」，一直在變形，可是它還是父權的問題，不是母親的問題。[5]

　　我覺得男性與男性之間存在一種張力，父子之間必須要用毀滅才能看到本質。《綠巨人》拍完後我父親過世了，所以在這部電影的結束我把父親的形象炸掉了。父子關係難道一定要用爆炸毀滅的方式來表達嗎？我自己也有很多深思。我覺得男性身上有動物生存很陽剛的一面。[6]

　　李安將擅長的父子關係再度加以變形，讓《綠巨人浩克》所探討的議題與深度在此類型電影中表現得相當出色。透過綠巨人的形象做為譬喻式、而非主角式的主題探討，因此「受傷的內在記憶」是電影最重要的主題，而李安則將敘事的脈絡慢慢地拉長，讓觀眾在真正進入故事的重點之前先瞭解這些角色、瞭解他們的行為模式與思考邏輯，這讓電影裡悲劇的成分更加強化，使得情緒的張力也隨之更令人感動；雖然造成敘事節奏相對緩慢，卻讓故事有舒展開來的表現空間，也使得浩克的出現顯得極其必要性且無可避免，最終造成父子關係的大崩解。

　　對我來說，挑戰來自於我有多大勇氣去觸摸它、有多大勇氣去暴露自己。因為，這個世界聰明人太多，不管用什麼

5　轉引自李安赴國立臺灣藝術大學演講談話，2006 年 5 月 3 日。

6　馬戎戎：《李安：我要讓西方人看到不同的中國》，載於《三聯生活週刊》，2006 年 6 月 26 日。

　　方法都無法掩蓋；可是，我樂此不疲……。[7]

　　正是秉持著這麼一股強大的動力念頭，完成了富有人文氣息的武俠電影《臥虎藏龍》。這是華人電影最獨特的影片類型，李安另闢蹊徑地在這個的武俠故事裡填寫了前所未見的「文學性」，體現的是對武俠世界裡「人物」的關注，讓這部影片成為真正「允文允武」的武俠電影，改寫了傳統印象中對東方武俠片一般刀光劍影的刻板印象，揚升了以「人」為本的核心價值，再度樹立起中國人文的精神面貌，而如此的敘事創作觀點對李安而言是保持一致的態度。

　　從敘事創作精神的互文性分析，李安電影總是遊走於悲劇與喜劇之間，但悲劇的劇種是多過於喜劇，猶如伊朗著名導演阿巴斯・基亞羅斯塔米（Abbas Kiarostami）所說：「無論生活有多麼痛苦，生命還是要繼續下去」[8]，處事寬容的李安對於邊緣性的人物，依舊選擇了讓他走出封閉的空間，去面對自己下一步的人生。《斷背山》講述的是一部沒有性別歧異、有關愛情慾望的電影，表面形式的框架是一個帶著沉重壓抑心理的悲劇性故事，可是它卻彌漫著一種「愛」的渴望感覺，這是李安電影對愛情詮釋所解讀的複雜性，即是人性的慾望有「苦」就有「樂」，因此李安成長在東方文化的氛圍中來駕馭這樣的人生體會，讓自己在題

[7]　李達翰：《一山走過又一山——李安 ・ 色戒 ・ 斷背山》，臺灣如果出版社，2007年版，封底頁。

[8]　鄭洞天、謝小晶主編，葉基固作：《藝術風格的個性化追求：電影導演大師創作研究》，北京中國電影出版社，2002年版，第221頁。

材的選擇上如泣如訴地發揮，收放自如的態度可以調和滋潤自己的創作情感領域，這是李安「獨特」的一種有意識的心理作為，因此《色，戒》裡所謂的業障、所謂歷史共業的因子就會將之深埋在情感裡頭，讓電影散發出來的力道變得比較沉重、比較具傷害性。

影片三場性愛戲成為易先生與王佳芝兩人之間，從主從支配的暴力關係漸趨和緩的化學作用，其實正透露了李安「解碼」後的《色，戒》最潛入人心、最惆悵的部分。最後王佳芝那聲真情呼喚──「快走」，相較當年章子怡以玉嬌龍一角在《臥虎藏龍》裡的奔放奪目，湯唯內斂複雜的層次轉折在李安的巧手下，展露了更大的格局。李安的電影總是出於善意、充滿憐憫，他同情受到壓迫的同志、異國的少數族裔、社會的弱勢邊緣人，甚至同情「漢奸」。從這個角度來看，李安的電影其實有著虛懷若谷的深度，在眾生皆苦的關懷下展現出溫厚的人格特質。故事從麻將桌開始，裡面包含著很中華文化的沉重意涵，面對《色，戒》必須在華語地區大規模發行，且要兼顧西方觀眾的接受度方面，李安強調劇本構造方式是先理出一個「世界的思路」，然後「儘量把中國的特色和我們需要考慮的東西加進去，希望能達到一個平衡。」[9]

對李安而言，一旦喜劇的樣式出現，則象徵著創作精神狀態的互文性補償，所以《胡士托風波》出現在飽受心靈遭受巨大傷痛的《色，戒》之後，終於讓我們更加看清了李安的思路狀態。進入「純然之喜」的喜劇範疇中，影片呈現出真實情感的喜劇，喜劇中的喜感並非「周星馳電影」中的那般惡整放縱、那般

[9]　李達翰：《一山走過又一山──李安‧色戒‧斷背山》，臺灣如果出版社，2007年版，第468頁。

無厘頭趣味,因為那將使真實的感情難以溶入,故「真情」的置入自然就會將嘻笑怒罵的因素加以節制,在同情之心與悲憫之心共同發酵之下,形成了製造情緒的百感交集、多愁善感,已「非純粹」的犬儒式的快樂,影片不論說哀說樂都更加純摯地深入人心。李安藉由《胡士托風波》表達一個反對戰爭、崇尚自由、音樂與民權的「烏托邦」[10](Utopia)的概念,希望與大家一起無私地分享創作上的痛苦與快樂,所以選擇了這樣的一個劇本與故事,讓自己沉浸在這種氛圍的情境,不由自主地被這樣的精神所催化。

其實進入「喜劇」這個創作類型,《胡士托風波》算是比較真實、寫實的情感喜劇,但是會夾雜著一點「感傷」的成分。李安自言,因為畢竟距離年輕的時代已經久遠了,若處理「純真」的議題,就會讓人想到純真之後的喪失純真,這個癥結點就反映在於創作裡面是很難地將感傷的部分減輕,因為那是寫實的、那是情感的人生,同情心與悲憫心是緊緊相互聯結糾纏,所以整部影片不覺得特別的感傷,而當真正地浮現出那種小小的感傷時,則會讓觀眾特別覺得有感觸。

> 我覺得六零年代的那種純真時刻,到了胡士托這個事件上面它達到了一個高峰,一旦過了以後就不會再回來了,所

[10] 「烏托邦」(Utopia)本意為「沒有的地方」或者「好地方」。延伸為還有理想,不可能完成的好事情,其中文翻譯也可以理解為「烏」是沒有,「托」是寄託,「邦」是國家,「烏托邦」三個字合起來的意思即為「空想的國家」,「烏托邦」即是人類對美好社會的憧憬。

以在那個高峰的那三天，我感覺特別地珍惜。[11]

　　這就是李安電影特別真誠的時刻，也是李安創作的真正目標吧！

　　而李安在處理人性衝突的過程方面，有個「預期與自我和好」的共通現象。《胡士托風波》裡這個主角他面對了很多內在壓力、性別傾向與外在環境的衝突，進而他對父母的愛卻無形中變成「家」帶給他的一個負累，可是最後在很奇妙的一個機緣裡面他解放了，因為受到「胡士托」這個事件的影響產生家庭的變化，甚至讓自己找到一個自由的出路與解放，好像跟自己終於和好一般，這樣的模式是李安電影裡所有主角的一個很共同性的過程、一個很有體會性的主題。李安電影的語彙總是認為人生就是無數的「牽扯」，所以很多的支支節節他都希望能夠抓住，並且絕對地將它平衡發展好，但若發現敘事的節奏無法和平共處的時候，就必須做出挑戰自我的困難選擇，這是李安圓融性格裡面所無法逃避的一種自然的筆觸跟傾向，所以對於有缺憾的人物就會特別地產生同情心理，其實也就是理性與感性的一個抉擇與彌補，亦即是內在心理的一種自我衝突與對抗。

　　循著李安多愁善感的個性，我們大概會找到一些他的前期線索。循著思路的脈絡從《推手》開始回溯的話，電影裡面即隱藏著一點點哀樂的味道，而在具有喜劇成分的《喜宴》裡面也可見端倪，所以在《胡士托風波》之前即使是喜感比較重的電影裡

[11] 節錄臺灣 TVBS 電視臺專訪李安導演《101 高峰會～金獎之後「安」身》，2009 年 11 月 17 日。

面，我們發現李安對於「現實」的質感也不會置之不理，全心全力地將最真誠的感情放進去，這絕對不會只是「才華」、「才氣」的這些東西的展露。當影片整個呈現的狀態都變得很「真」的時候，它的嬉鬧成分很自然地就會有一些節制力量，因此李安電影的喜劇所隱藏的力量、所要去解釋與追尋「快樂」是相當複雜的心理，因為真實的電影最需要的是情感的投射來檢視虛偽的操弄，只有純真才能看透一切，所以如果喪失了最誠摯的純真，那影像回味起來將不會再有任何的意義，這自然就會流於「周星馳電影」的那般無厘頭的窠臼。文化的底蘊讓他堅持投入真情感的創作態度，嘗試著讓觀眾體會李安電影對「喜劇」的詮釋。

白居易云：「幸之來，尚歸之於命；不幸之來也，捨命複何歸哉！所以上不怨天，下不尤人，實如此也。正因為如此，委命從時、安貧樂道、樂天知命……」[12]。白居易中年以後的人生觀，簡言之即是中國一句古諺「哀樂中年」，究其義是有很深沉的人生訓示的隱藏寓意，並顯而易見地揭示「樂」在中年階段而言，不全然是一種純然的狂「喜」，反而它帶有一點點洗滌與覺醒的意味，而這樣富有東方哲理性的意味，正影響著李安的創作心理歷程，因此他在戲劇經營的脈絡中，自然會走向這樣的思路樣貌。美學家宗白華先生提到，人到中年才能深切地體會到人生的意義、責任和問題，反省到人生的究竟，所以哀樂之感得以深沉，其實「深沉」是斷然脫離不開以「智性」作為根本的。

[12] 杜曉勤：《白居易的人生哲學與養生之道》，載於《網易新聞》2007 年 9 月 10 日，參見：http://news.163.com/07/0910/14/3O1LDR0J0001218K.html。

> 我覺得在我人生的這個階段去檢視「快樂」這個主題、這個
> 天真熱情的主題，其實就是希望這個世界可以改變得更好。[13]

李安在步入中年的階段，回頭去認真省思「快樂」的這個人
生議題，這是李安在獲得「奧斯卡金像獎」最佳導演之後所安身
立命的沉澱。「喜劇電影」對於李安互文性的功能，就是對悲劇
的一個重新回應的心境，因為創作心境上需要彌補傷痛，無法一
部一部地沉重下去，所以在創作主題上摻入這種有關「快樂」與
「天真」的主題。在「中年」這個純真已喪失的人生階段，回顧
整個電影創作的歷程中最需要的是情緒不斷轉換，這已不光是心
理治療的作用，故面對「快樂」這樣一個創作題材的再回味時，
對李安而言代表著深遠的意義。

李安的電影無論是充滿幽默風趣、猶如情境喜劇般的《喜
宴》，還是充滿恐懼憐憫、猶如希臘悲劇般的《冰風暴》，敘事題
材的跨越力度表現出多元的可能性。比起張愛玲《色戒》的小說
中投射了自己對胡蘭成的愛、恨、情、仇，讓大時代的肅殺氛圍
顯得更為冷峻與悲慟，但李安則選擇較多關注在這些角色的多重
人性面向。為何會因愛變節的抗日女青年？為何會選擇無惡不赦
的漢奸？孰是孰非？我想張愛玲與李安恐怕都無本意去頌揚漢奸
人物與鼓勵女性愛上漢奸，這部份有待現實社會所存在的價值觀
評斷即可；而深究其理的重點是「電影透過藝術的包裹不必非要
合乎真實」。李安嘗試著去同情劇中的人物，去愛王佳芝、去揣

[13] 節錄臺灣 TVBS 電視臺專訪李安導演《101 高峰會～金獎之後「安」身》，2009 年
11 月 17 日。

摩表現事件的背後如此內心的複雜與矛盾，並拋開約定俗成的批
判眼光，表現的勇氣令人佩服，尤其引起廣大爭議的全裸床戲，
相信對他這樣一個低調內斂的人，必定經過多次與自己心靈的巨
大抗衡；然而，他對自己的電影有使命感，該發揮就要做到最
好；若只敢淺嚐即止，這種隔靴搔癢的表現手法，從來不會是李
安的創作風格。

　　細細品味李安的電影讓我們察覺到一個事實，就是那種錯綜
複雜的情感絕非是導演自己所能完全去加以創造的，無論是在題
材選擇的思考方面、抑或是在產製過程的表現方面皆是如此，所
以李安遵循著一個信念就是「改」與「變」兩個字。

　　　　就像中文講的「易」，「易」有三個意思：一個就是
　　　　「變」、一個就是「不變」、還有一個是「簡易」，很簡單
　　　　的道理告訴你，這個世界唯一不變的道理就是什麼東西都
　　　　在「變」。[14]

　　新的大環境潮流正在催促著「改變要更好」的理念，猶如
2008 年歐巴馬當選美國史上第一位黑人總統一樣，因此「與時俱
進」而非故步自封的心境是李安自我的挑戰與呼應，而「改變」
的動力與呼喚，正讓李安的創作開拓出新視野的可能性。

[14] 轉引自李安赴國立臺灣藝術大學演講談話，2006 年 5 月 3 日。

第二節　載體轉換的敘事差異：從「原著小說」到「電影」

我沒有發現我的電影，而是我的電影找了我。——李安[15]

李安電影改編自文學著作的作品，包括《理性與感性》（改編自英國名作家珍・奧斯汀（Jane Austen）同名原著）、《冰風暴》（瑞克・姆迪（Rick Moody）原著）、《與魔鬼共騎》（丹尼爾・伍卓（Daniel Woodrell）原著）、《臥虎藏龍》（王度廬同名武俠小說）、《綠巨人浩克》（改編自 Jack Kirby 及 Stan Lee 的美國熱門漫畫卡通《The Hulk》）、《斷背山》（安妮・普茹（Annie Proulx）的短篇小說）、《色，戒》（張愛玲原著《惘然記》中的一個短篇），每部電影作品皆有明顯類型電影的獨特性。

一、敘事語言

1995 年改編自英國名作家珍・奧斯汀的小說《理性與感性》，李安藉由「愛情觀」的角度來探討這兩種人生態度的差異性，細膩地表達電影獨特的寫情之處。科學需要理性，而藝術卻需要感性，因此李安擅長的「多愁」，造成他傑出的「善感」，如此的「多愁善感」讓李安在彰顯主題的時候，趨向於邏輯思維的理性態度；一旦當拋開傳統禮教的束縛時，則會用自己的直覺

[15] 《李安》，載於《維基百科，自由的百科全書》，2011 年 3 月 15 日，參見：http://zh.wikipedia.org/wiki/%E6%9D%8E%E5%AE%89。

與情感來思考問題的感性情懷，所以「姐姐」所代表的理性是行禮如儀、謹守份際，儘管面對愛情也謹慎而為、不形之於外；而「妹妹」所傳遞的感性則是以自我情感為依歸，即使處理感情的問題也義無反顧、勇敢面對，如此兩種截然不同的「理性」與「感性」的人生處世態度，變成李安電影人生哲學的論證。

奧斯汀的小說顯露一個重要的觀點：理性是最後的勝利者，伊琳諾循規蹈矩的心理壓抑，讓她獲得愛情與家庭的渴望；而伊琳諾的勝利，除了證明理性的重要之外，也暗示著人生本來就或缺不了感性的成份，因為伊琳諾從一開始便心存好感地喜歡葛蘭特，因此她的理性是有夾雜著感性的元素。由此觀之，

> 這部電影對感情提出的思考角度是：感情的發生和開展必
> 須兼有感性和理性；感覺雖可能有錯，但感情從零開始時
> 須先有感覺，然後再以理性去開展，如果沒有愛情的感
> 覺，那就沒有所謂的愛情，更遑論愛情的發展。[16]

寬厚的李安依然保留 Happy Ending 的喜劇，讓姐妹兩人最終都尋找到自己的情感歸宿，只不過在「尋找」的過程中，性格的差異與處世的態度造成了追求愛情的阻礙，無論是刻意的、還是無心的。從李安的「心理動機論」觀之，挑選《理性與感性》時早已決定探討愛情在「理性」與「感性」兩種態度下的可能性。華裔背景的李安為何能夠悠遊於十八世紀英國人的心理世界，

[16]　邱鴻安：《李安電影為何易得獎》，《世界週刊》，2007 年 9 月 30 日。

其實原因無他，因為探討人性的普世價值是沒有國界與種族的藩籬，李安只是遵循著「以人為本」的敏銳觀察，自持著文化的養份與角度，將小說幻化為影像的過程。

原著小說《與魔鬼共騎》的字裡行間，總是突發詩性地流露出精簡的饒富韻味，特別的是它不像大部份過於自我沉溺的美國南方文學作品，「不論是沉溺於懷舊情緒、肉慾描寫或是耽美的神秘主義……，竟至於散發出一股腐爛的臭味兒」[17]，與眾不同的是充盈著一股希望向上的正面力量。《芝加哥論壇報》如是評論《與魔鬼共騎》：

> 顛覆西部小說的佳作……，一方面頌揚西部小說的文體類型，另一方面卻打擊其最珍視的傳統……，小說未滿二十歲的主人公賈克・羅岱爾以特有的美國南方語言、惡意的幽默感及現代感十足的敏銳性，敘述自己哀慟的故事，超越了他的年齡，更遠遠超越了他的時代。[18]

伍卓小說的暴力以其迅速且低調的風格處理，再以粗鄙的幽默、和緩的敘事張力，描繪出殘酷戰爭如何考驗著人性至善、考驗人情至真的轉變極限，最終在質疑「忠誠」的良心掙扎之中解放了既定的牢籠，重新主宰自我認知的價值觀念，這股暴力的

[17] Daniel Woodrell 著、唐嘉慧譯：《與魔鬼共騎》，臺灣麥田出版社，2000 年版，第 9 頁。

[18] 【美】丹尼爾・伍卓（Daniel Woodrell）著，唐嘉慧譯：《與魔鬼共騎》，麥田出版、城邦文化事業股份有限公司，2000 年版，封底頁。

陰影範圍不僅只於大時代的環境背景，更擴及人物心理的潛在意念。

　　「原著小說」與「電影」載體轉換的敘事差異，除了必須提煉原著深邃的文字意境之外，最主要的視點還是必須對時空與人物的細膩掌握度有所呈現的獨特角度，方才能成功創作出屬於個人鮮明風格、且又兼具普世價值的人物角色，因此李安不斷地挑戰風格迥異與類型差異的敘事語言，展露出閱讀敏銳的洞悉能力與自持文化的再現詮釋。

> 伍卓這本充滿氛圍、令人屏息的暴力歷史小說中，展現了言簡意賅地訴說遊走於黑暗邊緣之故事的驚人才華。[19]

　　而敘事載體的轉化竟成為敦厚溫情的包容，重新的詮釋正是李安以中國文學自有文化的特殊經驗做為轉變，審視與剖析我們所看到的事物表面與隱藏在事物底層的意涵，甚至是超脫地平線的事物時更是充滿慷慨激昂的情緒。小說裡所隱藏的現代「宿命論」，其實便是「假設」宿命是真實存在為「前提」所發展成的一套劇情推論，而當李安選擇面對這個議題之時，卻超越東西方的創作觀點，認為人的意志足以改變人的困境的生命哲學觀點，而如此的論點正與諾貝爾文學獎得主羅曼・羅蘭（Romain Rolland，1866-1944）的話語不謀而合：「宿命論」是那些缺乏意志力的弱者的藉口，因此李安無論從文學性或象徵性的自處角

19　【美】丹尼爾・伍卓（Daniel Woodrell）著，唐嘉慧譯：《與魔鬼共騎》，麥田出版、城邦文化事業股份有限公司，2000 年版，封底頁。

度，皆透過「東方式」的人性思維為深植在他們心中的那些熟悉與不熟悉的區塊場域，帶來新的調性、新的觀點與新的涵意。

《斷背山》原本只是一本《懷俄明州故事集》裡十一篇中的一個小短篇，安妮‧普茹的小說展示了個人最經典的創作風格：

> 銳利的意象如詩一般，透過不同角色故事描寫懷俄明州殘酷艱難的自然環境，並從其人生歷練中淬濿出神聖莊嚴之美。[20]

美國評論家 Richard Eder 在《New York Times》（紐約時報）書評中寫道：「普茹以散文體書寫人物，筆法狂暴、震撼、嫻熟，一筆將人物帶至邊緣，再作勢讓人物超越極限，而且用字簡潔精練，簡短的描述著兩位男主角的愛情，中間情感的過程並無多加著墨，所以乍看之初那種模稜兩可的人物狀態，讓人不斷地跟著軌跡去思索。

> 電影和短篇故事不同，拍攝這種私人情感，這種西部含蓄的戀情，我花了很多時間思考斷背山對我的意義。[21]

《斷背山》原著小說寫道：

[20]【美】安妮‧普茹（Annie Proulx）著，宋瑛堂譯：《斷背山—懷俄明州故事集 CLOSE RANGE》，時報文化出版企業股份有限公司，2006 年版，封面頁。

[21]【美】安妮‧普茹（Annie Proulx）著，宋瑛堂譯：《斷背山—懷俄明州故事集 CLOSE RANGE》，時報文化出版企業股份有限公司，2006 年版，封底頁。

> 一對襯衫宛若兩層皮膚，一層裹住另一層，合為一體。然
> 而襯衫並無真正氣味，唯有記憶中的氣息，是憑空想像的
> 斷背山的力量。斷背山已成空影，碩果僅存的，握在他雙
> 手中。[22]

望著兩件襯衫的艾尼斯只能含淚、只有悲傷的權利。臺灣新
生代「酷兒文學」[23] 作家紀大偉說：

> 小說結尾有一些驚人的轉折，其中有極多小細節，恐怕要
> 把小說看兩次以上，才會發現。那些細節都很重要。[24]

然而在看完李安導演所拍攝的《斷背山》之後讓人驚覺，
李安在故事情節與對白上幾乎沒有太多的變動，但是他在這短短
的故事之中，溶入了人最重要的「情」，並將這原本三十三頁的
故事篇幅，轉化為二個多小時的感人愛情電影，就連原著作家安
妮 ‧ 普茹對於《斷背山》的改編也評價甚高：「知道你感動了人

[22] 【美】安妮 ‧ 普茹（Annie Proulx）著，宋瑛堂譯：《斷背山─懷俄明州故事集 CLOSE RANGE》，時報文化出版企業股份有限公司，2006 年版，第 290 頁。

[23] 「酷兒文學」就是一種強調差異和傾向於創造新辭的「反傳統」文學。他的《戀物癖》也被視為酷兒文學的代表作品。作品除了《戀物癖》之外，還著有《感官世界》、《膜》、以及評論集《晚安巴比倫》、《酷兒啟示錄》等。紀大偉除了文學作家的身分之外，同時也是一位論點犀利的文學及文化評論者。

[24] 【美】安妮 ‧ 普茹（Annie Proulx）著，宋瑛堂譯：《斷背山─懷俄明州故事集 CLOSE RANGE》， 時報文化出版企業股份有限公司，2006 年版，封底頁。

們、改變了人們，那是一份無限美好的感覺。」[25] 她對於導演掌握原著又不失本意的創作理念極度讚賞，由此可見挑戰載體轉換的敘事逐漸成為李安純熟的創作方向。

　　電影之於小說的最大差異性是李安讓每一個角色都有了「真實的」生命，儘管他只是小說裡稍微提到的次要角色。電影在人物角色的安排方面，相較於原著小說多出了一個主要人物，那就是艾尼斯的妻子──艾瑪，李安讓她、艾尼斯與傑克三人構築出了社會價值觀上的兩大戀情，即「異性戀」與「同性戀」。原著小說對於艾瑪的描寫非常少，而且幾乎是輕描淡寫，但是在李安的刻意安排之下，她從一開始與艾尼斯的熱戀、渡過結婚時的甜蜜，然後產下兩個女兒之後雖然辛苦的照顧著，但卻是甜蜜的負擔，直到傑克的出現。當艾瑪撞見艾尼斯與傑克激情的擁吻之後，她一開始感覺到傷心與背叛，原來這四年來的夫妻生活竟是如此的虛假、原來艾尼斯真正愛的是另一個「男人」，然而她的心中卻一直是希望艾尼斯可以回心轉意愛著她，因為她早就可以揭穿他們的事，可是她選擇沉默與等待，而支持她的力量就是「愛情」，可惜的是她最終並不是艾尼斯的「真愛」。

　　在艾尼斯和傑克這兩位主角上，李安也做了一些與原著小說不一樣的細微安排。小說並未特別地去認定哪一個人屬於比較男性或是中性的角色，但是表現在電影中的艾尼斯比較有著男性的特徵，譬如像話少、壓抑情感以及拳頭快過嘴巴等，相反的傑克則從開始就滔滔不絕地說著，更積極表達自己對艾尼斯濃厚的愛

[25] 李達翰：《一山走過又一山──李安・色戒・斷背山》，臺灣如果出版社，2007年版，第224頁。

意；在後來與自己的岳父對小孩的管教意見不合時，仍然只是口頭警告，與這艾尼斯連自己老婆都差點打下去的個性一相比較，就可以發現傑克在李安導演的電影中是屬於比較氣質細膩的男人，甚至覺得李安將他安排成在遇見艾尼斯之前，就已經認定自己是同性戀了，只是他在等艾尼斯也能跨出第一步時才要告訴他罷了。

劇終艾尼斯去傑克的家中將兩件掛在一起的襯衫取走時，他的母親就像早就了然於心一樣的將紙袋遞給了艾尼斯裝起來，還有當他們在斷背山上時傑克曾經說過他的母親相信聖靈會降臨，因為傑克是被認為會下地獄的人，這種種的跡象暗示著傑克或許早就已經和家裡說過自己的性向了。雖然他娶了露琳並生了一個兒子，但他依然就像媽媽一樣地管教且盯著兒子的生活，而露琳則是像個丈夫一樣，每天敲打著計算器核對帳目、處理事業。傑克就像艾瑪一樣，他一直在等著艾尼斯，等著哪一天可以跟他一起回故鄉去開個小農場經營，而艾尼斯自從小時候被父親強迫看到同志戀情的下場之後，在他心中所產生的陰影讓他裹足不前，他知道他也愛著傑克，可是他沒有辦法回應傑克的愛，於是他只有選擇逃避，並且壓抑著自己的情緒，讓自己對傑克的愛在四年才一次的相見中瘋狂的宣洩；但是傑克無法如此，他無法忍受如此短暫的相見，所以他選擇去墨西哥花錢買娼，並且認為時間永遠都不夠，只剩下斷背山而已，因為只有在斷背山的時候，他們才可以二十四小時都在一起，而且不用擔心別人的目光。

在故事情節方面，李安導演將原著小說中所沒有描寫的細節加入，將每個角色的感情都做了鋪陳跟加重。傑克從第一次看

到艾尼斯就已經開始注意他了，一邊刮鬍子時還一邊從後照鏡裡偷看他，主動和艾尼斯聊天、喝酒，後來兩人上山趕羊慢慢地彼此瞭解。某次在傑克吃完早餐回羊群時，告訴艾尼斯不想再吃豆子後，艾尼斯就改變了他叫食物的單子，送貨的人甚至還問他說「我記得你不喝湯的」，艾尼斯也只是說他吃膩豆子一語帶過，後來兩人因為食物散落而一起射殺麋鹿解決……等，這種種的鋪陳都是在原著小說所沒見到的，而人物之間的情感也慢慢地加深，同時李安導演一直用平行剪接的方式在告訴我們兩人的狀況——艾尼斯開始枯燥無味的婚姻生活，傑克則是依然想成為牛仔，卻生活在一個被瞧不起的婚姻中。

　　兩個原本不應該會有婚姻束縛的人，開始體會到婚姻的折磨與重擔，後來傑克一知道艾尼斯離婚之後，以為終於可以和自己最愛的人共度餘生，結果沒想到事與願違，艾尼斯在後來與酒吧女子產生了一小段插曲，書中根本沒什麼提到，但李安導演卻花了將近五至六場來講這個插曲。原本那女子有意要和艾尼斯結婚的，可是艾尼斯卻不想而躲了起來，兩人後來在餐廳重逢時，女子講了「讓女人陷入愛情的並不是風趣」的一句話，語意深沉的意謂任何人陷入愛情，並不是什麼外在條件，也不是什麼內在的美好，而就是「愛情」本身。這世上的帥哥美女何其多，為什麼我們總是會只愛上那一個，因為彼此有愛，而「愛情」也正是支持著艾瑪與傑克苦苦等候的動力，而艾尼斯最後選擇逃避，這些對原著的改變，讓我們對於李安掌握載體敘事語言的轉換，有了更深一層的再認識。

二、視角轉換

　　歷經幾次強烈內心情慾的洗滌之際，李安自言拍了幾部悲劇電影後，想拍一部不帶憤世嫉俗的喜劇電影。《胡士托風波》它是一則關於解放、誠實與包容的故事，以及我們不能、也不該失去純真精神的內在意涵。電影與小說的差異是：小說是一本以第一人稱手法所描寫出的回憶錄，這種自傳式的主觀型態與電影第三人稱的表現手法是截然不同的。我們從小說裡可以清楚地看見一個顯性的事實，那就是作者對「胡士托音樂節」在歷史上的定位與它所回饋給主角的人生意義，是充盈著第一人稱姿態的心理優越感，再加上最後一場象徵著猶如擁抱自由精神的孕婦產女的情節，這些種種的主觀意識轉化為電影的語彙之後，即被李安有意識的淡化處理。電影使用了回溯、敘事等手法和「自我認同」的議題，並且重現歷史與相對於在媒體素材中已經飽和的懷舊之情，而當胡士托音樂節成為記憶的產物時，同時也保存了當時人們零星的回憶與膠捲的影像。這場音樂節與以往李安的作品比較，仍保留強烈的懷舊情懷做為影片的主要元素。

　　越戰時期（1959~1975）長達 16 年是美國歷史一個很重大的記錄。「胡士托」所代表的「嬉皮文化」與「反戰浪潮」，即是消極的反國家參戰運動，相對照李安在臺灣的成長年紀是沒有空隙存在的，因為四十多年前反共抗俄的臺灣也尚在加強敵對意識、反共意識，所以「戰爭」這個「非安全感」意涵是他們所共同的生命歷程，也正因為這個共通的成長經驗，讓《胡士托風波》所要訴說的主題，絕非胡士托本身的音樂慶典、也不是讓觀眾回憶

緬懷六十年代的風光盛況，而是欲彰顯在這個反戰背景底下的人物，欲逃避與躁動的狀態，所以觀眾不需要有這麼多對那個年代的認識心理與準備，就能夠輕易地進入這個電影。

1969 年 8 月 15 日星期五下午五點，這個乍看有點混亂的胡士托音樂節持續了三天三夜，超過五十萬人參與這個真實的人生經驗。雖然人數眾多也非常瘋狂，但是這個音樂節最讓人津津樂道的是完美而和平的結束，締造了一個世人永難忘懷的絕世饗宴！一場接著一場的音樂表演，大家輕鬆的隨著音樂起舞，毒品與性只是助興用品，最重要的是這群年輕人在這個反戰激昂的年代，透過在這場盛會找到了精神的出口、找到了燥動的解放、找到了壓抑的自我，至此「胡士托音樂節」便成為經典、成為絕響、成為永遠無法取代的一段歷史傳奇。李安電影是一個很紀實、很寫實的胡士托，因為五十萬人的三天流動，幾乎讓絕大多數的人都沒有看到舞臺上真正的音樂表演，即便有也只是遠遠觀望，而這種對「音樂」迷迷糊糊的狀態，即是胡士托本身的真實狀態，換言之當時的人物心理的共同經驗，才是創作表達的重點。

值得注意的是當我們在電影裡的所見所聞，已並非是「胡士托音樂節」本身的歷史意義，反而是著重反映在家庭與主角、主角自我認同與成長、時代人心的解放與包容的省思過程。李安如此有意識的處理，並不能解釋說他對「胡士托音樂節」背後社會歷史意義的避重就輕，也不能解釋說這場音樂節洗滌開闊了人的想法與思維，因而帶給劇中人物一個全新的人生，這樣的批註未免太過於輕率。李安正嘗試著在這個巨大的脈絡架構之中，勇敢地解構著這個符號式的時代背景意義，並心懷寬厚地伴隨著人

物關係的重構。《胡士托風波》是李安繼《冰風暴》、《與魔鬼共騎》、《斷背山》以後的美國第四部曲，

> 它在平淡中追求晶瑩剔透的狂喜與永恆、它在高潮之後坦然面對那突如其來的感傷，李安的每一刀每一斧幾乎再也未見過往精緻卻偶而略嫌刻意的鑿痕，從中我們見到了李安的全盤放鬆、李安的無比自信、李安的從心所欲。[26]

就綜覽的角度而言，原著畢竟是一本自傳性質的小說，它在擁抱自由精神的過程與自我解放的定義上，難免偏重於「個體」的定義，視野較為狹小；再加上小說的建構是在於主角的自我對話之上，著墨在自我認同與蛻變的過程，文字較為淺薄，因此李安與詹姆斯‧夏慕斯重整結構，保留了偶然而成的胡士托歷史事件的前因後果，然後刻意降低傳統劇作的影片節奏與煽情要素，再將敘事重心從「歷史脈絡」移轉到「人生脈絡」的這個部份，於是乎變裝成為又一部具有李安風格的作品，這是電影與小說在整體高度與時代背景的認定意義上，有著載體本質上的明顯差異。

> 對於李安與夏慕斯而言，他們現階段最大挑戰已非如何將一本三流小說拍成「李安作品」，更重要的在於如何開創「超越」李安以往作品的格局與視野。[27]

[26] Ryan：《超越《斷背山》的《胡士托風波》》，載於《中時電子報》，2009 年 10 月 18 日，參見：http://blog.chinatimes.com/davidlean/archive/2009/10/18/441747.html。

[27] Ryan：《超越《斷背山》的《胡士托風波》》，載於《中時電子報》，2009 年 10 月 18

　　夏慕斯的劇本風格相較於以往，有著前所未見的雲淡風輕與悠閒自在，牽引著家庭繫絆與人際關係的脈絡，雖然仍是故事最核心的關鍵點，但是卻被擱置到一旁的邊陲角落，以便騰出更多的空間讓其他的生命過客粉墨登場。

> 夢幻般的白馬王子、彷彿另種面向未來自我的金剛芭比、充滿情慾誘惑的臨時木工、音樂節草地上哈藥二人組，這些在主人公自我認同歷程中佔有一席之地的客場人物，以一種更不具戲劇性的存在感出場，而後悄然退場。[28]

　　影片正因為有這些串場角色，才構築出李安以胡士托音樂節來呼應主角的成長歷程：從剛開始的唯唯諾諾，進展到勇敢面對自我存在的生命意識。

三、時空拓展

　　電影與文學皆是敘事的藝術，閱讀小說可以藉由字裡行間激發讀者的想像力，而電影則是透過影音科技欣賞其載體特色。張愛玲是中國現代知名作家，曾創作不少小說、散文、電影劇本等文學作品，其中改編成電影的例子包括：《傾城之戀》（Love in a Fallen City）（許鞍華導演，1984）、《怨女》（Rouge of the North）

日，參見：http://blog.chinatimes.com/davidlean/archive/2009/10/18/441747.html。

[28]　Ryan：《超越《斷背山》的《胡士托風波》》，載於《中時電子報》，2009 年 10 月 18 日，參見：http://blog.chinatimes.com/davidlean/archive/2009/10/18/441747.html。

（但漢章導演，1988）、《紅玫瑰與白玫瑰》（Red Rose White Rose）（關錦鵬導演，1994）、《半生緣》（Eighteen Springs）（許鞍華導演，1997）、《海上花》（Flowers of Shanghai）（侯孝賢導演，1998）、《色，戒》（李安導演，2007）等。張愛玲的敘事視角拓展了女性批判的視野，而華麗文字、赤裸體裁與繁複意向的外在技巧所積累而成的世故與智慧，讓她的作品對人性、對生命皆充滿了自我思索的意味，因此活在她筆下的人物角色、場景氣氛都鮮明得猶如就發生在我們生活的周遭一般。

「蒼涼之所以有更深長的回味，就因為它像蔥綠配桃紅，是一種參差的對照」[29]，這是張愛玲對人生無常地泣訴。對世態炎涼有著深刻感觸的張愛玲感慨地說：「生命是一襲華美的袍，爬滿了蝨子。」[30]張愛玲的小說場域主要都是以上海、南京與香港做為故事背景，頻頻地在荒涼冷峻的氛圍中，鋪張著男女的感情糾葛與時代的繁華頹傾，文字迷漫著隱晦語彙與創新比擬，形成了文壇獨特的「張學」。

改編張愛玲的小說向來都是吃力不討好的工作，如果導演過於忠於原著的精神，反而使得作品過於生澀與做作，因為張愛玲筆下的文字過於抽象化與意念性，難以完全用影像動作來詮釋；而一旦轉為電影的敘事載體之後，又必須把文字優美的語彙轉化還原成日常生活的動作描寫，這正是改編成電影的問題癥結所

29 江昭倫：《逝世15周年：張愛玲傳奇未完》，載自《中央廣播電臺新聞網》，2010年9月29日，參見：http://tw.news.yahoo.com/article/url/d/a/100929/58/2dzcs.html。

30 江昭倫：《逝世15周年：張愛玲傳奇未完》，載自《中央廣播電臺新聞網》，2010年9月29日，參見：http://tw.news.yahoo.com/article/url/d/a/100929/58/2dzcs.html。

在；況且電影往往局限於時間篇幅，若影片時間太長觀眾會覺得
節奏冗長乏味，若時間太短則又會覺得沒有將張愛玲縹緲的意境
清晰地傳達，遺留下某種程度的觀賞缺憾。香港導演許鞍華在回
顧過往的電影作品時曾語重心長地說：

> 我承認《傾城之戀》太跟原著了，張愛玲的成功是靠語言
> 描繪複雜心理，而我將他們照樣放進電影去，觀眾聽到對
> 白就笑了……！到了《半生緣》我就逐步去改善。我覺得
> 拍張愛玲的小說其實是個陷阱，因為大家一定會將它跟原
> 著比，不過我覺得是值得去做的。只是我拍得不好，難保
> 將來會有人拍得好！[31]

　　改編張愛玲小說的難處，難就難在如何將文字韻味轉化為
影像的過程，並準確地抓住文字背後的意涵，因為她的作品已經
「神聖化」。
　　張愛玲字裡行間的隱晦艱澀，向來使眾人避之唯恐不及，
而最後終於讓擅於改編言情小說的李安，花盡了心力完成了改編
《色，戒》這個不可能的任務。李安決定拍攝張愛玲《色，戒》
的原因，就是因為往往抗日事件的慷慨激昂，總是淹沒了「人
性」這個事件的真相，只有張愛玲看透了這個東西。

[31] 《香港文藝改編小說》，載於《電影雙週刊》，2007 年 12 月 7 日，參見：http://
www.yesasia.com/us/yumcha/。

> 從女性的角度，一個女人去色誘漢奸，這個東西對我誘惑
> 太大，我又興奮了。電影是要吸引觀眾到一個黑盒子裡
> 來，要花錢花時間，必須要有新意才能讓觀眾聚精會神地
> 盯著大銀幕，看兩個鐘頭，這很重要。[32]

　　李安認為「劇本」是華語電影裡最薄弱的一環。一個好的題
材能牽引著一群人保持一年的興奮之情，並且本身的元素也能讓
人關心人生的很大問題，然後尋著電影的蛛絲馬跡來尋找答案，
享受創作的激發過程。

　　張愛玲的原著小說只有一萬三千多字，精簡內斂，作品仍保
有一貫冷眼旁觀世事的敏銳視角，但手法卻從早期濃烈外放的風
格，逐漸昇華淬煉為樸實自然的色彩。她以其細膩的筆觸刻劃出
「私我情慾」與「動亂時代」的尷尬撞擊，更加圓融純熟地用女
性的敘事觀點，透視了大時代環境底下這看似荒謬無情、聚散無
常的愛戀，而隨著這些唏噓與懸念，成就了李安電影超逾兩小時
的劇情長片。電影添加了導演對原著精神的延伸和演繹，非但沒
有扭曲作者的原意，更為小說中的含蓄描述做出了精妙的補填。
李安細緻地將上海當年的面貌重現，透過男女主角一段糾纏的愛
慾關係，反映了大時代底下的人性掙扎。講述本來純情的愛國女
學生在情慾的沉重壓力下出了軌，造成無可挽回的悲劇，進而將
小說中壓抑的情感表露無遺。

[32] 馬戎戎：《李安：我要讓西方人看到不同的中國》，載自《三聯生活週刊》，2006 年
6 月 26 日。

　　張愛玲的小說就某種程度而言是在「圓夢」、圓自己此生未竟完成、甚至完成不了的「美夢」，於是筆下的人物代替她完成了如此精神層面的解脫，若以張愛玲「身為作家」的角度觀之，她無疑是擁有無數書迷支持的幸福；但若以「身為女人」的觀點來看，張愛玲的愛情卻是不幸的宿命，甚至充滿了坎坷與計較。我們從最近發表的小說《小團圓》裡就可看出，這本帶有張愛玲自傳性色彩的小說，揭露了自己與漢奸胡蘭成的愛情糾纏。張愛玲認為「這是一個熱情故事，我想表達出愛情的萬轉千回，完全幻滅了之後也還有點什麼東西在。」[33] 張愛玲之所以如此年輕就能寫出如此早熟世故的作品，作家韓良露認為：

> 這和張愛玲身上承接著中國貴族世家背後所代表的巨大傳統文化有很大的關係，以及她夾在父親所代表的中國傳統價值觀與尊崇西方價值觀的洋化母親之間，東西文化的衝突也對張愛玲的創作產生深遠的影響。[34]

[33] 馬吉：《再說〈小團圓〉》，載於《書之驛站》，2009 年 4 月 15 日，參見：http://yvonnefrank.wordpress.com/tag/%E5%B0%8F%E5%9C%98%E5%9C%93/。

[34] 江昭倫：《逝世 15 周年：張愛玲傳奇未完》，載於《中央廣播電臺新聞網》，2010 年 9 月 29 日，參見：http://tw.news.yahoo.com/article/url/d/a/100929/58/2dzcs.html。

第三節　敘事題材的心理探觸：
「恐懼」與「不安全感」的挑動

我想我們都感到了一種「挑戰」帶來的精神恐懼。

這恐懼能逼他們拿出最好的東西，恐懼能帶出本心。

——李安[35]

　　希臘悲劇的元素—「恐懼」與「憐憫」，一直是李安追求自我衝擊的創作因子，它們對於人類的共通性有著精神昇華的作用，因此對劇中人物的憐憫與命運無常的恐懼，給予感情上的淨化與同情。李安以詩人的直觀洞察生命，他所創造的悲劇性人物，展現了歷經人生苦難的心靈感受；進一步深入這些悲劇人物的靈魂之後，憐憫與敬畏之情經由藝術的洗滌而臻至和諧之境。李安摸索出如何塑造跨電影文化認同的語境，利用西方藝術與技術的模式，像太極一樣地將外力化為己用，如《喜宴》將東方中華文化與西方同志議題揉合地架接起來、如《斷背山》將襯衫睹物思人（情）的東方含蓄張力表現無遺，這種當代版的文化融合，融通了中國人與西方人皆認同的程度，將中國電影的本體、敘事話語、文化元素、題材內容，都做了文化深層的心理溝通，凌駕了所有華人導演無法被西方認同的文化價值觀。

[35] 轉引自李安赴國立臺灣藝術大學演講談話，2006 年 5 月 3 日。

　　李安電影創作的主軸，以圍繞在「家庭」做為中心的思想，但在情節的支撐度上做不同題材的發揮。細膩柔順的「女性題材」手法，便是李安獨特式的表現長處。在《飲食男女》與《理性與感性》中描繪出對家庭、對女性的圓融處理，這是男性導演很難深究探觸的角度，而關於私密情誼的「同志題材」，亦是李安獨到的心理視角。《喜宴》為李安自編自導的作品，以「家庭」為主軸，間接滲透對同志的情感描寫；而幾年後的《斷背山》是安妮‧普茹的小說改編，以「愛情」為主軸，卻直接面對同志情慾做深層描繪，所以在李安的心底深處，早就有了一座「斷背山」，只不過東方比西方對這個議題的看待更為包容。電影裡的「包容」是某種「不安全感」的潛意識所驅使，讓李安更寬待《斷背山》裡兩位男主角的境遇與感情、讓我們更清晰瞭解主題講述的是有關於「失去」的情緒與心理。

　　　　你在很平常的狀況下遇到一個人，但你不知道什麼時候、
　　　　基於什麼原因，你將失去這個人。[36]

　　而如此「不安全感」的吸引力推動著李安成功的契機。
　　李安深受東方文化背景的薰陶，於是乎用一種婉約的方式取代直率的對抗，並認同美國西部牛仔文化，因而產生文化的認同說，但「同志議題」的確是對美國傳統西部片、對鐵漢歷史英雄、對人類人性的底層，是一種絕對的背叛說。李安身處在東西

[36] 李達翰：《一山走過又一山──李安‧色戒‧斷背山》，臺灣如果出版社，2007年版，第209頁。

方文化的夾擊，但卻擅用文化有利的表達因素。西方的太陽代表
陽剛之氣，而東方的月亮就代表陰柔之意，因此將同志題材看待
為社會議題，而並非宗教議題，所以《斷背山》的一款海報就仿
效《鐵達尼號》以男女主角為中心的設計，營造出愛情的氛圍，
因此才有一句名言說：「在每個人心底深處都有一座斷背山」[37]，我
們終於看見對人性的心理探觸與建構，才是李安電影一貫所要彰
顯的顯性事實。

　　《與魔鬼共騎》絕非是講述傳統南北戰爭的史詩巨片，甚至
還有可能是修正主義（revisionism）的戰爭電影。李安文人式的
戰爭電影，猶如一股新的創作規律，它伴隨著「恐懼」的心理陰
影而匯出「不安全感」的自然心理發展，因此戰爭表面的訊息意
義，表達不了李安對人性的深度探觸，故而將敘事的重心躍進到
「解構舊傳統」與「建構新秩序」的心理發展脈絡。思想與敘事
的解構，迥異於過往許多南北史詩戰爭，因此我們看不見過多宏
觀刺激的戰爭場面，反而落到質疑戰爭本身「不知為何而戰」那
般含糊與抽象的忠誠意涵，顯露出真實背後的政治混亂與不穩定
的人性主題。戰爭所推衍的浪潮，更多是情緒而不是意識形態，
所以表面上看似美國南北兩軍的政治對抗，卻往往只是通過恐
嚇、焚燒、搶劫與殺害平民的恐懼手段來達到目的，這正是李安
電影「不安全感」的命題所在，而《胡士托風波》更是再一次的
印證了李安「不安全感」的本質。

[37] 轉引自李安導演獲奧斯卡最佳導演得獎感言，2006 年 3 月 6 日。

　　電影裡沒有比「胡士托」這個再大的文化事件了，它的發展就是這麼的有戲劇性，所以李安對於這種敘事題材就特別感到有挑戰性。它所代表的大時代背景的反叛精神，與李安平和的性格產生歧異的危機。他一方面想要敘事線面面俱到，但另方面又必須真誠的面對自己，所以在整個夾雜揉合之後，內心裡就會迸發出巨大的衝突與挑戰，變成一個強大的自我衝擊點，提醒著自己應該更真誠地面對自我。便是基於這股流露出來的一種自我責任感，讓這種人生體會牽引著李安面對自己所選擇的敘事題材，所以他喜歡用不同的敘事類型來挑戰自己去避免僵化，將自己放置在一個未知的狀態裡面去摸索，追尋一種不可知的未來與建立自信心的滋味，這就是李安追求呈現不同敘事題材的自由度過程。

　　《胡士托風波》表面上說的是胡士托音樂節這個事件，然而我們不難發現李安並沒有意圖去呈現事件的大歷史。他的鏡頭幾乎沒有離開過男主角艾略特・泰柏（Elliot Tiber）的周圍，儘管沒有大膽地祭出第一人稱的主觀鏡頭，但是在刻意又以有限的第三人稱敘事限制之下，艾略特個人因為這樣的處理所獲得的成長被突顯了；相對地，胡士托音樂節的來龍去脈也就被淡化了。李安不僅在敘事部分做這樣的處理，甚至在畫面的表現上也刻意割裂了電影銀幕。熟悉李安作品的觀眾應該很容易聯想到《綠巨人浩克》，然而與這部 2003 年的舊作比較起來，兩者在應用分割畫面的手法上有極大的不同。《綠》片看似漫畫式的分格圖框，出現的多半是同時異地、節奏相近的事件，例如陸、空軍武器的調度；而《胡》片的分割畫面中，除了同時異地的表現手法之外，每格畫面中人物動作的節奏也各自為政、毫不統一，所以比起

《綠巨人浩克》的簡單明瞭，《胡士托風波》裡的分割畫面卻嚴重干擾了觀眾對電影的理解。我們分不清楚我們在用誰的觀點看待這件事，甚至我們也不知道設置了這麼多東西在銀幕上時，我們的視點應該「看哪裡」。

的確，那些誇張的文字與實際的場景做對比，再配合分割畫面的效果，如此的做法很難讓觀眾信服李安將電影的重心全然擺在個人情感的探討，更何況跳過了對音樂節的描寫。事實上處在嬉皮風潮的背景底下，正是透過一系列看似失序、放縱的表現，而來挑戰當時正處在國際權力高峰的美國政府。「胡士托」之所以能成為一場風波，也絕非因為某個主辦單位或是搖滾樂團的登高一呼就可以造成的，而是在鏡頭背景裡那些以輕狂訴說理想、以和平表現抗爭的人們故拍攝這些混亂的場面，其實才是帶著觀眾看見某種「真實的」胡士托，李安似乎默默地在告訴我們一句心裡話：「有夢最美」，人生莫過於如此不是嗎?!

李安人生進入到後中年時期的生命經驗反映在《胡士托風波》的創作核心上面，即是表現「愛」與「希望」的主題。它們是人生活下去很重要的精神動力、是永遠不可能錯過的經驗領域，無論它們代表的是「真相」還是「假相」，我們都非常需要這股推動的力量。我們極少在電影裡看見小說中大量出現的角色獨白，只能從劇情的發展中去揣測主角的掙扎、矛盾與他的勇氣。我們跟隨著人物的腳步找到了電影中關於「愛」的真實，那種脫離道德規範的「真」、「善」、「美」，最終和諧的接納自己。電影說：「人們就是因為有著許多的觀點，所以才看不清楚整個大宇宙」；原著說：「在你找到屬於你的地方之前，你必須打從

心裡先接納自己」；那位祖父說：「I always know what I am.」；簡單地說，就是我們傳統文化裡「反求諸己」的概念。端從存在主義美育的立場上視之，美醜的鑑別終究要仰賴吾人自身的審美抉擇，別無任何外在的標準可資依循，而他們的鑑賞標準即是「訴求諸己」，而不待於外者，李安的電影正是用這種東方美育哲學式的思想，逐步地為西方敘事題材，尋找出一條屬於詮釋自身文化的再創作。

　　人生已走在知命之年的李安對生命歷程的「悟道」，終於在自己的作品裡流露出一種省思性的「證道」，這種由外而內、合而為一的創作精神值得我們深思。李安有可能再經過二十年依然存在著對人生的「沒有安全感」，而這樣的感覺因子讓他在創作領域裡不斷地去「尋找」與「解決」，逐漸地完成他對人生真諦的探索。李安的電影總是在追尋「愛」的純真，經由這樣的創作理念幻化成對劇中人物的精神移轉，這讓我們更真誠地去對待所關切的人，而這正是李安電影最為寶貴、從未喪失的東西。透過電影我們愈來愈發覺一個事實—那就是在愈來愈複雜的年代，經由李安與我們共同分享的「愛」，讓我們保持這樣一顆純真的心靈，細細地去品嚐人生的經驗，讓「愛」與「希望」溫暖圍繞在我們的心底深處。

第四節　主流電影的非主流敘事：
對主流意識形態的「主流」質疑

每個人的心裡面都有離經叛道的東西，

唯有靠藝術的手法，才能讓它們自然找到合適的出口。

不要想觀眾愛看什麼，要想他們沒看過什麼。——李安[38]

　　現今世界上主流的敘事結構就是以好萊塢電影為發展旗幟，因為它已經成熟地「認識和掌控了敘事的規律，並且固定為可操作的敘事模式，而這種敘事模式又屢試不爽地為它贏得觀眾，從而獲得商業上的巨大成功。所以，好萊塢就不斷複製著自己，以保證其產業經濟正常運轉。」[39] 但是好萊塢的主流電影敘事面臨著一個「視點」的困境，那就是在經典敘事的邏輯上觀眾通常都是處於「全知」的觀點，缺乏自我意識的覺醒與思考，這正是好萊塢「大片現象」對敘事功能的削減，並進而對每個國家的本土電影文化的保存與發展，造成極大的傷害與壓迫。

一、對主流敘事的觀點分析

　　美國知名的電影理論家大衛 · 鮑德威爾（David Bordwell）在《電影敘事：劇情片中的敘述活動》一書中闡述了好萊塢電影

[38] 李達翰：《一山走過又一山——李安 · 色戒 · 斷背山》，臺灣如果出版社，2007年版，第 454 頁。

[39] 宋家玲：《影視敘事學》，北京中國傳媒大學出版社，第 134 頁。

與藝術電影最大的特徵差異，就是在敘事風格上的「隱形」：

> 好萊塢電影的每條故事線都有其目標、障礙與高潮，這是
> 傳統戲劇藉助於衝突律推進情節的典型模式，最後通常都
> 是古典式的大團圓結局。[40]

李安則認為西方式的「起」、「承」、「轉」、「合」是一種敘事
的黃金比例。

> 它的「起」是引起你的興趣，把問題提出來；是一種思辨
> 方式，從柏拉圖用到現在。二十五分鐘開始「轉」，真正
> 的問題呈現。到了四分之三的時候便不可開交。最後的
> 二十五分鐘，問題得到解決。[41]

好萊塢的主流電影敘事策略，是商業操作層面的「類型化複
製」，但是李安電影的非主流敘事規律，則是採取「改變」的創
作態度。李安汲取了西方電影的敘事形式，而加以輔助東方文化
的內容表現，於是乎產生了一個所謂「中學為體、西學為用」的
電影新觀點。

從接受心理學的角度觀之，完美的敘事結局當然滿足了觀
眾的期待與認同，但是我們似乎忽略了敘事背後的真正的「寓

[40]　宋家玲：《影視敘事學》，北京中國傳媒大學出版社，第 135 頁。

[41]　李達翰：《一山走過又一山──李安 ‧ 色戒 ‧ 斷背山》，臺灣如果出版社，2007
　　　年版，第 293 頁。

景於情」，這才是發揮餘韻渲染的節奏力量，猶如《列子》書中「餘音繞梁欐，三日不絕」的意境之美，呼應了中國美學家朱光潛先生所說的：「美感是一種冷靜以後的回味」。綜覽李安的作品我們會發現許多有趣的巧合與呼應，如《冰風暴》這個故事所發生的年代，如果跟四十年前胡士托所舉辦的音樂節相互對照，其實就只是差個五年的光景，而這樣的反差與挑戰的題材，也就出現了李安的選擇哲學。李安坦言自己不想像美國歌手瑪丹娜（Madonna）在五十歲的年紀還在唱當年那首 1984 年的歌曲《Like a Virgin》（宛如處女），所以不走類型電影創作的李安自然就會讓世人驚呼連連，驚呼一位東方導演如何拍攝《理性與感性》的西方題材、抑或是連美國人自己都有些怯步去處理《胡士托風波》那樣六十年代的大背景議題。

李安的「沈溺」在過去的作品中時常可見：

> 在《喜宴》裡，憑藉著一場意外，讓同志躲在傳統婚姻、傳宗接代的外殼裡，完成虛偽的倫理層面的妥協；在《綠巨人浩克》裡，把原本應讓人熱血沸騰的英雄片，搞成沈悶的家庭倫理大悲劇；在《色，戒》裡，演員們高喊著「中國不能亡」的臺詞，莫說擺在臺灣敏感的政治環境裡，就是放在中國崛起的國際現勢下也顯得有些詭譎。由此看來，《胡士托風波》的不合時宜，或許正是李安作品最不可磨滅的正字標記了。[42]

[42] Reke：《李安的不合時宜—評胡士托風波》，載於《癮部落格》，參見：http://rekegiga.blogspot.com。

　　李安自言每次拍片都要用盡全部心力，如果不是全力以赴的話就不要拍了。就是秉持這種創作的堅持與態度，所以李安選擇用不同的題材來自我挑戰，也就是將自己放置在一個未知的狀態裡面，如此就會有一種莫名的興奮感與創作慾望。如果李安只是像好萊塢複製「類型電影」的那般套路的模式，那麼李安電影裡的創作精神，也就不會造就成現在的李安風潮。

　　以《斷背山》榮獲奧斯卡最佳配樂獎的古斯塔沃・桑托拉拉（Gustavo Santaolalla）曾說：

> 　　我認為：不管你是什麼宗教、什麼流派，在人生的終點，
> 即便我們是不同的，我們也有相似點。在那裡，會有一條
> 細細的線來連結起我們；那就是愛、孤獨與傷痛。[43]

　　李安在創作的道路上或許與我們分道揚鑣，不禁讓人對主流意識形態化的「主流」定義產生質疑，但是我們最終會發現，通往那條情感的目的地則是不言而喻的。

二、對非主流敘事的創作分析

　　一個週末的胡士托音樂節對李安、對那個時代的年輕人、甚至對全世界而言，「那三天」的意義其實是彰顯了「愛」、「和平」與「音樂」，並非音樂節本身所帶來的「純音樂」，這個創作關鍵點是需要重新再被釐清與重視的一個事實。那是一場有關

[43] 李達翰：《一山走過又一山——李安・色戒・斷背山》，臺灣如果出版社，2007年版，第 211 頁。

「愛、和平與音樂」,在這個烏托邦的理想國度裡,這樣的人數聚集卻沒有暴力發生,這才是真正胡士托的精神意涵。複雜的年代用「愛」與「希望」來經營人生經驗,所以唯有用愛與真誠才能給予人物希望,但是胡士托經過四十年來時間的演變,被不斷地浪漫化、美好化,變成一個很抽象、很偉大的一個傳奇性經典,所以當李安沈澱這樣嚴肅的題材之後,讓「音樂」回歸於它原有的單純樣貌,因為「音樂」不等於「胡士托」的概念,我想這是李安長期在東西方多元文化發展的培育之中所「悟道」與「證道」的過程。

事與願違的是,美國本土對於這個最具歷史意義的音樂節竟沒有「音樂」的篇幅,感到極大的精神失落。一說到1969年,美國會令人聯想起什麼?除了轟動全世界的「阿波羅11號」(Apollo 11)於7月20日登陸月球之外,當屬美國戰後嬉皮文化的普及最令人印象深刻。嬉皮們放蕩快樂、天真衝動,他們長髮或燙爆炸頭、穿著奇裝異服,並高呼「愛」與「和平」的口號來反抗戰爭的記憶,這些對美國人而言是歷史,但是李安卻背道而馳地挑戰了美國人對胡士托的既定印象,這或許是一個東方導演才能拋開包袱的創作理念。顯而易見地,李安並沒有讓「音樂」扮演一個很重要的部分,甚至整部影片完全沒有搖滾樂的靈魂人物。四十年前的這場歷史性盛會,多達三十二組藝人樂團參與,我們沒有看到胡士托音樂節的超級巨星珍妮絲‧賈普林(Janis Joplin)、與披頭四(The Beatles)齊名的傑佛森飛船合唱團(Jefferson Airplane)與搖滾樂界最受人景仰的一代吉他宗師吉米‧罕醉克斯(Jimmy Hendrix),反而電影裡表演的舞臺只是遠方的一個小點。

　　當然毫無疑問地，美國影評掀起《胡士托風波》空有內容、卻音樂性不足的浪潮。李安自言影片經歷好幾個月的時間、花那麼多的經費，才談妥那個年代的音樂版權，為何還質疑沒有音樂呢？其實追根究底就是沒有看見音樂節的「舞臺」。這種「非主流」的處理模式，李安當然早已預知將會面對很多的批評浪潮，不過這恰巧襯托出一個切入角度的差異性，即是說觀眾理所當然地想看那個六十年代、或看胡士托音樂節的盛況，但是這並非李安電影所想要表達的主題。他正以一個旁觀者的觀點，提供大家去咀嚼這個胡士托風波的另外一種視角，在那個反戰的年代有些人可能並不是真的去參與胡士托的人、或是真的懂得胡士托本質的人，它可能只是聽過那些音樂的一個表面印象，所以對那個年代是否有機會可以從另外一個角度去重新做認識，這就是李安所要表達《胡士托風波》的主題。

　　《胡士托風波》不從全知的觀點去捕捉「胡士托」的大小環節，而是以片面的視角切入生活；從主角個人的所見所聞出發，其實電影就是嘗試著「以小見大」的敘事角度。「大」的是這場多達五十萬人參與的音樂節背景；「小」的則是主角個人與家庭所面臨的生活瓶頸，講述的是一顆渺小卻深遠的種子如何在參與者的心中悄悄地萌芽勃發，所以電影只是藉著胡士托為舞臺，真正表現在狂銷熱賣的溫熱啤酒、光天化日之下草叢湖畔間的赤身裸體、迷幻藥與大麻蛋糕的暈眩奇景裡，上演了一段有關束縛與解脫、心靈迷走，乃至於自我尋找私密成長的故事，猶如當代傳奇音樂人瓊妮‧蜜雪兒（Joni Mitchell）滄桑迷幻的歌聲，佐證了胡士托時代人們面對大環境所自處的困境。透過她的歌聲彷彿

告訴芸芸眾生，雖然對於美好需要保持憧憬與努力，但是人生無可避免的也有分離與哀愁，而這樣的人生啟示並不專屬於瓊妮、也不專屬於胡士托，而是屬於所有經歷淬煉的大時代男女。

如果胡士托只是音樂，那即是窄化了它背後的那一道表現意義；如果胡士托只是一個不經過思索的音樂節，那更是淹沒了它電影創作的藝術領域。一位浸潤成長在儒家文化然後在美國歷練的東方導演，他用獨特的心境體會去拍攝這三天的故事背景，呈現出有別於以往另層風貌的寫實性胡士托，顛覆了美國傳統印象的一個新視角。李安最終沒有選擇進入那一個「美國式觀點」所認識的胡士托、或是六十年代的背景框架，因為當他秉持一個事實概念走進這個情境之後，才驚覺發現事實本身並非誠如事實的表面，立即產生與它既定印象的相互抵觸。不過李安其實也尊重歷史，亦放置許多音樂在裡面，只是說電影的表現主題，已經不是美國人一廂情願的「舞臺表演」，這是導演以一位旁觀者的角色重新賦予多元文化的新體會。

李安深知拍攝不同文化背景的電影類型，皆難免出現質疑的聲音，尤其是拍以美國背景為主的美國片，本地觀眾會對某些題材故事烙印下既定的印象，但這卻不影響李安喜歡咀嚼出另外美好的表現面，所以他會試著用一種心境慢慢地去尊重與接納他們對電影的批評，至少不會義憤填膺地去做辯解，試著儘量闡釋這絕非是一個講述有關音樂會的電影，不會為觀眾而改變創作的初衷與理念，其實影片所要表達的是大家現在所缺乏與追求的核心價值，這是沒有世代差異性的共鳴觀點，因為事實本身確實是一個存在的道理，並非因文化積習而轉變真實。李安最終沒有妥協

現實的期待，卻用更謙遜的態度來認真面對他自己的創作人生，追尋永恆的純真與無私的愛。「愛、孤獨與傷痛」是人性共通的交叉點，這即是支撐李安在傳統印記的主流敘事框架中所強調出的非主流敘事元素，他所強調的不再是情節是否圓滿的結局，而是闡釋自己對人生態度的細節。

中國人文精神的形體展現

> 武俠小說是一個背面的東西，好像月亮的背後一樣，
> 是一種潛在心理，它反射了中國人過去的很多壓抑。
> 那種懷舊的情懷我希望有一天能夠抒發，那個龍虎是
> 我心裡面隱藏的東西。——李安[1]

　　中國幾千年的歷史發展，使文化積累了豐富的內涵與底蘊。中華傳統文化講究的是「天人合一」，即是人與自然需要和諧相處，並要「敬天畏地」。這股融合了儒（孔子）、釋（佛家）、道（老子）的思想信仰，架構著中華傳統文化的核心價值與基本道德體系，進而無形中影響了文學、建築、繪畫、音樂、雕塑、園林等藝術形式的意識展現，也體現在李安電影裡中國式的人文精神風貌。

[1] 李達翰：《一山走過又一山——李安 · 色戒 · 斷背山》，臺灣如果出版社，2007年版，第4頁。

第一節　文人導演的人物形象：
「龍」與「虎」的人文精神

我到海外，你說我是龍的傳人也好，說我是封建餘孽也好，
如果我不留下一點聲音，將來大家以為中國就是那個樣子
———李安 [2]

　　魏明帝時期的劉邵在其著作《人物志》第八篇《英雄》中寫
道：「聰明秀出，謂之『英』、膽力過人，謂之『雄』，所以張良
是『英而不雄』、而項羽則為『雄而不英』」[3]。承襲此概念，在東方
氛圍中成長的文人導演李安，卻賦予了電影中「英雄」的新義：
李安電影裡的人物都是「英雄」，不論是悲劇、抑或是喜劇；不
論是愛恨、抑或是情仇；不論是小人物、抑或是大權勢，當這些
人物在面對抉擇的關鍵時刻之際，皆做出了勇敢的自我選擇，因
為李安深諳「人性」是電影裡最重要的靈魂所在。英雄人物是文
學、歷史學、心理學與藝術學常用的符號概念，因此體現人物的
「多面之像」，則是超越外在形象所賦予的精神價值面貌。在傳
統作品裡，英雄的形象往往趨近於完美，但在一些近現代作品
中則出現了具有明顯弱點的英雄，稱之為「反英雄」，但絲毫不

[2]　《李安》，載於《維基語錄》，2010 年 3 月 6 日，參見：http://zh.wikiquote.org/wiki/%E6%9D%8E%E5%AE%89

[3]　《英雄》，載於《維基百科，自由的百科全書》，2010 年 7 月 27 日，參見：http://zh.wikipedia.org/zh-tw/%E8%8B%B1%E9%9B%84。

影響它們的藝術存在價值，像莎士比亞的四大悲劇（《奧塞羅》
（Othello，1604）、《馬克白》（Macbeth，1606）、《李爾王》（King
Lear，1605）、《哈姆雷特》（Hamlet，1601），即將人性的樣貌表
現得淋漓盡致。

　　「莎士比亞四大悲劇人物，剛好就是星相裡水、火、風、土
四種典型的人格特質」[4]。代表「水象」屬性的奧賽羅，他的細膩、
敏感，卻又善妒、猜忌的性格，投射於外的正是對權力、慾望的
直接表達，進而引發痛苦發狂的極端特質；代表「火象」屬性的
馬克白夫人，她的憤怒難耐、權力慾望，進而主導懦弱性格的
馬克白，但是內心正義感的催化，總在午夜夢迴之時浮現罪惡之
感；代表「風象」屬性的李爾王，他的偏執、虛榮，進而主觀盲
從於自己的邏輯、自己的眼光去做關鍵性的決定，他有自成一格
的思想體系；代表「土象」屬性的哈姆雷特，他的猶豫、不決，
衡量考慮的時間太久太長，進而導致錯失最佳的時機。莎翁塑造
著「四大悲劇」裡的主角，即是將四種基本的人格特質做了最大
程度的發揮，而每種的人物類型都反應了芸芸眾生的諸多面貌。

　　四大悲劇裡的人物，皆在最後時刻瞭解了事實的真相、或是
心靈得到了解脫的救贖，除了哈姆雷特之外的其餘三人，都深刻
地感受到自己所犯下的錯事而懊悔。雖然並非只有「死亡」一途
可以解決自己的過錯，但是莎翁最終都選擇了死亡—或自殺、或
他殺來結束生命，所表達的主題重點，已非是瞭解自己所犯過錯

[4]　《星相解讀莎劇「瘋狂場景」—唐立淇看莎翁筆下「四大狂人」》，載於《PAR 表演
　　藝術》，2002 年 12 月 6 日，參見：http://www.paol.ntch.edu.tw/e-mag-content.
　　asp?show=1&id=1200111。

的表層意義，而是嚐到自食惡果的深層悲劇性宿命。李安認為真誠面對人性、真誠面對自己是很重要的創作態度，如果勇敢去面對真誠就會開拓出許多的空間、許多的思路，而這種無形的創作能量，自然會吸引觀眾跟著你走了進來。

　　《周易》干卦：「同聲相應，同氣相求。水流濕，火就燥。雲從龍，風從虎。聖人作而萬物睹。」[5]李安自己認為，《臥虎藏龍》真正想表現的是心中一種「龍」的精神，而《臥虎藏龍》所「藏」的「龍」，自然是指人中之「龍」，一種君子之道、溫文儒雅的「龍」。有如雲般俊逸的「龍」，搭配上有如風般勁悍的「虎」，讓「龍」「虎」之間的相互感應，將人物所表現的氣度醞製得神奇瑰麗。每個人的心裡都藏著一條龍、臥著一條虎，而每個人都有一個不受拘束的叛逆因子、一種不安於現狀的企圖因子，因此在李安心裡所隱藏的那條「龍」，

　　　　可能是對創作的慾望、可能是對女性的幻想、也可能有對
　　　　自由的幻想，也可以說是對古典中國一種迷迷濛濛的嚮往。[6]

　　這種精神，才是導演在影片中所欲展現「龍」之意境所在。
　　因此，《臥虎藏龍》那個武俠世界所藏的那條龍，應該是指向李慕白。論武功，以李慕白最強，但他從不恃強好勝，或以強淩弱；也因此，他嚴謹處事絕不輕易言情，但感情豐沛並非

[5]　《干》，載於《維基文庫，自由的圖書館》，2008 年 11 月 12 日，參見：http://zh.wikisource.org/wiki/%E5%91%A8%E6%98%93/%E4%B9%BE。

[6]　張克榮：《華人縱橫天下─李安》，現代出版社，2005 年版，第 195 頁。

無情，如同瑞士著名的心理學家卡爾 · 古斯塔夫 · 榮格（Carl Gustav Jung）為代表的分析心理學所指的「英雄」符號，它是符合集體潛意識與普遍心理的需求。榮格認為「集體潛意識」是人格中最為深刻、最有力量的部分，它是幾千年來人類祖先經驗的積累所形成的一種遺傳性傾向，而這些遺傳性傾向被稱為「原型」，它是人類不分地域與文化的共同象徵、共通形象，而我們中國老祖宗語意的「英雄」形象，不僅具有西方文化那種形於外的人格面具，更藏有東方文化那股蘊於內的正義之「道」。

> 電影從傳統中國的「道」出發，而在這條「道」上，「龍」已點了睛，代表一種文化內涵，因此，影片中的「龍」，是一種文化表徵，已成功為一種「復歸於樸」的社會公理、社會正義、大道之行也的「道」。[7]

　　這是《臥虎藏龍》真正意涵主題所在。李安在這部影片裡人物虛實的變化關係，真正彰顯出了東方的文明：智者謙恭、內斂、豪情、野放的精神特質，一種身為智者、獨特可敬的特質。李安跨越文化的障礙，帶著理性解構的因子震撼人心，然後再感性地將它們再建構出一個築夢的理想。由此我們可以理解，為何李安在《臥虎藏龍》中設置了那麼多諸如「竹林大戰」那樣既富有意境感又令人震撼的橋段。

　　李安《臥虎藏龍》潛藏的人性層次的寓意，並非一味展現

[7]　舒坦：《臥虎藏龍—"龍"在哪裡》，載於《臺灣書評雙月刊》，第 53 期，第 43-45 頁。

華人社會與西方不同的病態、或是遙不可及的神話、抑或是顛覆倫理的鬥爭等。從張藝謀的《英雄》（2002）到《十面埋伏》（2004）、陳凱歌的《荊軻刺秦王》（1998）到《無極》（2005），無不充斥著英雄主義式的悲劇人物，而少見真誠人性的流露。我想李安電影真正動人之處，是在於其中的每個角色都是有缺點的。他們有自己脆弱的一面、也有他們珍惜與害怕的事物，這才是能無國界地被理解與接受的「人性」。中國人常說「人情味」，故名思義即是人與人之間的交流，而後產生溫暖的情感、餘韻的興味，進而人物與人物之間因交流而產生情節的關係，繼之迸發出親情、愛情、友情、溫情等情感氛圍，然後提升到審美的意境，這便是一部好作品的三字箴言。

　　迥異於傳統中國武俠片的認知，李安心目中所認為的「武俠電影」，是一種需結合人性、中華傳統文化且富有人文氣息的電影類型，於是他選擇了「武俠北派四大家」之一的王度廬同名小說《臥虎藏龍》，踏上屬於他自己刀光劍影的武俠世界，這也是李安《臥虎藏龍》真正意涵的主題所在。傳統武俠電影的類型，大部分仍舊是老式的武俠「故事」模式，但經李安之手後，讓這部影片成為真正「允文允武」的武俠電影。李安在這個「文學性」的武俠故事裡，體現的是對武俠世界裡「人」的關注。藉著他獨特的女性氣質與細膩敏銳的內在感應，像詩一樣地把握住弱勢族群在族裔、性向、慾望和身體的各個面向，娓娓道出其內部的差異與矛盾。將外部氛圍轉化為內部意蘊的藝術功力，的確是李安名揚國際的秘密武器，再度將華語武俠電影的類型風貌，推向更為極致細膩、更具有質感風格的人文氣息。

　　《臥虎藏龍》講述的是「束縛」，有些是外在式的人為矛盾、有些是內在式自己所無法超越的束縛，更多的則是悲劇的命運；而在電影《綠巨人浩克》裡我們依稀可以看到「矛盾」、「束縛」與「命運」三個主要元素，李安正以延續性的創作理念，彰顯這些人文精神的意涵。《綠巨人浩克》是一部改編自流行漫畫的科幻動作電影，因其題材類型避免不了借助大量高科技的動畫場面，雖比起同類型的電影也絲毫不遜色，但是李安做為一個文人導演並非只是純粹玩弄科技的視覺效果，而這也絕非是他傲視影壇的存在價值；最難能可貴的是，李安在這種好萊塢類型電影的框架之下，能夠融合自身獨特的創作基底，維持一貫著重人文精神的風貌、維持一個作者電影的創作思維，讓類型迥異的《綠巨人浩克》也可將之歸類為李安創作體系的電影作品。的確，「龍」與「虎」的人文真諦並非全然是動作片裡所展現的所謂「超級英雄」的精神，這種類型電影絕大多數皆以冒險動作為主軸，劇情故事其實只是次要裝飾的綠葉配角，因此《綠巨人浩克》還是一部講述人性層面的李安電影。

　　由此清晰可見李安的創作脈絡，「胡士托」是音樂、也不只是音樂，是一種過於巨大以致於難以窺清全貌的鮮明體驗，終其一生難得經歷一次而生命就此全盤改觀的狂熱洗禮。每位樂迷既深切感受一個體的渺小，同時又明確地瞭解自己是身處洪流其中所不可分割的一份子，在「巨觀與微觀」、「個體與群體」的交錯糾結而密不可分。胡士托吶喊嘶吼的搖滾舞臺，終將還給臺下的觀眾、而非臺上的樂手，這種擴散的氣氛延續在泥濘與帳篷中自得其樂的歡呼人群。李安企圖由細微中一窺雖不免鬆散而混亂

的巨象，那不正也是另一種屬於「胡士托」、不全然是屬於音樂的成份，但卻同樣令人心神嚮往的美好年代印記。電影真正讓人感動的是人與人之間的相遇，一切都在隨性突發的狀況之下一一完成，完成李安電影裡充滿文人導演思路的人文精神面貌。

第二節　男與女、男與男的關係建構：「顯影」與「隱晦」的陰陽兩性

> 我又不是一個女的，我怎麼能在一個女人的身體裡面去走過這個故事？——李安[8]

展示身體在奇觀電影中具有不同的含義：

> 從性別的意義上說，女性主義批評家所提出的女性身體作為被動的被看物件，就是一種身體奇觀的類型。在這樣的奇觀中，女性成為男性視線的物件，因此如何滿足男性觀眾觀看癖和自戀的要求，變成為女性身體再現的基本要求[9]。

> 女人作為影像，是為了男人——觀看的主動控制者的視線和享受而展示的，電影為女人的被看開闢了通往奇觀本身的途徑。電影的編碼利用作為控制時間維度的電影（剪輯、

[8]　李達翰：《一山走過又一山——李安 · 色戒 · 斷背山》，臺灣如果出版社，2007年版，第 453 頁。

[9]　周憲：《論奇觀電影與視覺文化》，載於《美學研究》，2006 年 6 月 21 日。

敘事）和作為控制空間維度的電影（距離的變化、剪輯）
之間的張力，創造了一種目光、一個世界和一個物件，因
而製造了一個按慾望剪裁的幻覺。[10]

　　而男性的陽剛之氣，何嘗不也是一個身體奇觀的元素。
　　李安電影底下的男女眾生之相，依附著某種信念或理想而存
在，女性不一定代表陰柔，而男性或許早就遠離陽剛本性。李安
重新審視傳統價值觀陰陽兩性的「顯影」與「隱晦」的涵義，讓
電影人物再度獲得重構的可能性，因此便不難理解在《理性與感
性》、《臥虎藏龍》與《色，戒》裡的女性角色，早已替代男性的堅
毅而昂揚於陽剛的表現性格，更巧妙的是李安將「陰陽兩性」的男
女特徵，換化為「黑白種族」的印象崩解，如此的社會觀念解構後
而建築在《與魔鬼共騎》裡的種族歧視的人性荒謬，似乎透過黑
與白的外在膚色告訴我們一個值得顛覆的真理：白人未必是「顯
影」的優越與高尚，而黑人也絕非是「隱晦」的卑賤與低微。無
論是「男與女」或「黑與白」，這就是李安電影真實的人性建構。
　　中國傳統儒家文化的男人形象，是陽剛、是威嚴、它像座
山，因而形諸於外的隔閡卻造成深藏於內的「無語」，這個「無
語」並非意謂著「無話可說」，而是不知道該用什麼方法去「完
整訴說」。男人是支撐著整個家庭、整個宗族與整個社稷的中心
力量，當「小我」面對「大我」的同時，個人情感將被壓抑到無
法表達，而只能存在於私我的內心空間，這就是李安最擅用的電

[10]　轉引自莫爾維：《視覺快感與敘事電影》，張紅軍編：《電影與新方法》，中國廣播電
　　　視出版社，1992年版，第206頁，第208頁，第212頁，第215-220頁。

影語言力量，透過簡單的故事表現出這個既「顯影」又「隱晦」的男性形象；甚至在內心世界層面裡，電影於交代親情面上的敘事，李安導演的處理也是平靜如水。我們看不見激烈的內心世界與眾叛親離的大爭執場面，哪怕裡面的人有著再多的矛盾和鴻溝，猶如《喜宴》在最後的父子對談那場，簡單聊聊幾句卻刻劃甚深，兩人在心領神會之中靜悄悄地結束。很難想像，這便是電影中父子兩人有生以來，少數揭露對彼此感情的機會。

《推手》、《喜宴》、《飲食男女》裡的那一份東方男人內心所說不出口的情感，不論是父與子的關係、父與女的關係、抑或是父親自身的關係，李安皆有「深刻」的描述，而所謂的「深刻」，即是進入角色內心世界的深層挖掘。在好萊塢的傳統語境裡，如此的天人交戰「絕對」會表現出戲劇的張力與情感的渲染，然而李安依然選擇了自身的模式，用如此平靜似水的心境來鋪排如散文般的敘事語調，拋棄音樂的烘托來呈現歷史級的人物與音樂節的本身，反而還在勉強稱為高潮的情節伴之以印度音樂的輕柔，《胡士托風波》示範了李安的模式。

李安電影從「男人關係」的建構開始出發，繼續踏上探索「女人世界」的學習思路。《臥虎藏龍》一方面保留了東方武俠文化蘊涵的俠義精神，另一方面也突破常規，以女性角色「玉嬌龍」為敘事主線，顛覆傳統武俠片中彌漫著陽剛的男性氣息。李安重新以文人思考的角度做詮釋，重新帶領觀眾認識另一種新的武俠風貌。電影藉著一把「青冥劍」牽動所有人物和恩怨情仇，冥冥主宰著每個人的命運。以玉嬌龍在鐵小貝勒府盜劍為始做為情節主線，倒敘帶出玉嬌龍學藝始末，加上她與羅小虎之間的火花、李

慕白與俞秀蓮之間內斂嚴謹的互動，豐富了電影的情感張力。

李安對「女性」不單表現出創作的欲望，而且藉著「女性」也表現對自由的幻想。從觀察李安的賢內助「林慧嘉」，看出他塑造女性人物的原型。她具有傳統女性有如「俞秀蓮」般的堅毅性格，又兼具現代女強人有如「玉嬌龍」般的叛逆獨立，所以她自嘲自己：「我想告訴大家事實，我不是賢內助。我從來不管他，我只是把他一個人丟在那兒」[11]。所以，李安對女人戲的細膩掌握是從家庭題材的積累再出發，《飲食男女》、《理性與感性》到《色，戒》，一步接著一步開發嘗試的探索主題。李安將「男」與「女」的人物角色，提升至「顯影」與「隱晦」的表現層次，如此便容易進入角色的心理解讀，表現出男性導演底下的女性角色如何圓融的處理。

「青冥劍」的英文是「Green Destiny」，意謂接近於命運之不可預測、難以掌握。片中「青冥劍」的符碼，代表著李慕白的生命、也代表著他的心，是導演設置的一個極其重要的意象。如果將李慕白與青冥劍放進兩人之間的脈絡來看，可以很明顯地發現，電影這部份的結構處理上，隱藏著強烈的「情慾暗示」。「青冥劍」在某種意義上成為男性的「性象徵」，因此玉嬌龍的盜劍，成為一種頗負「爭奪」意味的事件。無論是俞秀蓮為搶回青冥劍與玉嬌龍的輕功追逐，或是後來與玉嬌龍的兵器大對決，從這個角度來看都指涉著另一種耐人尋味的情感世界。

[11] 張靚蓓編著：《十年一覺電影夢：李安傳》，北京人民文學出版社，2007 年版，第30 頁。

　　至於李慕白與玉嬌龍之間的「曖昧」互動，放在這層意象上解讀，也構成了某種「弔詭」的合理性，尤其「竹林一戰」成為改變兩人關係的重要時刻。「竹」代表觀音淨瓶中的空性，所謂「虛竹以見真心」，竹林讓玉嬌龍和李慕白都靜心，因為竹林裡沒有別人，只有風影、竹影和兩人的影子，兩人在竹林裡可以產生真心相應的作用，太極強調「虛」和「實」的關聯，也就是影子的道理。在竹林裡影子虛實相應的過程中，人會將本身的頻率投射出去，對方就可直接感覺到此人的真心如何？有沒有致人於死的殺氣？有沒有若有若無的情愫？這時玉嬌龍體會到李慕白要傳功給她的熱誠，也感覺到他若有似無的「情」。曾有一段玉嬌龍失足掉下李慕白卻還拉她往上，即是幫她向上提升的隱喻。就在幾次交手的過程裡，一次又一次兩人的互動感覺愈來愈強烈，這已經不是表面師徒的單純關係，而是情侶交錯的進展。

　　李慕白最終因搭救玉嬌龍而喪命，姑且不論李慕白為殺碧眼狐狸而遭暗算的「顯性事實」份量有多大，或李慕白對玉嬌龍因長者、前輩或男性所包含的「道德教化」色彩多麼濃厚，在「隱性心理」的象徵符號下，終究難掩其背後「情慾」的曖昧框架。李安似乎透過李慕白這個角色，說明了修道之不足，也就是修行人有他的問題所在，雖已修煉到極高的境界，但也還是有些未了緣。在「道德」與「情感」的衝突中，暗示了整體悲劇框架的一面，也暗示了「死亡」在糾纏人物情感世界所必然指向的關鍵性出口。然而仔細觀察便會發現，李慕白的角色正是心理學上「趨避衝突」的武俠原型。

> 如果說武俠力量背後所蘊涵的深層潛意識，如放在情愛上
> 而言，正是某種「求愛」與「示愛」的表現，那麼武俠世
> 界的自由狂野與俠義原則，其實正是李慕白心中情感的具
> 體化身，而李慕白的情感世界也正是武俠風格的內在化。[12]

　　「武俠」是看得見的「情感」、「情感」則是看不見的「武俠」；「俠義」與「情感」的對比張力，在這般具有意境情味的表現裡終讓我們看到了最終的見證。

　　《臥虎藏龍》以四個十分明顯不同的人物：李慕白的江湖傳奇型、俞秀蓮的保守傳統型、玉嬌龍的聰慧精明、突破傳統型以及羅小虎的放蕩不羈型，交織出劇中所要表達的衝突性，影片中的人物莫不是如此悲劇收場，所謂「人在江湖，身不由己」，所有人都是如此，都受命運所束縛。李安整部電影都在講「束縛」，有的是外來的、有的是自己無法超越的，更多的是命運的悲劇，而「主要角色」俱不見容於社會之中，卻仍努力地去爭取一席之地，猶如武俠版的《理性與感性》。

　　《臥虎藏龍》是典型的雙生雙旦結構，電影裡幾個主要角色，俞秀蓮、玉嬌龍、李慕白分別為儒家、禪宗及道家的象徵。當中主要人物的關係──李慕白是武當派大師、俞秀蓮是李慕白已逝師弟的妻子、玉嬌龍是李慕白仇家的徒弟。老的一對是沉穩飄逸的李慕白大俠與矜持內斂的俞秀蓮，在個性與待人處世上，比較傳統和世故；少的一對是刁蠻慧黠的玉嬌龍和狂放不羈的羅小

12　洪慈憶、王莉旋、張家禎：《臥虎藏龍研析──俠義中的兒女情長》，載於《臺灣台南女中論文專區》，2001 年。

虎。在李安的調度下，整部影片成為以老一對的內部關係拉張為主，置入了許多主戲，少的一對成為背景的襯托；但就人物發展來看，玉嬌龍才是真正的主角，她代表一個綻放的新生命，將其他人的「情」和「慾」都牽動起來，也讓關係人物的生命境界重新開拓，因而證悟原來之不足，在見人真心時看見自己的本來面目。大俠李慕白追求超脫，全心擺脫世俗牽掛；俞秀蓮則入世圓融，熟悉人情事理的運作，但總體來說這兩人都極為尊崇傳統仁義道德，一方面獲得了相當高的社會地位，另一方面卻犧牲了個人自我，於是當少的一對出現之後，他們的內心掙扎才開始顯露，在玉嬌龍身上看到自己殘缺的一面，於是直到最後李慕白死前終於說道：「我浪費了這一生。其實，我也是有慾望的……」，吐露了最後的自我救贖，讓李慕白這個男性始終「隱晦」的壓力終於解脫，而得到角色上揚的力量，與玉嬌龍同為「顯影」的位階。

　　相反的，玉嬌龍從師父那兒看到生命的不圓滿，如她偷學師父偷來的劍譜，慢慢地也看到自己的功夫比師父高，也從那時起她發現生命變得很可怕，沒有一個可依循的方向，直到李慕白出現。她看到一個方向，也遇到一個真正讓她動心的人。玉嬌龍展現「禪」的境界，這個角色很接近英國小說家福斯特（Edward Morgan Forster）在《小說面面觀》（Aspects of the Novel）裡所提出的「圓形人物」[13] 概念，一方面好像很惡，可是在惡的背後是「最高的真」、「最深的情」。李安電影裡的人物不但複雜多面，而且從頭至尾在生命歷程中的境遇與抉擇皆有所改變，具有文學

[13] 【英】E.M. 福斯特（Edward Morgan Forster），朱乃長譯：《小說面面觀》（Aspects of the Novel），中國對外翻譯出版社，2002 年版。

價值的探討層面。這種價值並非說最有成就、或最有品德，而是人物情感的表現層次變得豐富多變，有別於「平面人物」這種從一而終的單一表象。從與羅小虎純粹的情慾，經過與李慕白之間的一連串關係，慢慢地體會更高的真愛境界，生命一直往上提升。她的生命透過這種種的覺悟而直接證道，所以最後頓悟式地「改邪歸正」跳崖而下，沒有成為第二個碧眼狐狸，去圓她自己的生命一遭。

俞秀蓮是劇本安排下的傳統女子，完全表現出儒家的平衡，中國傳統的禮節在她身上得到了最好的體現，也是最具悲劇性的宿命。她與玉嬌龍這兩個角色，彌漫著濃厚的「陽剛」與「陰柔」的對比張力。俞秀蓮陽剛的一面，在於她所表現的江湖氣概，輕功與各類兵器似乎無所不能，且具有老道的江湖經驗，識破玉嬌龍的盜劍而不點破，反而多次暗示其自動歸還；玉嬌龍的貴族小姐形象，則表徵著陰柔的一面，與俞秀蓮的輕功追逐戰雖有外力相助，但也隱隱透露「以柔克剛」的象徵意涵，而玉嬌龍與俞秀蓮之間微妙的姐妹情誼，也更加突顯這樣一種剛柔對比。然而在情感的表現上，兩人卻呈現相反的景象。玉嬌龍可以說是相當放肆而狂野的「陽剛」形象，俞秀蓮反而是「陰柔」的女性化身。無論如何，女人在這個電影世界裡永遠比男人勇敢，敢愛、敢恨、敢勇於說出口，至此傳統觀念裡的「顯影男性」與「隱晦女性」的關係建構，終於產生和中國傳統文化「斷裂」的可能性。

至於羅小虎的角色，似乎象徵著對李慕白性格的反動。電影所塑造的羅小虎給人狂放不羈的性格形象，其外放式的情感表

現，對李慕白壓抑式的內斂情感而言，更是一股強大的反動力量。李慕白與羅小虎所表徵的「道德教化」與「情感依戀」，都無法壓制玉嬌龍蠢蠢欲動的靈魂；然而，李慕白的死卻真正打擊了玉嬌龍的心。許多電影常利用「死亡」—「自然生命」的結束與「價值生命」的開展，來詮釋或表現電影某些較為深刻的內涵，因此《臥虎藏龍》的故事結局註定走向悲劇。因為個人與社會規範的對峙問題，沒有辦法在這樣的結構中獲得妥協，更清楚地說，劇中主角沒有一個能脫出仁義禮法的束縛和規範，一系列意境表述的真諦原來在此。

> 後現代的定義是指拼貼（pastiche）、解中心、分裂、斷續、反二元對立。而後女性主義則必須包含多元性（plurality）、多重性（multiplicity）與差異性（difference）。[14]

李安電影裡的女性角色是一種自我覺醒的成長歷程，「努力成為自己」主載的靈魂，遠遠超越僅是「如何才可以」的境界，所以我們最終可以理解玉嬌龍在武當山上那縱身一跳的自我救贖。女性主義根本不該建立在兩性社會抗衡的基礎之上、或汲汲營營於解釋女性要如何才能追求解放的過程。

> 後現代女性主義傾向於將女性的多重面向同時搬上檯面，事物都並非只有一種角度。好比畢卡索的畫一般，應該同

[14] 敦煌飛天：《後現代理論》，載於《奇摩知識》，2010 年 6 月 21 日，參見：http://tw.knowledge.yahoo.com/question/question?qid=1010062000906。

> 時間呈現各種角度的拼貼，可以是背面、側面，也可以是
> 娼妓、可以是處女。[15]

　　現代的世界已不再是過去簡易的二元分界：非「是」即「非」，因此女性的生命角色更充滿著無限的可能發展！

　　李安開始嘗試在文化話語上解構「男」與「女」之間的陰陽兩性，將傳統中華文化所提及的男女性別進行思辨，所以《臥虎藏龍》實際上是重新建構了有關「性別認同」與「性別扮演」（gender performativity）的多重文化議題。藉由茱蒂斯・巴特勒（Judith Butler）的「性別扮演理論」即可說明了「陰柔」與「陽剛」是沒有本質的區別，性別只是由日常生活規範所建構而成，所以沒有所謂女子本該陰柔、或者男子本是剛毅等特質。性別是人類被社會規範所壓制而建構成的，因此李安的《臥虎藏龍》並不只是武俠類型的流行文化、或者是愛情類型的圓滿與否，更是一系列釐清中國性別整合的電影。

　　《臥虎藏龍》所引導出對「性別認同」與「性別主觀」等傳統議題的關心，透過所謂「江湖」這個模糊不清的領域，將社會規範以及儒家思想所建構而成的中華民族文化給表現出來，但為了鞏固社會規範的體制而壓制了不尋常的性別領導，進而維持傳統性別扮演的畫分，藉此傳達出儒家思想中長者對女性持有偏見的傳統觀念；但顯而易見的事實是，無論在中國社會的歷史、文學、甚至電影的範疇中，皆可看見有關「男扮女裝」或者「女扮

[15] 敦煌飛天：《後現代理論》，載於《奇摩知識》，2010 年 6 月 21 日，參見：http://tw.knowledge.yahoo.com/question/question?qid=1010062000906。

男裝」的這種性別跨界的例子。「男扮女裝」或「女扮男裝」模糊了女性與男性在性別扮演的界線，印證著「性別扮演理論」的論點——沒有所謂女子陰柔或者男子剛毅等特質，社會規範的瓦解以及被期望性別扮演的崩裂，則隱約寓意在電影影像之中。

> 雖然女俠和武俠都依據社會性別的規範來表演，但這是一個奮鬥的過程，於是電影展現了一個「改變」，可能將導致性別從壓制中解放出來，因此屬於流行文化類型的電影《臥虎藏龍》隱藏了性別改革的觀念。[16]

「顯影」與「隱晦」的兩性關係，不僅表現在社會道德觀下的「男與女」的身份，更獨特的是在李安電影裡也同樣關懷在「男與男」的角色上，我們從《喜宴》裡的尷尬愛情、再到《斷背山》裡的壓抑感情即可一窺究竟。李安自言：

> 我讀過這個故事，它牢牢抓住了我的心。這個故事以一種非比尋常的方式訴說了一段美國式的愛情。在結尾，當讀到沾有兩個人血跡的襯衫被掛在衣櫥中時，我流淚了。[17]

[16] Huang,Yu-chieh：Wuxias/Nuxias: The Subversion of Gender Performativity in Ang Lee's Crouching Tiger, Hidden Dragon，Conference on Cultural,Gender and Identity in Film and Literature，October 2010,P11.

[17] 李達翰：《一山走過又一山——李安 · 色戒 · 斷背山》，臺灣如果出版社，2007年版，第 223 頁。

影片裡艾尼斯站在衣櫥前輕撫傑克所收藏的兩人襯衫（艾尼斯的襯衫穿過傑克襯衫袖子的內層），看似陽剛氣息的艾尼斯在「面對愛情」終將沒有傑克勇敢，所以說若以「情」的層面來說，積極的「顯影角色」即轉化成傑克，雖然外表柔弱但對自己的感情卻是坦然面對，而艾尼斯則淪為消極的「隱晦角色」，如此設置的兩個邊緣性人物，竟轉變成主導情感的尷尬錯位。此時艾尼斯對這段感情的懺動一切歸於遺憾，而幾乎讓我們遺忘亦受困於「斷背山」的兩位妻子，間接地更淪為「隱晦」裡的「隱晦」角色，「男與男」或「男與女」的關係在此產生很微妙的質變。

誠如電影裡的一句話：「無力改變現狀，就只好默默忍受」（if you can't fix it you've got to stand it），壓抑的力量如同懷俄明州荒涼的情景一般地充滿悲涼。希斯・萊傑（Heath Andrew Ledger）對自己演繹的角色提出看法：

> 我想讓艾尼斯的說話方式能表現出他的「無法表達愛」以及「無法被愛」這兩件事。他的嘴巴就像一隻握緊的拳頭；因為，他表達感情的唯一方式，就是訴諸暴力。[18]

李安將原著小說裡的放浪形骸、心性殘暴的角色描寫得淋漓盡致，因此兩人在即將離開斷背山之際，彷徨忐忑的心境透過暴力的鬥毆成為渲泄離情依依唯一方式。年輕的演員傑克・吉倫荷（Jake Gyllenhaal）領悟到影片所訴說的真諦：

[18] 李達翰：《一山走過又一山——李安・色戒・斷背山》，臺灣如果出版社，2007年版，第214頁。

我認識有些人到五十多歲才搞清楚他們想要什麼。我覺得
那樣很好；就好像人們總是以起步者的姿態面對人生。[19]

　　以此延伸《色，戒》裡的王佳芝如果真的要愛上易先生，總
有千百個理由，可以是閃閃動人的鑽戒與權勢，為什麼李安要那
麼強調「性愛」呢？王佳芝不一定愛上易先生、而易先生也不一
定愛上王佳芝，但這模糊地帶肯定總有些「感情」存在。王佳芝
陷入絕境的事實是假戲真做而做過了頭，這是王佳芝對易先生由
「性」生「愛」的證據。張愛玲小說與李安電影最精采之處，莫
過於那些男與女的眾生之相處在一個看似模糊尷尬、親疏曖昧的
感情狀態裡面。王佳芝最後之所以突然改變心意，有可能是因為
那電光火石擦出的一剎那，讓她相信他是「真愛我的」，但弔詭
的是：為什麼會不遲不早，臨崖方才勒馬呢？一切的一切總歸是
因為「太晚了」。

　　　「太晚了」三字，張愛玲強調了三次，意思是：要落幕
　　了，戲不能再演下去了。在戲內，所有東西都是虛幻的；
　　在戲外，鄺裕民、吳先生等又何嘗真實？然而戲內的虛幻
　　行將告終，戲外的真實又沒有著落，珠寶店便成為兩大幻
　　境間一個稍縱即逝的立錐之地，永恆的鑽戒在此刻恰好是
　　一個妙絕的反諷。「太晚了」要表達的，正是這種迫在眉

[19] 李達翰：《一山走過又一山──李安・色戒・斷背山》，臺灣如果出版社，2007
　　年版，第219頁。

　　睫的虛無感，而在這種情境下易先生便成為了唯一的可被
抓緊的「真實」。[20]

　　而《色，戒》似將男女情愛演繹到超脫政治、社會，甚而
超脫一切的地步，其實「色」的感性與「戒」的理性所形成的衝
突，最後仍難以逃脫政治的套索，註定了其悲劇的下場。影片裡
梁朝偉的陰沉內斂，突破了固有的深情憂鬱形象，讓表演的角
色進入更高的演技層次，是對情感掙扎的一次動人演繹，正所
謂「情在險生求」。王佳芝最後的死亡對易先生而言是「自然生
命」的結束，但是無窮盡的「價值生命」才剛要開始在他的內心
痛苦地漫延開來，片尾易先生來到王佳芝所暫住的房間裡，大半
部陰影的籠罩猶如她的影子般將永遠依存在他的精神裡面，久久
揮之不去而無法消散。做為貫穿全片的重要意象，那張永遠處於
昏暗燈光底下的麻將桌，是否給了我們太多的聯想與意象？這個
物象一旦與人物聯繫交織，它便好像成為了人物命運的主宰力
量。愛情一旦上了麻將桌，最後的結果就如同遊戲一般地只有
「輸」與「贏」的兩種決裂的局面，而王佳芝終究踏上令人扼腕
的下場。正因為李安片中充盈著叛逆因子，進而將人物的情慾力
量極度地延伸，成為灌通觀眾心路的一道激流。

　　李安過去的電影大部份是關於「男孩成長為男人」的這段歷
程；而《飲食男女》、《理性與感性》與《色，戒》算是著重「女
孩成長為女人」的過程，所以《胡士托風波》的家庭關係依舊

[20] 倉海君：《吃肉的和尚—也談《色，戒》》，載於《新春秋》，2007 年 10 月 9 日，
　　參見：http://daimones.blogspot.com/2007/10/blog-post_09.html。

出現了慣性式的尋找自我認同的混淆、扭曲與重新再確認，繼而朝向自我解放的精神式擁抱，儘管李安的東方個人情感照樣淹沒了主角、父母與他人的種種關係的牽絆，但是「自我認同」卻非《胡士托風波》原本最重要的表達部份，反而是李安對自己的中年時代的思考過程。我們透過主角的內心獨白，看見他掙扎與勇敢的「顯影」、也看見他躲藏與陰暗的「隱晦」。民風保守的六十年代，「同性戀」並不見容於社會，其令人鄙夷的程度等同「搖滾樂」、「暴力」與「迷幻藥」，不過電影裡的主角他兩者皆是：他既是同志、也熱愛搖滾樂。保守又不善於表達情感的父母、孝順但又不敢出櫃的孩子，「顯影」與「隱晦」的力量兩相交織，不只表現在個人性格的特質描繪，更隨著音樂節的成功舉辦讓我們建構了一個事實：一個父母與孩子有機會可以彼此傾訴心聲的可能性，至此「顯影」是「隱晦」的反撲，而「隱晦」則是「顯影」的動力，所以《胡士托風波》其實是一場解放運動，除了表面的音樂節解放外，更精確地說它是探討如何解放自己、接受自己、然後喜歡自己的內心過程。李安帶著詼諧自嘲的口吻，將主角的蛻變過程呈現出很自然、又有些頹廢喜感的在訴說：搖滾樂就是一種精神救贖。

> 如果說李安在《臥虎藏龍》給了我們詩意浮動的竹林對決、在《斷背山》給了我們大器的騎馬趕羊，那麼《胡士托風波》的三人性愛所呈現那繽紛撩亂的主觀視界，自然也有著類似的驚奇。[21]

21 Ryan：《超越《斷背山》的《胡士托風波》》，載於《中時電子報》，2009 年 10 月 18 日，參見：http://blog.chinatimes.com/davidlean/archive/2009/10/18/441747.html。

此外，宛如象徵成年禮的「儀式」，李安終究還是端出《喜宴》裡父親對兒子的同性戀人獨處話家常的最後妥協與認同；因而表現在《胡士托風波》裡父子最後對談的那場戲，催促著兒子快去參加音樂節這個儀式，並鼓勵兒子就此離家去逐夢，父子間幾近沉默卻又彼此心領神會的時刻，奇妙地化解了生命中無法割捨的家庭牽絆與負擔。這是電影中父子兩人有生以來少數揭露對彼此感情的機會，表面上李安選擇了敘事的結束，但其實開展了情感的餘韻，徹底「再現」所謂李安式的寬容與體諒。

細緻觀察李安電影裡的人物，在彼此虛實變化的拉扯關係之中，真正彰顯出了東方的文明：智者謙恭、內斂、豪情、野放的精神特質；一種身為智者、獨特可敬的特質。李安跨越東西文化的障礙，帶著理性解構的因子直擊人心，然後再感性地將它們重構出一個深藏於心、一個屬於夢的理想。

第三節　族群、文化、語言的分界：
「尷尬」與「邊緣」人物的設置

> 現階段，我比較想拍些黑色的、嚴肅的電影。
>
> 我覺得人生中沒什麼是理所當然的，只要做為人，都無法擺脫孤獨。我想繼續剖析這些生命中的尷尬時刻。
>
> 當我對接觸某些影片感到恐懼時，其實，那正是去拍它的最好時機。………李安[22]

[22] 李達翰：《一山走過又一山——李安‧色戒‧斷背山》，臺灣如果出版社，2007年版，第8頁。

一、西方制度的中式特質

　　無論是小說或電影的「本文」，僅僅只是試圖去闡述關於人類命運的一個「大相無形」的現象罷了，其實命運是掌握在自己的「信仰意義」裡頭；正因為「世事無常」，所以我們更可以創造出屬於自己的「實相」。由此觀之，李安電影裡的「宿命」並非真正的宿命觀，因為我們不能在宿命的內部去認識宿命，必須與它保持距離並將之視為客體，進而才有機會推向極致─否定所有、甚至否定自身，而如此的「奇蹟」、「人生」與「自由意識」將會淬煉成另一種積極性的宿命，這便接近於中華傳統文化的「道」、為人處世的「道」。中華文化是一種「人本主義」的倫理文化或稱為德性文化，它建構起中華文化傳統中的道德規範體系。

　　　　丹尼爾・伍卓小說中的人物經常不止於卑劣，簡直兇殘；
　　　　然而暴力並非他小說的重點。他不斷重複的主題，是一種
　　　　現代的宿命論……。[23]

　　伍卓的文字是無情地殘酷且誠實，因而考驗著李安對待電影人物的寬容度。李安的「宿命論」並非是現在與未來皆已命中註定的人生觀，無論自己精進或不精進都無法改變命運的消極性，反而是娓娓道來「奇蹟」與「人生」依舊可以倚靠自己的「自由

[23]【美】丹尼爾・伍卓（Daniel Woodrell）著，唐嘉慧譯：《與魔鬼共騎》，麥田出版、城邦文化事業股份有限公司，2000年版，封底頁。

意識」來創造。《與魔鬼共騎》裡南北戰爭的暴力殘酷、黑奴人
權的尊嚴踐踏，表面上的「決定」通常是被認為不符合自由意
志，是所謂的宿命之論，但是李安從「以人為本」的東方思想角
度讓人物積極向上，用希望與堅持的人生態度來面對困境與挑戰。

　　細訴美國南方文學的精髓與傳統，即是「喜歡從深入人物
最本能的欲求及反應來寫人性的墮落或昇華，而不喜歡像兩岸作
家滔滔不絕於知性的反思與思辯」[24]，因此《與魔鬼共騎》這麼美
國式、這麼殘暴式的電影題材，僅止是李安外在的選擇表現，其
實內在毫無脫離出李安一直信仰的東方生活哲學。人生一世、所
求為何？對東方人文背景的中國人而言，哲學上「非觀念性」是
精神生命的返祖遺傳、也是「文化人體」的返璞歸真，因此李安
表現人物至真至性的情感，則遠遠超越電影時空裡所隱喻或申論
的主題，因為親情、愛情與友情才是人心最重要的支撐之點。無
論是《推手》、《喜宴》裡的現代華裔族群、《理性與感性》裡的
十八世紀英國、抑或是《冰風暴》裡的美國六、七十年代家庭、
《與魔鬼共騎》裡的美國南北戰爭，儘管他們都處於大時代裡載
浮載沉的微小平凡個體，但是適時掌握「情感」的因子，卻是讓
他們能夠穩穩地承載每個人的內在心靈。《與魔鬼共騎》裡最後
主角猶如中國《水滸傳》那般梁山式的英雄好漢，救贖式地覺醒
在大時代的荒謬時空之中，我們可以預見的是李安敦厚的寬容將
會使這些好漢踏上義氣雲天、替天行道的正義之途，這是李安最
擅長掌握人物的豐厚才華，也正呼應《冰風暴》裡刻意模糊角色

[24] Daniel Woodrell 著、唐嘉慧譯：《與魔鬼共騎》，臺灣麥田出版社 2000 年版，第 8 頁。

的個人色彩，進而突顯一個特殊時代的崩解家庭觀，如此正反兩面的描繪手法，依然貫徹了李安對人物處理的嫻熟主軸。

　　李安電影裡的人物其實都存在著某種程度上錯位的尷尬，更特別的是其實「父女」也是一種男女關係，只不過是另一種尷尬的男女關係。《推手》裡老爸為老不尊的態度尷尬；《喜宴》裡彌漫著全片的喜劇尷尬；《飲食男女》裡父女一家人的情感尷尬；《理性與感性》裡被愛情羅曼史所操縱的命運尷尬；《冰風暴》裡彌漫著全片的情境尷尬；《與魔鬼共騎》裡原應支持北軍的白人傑克與黑奴丹尼爾，卻反而支持南軍的錯位尷尬、支持南軍的兒子傑克與支持北軍的父親的位置尷尬（尤其父親竟又被北軍所殺），並且寫此書的南方作者卻認同北方的思想尷尬；《臥虎藏龍》裡彌漫著分不清親情、友情、愛情的態度尷尬；《綠巨人浩克》裡兒子對抗父親的位置尷尬；《斷背山》裡兩個不見容於當時社會的同志牛仔，結婚生子卻心繫彼此的情感尷尬；《色，戒》裡欲暗殺漢奸的女大學生卻愛上對方的情感尷尬；《胡士托風波》裡兒子溫文儒雅的外表卻有更狂野的內心尷尬，所以李安在電影中將人物所擺置的尷尬錯位表現得淋漓盡致，形成一道道李安情境式的人物風景。

　　　　《斷背山》與《色，戒》的主角們，最初對愛情的認識、
　　　　對愛情的感動，儘管機緣不同、時空有別，但都是純粹而
　　　　美好的，帶著一份純真。[25]

[25] 李達翰：《一山走過又一山──李安・色戒・斷背山》，臺灣如果出版社 2007 年版，第 465 頁。

　　《斷背山》雖然相較起來算是一部比較溫和的愛情片，但是它是對於一段沒有得到愛情的一種惆悵，這一點和《色，戒》對於純真的喪失有一種追求，其實有異曲同工之處。表層的尷尬設置，進而滲透到李安創作歷程中有意或無意之間的巧合。表現在《色，戒》之處，不外乎是《斷背山》的「無間道」版、或是《無間道》的「斷背山」版。《色，戒》裡那顆「鑽戒」的原型，似乎暗喻著《斷背山》裡傑克的那件「藍色牛仔襯衫」，因此當易先生決定槍斃王佳芝後，含淚凝視著那六克拉大鑽戒的惘然同時，是否正呼應了艾尼斯在面對那兩件猶如皮膚覆蓋般的濃情密意時，所流下的令人悔恨的眼淚呢？就是最後這一刻、也是最強烈的這一刻，王佳芝似乎意識到自己可能愛上了易先生，不為性、也不為權勢，只是因為「時間」。

> 因為「趕時間」而愛上一個人，不等於會隨著時間流逝而繼續愛著一個人。對此，王佳芝分不清、觀眾也分不清，所以李安就更要把張愛玲這種含混而令人齒冷的情「斷背山化」，務求觀眾能清清楚楚地憋著一肚抑鬱而去。[26]

　　兩個不輕信他人、亦不獲他人同情的邊緣人物，趁著角色扮演的方便性，暗地裡忘形放浪地躲在一座座「間諜斷背山」中翻雲覆雨。相濡以沫久了居然動了真情，於是乎同為天涯淪落人的兩個邊

[26] 倉海君：《吃肉的和尚─也談《色，戒》》，載於《新春秋》，2007 年 10 月 9 日，參見：http://daimones.blogspot.com/2007/10/blog-post_09.html。

緣人，便雙雙墮入自己一手所設計的情獄之中，至此萬劫不復。

　　而電影要表現「胡士托」的抽象概念是不容易的，除了當時拍攝紀錄片的工作者與前幾十排的觀眾之外，根本沒有人能夠清楚地看到舞臺的表演全貌，所以對創作者而言，「舞臺」這個東西本身即是一個莫須有的枷鎖，並沒有立足點去支持電影該要表現這個篇幅，如果觀眾只是想聽音樂的話，那麼音樂會的紀錄片可以是你的選擇，因為它早已經成為一個經典的代表作品，那麼就無謂地再去拍攝一部胡士托的演唱會電影，為的只是還原無意義的寫實。李安認為胡士托基本上這麼大的事件是沒有辦法去拍的，所以他藉由進入這個男主角的內心世界做為起點，逐步地來解放這個反戰年代年輕人奇妙的一個過程，是一部生氣勃勃的迷幻喜劇，而一個這樣的新角度與小故事，讓觀眾對胡士托有了一個更確切的認識與滋味，這與伊朗導演阿巴斯的「伊朗三部曲」（《何處是我朋友的家》（Where is my friend's house？）、《生命在繼續》（The Earth Moved We Didn't）、《橄欖樹下的情人》（Through the Olive Trees））有某種程度上的契合，這是李安對自己電影獨特的處理模式。

二、語言：沉默無語，更勝千言萬語

　　《斷背山》的女主角安・海瑟威（Anne Hathaway）說：

> 起初我還不知道，「艾尼斯」（Ennis）就代表「孤島」。艾尼斯非常封閉，比起片中多數角色有過之而無不及──但即便如此，他確還是影響到身邊的所有人。他無法進入自己

的內心世界，跟自己最愛的人在一起。[27]

　　儘管「顯性事實」是艾瑪與艾尼斯在臥房緊閉雙眼的前戲，但是李安卻讓我們看到兩人的腦海裡浮現出不同景象的「隱性事實」。如此邊緣人物的性格設置，刻意安排在斷背山上這個避開世人、不受外界打擾的場域，讓傑克與艾尼斯真實面對自己、享受情感的撞擊與滋長，唯有在這滿天星空的兩人世界裡，透過營火的火苗才能讓他們解放心防找到生命中的美好；諷刺的是這相擁的片刻，瞬間成為兩人永恆的回憶，終究得要面對往後殘酷的現實價值環境，就如同初識的兩人在斷背山上四目遙望遠處，前方視野雖一望無際、空曠遼闊，但兩人的視線卻尋不到去處、沒有交點，劇中人物還是得要面對如此道德觀的壓力，這也不得不讓李安放棄幸福的美好，殘忍地關上這扇自由肆放的心窗，而開啟另一道綿綿無期、壓抑無言的心門，似乎低訴著有些情感只有年輕，才能如此純真。

> 要拍出偉大的愛情片，就需要重重難關。艾尼斯與傑克代表美國西部生活─講究男子氣概與傳統價值；因此，他們不能透露自己的真實情感。這非常寶貴而特別，以致於他們根本無法訴諸言語。對我而言，這點相當有戲劇性。[28]

[27] 李達翰：《一山走過又一山──李安 ‧ 色戒 ‧ 斷背山》，臺灣如果出版社，2007年版，第213頁。

[28] 李達翰：《一山走過又一山──李安 ‧ 色戒 ‧ 斷背山》，臺灣如果出版社，2007年版，第221頁。

　　或許「沉默無言」更勝千言萬語，除了同性情誼不見容於當時社會的「不能說」之外，「如何說」或許才是一大難題與考驗，所以兩人離開斷背山四年之後的重逢，艾尼斯激烈的擁抱勝過千言萬語。唐朝詩人白居易在《琵琶行》中云：「別有幽愁闇恨生，此時無聲勝有聲」，其實人物內心就是這個情境。李安常在作品中表達了執著的關愛與無止的憧憬，呈現出寂靜中的聲音、絕望中的希望與幻滅中的新生，猶如中國山水畫裡「留白」的境界。李安的電影類型雖然風格迥異，但卻能一次次地深深打動人心，正是對於這種古典中國意境的無形融合，而反映在許多人生的無聲境界，因此「無聲之言」往往所展現的特殊性更顯得震撼動人。

　　影片裡兩人除了「沉默無語」以外的言語，大多是逃避與爭吵來相互應對彼此，也暗示他們最終無法溝通而失去愛情。溫柔的李安用一貫的思路來重新擁抱艾尼斯，最後他答應參加女兒的婚宴，象徵著讓他從面對傑克死亡的這個哀痛陰影走了出來，讓觀眾對所處的人生還是存有一些希望，並非讓悲慘傷痛壓著人們喘不過氣來，處事寬容的李安對於邊緣性的人物，依舊選擇了讓他走出封閉的空間，去面對自己下一步的人生。

　　《胡士托風波》裡男主角艾略特原本並不是一個嬉皮，他對於「規矩」與「體制」雖談不上什麼擁護，然而倒也在道德的框架中安分守己地生活。這樣的性格讓他在電影的前半段，顯得拘謹而又格格不入，儘管因為一時的決定引來了大批嬉皮的進駐，他還是汲汲營營地就建築違法的情事四處找人「溝通」，雖然沒什麼人願意聽他說明情況；或者在碰上迷幻藥的誘惑時，他也表

現出一時的裹足。這就像他把前衛劇團收容在自家穀倉的情況一樣，艾略特心中並非沒有叛逆因子，然而剛開始他所表現的卻是選擇回到家中，試著讓旅館的經營能夠起死回生，但尷尬的是在影片的結尾，他卻極想離開這個好不容易給支撐起來的家。艾略特在某種程度上與李安自己的形象有若干的巧合，平時言談舉止溫文儒雅、頗有儒生風範，一直是李安外在的形象，若從這個視點觀之，將艾略特視為李安的某種化身，得以窺見李安心靈世界的一二。

若真要探究故事的核心是什麼？或許是「無心插柳」的驚喜情結，那所謂來自於小角落、不期然的喜悅；抑或是沉思自我的轉變意義，那是自我解放與自我接受的過程。電影裡我們看見了對家庭世代間溝通的探討、看見了人物內心的壓抑與解放、看見了自我認同的成長過程與經驗。那原是一個「死寂」與「無語」的小鎮，當希望的「光」照進這被遺忘之「境」，誕生了一場不可置信的華麗饗宴。而這般以一場盛大音樂節為背景的電影，卻意外地呈現出平穩靜謐的敘事手法，它與一般解讀好萊塢式的語法形成差異，我們看見可貴之處在於李安他特有的人文精神的展現，而並非令人澎湃又激昂的音樂大場面。

然而無論是《喜宴》、《斷背山》的同志情慾、《色，戒》的大膽性愛，乃至於《胡士托風波》中為迷幻藥、性解放的塗脂抹粉，李安的作品在內容上總是撩撥著社會禁忌的話題、隱約的情感帶著強烈的張力，彷彿將人置身於天堂與地獄般的處境；或許應該更準確地說：身為一位藝術家在某些時刻裡，喜歡地獄般的絕境更甚於天堂般的安詳，因為人生的跌宕起伏不正是如此的歷程。

第四節　自身投射的心理慾望：
透視「角色與演員」、「演戲與導戲」的轉化

> 我去美國留學學的是西方戲劇，這點對於瞭解西方文明是
> 很有利的。
> 還有我在面對戲劇體裁、面對演員跟人家解說的時候，
> 因為我受過相當程度的薰陶、教育，我覺得這些都有幫助。
> 我想，我自己有一些適應的天份吧；
> 我能取東西方的特長融在一部片子裡，那其實就是我的
> 長處。──李安[29]

　　中國文學上有句話：「文如其人」，這對於深受儒家傳統文化
洗禮的李安而言，就是表現在電影作品中最貼切的寫照。李安式
的導戲技巧，即是營造出溫和的導戲情境，表現出他待人處世所
藏於內的人生謙遜，因此作品中所流露出溫和的人性情懷，更形
於外地完全移情於電影作品的呈現風格，即是中國人所謂的「文
如其人」的概念。

> 　　製作電影本來就不只一種方法，對我而言，拍片就該靠情
> 感引導。情感是我拍電影時唯一能信任的東西，也是片中
> 每個角色的動力，它加強了他們的定位和表現，或者，至

[29] 李達翰：《一山走過又一山──李安 ‧ 色戒 ‧ 斷背山》，臺灣如果出版社，2007 年
版，第 7 頁。

　　少是我的安全網⋯⋯你得要有個軸心，對我來說，那個軸
　　心永遠都是情感。我是情感豐沛的人，或許我太依賴情感
　　了，我也不清楚我是否誇大了情感。[30]

　　對於演員之於李安的模式，有一種巧妙的比喻：「工具腰帶
上的新工具」，他能透過不同的創作題材靈感，而選擇不同的表
演風格方式。發現演員與角色之間的互動關係是導演的天職，無
論是從演員本身去觀察到角色的特質、抑或是從角色的本身啟發
了演員的觸動，甚而超越了自我的境界，皆是決定電影最終是否
完美的冒險，因此追求演員與角色的心理投射效應，本身就是一
場藝術行為化的冒險過程，所以堅持冒險的信仰便成就了李安電
影的生命歷程，既然承諾了信仰，就必須要保持信念。

一、潛意識心理作祟

　　李安的創作游移在「自我角色」與「自我養成」的兩種潛意
識。「自我角色」的心理作祟在「父親三部曲」的九年之後，父
親形象又再次地出現在《綠巨人浩克》裡，潛意識的因子始終圍
繞在他身上。

　　潛意識，就是說連我自己也沒有辦法瞭解。意識是把我們
　　潛意識關住的一扇閘門；沒有一個防護措施，你會把自己
　　毀滅，也會把對方給毀滅；你沒辦法在一個人性關係和社

[30] LIEV SCHREIBER，邱秉瑜譯：《Ang LEE》，參見：http://www.interviewmagazine.com/film/ang-lee/。

會群體裡面與大家共處。[31]

　　「父親三部曲」裡李安用溫柔的方式來擁抱父親，而《綠巨人浩克》繼承基因與延續志業的兒子，最後選擇轟炸掉自己的父親，故到了《臥虎藏龍》進入一個比較潛意識的世界，從文化的層面來解讀父親對他的影響。

　　而「自我養成」的戲劇天份讓李安在拍攝《理性與感性》時產生極大的理解能力。他認為十八世紀英國社會的觀念肯定不會像現在如此開放，因此當身兼編劇與演員的艾瑪‧湯普遜在拍戲現場認為她的角色應該用一種符合現代眼光的角度去詮釋時，李安則堅持應該用更加含蓄的方式來表演。即使當時艾瑪‧湯普遜不認同李安的要求，但事後的結果連她自己也承認李安是對的，一個透過自身經驗來進行古裝角色內心深化的華人導演，相較於她自己更接近一個十八世紀的英國人。

　　除了表演的掌控之外，李安也選擇在影片重要的情感場次上採用多機拍攝的方式，以求不干擾演員的前題情況之下，一氣呵成地完成適當的表演鏡位。不論是大範圍的場面調度（如《與魔鬼共騎》的戰爭場面），還是小範圍的人物走位（如《斷背山》男女主角在餐廳爭吵的場景），我們便發現這個操作的模式。在李安鏡位的精準安排之下，掌握演員表演的一次到位，不受分切鏡頭阻礙演員情緒的投入，而掌握住最精確的人物表現皆是李安發揮優勢的利器。他的電影語言多半採用「中景」與「背影」的

[31] 李達翰：《一山走過又一山——李安‧色戒‧斷背山》，臺灣如果出版社，2007年版，第285、286頁。

鏡頭樣貌,因為在他電影裡所提出的問題是需要觀眾自己去思考的,所以他看待電影的模式進而影響著對待演員的方式。主動介入角色來詮釋情感的態度,而不藉由演員自己去解讀分析的作法,對李安而言是創作的信念,演員僅是一個再現電影藝術的過程。李安自言受柏格曼的電影啟蒙很大:「其實柏格曼本人才是最棒的演員,都是他透過攝影機在銀幕上表演。」[32]

　　李安的導戲來自於對演戲的掌握,因此電影《色,戒》表面上看起來似乎是寫鄭蘋如與丁默邨的故事,但是實際上在那幽微暗色的心理世界裡,充斥流竄著的是「愛與恨」、「獵人與獵物」、「虎與倀」的關係,那「最終極的佔有」對李安而言早已不是鄭蘋如與丁默邨。李安將梁朝偉所飾演的易先生角色,揉合成是丁默邨、李士群、胡蘭成、戴笠四個人的特質,而湯唯演的則是王佳芝與張愛玲的重疊。李安對演員內心細膩的描摩與獨到的見解,牽動著演員的敏感神經,無怪乎梁朝偉對李安的執著、敬業、嚴謹的態度而感觸地說:

> 跟李安合作是很難得的經驗,他跟演員溝通得很好,是我遇過要求最高的導演。拍《色,戒》時最怕他改劇本,他改來改去,我對不上臺詞,就開玩笑說要馬上死給他看。[33]

[32] 李達翰:《一山走過又一山——李安 · 色戒 · 斷背山》,臺灣如果出版社,2007年版,第308頁。

[33] 張靚蓓:《十年一覺電影夢—李安傳》,人民文學出版社,2007年版,頁末。

　　當然，演員就是李安刻畫人生的最佳代言人，他是位擅長激發演員潛質的優質導演。

> 如若我們描述的情感屬實，只要演員相信自己飾演的是真
> 正存在的凡人，而觀察也能體認到這一點的話，或許，就
> 不會有這類的社會問題。只要能洞察人心，偏見自然會消
> 失。我希望個愛情故事能有這個作用。[34]

　　李安在突顯人性、刻畫人物、挑選演員等方面，皆耗盡全部心力來塑造電影裡的人物靈魂，這股堅持與判斷來自於在臺灣求學期間，曾獲大專杯話劇比賽「最佳男主角獎」的成長經驗，因此王佳芝的人物形象早已了然於李安的心中。《色，戒》裡的新人演員湯唯，在進入李安電影的人物角色之後，對照之前的稚嫩形象儼然判若兩人，猶如脫胎換骨般地成為一塊耀眼的瑰石。

　　如何揣摩不同世代的人物狀態，是李安創作很重要的基底。當李安進入六十年代胡士托那個純真歲月裡，挑選符合那個氣息與眼神的演員，便成為影片成敗的關鍵性因素。「氣息」與「資質」決定了導演的選擇，好的慧根比自然散發的氣息與相對純熟的演技，對李安而言漸形重要，因此具有侵略而非世故的主動性格更具李安青睞。新生代的演員沒有包袱，他們的包袱來自於演技不臻純熟，無法恰巧地反應角色的氣質，因此李安在經過嚴格挑選的過程之後，會用幾個星期的訓練時間將自己的研究資料交

[34] 李達翰：《一山走過又一山──李安・色戒・斷背山》，臺灣如果出版社，2007年版，第 210 頁。

給演員們自己做功課，包括二、三十部的觀摩電影在內，讓演員對那個時代的歷史與說話的語氣能有充分的瞭解與認識，然後再進行導演與演員之間的討論與排戲。李安自言：

> 你在片中的角色，正是反體制世代與他們經歷過二次大戰父母之間的橋樑，就像是大哥似的。比利那個越戰老兵的角色也是，對大家來說他就是個「天」，我需要能夠發揮的好演員。[35]

李安透視「角色與演員」的敏銳觀察力，也持續堅持在新片《少年 PI 的奇幻漂流》裡萬中挑一的年輕印度男演員的選角過程。

李安對於演員嚴格的挑選與要求，還延伸至包括臨時演員的素質細節。以《胡士托風波》為例，電影裡每天必須出現的那些約五百位臨時演員都要進行訓練，其實李安追求完美的藝術性格早在 1999 年《與魔鬼共騎》裡便已經開始。李安在《胡士托風波》的籌備期間舉辦一個兩天的嬉皮訓練營（Hippy Camp），藉由看紀錄片、看六十年代的電影給他們上一些歷史課，而排練的時候李安對臨時演員都要一個接一個的指導，特別注重他們的眼神、姿勢與體態。依據李安的考究資料指出，美國人在六十年代的體態大多呈現瘦長型，身體沒有那些刺青，因此李安對於安排在前景區域約兩百位元演員就特別嚴謹，不只是外型吻合連氣質神態都要加以訓練。李安的成功，正印證了中國人所說的：

[35]　LIEV SCHREIBER，邱秉瑜譯：《Ang LEE》，參見：http://www.interviewmagazine.com/film/ang-lee/。

「天時、地利、人和」。李安趕上九十年代整個華語片都在意氣風發、全世界都在關注之時，正好走到這個大潮流裡面，再加上天份、經歷、好養份、戲劇底子等因素，造就了華人的驕傲。

二、「寓景於情」的電影風格

李安電影之所以能夠不斷地揭露無關「性別」與「職業」的獨特情感、之所以能為「寫情」提出新的觀察角度，究其因是他對電影保持著一種「以電影去探究人性情感」的入世態度。李安在獲得威尼斯金獅獎後說：

> 人性複雜而意義豐富，他會不斷對人性進行探究，使他的電影能就人性提出新的思考角度，也唯有這樣才能吸引觀眾。[36]

李安保持這種對人生探究的態度是非常重要的，因為具有這種不斷地挑戰與摸索的態度，使得李安的電影擁有獨特的寫情方式，進而提出新的思考角度與新的人性意義，因此柏格曼對於李安的影響，正是那種從不對生命提供解答的電影觀；而李安對柏格曼的崇敬，則是表現在那片銀幕上的人生觀對話，並且對電影裡的人物皆投以同情之心；正因為同情，故所以能全面觀察人物的感情世界。美國《芝加哥太陽報》著名影評人羅傑‧亞伯特（Roger Ebert）說：「李安具有與英格瑪‧柏格曼一些相同的風

[36] 轉引自李安榮獲威尼斯金獅獎後訪問談話，2007 年 9 月 9 日。

格。」[37] 李安電影探究人性的態度就像柏格曼一樣,這個創作的共同宿命牽引著他們的電影因緣,巧合的是柏格曼(《處女之泉》(The Virgin Spring,1960)、《穿越黑暗的玻璃》(Through a Glass Darkly,1961)、《芬妮與亞歷山大》(Fanny and Alexander,1982))與李安(《臥虎藏龍》(2000))皆曾獲「奧斯卡最佳外語片」的殊榮獎項。

有人說《綠巨人浩克》是李安最帶有柏格曼色彩的電影風格,追根究底其實即是講述痛苦的父子關係。「父親形象」是一個烙印在自己成長歲月裡揮之不去的記憶,它代表著「嚴厲」的精神壓力,而「父子關係」的作品成為他們南轅北轍的意外。柏格曼的父親是位基督教牧師,嚴肅沉悶、不苟言笑的陰影讓他極少觸及父子關係的題材,我們在《野草莓》裡看見的維克多・修斯卓姆(Victor Sjostrom),是柏格曼少見形塑父親的形象;而李安的父親則是位知名中學校長,電影裡郎雄那般溫文儒雅、恩威並濟的父親形象,讓李安的電影從「父子關係」的糾纏出發,因此所衍生的教育方式對其往後的創作歷程有著極大的差異性。對柏格曼而言,深受其父親宗教身份的影響,讓他在殘忍嚴厲的過程中成長,因此電影迷漫著生死與宗教宿命的議題,《第七封印》(The Seventh Seal)裡的厭世、解脫與救贖,便成為影片闡述的中心思想;而源自於儒家文化氛圍的家庭觀,李安在嚴厲的慈愛中成長,他的創作養份積累於中華文化的傳統,初試啼聲的經典作品「父親三部曲」,讓李安在世界影壇上開始展露頭角。

[37] 邱鴻安:《李安電影為何易得獎》,載於《WJTalk-Steven Chiu 邱鴻安專欄》,2007年10月1日,參見:http://www.wjtalk.com/stevenchiu/2007/09/post_37.html。

　　除人物角色的建構之外，「空間」的符號設置在李安的電影裡經常是呼應人物的命運。李安幾近寫實性的空間美感，迥異於香港導演王家衛的那般後現代意涵，但卻同樣蘊藏著許多暗示性的語彙。《斷背山》裡傑克與羅琳喜迎新生兒誕生，但和諧喜悅的畫面卻呼應兩人漸行漸遠的內心世界，更突顯一種極度的諷刺與哀傷；廣場上艾尼斯與妻女身處遠近景的構圖，卻巧妙地暗示了兩組人物所處的心理距離已相形遙遠，如此詭異的視覺感竟在高空璀璨的夜空下更顯寂寥與落寞，這就是李安電影裡的空間作用。普茹的小說創作忠實地將地方史實的真人真事納入寫作的素材之中，所以懷俄明州艱困無垠的空間，自然形成橫徵暴斂的美感，雕塑著大背景底下小人物的掙扎與苦痛。影片一開始，凜冽的北風吹襲著形單影隻的艾尼斯，雙手插口袋、半縮縮著的身影完全被圓形鏡框給包圍住，暗示著他的內心世界封閉狹窄且拒人於外，埋下這趟牧羊工作對往後人生所造成的悲劇性宿命。

　　《斷背山》的原著小說與電影最大的不同是在傑克的家。傑克的家是在艾尼斯要去取骨灰時才出現的，小說中並沒有特別地贅述傑克家的模樣，但是李安卻將整個家都漆成白顏色，而傢俱幾乎都是褐色的，透過空間色彩給人一種聖潔安詳的感覺，雖然他的父親並不像神父一般的和藹可親，卻像是置身在教堂的精神感覺。後來艾尼斯發現了那兩件襯衫，小說中只說在衣櫃中發現，李安導演卻將那兩件襯衫藏在夾縫中，就好像傑克小心翼翼的收藏好不希望被外人知道一樣。當傑克的襯衫包住艾尼斯，就好像傑克將艾尼斯抱在懷裡一樣，保護著艾尼斯不要害怕這段愛情，無條件的守護著他，等待著艾尼斯也能給他擁抱：

> 兩件襯衫的「位置」調換了，過去是「你中有我」、現在
> 則是「我中有你」，這是在視覺上明顯被凸顯的，也是加
> 強電影可能無法像小說在描述艾尼斯初見這套衣服時的震
> 撼感受，甚至用以延長艾尼斯情緒波瀾的妙招。[38]

　　當艾尼斯看到這兩件襯衫時才終於醒悟，面對自己是同志並且
深深愛著傑克的事實，只可惜人們總是在失去之後才懂得珍惜，最
後艾尼斯將自己的襯衫包住傑克，所有的「情」都溢於言表。

　　《斷背山》展示了李安「以景寫情」的一項特點：將愛情聯
繫到人生。李安電影裡的愛情觀傾向於晦暗，而在如此的愛情影
響下的人生，只會失去快樂。當《斷背山》裡的艾尼斯與傑克發
生同性情誼之後，卻害怕不見容於社會而終生鬱鬱寡歡、當《臥
虎藏龍》裡的李慕白與俞秀蓮隱藏於心的愛情，卻終隨著生命逝
去而徒留遺憾，甚至當《理性與感性》雖然以喜劇結局做為收
場，但卻也嚴厲地批評了「熱情」會使人盲目導致犯錯。不過，
李安的電影終將展現一個事實：人生如果沒有理想與熱情，那還
剩下些什麼？如果缺少了理想與熱情，那人生的一切都將會變得
走味，而失去了至真性情。

> 　　人生本有許多不自由，電影題材的選擇亦是如此，所以每次
> 面對所謂的「大片」或「小片」時，對我而言都是沒有絕對

[38] 聞天祥：《聞天祥影評：斷背山》，載於《KingNet 影音台》，2006 年 1 月 26 日，
參見：http://movie.kingnet.com.tw/movie_critic/index.html?r=5776&c=BA0001。

的阻礙與限制，因為電影語言的掌握度才是最重要的工作。[39]

李安跨越類型化的題材除了自我尋找挑戰之外，也是在尋找不同的觀眾族群，追求更多元化的領導統禦能力：

> 電影是什麼都可以發生的，它超越文化、語言與金錢，就像《理性與感性》一樣。以我粗淺的導演資歷搭配上堅強的演員陣容與演技，我發現真的什麼都可以做，所以得以放開去追求瘋狂的冒險。[40]

此次李安最新力作《少年PI的奇幻漂流》就是一種新電影語言的嘗試，藉由「水系電影」的公式化框架去進行創作的反向思考。

> 它把文學的想像力推到了另一個新的前沿，既奇幻、怪誕，但又天真、寫實，饒富深意。少年的奇幻旅程，最後變成了令人讚歎的閱讀之旅！[41]

以往在水系電影中多數以災難片居多，但是以李安冒險叛逆的性格似乎將「水」的場域意義退居次位，重新開創出新的電影語言魅力。

[39] 轉引自李安赴臺灣國立中興大學演講談話，2010 年 12 月 4 日。

[40] 轉引自李安赴臺灣國立中興大學演講談話，2010 年 12 月 4 日。

[41] 南方朔：《少年 Pi 的奇幻漂流》，載於《博客來書籍館—《少年 Pi 的奇幻漂流》重要書評》。

重返哥倫布般的奇幻漂流發現之旅，在歷經險阻、闖入現實世界後，一切的發生卻如幽靈惘惘；真相靠岸，虛構卻開始。乍讀此書是奇遇文本，實則是指向一艘我們內心禁錮已久所消失的「諾亞方舟」，寓涵悠遠又趣味！

整趟奇妙的旅程頗有《老人與海》之風，同時還結合了巴西文學巨擘豪赫‧阿馬多（Jorge Amado）與哥倫比亞知名作家加布里埃爾‧加西亞‧瑪律克斯（Gabriel Garca Mrquez）寫實，以及法國作家撒母爾‧貝克特（Samuel Beckett）的荒謬……楊‧馬泰爾（Yann Martel）寫了一本好書！[42]

　　李安選擇讓如此活潑多元的故事情節，結合現代科技的 3D 立體電影製作，究竟會碰撞出何種敘事層次的心理火花？抑或是寓言故事的信仰之辯？我想從創作脈絡的思路來看，著重人物心理描寫的李安，必定對男主角的姓名「Pi」感到極大的興趣，因為「Pi」的音同「π」，它在數學意義上代表著無法整除的小數點，也是宇宙中一個神秘而無盡的數字，無可避免的不完美。

全書充滿譬喻生動的哲學思考，以及故弄機巧和惡作劇式的幽默。談到死亡，死亡緊纏著生命不放，這在生物學上並不是必然的結果，真正原因不外是嫉妒。生命太窈窕多

[42] 鐘文音：《少年 Pi 的奇幻漂流》，載於《博客來書籍館—《少年 Pi 的奇幻漂流》重要書評》。

嬌，讓死亡愛得無法自拔，嫉妒的佔有的愛，只要能抓到手的就決不放過[43]。

所以 Pi 的苦難便是「我要活下去」！如果將自己的生命與宇宙的天命混淆在一起那是身不由己的，而人的生命就像是一個窺視孔，大家都無法超越這種短暫偏狹的視線，所以小說裡的「動物園」正在辯證一個真理：到底是自由重要？還是生存重要？真實的解答究竟在哪裡？李安說這是「題材選擇了我」的催促感，而如此的議題使命是導演應盡的社會責任與義務。儘管很難在兩個小時的電影時間裡闡述清楚，但是演繹這個藝術的形態便成為自身投射的心理慾望。李安勇於挑戰自我極限的刺激感、勇於迎接類型跨度的抗壓性，逐漸形成獨自的語言體系。

李安電影的藝術效果總體觀之，在「寓景於情」的方面呈現四種特徵：

> 一是傾向於揭露無關乎性別、職業的獨特情感描摹，如《喜宴》、《斷背山》、《色，戒》；二是傾向以開拓新的觀察角度去描寫感情，如《理性與感性》、《冰風暴》、《與魔鬼共騎》、《臥虎藏龍》、《色，戒》；三是寬容地擁抱電影中的人物態度，並寄予深厚同情的感情關懷，如《推手》、《理性與感性》、《綠巨人浩克》、《斷背山》、《色，戒》；四是將愛情、親情、友情的多樣元素與人生緊密連

[43] atslave：《少年 PI 的奇幻漂流》，載於《文學天地》，參見：http://life.fhl.net/Literature/m3/01.htm。

繫，無法獨立抽離於人生之外，進而影響人生最重要的關鍵時刻，如《飲食男女》、《理性與感性》、《斷背山》、《色，戒》、《胡士托風波》。[44]

「寓情於景」的意境將李安主觀的情感直接寄託於景物之中，而所描繪的景物都充盈著當時的情感，這種巧妙將「景」與「情」結合的手法，讓一切的景語都自然幻化成情語，流露出以景勾聯情思之意。而將「寓景於情」的拍攝靈感融入電影的創作之中，是李安源自於耳濡目染的東方文化的思路，潛移默化地「悟道」出這股強大的文化力量，而無形之中「證道」在自己電影創作的道路之上。

[44] 邱鴻安：《李安電影為何易得獎》，轉引自《世界週刊》，2007 年 9 月 30 日。

飲食男女的眾生之相：
食、色、性也，戒?!

我覺得我拍電影，從來不願意把它當工作一樣。
所以，我常常是挑戰自己，找我不熟悉的題材，
我心裡底層最害怕、最不敢面對的一個題材。——李安[1]

電影它在人的心靈裡佔有很重要的地位。
不曉得為什麼，一群人關在黑屋子裡面看影像的東西，
他們會有那麼共鳴的感情出現。——李安[2]

[1] 李達翰：《一山走過又一山——李安 · 色戒 · 斷背山》，臺灣如果出版社，2007年版，第 1 頁。

[2] 李達翰：《一山走過又一山——李安 · 色戒 · 斷背山》，臺灣如果出版社，2007年版，第 13 頁。

第一節　食，不知味？
「食」的隱喻、「家」的聚散

一、飲食與文學

美國著名社會學家彼德・伯格爾（Peter Berger）認為：

> 文化是摘要人類問題的總稱，社會是文化的一部分，文化
> 呈現所有人類意識本體面向的反映。對現象學而論，文化僅
> 存在於人類意識到它的時候，而符號系統與語言則被視為相
> 互主體性及意義的主要溝通管道。然而，「性慾」與「攝取
> 食物」是生物性存在所必須的要件，那麼文化形式必會決定
> 個人對「食物」與「性解放」的經驗。基於此，社會與文化
> 是個人內在的生物興趣之集體表現形式，而社會、文化及個
> 人都會各自成為彼此供需的必要條件，以避免成為在本能上
> 被剝奪的有機體，正是個人被激發去創造的動機。[3]

伯格爾從「人文主義」及「本體論」的角度去探討社會與文
化對個人及社會之間的關係，進而發展出形式社會學。

至於食物之於中國社會的意涵，表現在傳統烹飪的基本工法
是「炒」，這是一道綜合的製作流程，它將酸甜苦辣鹹、東南西

[3]　Berger, Peter L.：《The Sacred Canopy: Elements of a Sociological Theory of Religion》，Random House Inc，1990.

北菜因地制宜地綜為一體，合成自然多元的新味道存在感；進而表現在社會本體的深層體系，即為中華民族多元文化的特色，由小見大、由內而外地反射出相容並蓄的民族性格，正所謂「一方水土養一方人」，不論如何地吸收異地或異國的文化樣貌，中華民族似乎更能適應發展出屬於自己的文化特徵，猶如「一根毛筆與兩根筷子」的符號系統，這「三根棒子」架構出古老的中華文化精髓。對中國文學頗具研究的日本戲曲史家青木正兒認為：

> 我於食物也是比起「味」來更讚賞「香」。對於文學美術也與之同樣，比起「其美其巧」，毋寧更尊重「風韻」，即氣息。這是出於我的癖性，並非有別的深刻理由或高超理論。[4]

對於「食」而言，西方人講究「成份」、「營養」，中國人講究「廚藝」、「口味」。以「豆漿」為例，西方人注重的是解構豆漿的成份，強調裡頭含有水、黃豆、糖等如何對身體有益的營養成份；但是中國人注重的卻是如何烹調出好味道，強調的是原料如何製作出滿足味蕾的重構過程。由此可知，「中藥」進不了西方醫學的成份驗證與科學功效，「江湖」這兩個字的語意，更讓外國人丈二金鋼摸不著頭緒，無法理解這兩字的精闊含意，因此，當許多華語片導演的電影形式感太過強烈、太過著重於個人藝術化的電影語境，而欲表現的文化意涵卻不廣為西方所接受時，這恰巧正是李安擅用西方語言來闡述東方故事的獨特能力與魅力。

[4]　李長聲作品：《日食三帖》，載於《YAHOO! 奇摩部落格》，2008 年 9 月 11 日，參見：http://tw.myblog.yahoo.com/jw!swLQlX2dGAfXAalidb1oRfj1/article?mid=884。

　　頂著美國紐約大學電影研究所的高學歷，畢業後卻當了六年「家庭煮夫」的李安，自然對於「廚藝」之於「人生」的這件事情，有著比別人更獨到的深刻解讀，因此「食」這件事情，想當然爾就成為他創作題材裡所不可或缺的主要元素。幽默風趣的李安，曾經用三道中國菜來形容自己的「父親三部曲」。

> 第一部《推手》比較像廣東菜「清蒸鱸魚」。剛開始的味道還不太曉得，就原汁原味地，放了一點點醬油，清蒸一下，新鮮，再把菜的原味給它弄出來，用最好的做工；第二部《喜宴》好像是四川菜「豆瓣魚」。味道比較重一點，很容易入口；第三部《飲食男女》覺得比較像江浙的菜，像「紅燒鯽魚」，燉的時間比較久一點，烹調的方式、回味的滋味也比較講究一點。[5]

　　《飲食男女》承襲先前的《推手》與《喜宴》所圍繫的「家庭觀」為出發點，以一個家庭中的老父和三個女兒的男女關係為經，再以中國人講究的「飲食」為緯，交織出意外與驚詫連連的悲喜劇。李安以「飲食」來隱喻家庭的聚散，其三部曲的共通主題，不論是講述父子、講述母子、講述父女的種種，都是在講述家庭的解構過程中的一些掙扎和痛苦，以及其後的新生。「天下沒有不散的宴席」是「父親三部曲」一以貫之的中心思想。可以看出，《飲食男女》裡的食物不是完全地寫實，而是有點半寫實

5　李達翰：《一山走過又一山──李安 ‧ 色戒 ‧ 斷背山》，臺灣如果出版社，2007年版，第280頁。

半寫意的隱喻藏於內，「父親」的形象在李安的影像故事中，幾乎是所有外部環境與家庭內部雙重壓力的體現。因此，李安藉力使力表現的是對中原文化的美好與懷念，藉著中華傳統文化所移植的「父親形象」做拆解，解構的是父親不知所措的諷刺，重構的是家對父親擁抱的關懷。

二、食物與人物

　　近代中國文學史上號稱「清末怪傑」的辜鴻銘先生，是滿清時代精通西洋科學、語言兼及東方華學的中國第一人，其文學的顯著成就之一，即是翻譯了中國「四書」中《論語》、《中庸》與《大學》等三部巨作。他在著作《中國人的精神》一書中寫道：

> 中國人的優點概括為「溫良」（gentleness），並說道中華民族精神不朽的秘密，就是中國人心靈與理智的完美諧和。[6]

　　辜先生學博中西，其關於男人與女人的關係有一個「妙喻」，即是「茶壺是男人、茶杯是女人」的論點。他使用中國傳統日常生活的食物器皿來比擬男女關係，辜且不論是否隱含著男性沙文主義的引射、抑或是充斥著對女性主義的貶抑，不可否認的是「食物」對我們中國人創作載體的敘事文本而言，即是一個最直接、最外在的心理反射與角度。

[6] 《辜鴻銘》，載於《維基百科，自由的百科全書—辜鴻銘》，2010 年 12 月 8 日，參見：http://zh.wikipedia.org/zh-tw/%E8%BE%9C%E9%B8%BF%E9%93%AD。

　　藉由食物的牽引所挑動的味蕾，讓李安的《飲食男女》構築出謊言和犧牲意識所架構出來的一個食不知味的空虛人生。吃喝、飲食是檯面上的東西，慾望、男女則是檯面下的東西。對傳統中國人而言，「隱晦」是一種人生相處哲學，檯面下的東西是永遠不能攤在檯面上來進行討論的，因此父親最後那場荒誕行徑的告白，崩解了所有人的尊嚴與應對。依循如此「慾」（食慾或情慾）的脈絡，更衍生所謂「男人是菜，品不同的男人就像吃不同的菜；女人是衣裳，品不同的女人就像穿不同的衣裳」的論點，因此男女關係藉由「外相」相形而生，也演化為一種「鑰匙理論」：「男人像鑰匙、女人像鎖」。人世在天地流轉之間，本無天衣無縫的匹配，象徵男人的鑰匙與女人的鎖，則是需要良善的「溝通」與「交流」，如此才能達到「天生一對、地造一雙、天人合一」的意境，誠如《色，戒》裡的王佳芝，她這把鎖被自己不喜歡的男人給開啟，只能獨自傷心流淚與暗自悲傷。

　　「洞房花燭夜」本是人生的四大喜事之一，因此當王佳芝的初夜奉獻給了所謂的「組織」，心理上的創痛遠勝於她生理上的傷痛；王佳芝的初夜並非在享受性的美好，而是為了「信仰」而獻身。最後自己所堅持的信仰卻質變為愛情的滋長，原本「敵大我小」的情勢轉變為「敵消我長」的地位。處於驚弓之鳥狀態的易先生對她動了真情，於是乎當王佳芝面對黑夜郊外的槍決一刻，她的臉上泛起了笑意卻不見身旁同伴的恐懼，因為找到人生真愛的她徒留傷悲給易先生，在情感的領域上更勝於易先生的勇敢與真誠，所以我們終於看見生命的價值遠遠大過於自然生命的存在。

　　知名作家韓良露是臺灣「飲食文學」領域裡的重要代表人

物，她之所以能夠把「飲食文學」描寫得如此情趣盎然、淋漓盡致，便是掌握了「食物」與「人物」之間最微妙的觀察與領悟的關係，而如此文字的馳騁想像猶如李安影像的心領神會，因此有句諺語說道：「到男人心裡去的路通到胃、到女人心裡的路通過陰道」[7]，正巧《色，戒》彰顯了這兩句話的真意。韓良露對張愛玲最新發表的小說《小團圓》說道：

> ……但是最重要的，她提到，她這個夢醒了之後，她躺在床上「快樂了好久」，就是這個夢給了她一個那麼多年了，這個男人她都不想見到……也不願聽到這個男人有關的事情，可是這樣的一個夢會讓她躺在床上，這麼幾十年之後一個老太太的她，然後「快樂了好久」，所以我說這是夢中的小團圓！[8]

正是曾經猶如貴族式生活的酒池肉林、正是曾經猶如暴雨般狂烈的愛恨情慾，讓張愛玲終其一生究竟放不下現實的回憶與殘酷，因而逃脫躲避在私我的夢境想像空間。

> 女人一旦愛上一個男人，如賜予女人的一杯毒酒，心甘情願的以一種最美的姿勢一飲而盡，一切的心都交了出去，生死度外！[9]

[7]　李歐梵：《睇色，戒：文學・電影・歷史》，香港牛津大學出版社，2008 年版，第 21 頁。

[8]　江昭倫：《逝世 15 周年：張愛玲傳奇未完》，載於《中央廣播電臺新聞網》，2010 年 9 月 29 日，參見：http://tw.news.yahoo.com/article/url/d/a/100929/58/2dzcs. html。

[9]　《張愛玲語錄》，載於《ESWN Culture Blog》，參見：http://www.zonaeuropa.com/ culture/c20090705_1.htm。

第二節　色，戒不了！
「色」的感性、「戒」的理性

此時的李安，洞悉了她內心世界的翻雲覆雨，勇敢地打開自我的局限，去擁抱張愛玲這顆顫抖的創作靈魂。

> 色，就是我們的野心，我們的情感；
> 而這些，都是色相，一切著「色相」。——李安[10]

世間諸事皆假借因緣而成的，一切著「色相」，故有云：「色不異空、空不異色、色即是空」。《般若波羅蜜多心經》注解：

> 色身借四大和合而成，自體就是空，本來就含有相對性。就依賴性而言，本來就是假、就是幻；而只是因為凡夫迷昧真性，以假為實，執色身為我所有，於是起惑造業，違背真心，貪戀物質利養，以為自己的一切可以安享百年而不壞，殊不知人生猶如風中的燭，猶如深秋枯樹上的一片葉，不定何時就會熄滅，何時就會飄落，哪裡能夠自恃呢？[11]

[10] 李達翰：《一山走過又一山——李安 ‧ 色戒 ‧ 斷背山》，臺灣如果出版社，2007年版，第449頁。

[11] 《般若波羅蜜多心經》，參見：http://dickson.idv.hk/BOYABOLOMI.htm。

所以李安的「色」便是構築在「絕望」的框架裡，而「戒」才是真正所要張揚的內蘊精神。

李安首部學生獲獎作品《蔭涼湖畔》裡有場電影院呼應人生孤寂的「戲中戲」安排。電影院裡正在播放的劇情是一位瀕臨死亡、卻從沒接觸過女性軀體的老神父，故死前的願望竟是乞求女護士讓他摸一下乳房，當他了卻心願之後便在興奮的狀態底下死去；同時在電影院裡欣賞這部片的男主角，卻一邊看著這煽情的情節、一邊竟自己手淫的鏡頭安排，表面看似公共場域的電影院卻隱藏人性對「色」的慾望探尋，而電影對於人生有關「色」的因子，在李安創作的基底早已深藏，而且是「戒」也戒不了了。由此觀之，若該是表現驚世駭俗的時刻，李安絕對不會扭扭捏捏的選擇迂迴與逃避，因此《色，戒》三場激烈的情慾場面，就此開展了一場性心理的悟道：

> 女人在性愛中得到了快感，甚麼家仇國恨、鋤奸除惡的大計通通可以放到一邊。因為任務在身，才與易先生歡好的，是性高潮令王佳芝愛上了易先生，而不是對易先生的愛而產生性高潮。此一意識，在張愛玲的原作中隱藏至深，表達得很隱晦。[12]

而李安走進張愛玲的情慾世界裡，將之對性的心理刻畫給品了出來。

[12] 倉海君：《吃肉的和尚—也談《色，戒》》，載於《新春秋》，2007 年 10 月 9 日，參見：http://daimones.blogspot.com/2007/10/blog-post_09.html。

　　「情在險中生」是李安電影裡「愛」與「慾」的相知相惜，細數李安的創作裡，《喜宴》、《冰風暴》、《與魔鬼共騎》、《斷背山》、《色，戒》都曾出現過經典的性愛場面。每部影片所面臨的理性枷鎖，都有現實程度上的差異，但這對「情慾」這個人性共通的話題卻無法抑止，猶如天平上的兩端傾斜在感性與理性的糾葛，而李安卻能細膩地把它們揉合成一體，愛恨交織地無法分離，如《色，戒》那種大時代下的人性情慾描寫，則是對情感掙扎的一次動人的演繹，層次由眾生的「色」出發，最後昇華為李安式的「戒」，是由外放感性轉為內斂理性的質變過程，讓我們不禁思索：「愛」到底是一種牢籠禁錮？還是一種自由解放？

　　《冰風暴》的家庭觀在世代交替的轉移之間，充滿著「愛」與「性」的不確定感，上下兩代逕自尋找與摸索成長的苦澀與印記，表現出李安複雜且深沈的家庭關係。

> 其家庭成員的代溝與疏離，不止在同一世代中橫向發展，亦在縱向的上下世代中劃出深長的一道鴻溝。李安選擇乾淨簡約的電影語言：灰冷的色調、靜謐的空間、舒緩幽柔的配樂與明顯地以自然環境作象徵來呈現這樣的主題內容，做出了異於過往的嘗試。[13]

　　影片時空設置於美國發生尼克森總統醜聞案（水門案）的大時代氛圍底下，人際關係崩解與疏離的兩個家庭人物，隨著婚姻

[13] 塗翔文：《《冰風暴》—李安首次侵入家庭價值的寒流》，載於《PChome 個人新聞台》，2010 年 8 月 1 日，參見：http://blog.pchome.com.tw/souj/post/1321263877。

倫理關係與性道德關係，逐漸陷入虛偽的假像與僵局的破裂時，繼之衍生出所謂當初「愛情」的尷尬背叛。

> 成人的世界裡，「性」變成動亂的因子，有人「無能」以對、有人相對的「需要」更多。這兩對夫婦面對自身婚姻的不善經營，轉嫁到下一代身上的是另一個形式，同樣面對同一問題（性）的困惑。[14]

對「性」的困惑是李安家庭觀的一道冰風暴，正值青春期的兒女對「性」事好奇、充滿新鮮感，但當解答知識的社會代表人物─父母親與師長輩淪入追逐性愛迷網之時，下一代只能以身體親自行動去嘗試各種「另類」的摸索與抒發，而荒謬地在父親自己偷情未果時，卻威權式地面對未成年女兒與異性的親密接觸行為，所以無論是成年人或青少年這兩個世代都在「性關係」上遭受挫敗，而如此衍生的人際關係卻是彼此心靈之間失去信任的可怕陰影，並且還失去溝通的可能性；最後，當威權形象的父親痛苦落淚之時，獲得了「男兒有淚不輕彈」的心理寬容，而這個寬容竟建立在兒女面前的尷尬與無能。

> 張愛玲筆下的角色，是蒼白、渺小、自私和空虛的，還有恬不知恥的愚蠢，且「每人都是孤獨的」。小說中的王佳芝，不是身世可憐的天涯歌女，而是一位躍躍欲試扮個妖

14　塗翔文：《《冰風暴》─李安首次侵入家庭價值的寒流》，載於《PChome 個人新聞台》，2010 年 8 月 1 日，參見：http://blog.pchome.com.tw/souj/post/1321263877。

> 婦角色的女子；在珠寶店內，她為了「佈景」的不夠氣派
> 而耿耿於懷，說英語總要壓低聲線唯恐出醜人前，甚至內
> 心獨白也要塗脂抹粉一番，連面對自己也要講究體面，是
> 人性中最絕望的虛偽。[15]

　　張愛玲既隱晦又顯影的角色特質，在虛實模糊之間隱約流露
著「戀父情節」的可能性。易先生對王佳芝而言，到底是情人的
愛戀情感？抑或是父女的親情投射？從精神分析學的角度觀之，
「潛意識」為意識之下人的原始本能衝動，它不受意識控制卻
能支配人們的行為；而「性本能」具有能量與活力，它若受社
會壓抑無法滿足時，將會尋求替代的投射心理，因此佛洛伊德
（Sigmund Freud）將視野放置於「潛意識」的探索與發現，並常
藉用古希臘悲劇《伊底帕斯王》（Oedipus Rex）與莎士比亞悲劇
《哈姆雷特》（Hamlet）來呈現「伊底帕斯情結」（戀母情節）的
這個現象，剖析哈姆雷特戀母弒父的想像，而張愛玲與李安的人
物也同樣面對著「死亡」的壓力。

　　王佳芝與易先生在《色，戒》裡所動的真情，並非一般浪漫
小說裡的那種「純純的愛」，而是赤裸裸的「性愛」。

> 如果王佳芝背叛了她的同志，是由於她純純的愛，她還可
> 能被世俗諒解甚至美化，但是她卻是因為性的享受而產生

[15] 《【龍應台】我看色，戒》，載於《HKCM Forum 香港 FM & CM 官方球迷網討論區 's Archiver》，參見：http://www.hkcmforum.com/archiver/?tid-111732-page-2.html，2007 年 10 月 2 日。

情，而背叛大義，這才是真正的離經叛道，才是小說真正
的強大張力所在。[16]

在王佳芝的心裡最後選擇只容下了「感情」的空間，就權
力的掌控而言：易先生是「獵人」、王佳芝是「獵物」；但就肉體
的釋放而言：王佳芝可能是「獵人」、而易先生變成「獵物」。正
是因為有如此肆放情慾的「色」，才會有危險肅殺的「戒」。易先
生將一枚「戒指」套在王佳芝的手指上，究竟是易先生「套」住
王佳芝、還是王佳芝「套」住易先生？如此矛盾與複雜的語意，
恐怕不是三言兩語即可辨證的普遍性原理。張愛玲在小說裡將
「性」寫得很隱晦，但是李安彷彿悟到張愛玲的暗示：到女人心
裡的路通過陰道。李安完全體會「性愛」是這部電影最重要的關
鍵處，所有的情節矛盾與緊張氛圍皆源自於此。

> 張愛玲的小說暗示，王佳芝的「情」生於「色」，亦即生
> 於性愛；王佳芝與易先生上床，但她卻假戲真做，動了真
> 情，這就是由色生情。[17]

王佳芝在刺殺行動的關鍵時刻覺醒到對易先生動了真情，
因此選擇了靠攏愛情與放棄了刺殺漢奸的愛國行動，對王佳芝而

[16] 《【龍應台】我看色，戒》，載於《HKCM Forum 香港 FM & CM 官方球迷網討論區 's Archiver》，參見：http://www.hkcmforum.com/archiver/?tid-111732-page-2.html，2007 年 10 月 2 日。

[17] 邱鴻安：《李安電影為何易得獎》，載於《世界週刊》，2007 年 9 月 30 日。

言雖然最終招致殺身之禍，但是卻真實擁有情愛的精神救贖。從這個創作脈絡清晰可見一個事實，無論是《理性與感性》、《臥虎藏龍》、抑或是《斷背山》、《色，戒》，李安電影皆表達了透過不同的寫情角度，反映了以「電影探究人性」的中心思想觀念。《色，戒》裡那三場激情的性愛場面，大膽裸露驚世駭俗，但若說暴露程度尚不及日本知名導演大島渚的經典名片《感官世界》（The Realm of the Senses，1976）。

如此的電影風格與黑澤明等日本傳統導演的不同之處，大島渚的表現手法是極其陰柔的方式，除了要繼承日本固有的武士道精神之外，也極為重視日本女性在壓迫底下暗潮洶湧的情慾世界，並將之無限地放大，於是乎才有《感官世界》這樣奔放到瘋狂的性愛電影。換言之，「裸露」皆非大島渚與李安的原意之所在，但無可避免地是透過性愛場面去表現電影人物的性格與「由色生情」的過程，至於床戲只是他們探究情慾的手段之一，希望藉此能夠找到一種真實的質感來表達真正的情慾世界；同時也讓觀眾真切地感受到自己內心深處的奔放慾望。日本最推崇的審美境界是反對「自然主義」文學而呈現的另一種文學寫作風格—「耽美」[18]，認為最美的兩樣事物是「死亡」與「性愛」，那麼王佳芝這個悲劇角色若從這個層面觀之，反而完成了人生最美好的意義。

孟子所言：「人生而即有之『性』有二義：一為耳、目、口、鼻的生理慾望，又將之歸為命；一為仁、義、禮、智，後者

[18] 「耽美」（日文發音為 TANBI）一詞最早是出現在日本近代文學。「耽美派」它的最初本意是「反發暴露人性的醜惡面為主的自然主義，並想找出官能美、陶醉其中追求文學的意義」。

乃孟子所謂善性的主要內容，所以人之情欲與生俱來、非關道德。」[19]「色」是感性的，不單單只是色情亦或性的概念，它包含著「色相」，與王佳芝的身上真情伴隨著美色一同襲來，終究是直直地進入了易先生的心底。「色易守、情難防」，王佳芝的「真」便是她最大的武器。「色」與「戒」中各自代表著「理性」與「感性」的兩種極端，有一種反覆辨證的意味，比原著多留出一點想像空間，儘管是悲劇結尾也是中國式情感長期以來的積澱。自始至終易先生都處在一個戒備的狀態，唯有在與王佳芝的幾次短暫相處中，感受過他生命未曾有過的輕鬆自在。雖然最後活了下來，卻彷彿什麼都失去了，留下的只有最初的孤獨，在此同時「父親的形象」依然影響著李安的題材，是以易先生對王佳芝而言既是個情人，更是個給予安全感的父親形象。

第三節　情慾無罪，情真有理： 色戒之戒，非好色之戒

> 電影不是一個很踏實的東西，是個虛幻的世界。
> 色相的世界裡，你得進入那個世界，就不犯虛了，我們在裡面不太想出來，出來都是沒辦法，必須面對人生，有時候你會覺得對身邊的人很抱歉，他不在那個世界裡面。──李安

[19] 《孟子》，載於《維基百科，自由的百科全書》，2011 年 3 月 21 日，參見：http://zh.wikipedia.org/wiki/%E5%AD%9F%E5%AD%90。

　　李安的藝術創作，來自於「幻想」與「冒險」。「幻想」的是多元題材的嘗試、「冒險」的是意念執行的掌控。李安對電影的幻想，好似一種生存空間裡精神生活的狀態，猶如像《臥虎藏龍》那般地對江湖世界的幻想，將想像的力量發揮到極致，所以李安沿著文化的痕跡去嘗試各種不同類型的電影題材；特別的是在「父親三部曲」之後，對諸如《飲食男女》、《理性與感性》、《色，戒》等女人戲的掌握嫻熟度，表現得特別的獨特，這就是李安喜歡冒險所創作的奇蹟。「對我來說，最好不要去想個人風格。一想到個人風格，所謂知識障、心魔就產生，個人的東西反而發揮不出來。我誠心地講，風格是讓那些沒有風格的人去擔心的。每部片都是嘔心瀝血、是當時我最想做的，那很自然的它就是李安的電影」[20]，「堅持」就是李安的成功之本。

一、沒有境界，是因為沒有人性

　　「善」與「惡」這兩個人性因子，絕對沒有那麼壁壘分明，它們的形成肇始於一連串複雜的因果關係所建構。1991 年改編自同名小說的電影《沉默的羔羊》，史無前例的憑藉著恐怖片的類型，榮獲五項奧斯卡金像獎的殊榮（最佳導演、最佳男主角、最佳女主角、最佳影片、最佳改編劇本），顯見以豐滿人性為基礎的作品符合了「有人性，就有境界」的魅力。電影塑造出一個殺人不眨眼的食人魔，工於心計的他重覆著遊戲般的懸疑，滿腹裝的是各式人等的秘密，沉默、平靜與常人並無相異之處，然而氣

[20] 轉引自李安赴國立臺灣藝術大學演講談話，2006 年 5 月 3 日。

質中卻透露出知識淵博與足智多謀，使他對人性有極其非凡的洞察力，無論是誰，一言一行都逃不過他那雙怪異的褐紫紅色的眼睛，這與雷米的《心理罪之教化場》中的每一個罪犯角色有著異曲同工的呼應性。過於簡單化的因為酒、色、財、氣而引發的常規犯罪，線索最終都可追溯到他們童年遭受不同程度的心靈創傷之上，而他們都是被「惡」玷污的「善」，而那些以「善」之名做「惡」之實的人，同樣也犯下了不可饒恕的罪行。

　　雷米的《心理罪之教化場》一書更提供我們見證人性的多面樣貌。在《心理罪》系列小說中，我們看到的是一個具備常人所沒有的天賦、智慧與勇氣的神探正面人物，但他就像存在於我們生活周遭的人物那般，時而敏感、時而脆弱、抑或恐懼、抑或衝動。相對的反面人物則是一群心理異常者，他們時而殘忍、時而兇狠、時而狡詐、時而偽善，但有時卻抑或虛弱、抑或迷茫、抑或愚蠢、抑或無助。就在如此複雜化的人物設置的前題之下，開展了一個全新的創作領域。人性的嫉妒不甘、仇恨傷痛或愛恨情仇等這些最普世的人類共通情感，匯流構織成真實的生活面貌、人性真締。

　　由此推論得知，李安電影《色，戒》被污名化實屬誤解。為什麼《色，戒》因一名愛國女青年愛上了偽滿漢奸，就被鋪天蓋地地批評成「漢奸電影」呢？實屬不解！究其因到底是漢奸沒有「人性」，還是我們解讀人性的簡陋方法已經到了不講「人性」的地步了呢？若事實果真如此，那對「壞人」這個字眼的詮釋，就依舊只停留在迂腐的道德假面之上、就依舊只停留在「壞」字的這個表面意義的演繹之中，而選擇性地遺忘一個真實——那就

是每次當易先生回到家中便急於將所有對外窗簾拉上的習慣性動作。坦白說，他應該是不必害怕與擔心的，因為房屋四周環繞著數十名保安人員戒護，緊張肅殺的氣氛我們從第一個鏡頭由狼狗的雙眼拉出，即可見導演的巧思安排。人人得而誅之的漢奸，那一種深怕被暗殺的極度恐懼，儼然是深藏在心底深處所揮之不去的巨大陰影，所以不論身處何地卻都輕而易見，所以李安終究曝露了一個顯性的人性事實：他是一個有恐懼、有情慾、也是活生生的「普通人」而已，只是在內心情慾進展的過程中，讓兩人盡退衣衫、懈下心防，沉溺在真實性慾的人性狀態罷了。

> 一顆惡的種子，不見得在第一個春天就發芽，也許要在心中埋藏很多年。一旦它開出罪惡的花朵，我們最應該追究的不是種子，而是，播下這顆種子的人。[21]

《心理罪之教化場》一書告訴我們，其實沒有所謂「命運」這個東西，一切無非是考驗、懲罰或補償。透過犯罪的外在行為，我們會發現其實這就是生活，支配到電影裡的人物無外乎就是嫉妒、不甘、仇恨與愛戀這些最為普世的人類共通情感，而透過電影將其放大到極致，終將發現真實的生活便是如此，讓我們必須開始溯本逐源去關注人性、去關注善惡成因與其複雜的發展過程，而不單單只是看到結果罷了。李安的電影是救贖的良藥、

[21] 厲振羽：《心理罪之教化場：沒有境界是因為沒有人性》，載於《人民網讀書頻道》，參見：http://book.people.com.cn/BIG5/69396/8429605.html，2008 年 11 月 28 日。

抑或是魔鬼的儀式？是天使之堂、抑或是教化之場？一念之間、一線之隔的差異解讀。《色，戒》裡男女情愛之間的矛盾掙扎與神魂顛倒，即是為我們這些凡夫俗子映演了心底深處諸般複雜的糾結情感，刻畫雕琢出最底層的人生題材，而餘韻不盡的滋味早早就脫離了人物表面的身份與職業，深深地揳進人心的內在情感，人性的細膩與敏銳衝擊著仁義道德的枷鎖。

　　1993 年史蒂芬・史匹柏（Steven Allan Spielberg）的電影《辛德勒的名單》（Schindler's List）描述了第二次世界大戰納粹集中營中猶太人的悲慘遭遇與德國商人奧斯卡・辛德勒拯救受害猶太人的義行。影片以紀實的風格真實再現當年的恐怖景象，將人類的醜惡面目與偉大的人性寬愛充分體現。這部電影的歷史評價最後是落在歌頌人性的光明面向，鮮少人貼以導演是「歌頌納粹」的符號標籤，兩相對照、以西喻中，我想更大的創作包容才是電影進步的動力。2009 年陸川的電影《南京！南京！》則是展現「『中國電影』、『中國電影人』、『中國電影管理人』的一次觀念的進步、尺度的突破」[22]。擺脫以往的表現形式，影片藉由一個日本兵的視點來看南京大屠殺的真實歷史事件，陸川甘冒著為軍國主義招魂的含沙射影、背負著大逆不道淪入漢奸的質疑，勇敢地走出中國電影創作的另一番視野，這份的難能可貴來自於「堅持」。慘絕人寰的日軍大屠殺僅止於一個史實表現不可或缺的元素，但是導演想表現的是在戰亂的年代裡，更見中國人最純真的人性價值，而這股「人性之美」在愈艱困的環境中愈見它的毅力

22　胡赳赳：《《南京！南京！》公演前傳》，《新週刊》，2009 第 08 期，第 27 頁。

與珍貴,這是中華民族五千年來悠久歷史的人道關懷精神,而李安的電影何嘗不是呢?

　　就在思辨激盪、與時俱進的同時,華語影視作品也出現了質變的契機。對於「好人」的刻畫,不僅限於完美無暇的正義形象;而「壞人」的描寫也不再純屬齜牙裂嘴的極盡醜化,人性化的處理愈臻純熟。「善」與「惡」其實就像太極八卦圖一般,太極是中國思想史上的重要概念,主要繼承自《易傳》:「易有太極,是生兩儀。兩儀生四象,四象生八卦。」[23] 太極圖裡白者像陽、黑者像陰,白中又有一個黑點、黑中又有一個白點,表示「陽中有陰、陰中有陽」,它說明了這世界是由陰陽二氣、二元對立相互聯結而成的統一體。這一圖,過其圓心作任何一條直線將之分成兩半,不論任何一半中都包含「陰」、「陽」兩個元素,意指人生絕不存在孤立的、無內在矛盾的成份,而八卦圖裡更可見一斑。八八生成六十四卦,黑中有白、白中有黑。八卦符號通常與太極圖搭配出現,代表中國儒道傳統信仰的終極真理─「道」。一個好人或許會因為一時的武斷或剛愎自用犯了錯、一個漢奸也有可能是至孝愛子或忠於愛情,我們中國的老祖先早在兩千年前即闡述了這個哲學思想意涵。

二、沒有性別,只因為尋找真愛

　　綜觀李安的電影裡,「同志議題」總是令人驚豔的類型,這種遊走在道德邊緣的題材在作品表裡就出現了三回,它代表了某

[23] 《易經》,載於《維基百科,自由的百科全書》,2011 年 1 月 23 日,參見:http://zh.wikipedia.org/wiki/%E6%98%93%E7%BB%8F。

種程度上對這個議題的關注焦點與創作角度：有表現在以「家庭觀」為主軸的《喜宴》；以「愛情觀」為主軸的《斷背山》；以「純真感」為主軸的《胡士托風波》，這三部風格迥異的東西方電影，皆彰顯了李安用一個東方人的視點，來旁觀不同時空、不同族裔的東西方同志議題。

對同志電影而言，西方所引喻的是如太陽般地陽剛，但是東方所引喻的則是如月亮般地陰柔，所以在東方它會是個社會議題，而非宗教議題來得那麼沉重，於是乎在東方文化背景底下的李安，他所反映出的是認同美國西部的牛仔文化，如此那般地用婉約來取代直率的這種對愛情的表達方式，而非是對美國傳統西部片——對鐵漢英雄歷史、對基督教教義、甚至是對人類人性的「背叛說」，因此東方比西方更容易包容同志議題，正所謂「情慾無罪、情真有理」，它只是把潛藏在人物內心的真性情做出勇敢的裸露，這已經不是普世的同志電影那般地泛泛而論，我們端視《斷背山》仿效《鐵達尼號》（Titanic）的電影海報上的人物設計編排，就可以隱約發現了導演一個明顯的企圖：

> 情感真實、角色真實，便讓人投入；他會投入就會產生共鳴。那麼，離經叛道就不會在「道」的上面演繹某種東西。[24]

這就是李安對同志電影的詮釋「愛情」沒有性別，目的只有尋找到真愛的價值，世俗的眼光局限不住內心強大的情感，因此

[24] 李達翰：《一山走過又一山——李安 · 色戒 · 斷背山》，如果出版社，2007 年版，第 454 頁。

李安自言說在每個人的心底深處，都有一座如何面對真實自我的斷背山、一道如何跨越內心障礙的鴻溝，簡言之，我們都是李安電影裡活生生的真情人物。

李安對「性愛場面」的拿捏分寸，在《色，戒》裡表現得相當驚豔。頭一場瘋狂肆虐的暴力床戲或許被批評為缺乏創意，但是李安欲表達的是人物內心極度恐懼的心理陰影。王佳芝猶如一場殉道式的祭典將身體「施」予易先生，而易先生在長期面對生死交關的危機下所戒慎恐懼的「受」，這「施」與「受」的複雜交合才是這一場的精髓之處，因為這種「性暴虐」在納粹的電影裡早屢見不鮮，1975 年皮爾•保羅•帕索里尼（Pier Paolo Pasolini）的電影《索多瑪的 120 天》（The 120 Days of Sodom）即是極致的範例。故事的時空背景設置在納粹統治時期，影片中種種極端的變態性慾，都已經不再是動物性的肉體慾望，而是一種精神性慾望、社會性慾望，因為它源自於「權力」的極度膨脹。影片將性愛中的施虐─「受」、「虐」關係推到極致，並以這種令人難以摒息的方式，追究人性最深處的黑色陰影，這幾乎可以解釋片中所有變態行為的心理根源，而帕索里尼欲描繪的事實正是這種有著巨大權力陰影的權貴。

這些權貴同時有著「施虐」與「受虐」的雙重慾望，而在這些慾望的背後，我們可以看到「權力慾望」所投下的巨大陰影。他們用權力建立與維護著適合他們慾望的統治制度─「權力為慾望服務」，同時權力也製造出更能體現自身的慾望，擴展出「權力」與「慾望」雙重的終極狀態，亦即「權力」與「慾望」最終結合為一體，這也是《色，戒》用來凸顯「權勢是一種春藥」的

意涵。就在兩人身體與神情極盡纏繞交揉的床戲裡，充分呈現了
兩人對自己、對情慾、對命運的臆測態度：

> 易先生對戰事早有壞的預感，知道自己的前途堪虞；王佳
> 芝更是走在火燙的刀山上，命提在手裡。兩人的表情，有
> 絕望的神色，性愛，是亡命之徒的唯一救贖、也是最後一
> 搏；加上一張床的外面世界是狼犬和手槍、暗殺和刑求，
> 陰雨綿綿，「色」與「戒」在這裡做最尖銳的抵觸對峙。[25]

　　李安將戲劇衝突的弧線張力，拉扯到接近斷裂的邊緣地帶，
讓我們看見原來「性愛」也可以如此演繹出這樣的一個藝術深度。

> 人類人性的惡，就是人類的原罪；人類對人性惡的懺悔，
> 就是人類自我救贖的方式。[26]

　　這兩種人性的本質，是人性一體兩面的存有，既無法有效
分割、又無法互相融合，因此「慾望」是人類所有罪惡的根源，
也是一種共同的原罪。李安的電影標幟著「慾望原罪」前題，而
揭示人性真實的情慾醜陋並不是目的，卻只是手段。電影裡的困
境與險境，並非是人物存在的唯一形式、也絕非完全是敘事合理

[25] 《【龍應台】我看色，戒》，載於《HKCM Forum 香港 FM & CM 官方球迷網討論區 's Archiver》，參見：http://www.hkcmforum.com/archiver/?tid-111732-page-2.html，2007 年 10 月 2 日。

[26] 劉宗正：《人類的原罪與救贖》，載於《大紀元網》，2005 年 5 月 26 日，參見：http://tw.knowledge.yahoo.com/question/question?qid=1105052601086。

的發展方式，但是人物的情慾總是會自然地糾結在各種自私、貪念、嫉妒、爭鬥與仇恨的意識之上，因此李安透過電影的語彙勇敢地彰顯與省思，希望藉由人道關懷的「愛」與「正義」，能夠讓電影裡的人物得到靈魂的救贖，進而發展出令人感同身受的人文價值，讓善性的本質依然站穩對人性寬容的詮釋，故之所以「離經叛道」是因為對「愛」的憧憬與眷戀，因而顛覆性的觀點便成為李安逃避不了的創作原罪，因為人物如果沒有覺醒的懺悔，靈魂便無法重生獲得救贖，而如此的人物靈魂，將永遠沉淪在黑暗的空間之中。

> 人類對於他們未知的物品和力量，都抱有懼怕和渴望。他們生怕這種力量會為他們帶來危險，於是排斥它和擁有它的人，但同時又希望它為自己所用，罪惡的靈魂被慾望深深的充斥，墮落深淵。[27]

面對創作的本質，李安必須真誠地面對自己、面對自己的情感、面對自己情感的角色，而絲毫沒有任何退卻的可能與空間。挑戰禁忌的題材與裸露內心的真誠，是李安面對黑暗力量的一種自我覺醒的過程，正因為面對如此巨大的衝突與壓抑，才有機會解脫人物內心那個「不能說的秘密」，而讓黑暗的靈魂迎向光明。因為「愛情」沒有性別、沒有職業之分，只有找到「真愛」的勇氣與價值，這不就是活生生存在我們周邊的寫實人生嗎?! 如

[27] 《人類的原罪 "人類七大原罪"》，載於《大學生活網》，2010 年 8 月 3 日，參見：http://www.daxue1g.cn/a/zhucema/201008/332401.html。

果我們有勇氣去面對人性真實的醜惡，那麼電影就有機會透過反省與懺悔的途徑，為人物尋覓出一條屬於希望與幸福的康莊大道，如此的人物成長才具有真正的實質意義。

第四節　主題的錯位：
去同志化、去漢奸化的迷思

李安在這「錯位人生」的情愛之中，沒有道貌岸然的無情批評，只有人物真心享受著「他愛妳、妳愛他」的真愛，儘管李安的寬容讓他們在精神層面獲得救贖與擁抱，可是宿命無情的捉弄最終卻讓他們失去了相愛的權利，這就是真實的人生、真實人生的殘酷，因此電影會出現兩位牛仔的同性相戀、也會出現女愛國青年戀上漢奸的表面荒謬，但李安還是無法一廂情願式地讓他們「有情人終成眷屬」，因為電影揭露的是「主題錯位」的尷尬與荒謬，告訴我們真實的主題便是活生生的錯位，其目的並非製造好萊塢式的 Happy ending。這些故事情節都是不見容於表面道德與社會的規範，因此李安反思與挑動原本屬於自己的價值觀，進而跳脫出自己思想的傳統束縛，所以「情慾」之於電影的反證就是佛家所說的：「色即是空、空即是色」，人生便是一場遊戲與一場夢，李安生命的主題顯然已悄悄地走進「錯位」與「人生」的思辨之相。

李安電影「主題錯位」所欲表現的最終目的：「同志不僅僅是同志」、「漢奸不僅止於漢奸」。李安逾越性別藩籬形成真實的角色人物，而禁忌的揭露與顛覆的真相只是對抗傳統價值觀的手

段，這是一場場屬於李安電影有關乎「認同」、「包容」與「真愛」的殉道式實驗。

一、去同志化

李安有句名言：「每個人心底深處都有一座斷背山」，意指每個人心中都有無法跨越的障礙，但是同樣面對同性戀的議題時，東方文化還是比西方更為包容。

> 「酷兒」（Queer）一詞最初是英語人口中人對同性戀者的貶稱，有「怪異」之義，後被激進理論借用來概括其理論的精華階級的立場，大約是取其反叛傳統、標新立異之意。[28]

由此顯見西方傳統主流文化對這個概念具有明顯的反諷意味。西方的文化猶如太陽般的陽剛，而東方的文化屬於比較像月亮般的陰柔，而且同性戀的議題在東方是社會議題，並非西方的宗教議題，因此源於東方文化背景的李安以「人」為本的主題與認同，以婉約取代直率的敘事手法迥異於西部牛仔文化的價值觀，甚至無需面對如基督教教義派的背叛壓力與信仰悖離，重新從人性的真心出發去尋找感情。

[28] 李銀河：《關於酷兒理論》，載於《nefesdance.blogspot.com》2009 年 6 月 15 日，參見：http://www.wretch.cc/blog/isoting/12446275#trackbacks。

酷兒理論最重要的手段是「解構主義」。「酷兒」這個概念的開放性源於（解構主義）實踐，它尋找被排除在外的，並不斷通過結合本來在外的人群來擴充自己。酷兒理論認為一個人應該自己定義自己，而這個自我定義是唯一合理的個人身份定義。[29]

酷兒理論是對社會「性別身份」與「性慾」之間關係的嚴正挑戰，它的一個重要內容就是向「男性」與「女性」的傳統二分結構挑戰。它揭示著一種全新的性文化觀點，不僅要顛覆異性戀的文化霸權，而且要高舉同性戀的人權觀念，是一種解構性別認同的運動。這種社會制度所解構出來的男女性別，衝擊著社會性別身份與性慾之間的關係，：

> 它的一個重要內容就是向男性與女性的兩分結構挑戰。它預示著一種全新的性文化，它不僅要顛覆異性戀的霸權，而且要顛覆以往同性戀正統觀念。[30]

原著小說的《斷背山》或許就像是西方的《羅密歐與茱莉葉》、或著像是東方的《梁山伯與祝英台》的愛情故事，只是男與女、男與男的性別差異而已，但是李安卻能利用人物設定、故

[29] 《酷兒理論》，載於《維基百科，自由的百科全書》，2010 年 9 月 1 日，參見：http://zh.wikipedia.org/zh-hk/%E9%85%B7%E5%84%BF%E7%90%86%E8%AE%BA。

[30] 敦煌飛天：《酷兒理論》，載於《奇摩知識》，2010 年 6 月 21 日，參見：http://tw.knowledge.yahoo.com/question/question?qid=1010062000906。

事鋪陳、場景安排，以及將最重要的人與人間的那種無法用言語或文字所表達的情感放置其中，然後透過鏡頭將愛情傳達給所有的觀眾。愛情是不分民族、性別的，任何人都需要也都可以感受到，只不過同性的愛情卻不是這個社會的主流價值而已。「我之所以喜歡這個劇本，是因為故事很成熟而強烈，並且還是這麼純潔美麗的愛情故事。」[31] 演員希斯·萊傑說。

《斷背山》勇於挑動美國人對於「牛仔」這個充滿陽光、正義形象的敏感神經，李安的跨度著實讓人不禁捏了一把冷汗。傳統西部片裡頭戴寬沿帽、腰佩左輪手槍的牛仔是懲奸除惡的正面人物；而東方武俠片裡風度翩翩、行事循規蹈矩的俠士則是江湖秩序的正義使者，「善惡分明」是人物簡單的二分法則，但深諳東西方文化的李安卻將東方電影《臥虎藏龍》的外在武功幻化為內在情感：「武俠」是看得見的「情感」、「情感」是看不見的「武俠」。依循著這條顛覆東方觀眾的創作軌跡的視角，我們就不難理解李安對題材的洞察力與批判力，將西方電影《斷背山》裡「牛仔」的這個外在符號給拋棄化，誠摯地訴說一段感人肺腑的愛情故事，至於社會價值觀感的性別愛情並非是強調的視點，而是自然地發展到「同性」的深刻描寫，的確讓人再次見證到李安駕馭題材的自由度與寬廣度。

> 我沒有要在《斷背山》中傳遞什麼特別資訊，也未曾試圖推動任何議題，我們只是在描寫愛。我原本想這是沒壓力

[31] 李達翰：《一山走過又一山──李安·色戒·斷背山》，如果出版社，2007 年版，第 215 頁。

的小製作，現在卻是壓力重重。[32]

《斷背山》成為一部具有突破性成就與典範的電影，因為它改寫了美國西部的神話。評論家與學術界開始對這種類型的電影感到興趣，並且仔細探討影片的中心思想；同時我們也發現，「酷兒理論」的概念在電影行銷策略所表現的恰如其分。《斷背山》是一個具有「普遍性」的愛情故事，兩名牛仔的感情也可以發生在任何的兩個人身上。李安在這部電影裡對兩人的愛情作了全面性的追蹤觀察，從初識兩人在斷背山上所發生的感情，到這段情在往後二十年的發展，但因兩人心中皆放不下那段情而導致婚姻失敗。李安嘗試的電影類型眾多，表面上看似風格迥異，但是對電影裡的人物卻都投以同情之心的共通處；正因為同情，故所以能夠全面觀察人物的感情世界。

艾尼斯小時候目擊過兩名男同性戀者被人處死，恐懼自己不見容於當下社會，所以對自己的同性傾向具有極大的罪惡感，因此感情帶給艾尼斯與傑克兩人的就是無盡的寂寞與痛苦；儘管如此，寬容的李安還是讓他們有機會去擁抱。這得之不易的短暫擁抱足以消弭一生些許的落寞，我們從電影最後那兩件交迭的襯衫更可感受到，一場有如肌膚之親的擁抱儀式正在訴說著綿延無盡的情愫。李安細心地將兩位同性戀牛仔刻畫為「同志亦凡人」的形象，大膽公然地挑戰社會價值觀與世俗道德觀，最後不但沒有淪為票房慘澹的電影類型，反而奇蹟似地成為賣座電影。

[32] 李達翰：《一山走過又一山——李安 · 色戒 · 斷背山》，如果出版社，2007 年版，第 216 頁。

《斷背山》引起了政治氣候的衝擊和文化戰爭；評論家 B.
Ruby Rich 宣稱這部電影改變了我們許多概念，也改寫了
電影歷史。在未來，我們或許會發現我們會使用「前斷背
山」（pre-Brokeback）和「後斷背山」（post-Brokeback）
來劃分好萊塢的歷史。[33]

因此「透視性別」將成為電影最主要的意義價值。影片藉由
體驗性別認同與變動性別角色的轉移過程來獲得證明，誠如高夫
曼（Goffman）有關「自我認同」的理論：每一個角色其實都是
真實個體的一部份，儘管經由轉換產生第二個不同的身份，但是
性別的刻畫是人物彼此相互作用的結果，而非因循社會習俗所制
約而成的自然性別。

雖然女子陰柔與男子剛毅的特徵明顯的出現在艾尼斯與傑
克兩人的表情和相處氛圍，但是「性別並存」也許是來自
於社會規範下所逐漸顯現的特徵與性別角色之間的互換，
並提供成為一個男人或女人因為性別角色和性別扮演的行
為，而不是本質。[34]

[33] Shine Lynn：A Close-up Look to Brokeback Mountain，Conference on Cultural,Gender and Identity in Film and Literature，October 2010,P13.

[34] Shine Lynn：A Close-up Look to Brokeback Mountain，Conference on Cultural,Gender and Identity in Film and Literature，October 2010,P13.

　　《斷背山》設定在 1960 年的時空，那是一段美國牛仔處於
同性霸權的監視與控制、對同性戀者的厭惡與汙名化的社會背
景，因此鄙視的行為是被視為合理的正當，這無關乎有沒有反抗
的能力與權力，而敏銳的李安嘗試著從壓抑的制度體系下去做改
變，並且朝向觀念解放的可能性。

　　而李安的《胡士托風波》是一場年輕人試圖對抗著與眾不
同、但卻被上一代視為恥辱的限制中脫離的慶典儀式。影片雖以
男主角泰柏的敘事視點來看整個音樂節的舉辦意涵與表演形式，
但是實際上他也無從逃避「自我性別認知」的心理困境。這個故
事是以現代性別理論作為開場，呈現出如同泰柏的回憶錄一般，
不僅止於純粹公然地在政治層面上去證明人類歷史中對於情愛的
渴望與贊同，同時也希望將這個觀念傳遞成為眾所周知的普世價
值。「性別研究」與「酷兒理論」皆是關注人類構成的力量、性
別與性愛之間的影響關係，而這些都是自我認同的要素，例如心
理性別、生理性別以及其他像種族、民族與階級等面向皆會產生
互相影響的過程。酷兒理論廣泛地論述同性戀者與非同性戀者、正
常與不正常之間的相互關聯與相互影響。塞芝維克（Eve Sedgwick）
與其他研究酷兒理論領域的學者，包括米高 · 華納對於正常的評
論與伯斯尼對於同性戀者的研究都明確地分析，初成為同性戀的
經驗會與未來對於自己是一位男同性戀者的認同有所關聯。

　　同樣地在《胡士托風波》中，泰柏經歷從父母與社會的牽制
底下逐漸解放而邁入自我認同的身份：「情真終究有理、情慾終
於無罪」。李安的電影都「期待著」人物將自己真實的面向勇敢
地表現出來，因為只有如此，它才可能有機會更貼近自己原來的

樣貌。《胡士托風波》的主角透過音樂節看到了更廣大的世界、發掘了更不同的自己，同時也讓周遭的人學著用更開闊的眼光來審視一切，如同電影裡那場象徵聖水的大雨，洗滌之後充滿法喜的純淨，彷彿訴說著重生般的意義。李安電影的人生宗旨猶如此片所訴說的：以自己的面貌去「愛」與「被愛」，那該有多好呢？沒有任何的束縛與擔憂，拋開一切包袱盡情享受這世界帶給我們的美好，並與我們所愛的人一起分享。顯而易見地，電影裡講述的「愛情」是沒有性別的限制，而同性之戀只不過是表達的一種手段，真正追求真愛才是李安終極的目的。至於迷幻藥物所要表達的也並非是反社會的意識形態、自我墮落的外在行為，反而是追逐自我解放的一種形式上的精神旅行，引領我們的去向只不過是前往另一個未知的狀態與全新的感觀，無關乎道德層面的批判。

後現代思潮在世界文化意識領域掀起了一陣話語轉型的巨大風潮，而體現在人們的思維方式與價值信仰的面向上，卻形成了傳統與現代的「話語斷裂」，如此發展的文化美學轉型則引發了前所未有的知識話語解構，但它的終極目標則是圓滿解決「性別」與「性傾向」的問題，創造新的人際關係格局、創造新的人類生活方式。關於那些在「性」與「性別領域」的越軌分子（同性戀者、雙性戀者、易裝者、易性者、虐戀者等）歸根究底便只是一句話語：自由地生活。因此，「酷兒理論」之於傳統思想而言是一種很強的顛覆性理論。

對於次文化現象的尊重與認同，讓李安的電影更顯包容與豁達。藉由人物的設置不斷地去挑戰所謂「正常」與「正統」的社

會唯一合理性，因為身體只有雄或雌、性別只有男和女、但是性別的取向不止同性與異性之戀，尤其是曖昧的情愛它更是一種多元的身份與慾望化，如此包容的性格也間接印證在李安的人生哲學之中。深受東方文化薰陶的李安，挑戰美國導演避之唯恐不及的禁忌題材，憑藉的是什麼？憑藉的就是那道跨文化的思想法則。

> 《道德經》中所說的中心思想是「道」，「道」的意思是「自然」、是自然和社會變化的總規律……，故道大，天大，地大，人亦大，域中有四大，而人居其一焉。[35]

進而將這種自然律表現於事物的特性上，名為「德」，故「德」是「道」的外在具體表現。

人類的最高修養，莫如依道之動，返本歸真，老子觀察了萬物自然的變化情形，又瞭解到社有亡的「因果關係」，發現任何事物都含有正反對立兩方面並且相互依存。我們所理解觀察的「道德觀」便是儒家學說裡的「仁」，只是儒家採取的態度是積極性的行為，而有別於老子的消極態度，所以李安從思路中找尋到最適合自己的表現方法，就是從「人性情慾」的真實角度面出發，而情感的積累只是自然而然發生的情緒狀態，至於同性或異性的這種道德觀並非影片所要表達的主題、也並非桎梏自然情感的枷鎖，故事最終演變成同性情誼的「感情」，才是電影所要我

[35] 轉引自《老子道德經》第廿五章。

們看到的「果」，而李安嘗試讓我們用更真誠的態度來面對人生的這個「因」，這種情感迸發流瀉而下的真情，才是李安尋求悟道的心靈道路。

二、去漢奸化

《色，戒》這篇萬餘字的短篇小說，首刊於 1977 年 12 月號的《皇冠雜誌》第二八六期，刊出前好友宋淇先生於 1977 年 11 月 22 日去信張愛玲告知喜訊：「皇冠本期有《色戒》的全頁預告，好像認為是鎮家之寶似的。」[36] 熟料 1978 年 10 月 1 日署名「域外人」撰文在《中國時報・人間版》裡的《不吃辣的怎麼胡得出辣子？―評《色，戒》》一文，猛烈批評張愛玲寫的是「歌頌漢奸的文學」，即使是非常曖昧的「歌頌」也是絕對不值得，以免成為盛名之瑕。該評論觸動了張愛玲的創作神經，對此張愛玲於 1978 年 11 月 27 日於臺北《中國時報・人間版》裡的《羊毛出在羊身上―談《色，戒》》一文，最後雖寫下「下不為例」四個字，但是羅列理據為自己作品負責地加以反擊。

張愛玲筆下的人物，如果多所描述的是：陰森晦暗的刑求勞房、淒厲哀嚎的悲慘嘶吼、齜牙裂嘴的漢奸嘴臉如此這般的「顯性事實」，那麼花費她近三十年嘔心瀝血、腸枯思竭的創作歷程，豈不顯得廉價至極？相反的，李安電影與張愛玲小說都選擇遺忘這樣的「顯性事實」，因為再怎麼寫實描繪故事，也逃不出觀眾的想像、因為再怎麼著墨漢奸這個身份，也早已是標籤化的

[36] 馬靄媛：《宋淇是《色，戒》的共同創作者？張愛玲《色，戒》易稿二十載秘辛曝光》，《印刻文學生活志》2008 年第肆卷第捌期，第 90 頁。

符號，所以我們幾乎看不到這樣的敘事安排。究其因，訴說如此權勢人物與愛國女青年的內心恐懼與強烈情慾，才有機會讓作品擺脫世俗的框架、昇華成人性的普世價值，只是他們選擇用這樣兩個極為極端的身份、極為邊緣的人物來造成這麼巨大力量的人心衝擊，如此表現人性赤裸的精神狀態，即是張愛玲與李安的作品中所要表現的「隱性事實」。

1 「人物」需要真實、不是概念

《色，戒》裡的職業地下工作者其實只有一位，神龍見首不見尾地只出現過一次，至於王佳芝他們都是一時的愛國心衝動，激情的羊毛玩票性質最後引火自焚，卻也引起了批評者挑剔全無交代「愛國動機」的說法。面對此一質疑，張愛玲說：「我從來不低估讀者的理解力，不作正義感的正面表白。」[37] 耗費張愛玲二十多年的時間所形塑的筆下人物，並非是要著墨那些受過專門訓練的特務，然後最後圓滿的完成刺殺任務，如果只是如此，那王佳芝這個角色就輕於鴻毛，不會有太多的情感投射。試想今天「王佳芝」的這個角色，如果真的變成清末以其智慧與熱情、才華與能幹致力於排滿革命的「秋瑾」，那個推動女權運動視死如歸的一代女傑的話，最終將淪為激勵人心、愛國情操的樣板大戲，那麼這將會變成是一場意識型態的人為災難，我想這可不是張愛玲要的、也不是李安要的，因為刻畫的人物根本沒有「人性」可言。

[37] 張愛玲：《色，戒〈限量特別版〉：羊毛出在羊身上─談《色，戒》》，臺北皇冠文化出版有限公司，2007 年，第 118 頁。

> 小說裡寫反派人物，是否不應當進入他們的內心？殺人越
> 貨的積犯是自視為惡魔，還是可能自以為也有逼上梁山可
> 歌可泣的英雄事蹟？寫實的作品裡的反派角色是否只能站
> 在外面罵、或加以醜化？[38]

　　張愛玲提出對人物塑造的反思。《色，戒》之所以驚世駭
俗，主要是因為小說中違反世俗的黑白不分、忠奸不辨的道德價
值觀。張愛玲與李安底下的角色，沒有約定俗成的樣板公式──壯
烈犧牲的女青年最終消滅惡有惡報的漢奸頭子，反倒出乎意外的
是，特務王佳芝循了私情、動了私念而耽誤暗殺大事，而漢奸易
先生也沒有絕對的可惡至極，甚至長得眉清俊秀、引人垂憐，如
此藝術化的手段終究遭受世俗的無情躂伐。

　　「人性」是深入人的內心所幻化成的思想與言行，充溢在人
的整個內心世界與外在表現之中，使人物的感性活動處處閃耀著
生命的精神價值，但又能處處表現出生命的獨特性。王佳芝的形
象如此人性化的真實性格，才能在大時代的洪流中載浮載沉，讓
我們一起跟著隨波逐流。正是因為她有正常人的人性弱點，讓她
甚至疑心上了同學們的當而失去了寶貴的童貞，如此心理的創傷
猜疑才會造成在珠寶店裡的一時動念，讓易先生逃過殺身之禍的
劫難，終鑄大錯功虧一簣，如此感情蓋過理智的人性變得交錯複
雜、變得衝突矛盾，這樣的心理狀態才會轉化為「典型化」的人
物。充滿真實個性化的形象是豐富創作者具有獨特個性的人物，

[38] 《飛狐外傳8》，載於《昆侖文化交流網》，2009 年 2 月 23 日，參見：http://www.
kun-lun.net/viewthread.php?tid=458&page=1&authorid=80。

因此塑造典型化的人物形象便有著重大的精神意涵，它在某種程度上來說決定著敘事文學作品的藝術成就、社會作用、審美價值與藝術生命力。

2 「情色」只是手段、不是目的

　　一個有血有肉的「人」，他是長期在社會生活中孕育而成的獨特思想與感情方式的個體，能夠表現出獨特的喜好與厭惡的情緒狀態，所以個性化是使人物形象成為具有精神上獨立性、自主性以及獨特性的性格邏輯，將性格特徵的人物形象轉化為典型化的方法，所以每個人都有喜怒哀樂、愛恨情仇的個性特質充斥在內心深處。

　　　　每次跟老易在一起都像洗了個熱水澡，把積鬱都沖掉了，
　　　　因為一切都有了個目的。[39]

　　批評者斷章取義、取其前兩句解讀，而故意忽略末句，故將張愛玲歸之為色情狂。如果我們只解讀前兩句的字面意義，那麼閱讀的焦點便會落在「熱水澡」之上，殊不知是「言者無心、聽者有意」，抑或是「有色」的眼光沖昏了腦袋。張愛玲氣憤地辯解此觀點，羅織入人於罪之心昭然若揭，此段話的末句最關鍵、也是最重要的表達意義是：「因為一切都有了個目的」，意即點明了王佳芝終於理解自己並沒有白白犧牲了童貞，但此時此刻並非意謂著她不享受情慾刺激，而是看似張狂放肆的情慾終在她的內

[39] 張愛玲：《色，戒〈限量特別版〉》，臺北皇冠文化出版有限公司 2007 年，第 26 頁。

心深處拉扯與撕裂著,正是所謂「情慾險中求」。

　　然而,「性愛暴虐」的行為其實只是影片藉以表達「權力觀點」的一種形式表現。正因為有著巨大的政治權力,才油然心生巨大的被暗殺恐懼,無形的心理壓力連面對最赤裸裸的性慾,亦皆自始至終暗藏於心,這與普通情色電影所描繪的感官快感、傳染觀眾的情緒行為天差地遠,因此影片中暴虐的性愛根源,除了來自「人性深處的原始慾念」的意涵之外,最貼切的解釋應該是恐懼來自於「權力」。李安將小說中隱晦的文字化為影像,對於性愛、虐待在「權力」的推動之下演變出的種種肆虐與失控,進行了風格十分冷峻的極度描繪,而令觀眾在體會那心理轉換的極端處境中思考終極的人性轉變,所以「情色」對李安而言:「只是手段過程,而不是終極目的」。

3「漢奸」僅是片蛋糕,而非是生命

　　以後現代主義的觀點,它不再相信一種單一的主流價值,也不再試圖尋找不存在的真理;相對地強調多元、強調個體,因此伴隨著後現代主義的是「改變」而不是「推翻」。進而以後現代哲學的觀點解析,我們從過往「經典作品」所淬煉出的人生道理,其實大部份都是我們自己悄然地賦予,就像我們再看希區考克(Alfred Hitchcock)的電影一樣。他擅長於操控與利用人類最強烈的恐懼情緒,並將人類的心智極度擴展到複雜的層面去做探討,最後我們竟然發現在希區考克的電影中,沒有人是全然無辜的、每一個人都曾有過錯。《精神病患者》(Psycho)中人物所形塑的多重人格特性,極富希區考克式的現代懸念與驚險的特色,它示範了一次經典電影的定義:「一方面給了我們蛋糕、一方面

又灑上了『聖方濟』[40] 的石灰[41]。

　　希區考克接受法國新浪潮導演弗朗索瓦‧特呂弗（Fraancois Truffaut）訪問時曾說：「有的電影是一片生命，他的電影是一片蛋糕」。希區考克進一步闡述地說，他不想拍「一片生命」的東西，因為如果人們想看這個，大可以去街上、家裡，甚至於在電影院門口就可以看到；他不需要再去拍這個，他也不認為人們需要花錢去看「一片生命」。相對於這其中的道理，我們在張愛玲文學與李安電影的創作脈絡中清晰可見此一脈絡，這種「不謀而合」的理念肯定不只是一種純粹的巧合。張愛玲描述：

> 一般寫漢奸都是獐頭鼠目，易先生也是「鼠相」，不過不像公式化的小說裡的漢奸色迷迷暈陶陶的，作餌的俠女還沒到手已經送了命，俠女得以全貞，正如西諺所謂「又吃蛋糕，又留下蛋糕」。[42]

　　這種忠孝皆兩全的正義戰勝邪惡的戲碼，肯定不會出現在李安電影的鏡頭世界裡。

[40] 聖方濟‧沙勿略（St. Francis Xavier 1506-52）是耶穌會創會夥伴當中最執著勇敢的一位。有人比喻：如果耶穌會會祖依納爵是「不倦的旅人」，那麼沙勿略就是一位「無畏的航海者」。

[41] 蕭旭岑：《奇士勞斯基和他的一片生命》，參見於：http://blog.chinatimes.com/busoni/archive/2010/06/06/505925.html，2010 年 6 月 6 日。

[42] 張愛玲：《色，戒〈限量特別版〉：羊毛出在羊身上—談《色，戒》》，臺北皇冠文化出版有限公司，2007 年，第 122 頁。

　　如果易先生只是一個色慾熏心的糟老頭子，為了擄獲芳心而買給王佳芝這顆「鴿蛋」（鑽戒），那麼它的價值意義終將變得相形失色、情慾的波濤終將變得廉價不值，因為這一切都是金錢可以量化的概念；反而電影裡風度翩翩的俊相易先生，如此的外貌才會使她怦然心動、亂了方寸，進而投射在他身上的是父愛?!是感情?!是肉慾?!複雜的情感無法分割，最後甚至於混雜地對易先生動了真愛。教忠教孝的愛國情操所訓示的是漢賊不兩立，所以「愛上漢奸」根本逃避不了被扣上道德的那頂高帽。職務只是他們的工作，殊不知他們都只是血肉之軀、都有普通人的愛恨，外表武裝的內心底層仍舊揮之不去情感的誘惑，一步步地踏入死亡的召喚。

　　小說裡張愛玲讓王佳芝對易先生產生了愛情，某種程度上也是自我角色的移轉，影射張愛玲自己本人的情感寄託；就在最後的關鍵時刻，王佳芝起了動念提醒易先生「快走」，彷彿點明了張愛玲偷偷跑到溫州會見被通緝的漢奸胡蘭成一樣，反而自己卻不向政府舉報他的藏匿之處。王佳芝出於「模模糊糊」的愛情救了易先生，但是這個細節違背了鄭蘋如的真人真事，它是否也反應了張愛玲在她的潛意識裡極度想拯救胡蘭成呢?!「所以當人們批評電影用一顆鑽石消磨了女英雄的鬥志、當人們批評電影美化了漢奸，這都怪不得李安。」[43] 李安所拍的《色，戒》，並非是強調史實的紀錄片、亦並非是歌功頌德的主旋律，他所要表現的是深藏在張愛玲內心所拉扯的情感慾望、深藏在張愛玲面對漢奸與

[43] 高歆：《張愛玲與胡蘭成》，載於《新華網重慶頻道》，2009 年 2 月 13 日，參見：http://big5.xinhuanet.com/gate/big5/www.cq.xinhuanet.com/news/2009-02/13/content_15683704.htm。

情人那種自我投射的複雜情感。如果觀眾把王佳芝看成張愛玲本人，就不難理解這部電影的意涵。

易先生悵然若失地結束王佳芝的生命，並且自我摧眠地說服自己：

> 得一知己，死而無憾。他覺得她的影子會永遠依傍他、安慰他。——他們是原始的獵人與獵物的關係、虎與倀的關係，最終級佔有。她這才生是他的人、死是他的鬼。[44]

張愛玲描繪得如此毛骨悚然的情境，或許心底深處還是存在著批評漢奸的因子、批評這反派人物的醜陋，只是我們更著眼於同情與憐憫王佳芝的「宿命」，卻沒有意會出她的本意罷了。

> 《色，戒》會讓張愛玲塗塗寫寫三十年，最後寫出來的又是一個藏的比露的多得多的東西，太多的欲言又止、太多的語焉不詳；太複雜的情感、太曖昧的態度，從四十年代她剛出道就被指控為「漢奸文人」的這段歷程來看，《色，戒》可能真是隱藏著最多張愛玲內心情感糾纏的一篇作品。[45]

[44] 高歆：《張愛玲與胡蘭成》，載於《新華網重慶頻道》，2009 年 2 月 13 日，參見：http://big5.xinhuanet.com/gate/big5/www.cq.xinhuanet.com/news/2009-02/13/content_15683704.htm。

[45] 《龍應台 · 我看色，戒》，載於《HKCM Forum 香港 FM & CM 官方球迷網討論區 's Archiver》，參見：http://www.hkcmforum.com/archiver/?tid-111732-page-2.html，2007 年 10 月 2 日。

　　如果觀眾只是希望看到的是歷史故事，那麼終將落入失望的結局。這樣類似的情景，也反應在李安的下一部電影《胡士托風波》的身上。滿心期待的美國人在電影裡「看不到」那個六十年代經典的胡士托音樂節盛況，「音樂」這個元素並非是李安真正想要表達的意義，反而是關注那個躁動年代的人們如何去尋找「純真」。

　　張愛玲的「宿命」與李安的「宿命」歸根究底就是同樣地在探尋人生的意義。與其說「宿命」，倒不如說回到「生命」來得更貼切，所以電影必須回歸到生命的價值觀點才顯意涵，而拍得像「蛋糕」的電影，更顯「生命」的可貴。

鏡語表達：文本—文化—跨文化

> 我像剝洋蔥一樣，這層皮剝下連我自己都不曉得有哪些內容。
> 把它剖析出來，對觀眾是一種交待，對我自己也是一種探索；
> 對人生、對這個世界，我也是在學習跟瞭解；
> 這是我對拍電影的一種態度。——李安 [1]

　　老子五千言，流傳兩千多年。老子學說的思維意識是中華文化的經典，它讓我們保持一點出世時的清醒、保持一點入世時的警覺。德國哲學家黑格爾（Georg Wilhelm Friedrich Hegel）認為老子學說是真正的哲學思想；尼采（Friedrich Wilhelm Nietzsche）說老子思想「像一個不枯竭的井泉，深載寶藏」；現在更有許多西方人在老子的智慧之中，尋找改良經濟社會畸形發展的出路。老子學說：

> 在於認識「道」，也就是認識事物的本質，從而把握事物的運行規律，是遠觀一條長河的湧流，而不是近視一個淺

[1]　李達翰：《一山走過又一山——李安 ・ 色戒 ・ 斷背山》，臺灣如果出版社，2007年版，第1頁。

灘、或一個深潭的短暫波動。一時的精彩，可能帶來長
久的黯淡，這就是老子講給我們的辯證法。「見素抱朴，
少私寡欲」，即使各種原因，讓你不得不繼續拉動慾望的
「風箱」，讀了老子，能保持一份清醒，一種省察，一點
對自然的敬畏、後怕和歉疚，也總比老以為「風箱」拉得
越歡越有理、有功、有劃時代意義強吧。[2]

老子學說似乎是一種解構主義，客觀地讓我們時時刻刻保持
理性，而如此文化的源頭放置在現今社會的時空，警世的作用亦
顯彌足珍貴。

第一節　尋找文化的天空：
中國式的文化語境

我認為在圖像中保有自己的文化源頭，

對一個藝術家而言，是極為重要的；就像柏格曼那樣。

——李安[3]

借鑑德國「法蘭克福學派」（Frankfurt school）的批判理論
（Critical theory），從意識形態的角度提供我們一個為何研究「大

[2]　李丹：《人民日報：重讀老子的當下意義》，載於《臺灣網》，2010 年 8 月 3 日，參
見：http://big51.chinataiwan.org/wh/whzt/201008/t20100803_1478200.htm。

[3]　李達翰：《一山走過又一山——李安・色戒・斷背山》，臺灣如果出版社，2007
年版，第 476 頁。

眾文化」的立論觀點。現今在全球化發展的趨勢潮流之下，看來文化多元的表層底下意涵著強大的跨國媒介掌握了主流的文化地位，進而擠壓了一個國家自身文化的發展空間，而將原有的本土文化給局限化，甚至容不下邊緣文化，這就是電影為何要發展自身文化特色的主原因，並進而契合大眾文化、切合文化與社會的潮流形態，才能在當今全球化的語境中，發展出屬於自我意識的電影文化潮流，就猶如韓國對於扶持自身電影文化的發展便是一個成功的典範。英國文化研究學者約翰 · 史都瑞（John Storey）說：「1960 年代的後現代主義，可以說是對現代主義精英文化的一種民粹主義攻擊。」[4] 史都瑞認為「作者的文本」與「讀者的文本」是存在著差異性的。霸權文化的侵略是一種由上而下的傳播，它實際上是忽略了社會大眾的主動性，因為讀者的文化背景、生活經驗乃至於價值觀念是造成這種歧異解讀的主要因素，所以作者應該掌握自身「話語」（discourse）的角度來做為建構文本的要素，猶如文化民粹主義（Cultural populism）將大眾文化視為一種由下而上所自發產生的文化、一種真實的勞工階級文化與一種具有主動性的文化，而如此的人文本位才是抗衡霸權文化的最佳途徑，淬煉出具有獨特人文精神的創作精義。

　　李安在美國紐約大學攻讀電影碩士學位的二年級作品《蔭涼湖畔》，片頭字幕取材自十九世紀著名的愛爾蘭吟遊詩人湯姆斯 · 摩爾（Thomas Moor）的作品。摩爾現今仍被奉為愛爾蘭的全國詩人，其經典歌曲《Believe Me, If All Those Endearing Young

4　潘國靈：《雅俗文化之辯—重提「等級」之需要》，載於《Meta-》2005 年 10 月 11 日。

Charms》（依然在我心深處）其內容描述年輕歲月漸漸逝去的感
傷與對愛人思念之深，細膩感人之情仍傳唱至今、歷久不衰。摩
爾近兩百年的詩經過歷史的考驗，證明生命、權勢或財富都遠遠
不及長久的藝術價值，所以李安援用此西方的詩來做為他中國式
的文化語境，詮釋了這部影片的創作精髓：

> 我希望我在那蔭涼湖畔
>
> 在那和罪惡靈魂道別
>
> 在這虛偽和充滿半吊子謊言的世界
>
> 在死亡的陰影中死去
>
> 我家該處於這狡詐的世界
>
> 憂鬱和痛苦襲來
>
> 不該再被虛妄的希望欺騙[5]

　　高明的騙術讓你賺得上億片酬、不高明的騙術卻讓你混不下
去，這是李安身處於紐約這座大概有三百萬演員的殘酷都市生活
寫照，也隱隱約約呼應著創作道路的艱辛之途。

> 到底還要不要繼續在這虛偽狡詐的世界，用自己半吊子的
> 演技求得一席之地呢？他被憂鬱和痛苦包圍，他正處於罪
> 惡和死亡交界的蔭涼湖畔，在迷惘恍惚中他似乎打算繼續

[5]　何瑞珠：《驚世預言《蔭涼湖畔》Stunning Prophecy "Shades Of The Lake"》，載
於《2010臺北縣電影藝術節國際學生影展金獅獎節目專刊》2010年版，第18頁。

下去……。[6]

　　憑藉著摩爾的詩讓不同世代的藝術家穿越時空的藩籬彼此心領神會，但李安所欲呈現的面向不僅止於晦暗的層次，他更嘗試著用包容的心理來擁抱飽受傷害的靈魂，而如此東方式的人物精神救贖，終究在「山重水複疑無路」的悲慘困境之中，寬容地燃起一道「柳暗花明又一村」的希望夢想之光。這是南宋時期陸遊的一首名詩《遊山西村》，表面看似人生面對疑無的窮困絕地，但卻在人文關懷的情愫底下絕處逢生、忽現轉機，充滿情理兼具的美妙意境。愛因斯坦（Albert Einstein）說過一句名言：「凡是殺不死我們的打擊，都使我們變得更強壯」，李安豁達看待人生的處世態度與愛因斯坦不謀而合。

　　李安在「父親三部曲」裡的文化差異與衝突的表現是全方位的，這也是影片的主題所在。父親的形象透過太極拳師傅、退休的將軍、退休的飯店名廚三種身分的更迭，將傳統的華人家庭透過各種形式的「解構」與「重建」，推向國際舞臺。李安坦言：

> 之所以會變成李安電影的特質，比如說像「壓抑」、「時間變化」、「父親形象」，這些都是我不喜歡我自己的部分。我進入到那個世界，是我自己想像的模樣，包括父親、壓抑，都是我希望擺脫可是擺脫不掉的。[7]

[6]　何瑞珠：《驚世預言《蔭涼湖畔》Stunning Prophecy "Shades Of The Lake"》，載於《2010臺北縣電影藝術節國際學生影展金獅獎節目專刊》2010年版，第19頁。

[7]　轉引自李安赴國立臺灣藝術大學演講談話，2006年5月3日。

　　便是基於勇敢面對創作的本質，對華人而言故事就像發生於生活中的那般親切自然，但對於外國觀眾卻有著異國情調的吸引力，因此這樣的戲劇表現手法，得到了東方與西方的廣泛認同。

　　中華傳統文化以「家族」為本位的觀念，造成小我的「個人意志」遠低於大我的「家族權利」；而西方文化卻以「個人」為本位的特色，形成個人的自由權利高於一切，即所謂人權，因此中國人以「感情」為本位，而西方人即以「法治、實利」為本位，由此觀之，東西方的文化底蘊呈現出明顯的差異性。中華傳統文化講求的是「仁義道德」，而且儒家文化亦非常重視家庭觀念：「孝道」是一個使命、也是一個包袱。如此的文化背景造就了李安賦予傳統「家庭觀」的形象，並將之內涵精神表現得淋漓盡致。電影《推手》探討家庭下面的倫理道德、親情、愛情的議題。語言行為的差異揭開了文化對立的表層，接著夾在兩人之間的兒子介入後，更加顯露了深層的文化內核之差異。起初是東方與西方的跨文化衝擊，再來是兒子所代表的現代思維與父親的傳統觀念衝擊，在「忍讓精神」已無法解決問題之時，父親積壓已久的抑鬱終於爆發。在此，李安不禁對中國傳統文化提出了他的困惑，一方面用「父親」這個角色，充分挖掘心中尊崇的中國倫理孝道等儒學文化，但另一方面則以現代人的觀點視之，卻也不免懷疑這些令人推崇的傳統文化在當今社會的適切性，誠如劇中父親所言：「煉神還虛，不容易啊！」，彷彿也透露著道家思想的窘境。

　　電影一開始，鏡頭同時拍著一個屋子的兩扇窗戶，窗戶一邊父親穿著一身中式服裝與功夫鞋，氣定神閑的打著太極拳；另一窗裡是洋媳婦坐在電腦桌前不耐的敲打著鍵盤，亦或是同一個餐

桌上，一個吃中餐、一個吃西餐等等，影片的前半段透過「全知
視角」的鏡頭展現父親與洋媳婦諸多不合之處，使劇情更易令人
理解與認同。兩個生活模式完全不同的人，卻總是被巧妙的同時
安排在同一個鏡頭之內，互相重疊的生活空間形成一種有趣的對
比畫面。

> 因為壓抑、不能暢所欲言，在過去那個時代，很自然就會
> 拐彎抹角，所謂的「符號」就比較厲害，明喻、暗喻，我
> 們中國人不必教就會了。[8]

因此首部執導的作品《推手》，沒有過多西方科技的絢麗包
裝，反而是用一種貼近生活的角度，李安藉著獨特的女性氣質與
細膩敏銳的內在感應，精準地點出東西文化的差異，以及傳統家
庭面臨現代社會的種種衝擊所經歷的一連串解構與重組的過程。

西式與中式對敘事模式的處理，在「戲劇衝突」的轉折關鍵
處，呈現不一樣的民族性格質變。以莎士比亞的《羅密歐與茱麗
葉》（Romeo and Juliet）為例，在兩人深陷情網、墜入愛河後，
卻因兩家的世仇無法結合，最後羅密歐服毒自盡、茱麗葉舉劍殉
情，莎士比亞悲劇的情節赤裸而直接，殘酷地用愛情的慾望做為
悲劇式的絕裂，讓戲劇的衝突達到最高潮，強烈衝擊愛情的矛盾與
觀念的衝突，西方所表現的戲劇張力強調於此；但是中式的悲劇敘
事則是在「衝突」之後，企求彌補「合諧」的悲劇性遺憾心理。

[8]　轉引自李安赴國立臺灣藝術大學演講談話，2006 年 5 月 3 日。

　　以《梁山伯與祝英台》為例，馬家的迎親隊伍經過梁山伯的墳前，祝英台泣祭墓碑，頓時飛沙走石、狂風大作，英台淒然一笑奔進墳裡的悲劇情節，但是高潮點後卻幻化成一對彩蝶翩翩飛舞、相伴相隨，這是中國人在戲劇結構之外所賦予的人文美學意境，它是幾千年來所積累的「以和為貴」那股有容乃大、追求美好的獨特民族文化性格，而這樣的文化精神也正是李安所汲取的中國文化精髓，再加上吸收西方戲劇的養份，讓李安以初試啼聲的「父親三部曲」成功地走向世界的姿態。李安摸索出如何塑造跨電影文化認同的語境，兼容並蓄地跨越中西文化的認同價值，像太極一樣地將外力化為己力，如《喜宴》將東方中國文化與西方同志議題揉合地架接起來，把中國電影的本體、敘事話語、文化元素、題材內容，都做了文化深層的心理表述。

　　李安的思辨模式，揉合了中國太極「陰」與「陽」的概念，表現在太極拳法以柔克剛的道理。

> 太極拳「推手」一式，涵義有推卸之意，是一種雙人模擬對練的運動；說的是「舍己從人」、「圓化直發」、「左重則左虛，右重則右渺」、「不丟不頂」等等之應對方法，「舍己」即捨去自身的僵力，不盲目耗力；「從人」即順他之力，避其實處。彼不動也，我亦不動，但意已領先。[9]

[9]　張靚蓓：《十年一覺電影夢》，北京人民文學出版社，2007 年版，第 35 頁。

　　太極拳法追求的是一種「平衡」的境界，與中國人許多待人接物的哲理其實是相通的。《推手》中的父親儘管功力高深，不過在面對「命運」這個大推手之時，卻仍是不得不低頭，因為心中的牽掛太多、期待太多，而無法修煉到真正中國功夫裡「無欲無求」的清修境界，這股情感牽絆的動力也延續至《臥虎藏龍》的李慕白命運。李安透過「父親」這個角色點出了傳統中國人「忍」的性格，如同片中兒子的一段話：「對爸來說，太極拳是他逃避苦難現實的一種方法；他擅長太極，其實是在演練如何閃避人們」，因此《推手》裡的一段對白做了最好的注解：「咱們練內家的，講究的是煉精化氣，煉氣化神」，至此，中國意境所渲染的特有意韻全出，為「東方文化」下了一道精闢的形象詮釋。

第二節　樹立一面跨界的鏡子：
西方好萊塢的東方視點

> 作為臺灣導演，我一定要爭氣，怎麼苦都要撐下去。
> 無形中，大我的力量支撐小我的脆弱，因為要為群體爭面子。——李安[10]

　　東方人的思維方式，沒有比太極「陰」與「陽」更具有代表性的。中國的太極陰陽表述的內容極為廣泛且無所不含，因為宇宙中任何層次的事物，可以用太極陰陽的文化來進行解析，故太

[10] 李達翰：《一山走過又一山——李安・色戒・斷背山》，臺灣如果出版社，2007年版，第288頁。

極陰陽文化所蘊涵的內容是很難用語言和文字來具體傳達的,它是一種「無言而無不言」的表述方法。它運用最簡單的陰陽魚圖向我們表述宇宙是什麼,告訴我們宇宙的基本形式、內涵以及所有事物發展、形成、衰老、死亡的變化規律,進而影響中國千年來的文化思想浪潮。

李安電影揉合了中國太極「陰」「陽」的思辨概念,表現在《推手》裡太極拳法以柔克剛的道理、表現在《理性與感性》裡男人與女人的地位關係、表現在《臥虎藏龍》裡人物虛實的變化關係、表現在《綠巨人浩克》裡內心與外表衝突的心理關係、表現在《與魔鬼共騎》裡白人與黑人的種族對價關係。

> 我要讓《理性與感性》這部電影重重地擊碎人心,他們得花上兩個月才能痊癒。[11]

李安跨越文化的障礙,帶著理性解構的因子震撼人心,然後再感性地將它們再建構出一個築夢的理想,李安所秉持的是通俗又不失嚴肅的特性,不需要時時刻刻去賣弄異國情調的文化因子,而只是採用東方的文化觀點去看待西方的事物角度。

同樣關注在旅美華人家庭中,所面臨的異國文化衝突與成員之間的情感糾葛的主題之下,《喜宴》藉助情境喜劇的模式加入一個更棘手的話題。這場喜宴是同性戀兒子偉同為了滿足父母的期望,而想出與旅美女畫家威威假結婚的荒謬婚禮。李安在這場

[11] 張靚蓓:《十年一覺電影夢‧李安傳》北京人民文學出版社 2007年版,第100頁。

嬉鬧不羈的婚宴上，放進了許多自己當年結婚的真實情境，有傳統中新婚夫妻必須向父母磕頭行禮的經典儀式，到酒過三巡後的瘋狂喧鬧，並還親自客串了賓客一角，在劇中對著百思不解的老外說了一句令人耐人尋味的臺詞：「這是中國人五千年來性壓抑的結果！」李安設置了這麼一面東方視點的跨界鏡子，給了西方透視中國文化的一個觀察角度，光是同性戀的橋段，就足以毀滅中國人堅守了五千年的封建歷史。

　　殘酷騙局的前提是建構於遵守「孝道」的基礎下，影片並無意探討同性相戀的關係，更準確的說它只是炸彈的引線，真正造成強大殺傷力的火藥成分是個人意志與家庭責任的化學作用。這場善意的謊言象徵父權式微，新一代的勢力也尚未成氣候，勝負之爭最終透過威威這個原本不應捲入這場家庭爭戰之中的局外角色，進行摧毀與重建。原本應該只是做戲的新婚之夜，卻弄假成真地讓新娘威威真的懷了孕，三角關係因此揭露所有真實的面貌。威威打算墮胎、父母面對著兒子是同性戀的尷尬處境、兒子與賽門關係破裂，一切的秩序與和諧不復存在；最終唯有彼此退讓，才能解決問題。儘管這場喜宴包裝了不少嬉笑的糖衣來表現傳統文化與習俗，然而結局還是依靠女性傳宗接代的本能，在此重新撫平了這場瀕臨破裂的關係，威威關鍵性的決定─「生下孩子」，為偉同一家延續香火，使保守的父母也開始試著接納賽門，不讓親生兒子為難。

　　《喜宴》與《推手》一樣圍繞在赴美家庭的系列故事，但是到了《喜宴》中老父親的態度已不如《推手》中那位太極拳師傅態度的強硬曾經亦是威風凜凜的將軍父親，隨著世代移轉態度

已經開始軟化，試著學著用妥協維持「家和萬事興」的理念。李
安成長在一個強勢父權制度下的家庭環境，「父親」的形象一直
圍繞在電影的核心中打轉到了第三部曲《飲食男女》，父親扮演
的身分是從五星飯店退休的知名廚師，喪偶後父代母職獨自帶大
三個女兒，這回父親的形象更加融入現代了，進步的速度令人驚
訝，老父親在最後這一場家庭聚會上竟意外地宣佈將與大女兒的
同學成婚，與新的伴侶組成新的家庭。這個「驚人之舉」簡直嚇
壞了劇中一堆人物，也嚇壞了我們對李安的有所認知，這個跳躍
式的行為，讓我們真正發現李安心底的幽默與不忍壓抑，最終還
是想給「父親」祝福的心聲與希望的再生，等於送走了「老父
親」的傳統印象，迎來了「新父親」的現代形象。

　　「父親三部曲」的創作像是一場東方文化的成果展，為中國
傳統文化做了極大的推崇，難得的是影片少了一分自我民族意識
的強勢，多了一分國際視野的靈活與開闊胸襟，於是片中同時也
不乏對一些如自由、積極、不拘泥的西式生活觀表示讚揚。在孝
道倫理上，他尊重傳統；在愛情觀念，他推崇現代。

> 最重要的，還是要拍我想拍的，很真誠地表現我原來想要
> 做的，大家的反應也要注意，但到了某個程度，我就放棄
> 了，我不可能討好他們，我也不需要討好他們。[12]

[12]　引自李安赴國立臺灣藝術大學演講談話，2006 年 5 月 3 日。

　　「父親三部曲」走向互相包容的結局，在中西雙方的眼裡取得一個微妙的平衡。李安的圓滑處事像極了典型中國人奉守的「中庸之道」，不偏不倚的價值觀，與其說是影片取巧得宜，我寧可稱這是一位夾雜在士大夫生長背景下的使命感與處在好萊塢商業勢力下的獨特生存之道。

　　在1995年面對英國經典文學改編的電影《理性與感性》時，李安壓抑性的個性無形中將感情詮釋的像是西片的《梁山伯與祝英台》。表面上呼應了西方那種形而上拘謹、莊重的禮儀，但是禮儀底下的情慾洶湧，猶如祝英台般的強烈力道，將東方式對愛情的淒美吟唱，婉轉哀怨、如泣如訴的特質，轉化在西方人物壓抑的情感人生。電影的真實與理性，看似平淡、實則壓抑，沒有刻意表現的戲劇高潮，李安只是加入故事與人物的感情，而階級性的無奈卻又無情的撥動著卑微的幸福願望。影片將湯普遜飾演的角色壓抑到底，直至最後誤解消融的那一刻，求婚的舉動讓她的感情終於爆發出來，淚流滿面得久久不能自己。李安巧妙地將《梁山伯與祝英台》中的黃梅調戲碼，壓抑成十八世紀英國的矜持禮儀，雖然敘事手法維持好萊塢電影的傳統，但是他卻能掌握住影片的節奏感，先抑而後揚、一以貫之。

　　《臥虎藏龍》則更進一步地將傳統中國人普遍對於世俗禮教，看得比自己的個人情感還要重的民族性，展現在所有對中華文化一知半解的世界觀眾眼前。對西方觀眾而言，李安的電影作品彷彿是一面鏡子，通過這面鏡子觀眾們可以參照其中的事物與原來他們既定中的中國有何不同？證明他們對於「中國」的印象有多麼膚淺與表面，顯然在這部作品中，李安就有意識地將西

方觀眾這樣的主觀誤解予以破除。

> 西方文化比較陽剛，而東方文化則如陰性的月亮，所以在探討同志議題時，我覺得東方文化會比西方包容。在東方文化中，同性戀多半是一個社會議題而非宗教議題；因為同志並不會冒犯我們東方的神明。[13]

　　這是李安對於東西方文化的包容度見解，因此《喜宴》、《斷背山》與《胡士托風波》所共同表現的是情感的問題，是一個並非挑戰與威脅父權社會的愛情故事。不過東方文化並不全然與美國西部牛仔文化背道而馳，李安認為：

> 兩者都喜歡以婉約取代直率、以一種比較恬靜的方式表達情感；連身體語言也有著微妙的相似之處。在彼此所屬的浩瀚時空裡，東西方有時會彌漫著同樣的憂鬱與哀愁。[14]

　　孔子所謂的美育思想是指「美」與「善」的相合為一；「美」並非單純的指向生理的快感，而是一種精神愉悅的追求，但更為重要的是必須融入「質」與「文」的特質面貌，這是東方文化的精義；「質」是指人內在的道德品質，而「文」則是指向

[13] 李達翰：《一山走過又一山——李安 ‧ 色戒 ‧ 斷背山》，臺灣如果出版社，2007年版，第 189 頁。

[14] 李達翰：《一山走過又一山——李安 ‧ 色戒 ‧ 斷背山》，臺灣如果出版社，2007年版，第 187 頁。

人的「文飾」。李安電影的「文飾」是賦予我們一個行為的合理性，這是好萊塢傳統劇作的「起、承、轉、合」的合理化作用，講求完整的戲劇結構。一個合乎邏輯、合乎理性、合乎社會規範或至少可被接受的動機，來藉以掩飾原本的心理衝動或有助於緩和所受的打擊；並以藝術化的「好理由」來取代真實性的「真理由」，更見電影藝術的魅力。李安電影美學的虛虛實實，便是先建立在「質」與「文」的融會貫通，最終才能達到「美」與「善」的境界。東方儒家的審美理想就是建構在以「和」為最終的核心價值，講究和諧與調和的意涵，放諸四海皆準。

　　猜疑、偏執與失敗也是人生不圓滿的一部份，因而人物的「崩潰」依然還是李安情有所鐘的特殊主題。《冰風暴》裡冷酷地描繪了複雜感情拉扯下的必然崩潰，只不過李安將崩潰的層級拉高至美國的社會制度層面，而並非是狹隘的單指家庭觀的瓦解流失。李安獨到的眼光有著鮮明的文化思維，將關注「家庭」這個社會最小的單位，放大到當時整個美國歷史、社會環境背景下的崩潰與變遷。李安好似是金庸武俠小說裡的絕世高手，練就一身內家功力，因此無論大小題材皆能四兩撥千斤，自然而然地將任何的武術套路融會貫通。或許是有心、也許是無意，李安的《冰風暴》與《與魔鬼共騎》這兩部美國電影，恰巧皆是反映美國社會結構的崩潰時期。《冰風暴》是「家庭解體」隱射出「社會權威」的瓦解；而《與魔鬼共騎》則是「黑奴制度」的解放，雖然兩次東方觀點的介入並未造成西方權威性的衝擊，但無可質疑的是為美國的當代歷史，提出了一個富有啟發性的東方視點。

　　同時，《胡士托風波》既是在講述胡士托，同時也不是在講

述胡士托，就如同「莊周夢蝶」這般的情境。「物化」的概念在莊子《齊物論》有精闢的解讀，莊子用「夢蝶」來象徵自己與蝴蝶齊一的境界，當人與物之間的界限消弭之後，人就能超脫出自我，眼界不再局限於自我、不再局限於人類，而能與天地大化融為一體，所以電影這種中國式的「莊周夢蝶」，呈現的是李安一種東方式的比擬情懷，比擬一種超越了物我分界的境界而已；既然超越了物我分界，自然就分不清楚「我是我、我是蝶」或者「蝶是我、蝶是蝶」，因為我與蝶，皆不過只是天地宇宙間一氣之所化，所以《胡士托風波》裡的音樂節便是這個道理。呈現寫實的音樂節盛況並非李安的主題，因為追逐自我的自由精神遠比形式上的真實感來得更加重要，強調的是「人物」精神上的救贖層面，這就是李安電影與眾不同的特點，所謂「人生如夢」，凡事但求我心、勇敢追逐夢想，不必太過執著，無論成或敗……。

第三節　理性的解構，感性的重構：中學為體，西學為用

《色，戒》已經是我的第十部電影。

我還是以處女的心情去拍這部片子，因為它對我來講是一個很新鮮的經驗。

它帶領我走到一個我所不知道的領域，所以，我希望它也能帶領觀眾走到一個他自己不曉得的領域；好像是他看電影從來沒有的經驗，或者是人生從來沒有的經驗。

在這個帶有一種很新鮮、很深層的情感跟想像的環境裡，
我希望他們被打動卻也不知道是什麼打動了他們。[15]

<div align="right">——李安</div>

「圖救時者言新學，慮害道者守舊學。舊者不知通，新者不
知本。」這是距今約一百年前清末張之洞《勸學篇》裡「中學為
體，西學為用」理論上的根據，而李安的電影價值則是融合了中
學文化的「解構」與西學敘事的「重構」觀念。李安對傳統家庭
觀的探索表現在「父親三部曲」中尤為出色，儒家文化對「家」
所賦予的深層意涵皆深深影響李安的創作思路；繼之以「家庭
觀」為影片的基底衍生出對「道德觀」（如《冰風暴》裡的性革
命）的冷靜批判、衍生出對「種族觀」（如《與魔鬼共騎》裡的
南北戰爭）的至情至性、衍生出對「同志觀」（如《斷背山》裡
兩個男人愛情的張力）的同情呵護，沿襲著這一脈相承的演變風
格，不難理解《色，戒》裡的觀點：「色」是感性，而「戒」是
理性，李安的電影正周旋在「理性」與「感性」的氛圍之中。

宋代禪宗大師青原行思提出參禪的「人生三重境界」：

參禪之初，看山是山、看水是水；禪有悟時，看山不是
山、看水不是水；禪中徹悟，看山仍然山、看水仍然是水。
佛家講究入世與出世，於塵世間理會佛理之真諦。人之一
生，從垂髫小兒至垂垂老者，匆匆的人生旅途中，我們也經

[15] 李達翰：《一山走過又一山——李安‧色戒‧斷背山》，臺灣如果出版社，2007
年版，第 12 頁。

歷著人生的三重境界。

人生第一重界:「看山是山、看水是水」。涉世之初,還懷著對這個世界的好奇與新鮮,對一切事物都用一種童真的眼光來看待,萬事萬物在我們的眼裡都還原成本原,山就是山、水就是水,對許多事情懵懵懂懂,卻固執地相信所見到就是最真實的,相信世界是按設定的規則不斷運轉,並對這些規則有種信徒般的崇拜,最終在現實裡處處碰壁,從而對現實與世界產生了懷疑。

人生第二重界:「看山不是山、看水不是水」。紅塵之中有太多的誘惑,在虛偽的面具後隱藏著太多的潛規則,看到的並不一定是真實的,一切如霧裡看花,似真似幻、似真還假,山不是山、水不是水,很容易地我們在現實裡迷失了方向,隨之而來的是迷惑、彷徨、痛苦與掙扎,有的人就此沉淪在迷失的世界裡,我們開始用心地去體會這個世界,對一切都多了一份理性與現實的思考,山不再是單純意文上的山,水也不是單純意義的水了。

人生第三重界:「看山是山、看水是水」,這是一種洞察世事後的返璞歸真,但不是每個人都能達到這一境界。人生的經歷積累到一定程度,不斷的反省,對世事、對自己的追求有了一個清晰的認識,認識到「世事一場大夢,人生幾度秋涼」,知道自己追求的是什麼?要放棄的是什麼?這時,看山還是山、水還是水,只是這山這水看在眼裡,已有另一種內涵在內了。[16]

[16] 《人生三重界─看山不是山,看水不是水》,載於《巴士飛揚技術博客》,2007 年 9 月 2 日,參見:http://www.busfly.cn/post/84.html。

　　東方人初始「看山是山，看水是水」、至「看山不是山，看水不是水」，最後又變成「看山仍是山，看水仍是水」，這是一種對人生意義的精神昇華、一種新的領悟境界，它體現了中國傳統文化的一種人生哲學觀。李安的電影語彙融入了「中學為體」的本質，不斷地咀嚼文化的細膩與質感，超越了有些人窮其一生也悟不出「看山不是山，看水不是水」的玄機與奧妙，終於淪落為匠氣之流；但李安以此為本，更結合了「西學為用」的技巧，讓精妙的語意透過「看山仍是山、看水仍是水」的表面形式，走入了精神內蘊的層面。

　　李安針對中國人幾千年來根深柢固的「傳承觀念」，提出一套對於中原文化、父系社會、父權傳統的解構方式，一步接著一步地進行思想瓦解，是種喜劇式的、俏皮式的自我解脫，也詮釋他對於「父親」這個角色對兒子的巨大影響。《推手》裡兒子對於父親所做所為的不知所措；《喜宴》裡父親最終知道兒子是同性戀的事實；《飲食男女》裡這個家根本就沒有兒子的存在，而且也幽了父親一默，頑皮地讓父親在電影裡再娶一位年輕的妻子為伴；《冰風暴》裡讓父親這種威嚴的形象模糊地走向崩潰；最後索性在《綠巨人浩克》裡父權走向衰落的角色，一部一部地讓兒子走出父親的陰霾得到舒展的自由空間，讓父親離開「創作思想」的生理系統，最終，讓「父」與「子」這兩個男人的心理壓力戰爭，終於煙消雲散，解下心防。

　　　時間是給人感觸最多、卻是最難處理的主題，我的處理就是從家庭改變、剎那之間戲劇性的那個點下手，去說一些

我對人生、時間轉變的看法。[17]

　　李安東西方文化現象的衝擊，表現在家庭題材的延續性最為明顯。李安的前三部電影《推手》、《喜宴》、《飲食男女》裡的那種傳統中國式父子、父女對血緣關係的靠攏、對傳統父系地位的敬畏，進而衍生出的中國傳統社會互動與情感的立場態度，深受儒家文化的薰陶。繼之，《理性與感性》承襲了《飲食男女》以三姐妹為故事中心的家庭題材，但是母親卻取代了原先父親的角色。在《冰風暴》裡，李安卻掀起了對家庭價值觀的大風浪，嚴厲地批判了美國社會對家庭價值觀的扭曲與冷漠，冷峻地對「家庭」進行了一次解構到重構的過程，也似乎對應著東方中國重視家庭傳統文化的價值論；而《與魔鬼共騎》是父子處於對立的立場，卻是為對現實生活環境的靠攏，大我的環境壓力凌駕於小我的家庭關係之上；《綠巨人浩克》是李安再度找回父親的角色，顛覆傳統父子情節的錯位表現，因此我們不難想見《斷背山》是以同性戀的題材撕裂了兩個牛仔家庭的面貌，李安持續不斷地挑戰情感的價值觀。

　　理性的解構在《與魔鬼共騎》的「南軍屠城情結」裡表現得最為淋漓盡致，但屠城背後的意義卻讓我們同時思索著感性的重構。這場有形的戰役不僅是南北兩軍的敵消我長、不僅是黑奴運動的廢除與否，以「人」為本位的中心思想才是這場戰爭無形的硝煙。北軍進城時捨棄了建立信仰的教堂而先去興建教育的學

[17] 節錄臺灣 TVBS 電視臺專訪李安導演《101 高峰會～金獎之後 "安" 身》，2009 年 11 月 17 日。

校，在那戰亂的年代意圖讓所有人民都有權力與機會用自己獨立的自由方式去學習表達、去學習思考，而不受限於任何地域、風俗、意識、禮教與出身的外在束縛，如此的行為超越了南軍只顧眼前個人利益而忽視了人民想要的生活與思想自由，這是李安擅用「中學為體」的表達：「得民心者得天下」的思想觀；並進而藉由「西學為用」的戰爭科技重構了北方軍隊槍炮背後所代表的文化力量，那是一種精神解放的呼喚、是一種以人為本的內蘊，樹立起一個嶄新時代的精神意義，那就是有關乎「自由與人權」的價值。

臺灣知名作家韓良露說：「張愛玲不只在她個人所謂家庭史上、她寫的小說以及她個人生命，她都要面對中國在過去一百年所要面對的集體的『西學為體、中學為用』的這個那個；這個那個對張愛玲來講，不是只是論理，不是只是意識型態的衝突，它是貼近到吃什麼、喝什麼、廁所要怎麼擺！」[18] 而旅居美國超過二十年的李安卻呈現恰巧相反的創作基底。張愛玲所遵循的「體」是西方形式、是遠離香港定居美國的語言文字（英語）與生活狀態，而李安的《色，戒》卻是抓取張愛玲的靈魂將之轉變為東方的「載體」，變成一種人文樣貌的精神價值，恰恰語言文字與生活樣貌卻只是李安存在於美國社會的「用」，因此李安的成功模式便是建立一面西方好萊塢的東方鏡子，昂揚在東方語境的文化氛圍。

[18] 江昭倫：《逝世 15 周年：張愛玲傳奇未完》，載於《中央廣播電臺新聞網》，2010 年 9 月 29 日，參見：http://tw.news.yahoo.com/article/url/d/a/100929/58/2dzcs. html。

體現傳統民族文化的意境說

我到今天為止，都還沒有達到那樣的高度；

但是，要做為一個電影人，就必須能提出疑問。

也許不一定能找到答案—畢竟我們都只是平凡人。

——李安[1]

　　中原文化具有典型的原始性特徵。總體而論是民族文化的「根」、是一個民族根源於自身文化土壤的體系，所以中原民俗文化更具有典型性的根文化特徵。「根文化」是一個國家民族精神的重要載體、是民族文化的主要組成部分，對中國文化乃有著重大的影響。它強大的文明輻射力在歷史上衍生出中原文化，佔據了中華文化的整體格局中重要的地位。中原文化造就了豐富多元的中華民族精神，但其深層的核心價值觀念更得到廣大人民的認同。

　　從中國歷史的面向觀之，中原文化雖然有著農業社會趨於保守、內斂的特點，但它的主調依然是開放包容的。它的開放，既

[1] 李達翰：《一山走過又一山──李安 · 色戒 · 斷背山》，臺灣如果出版社，2007年版，第 15 頁。

表現在以教化為手段、以弘揚自身文化為目的，但卻又表現對外
來文化的廣泛接納。中原文化歷經五次的大遷徙，將風俗習慣與
傳統文化用一種最生活化、最廣括性的無形方式，把一些優秀的
民族精神繼續流存在人們的生活之中，因此中原民俗文化長久地
影響、引導與強化著我們民族的價值觀，使之成為普遍的社會心
理與民族意識。中原文化處於不斷的變化之中，變異則是中原民
俗傳承和發展的內在動力，而文化所表現出來的和諧價值觀漸成
全球化時代人類的核心價值。

第一節　文化現象的挑動與反思：
「不圓滿中的圓滿」的思辨

　　「我覺得他拍西方人的東西，他是更審慎更真誠的面對這個
題材、面對人家的文化」[2]。而跨文化現象的思辨在《斷背山》裡，
挑動著「道德標準」這個最敏感的神經。道德觀的突破對李安電
影而言根本構不成任何創作的局限，不論是悲劇、抑或是喜劇，
往往形塑人物內心的「勇氣」才是最真誠的力量。李安看似溫和
中庸的外表，但內心對於藝術的追求則是帶著莫大的勇氣去探觸
人性最幽微的地帶，往往李安的作品絕不會極端地去撕裂或絕裂
任何的悲情，可是他的創作勇氣與誠意，讓觀眾可以去觸摸儘管
是禁忌範疇的這些題材。

[2]　轉引自李崗（李安胞弟）賀李安獲78屆奧斯卡最佳導演獎訪問，2006年3月6日。

> 我喜歡像鵝的脖子一樣，很圓潤，但是底下折了三折，這
> 樣我覺得比較安心和對得起觀眾。這是我的個性。探索題
> 材要大膽、要深，言別人不能言，擲地有聲。[3]

　　這是李安「不圓滿中的圓滿」的人生思辨。中國人講求諸事「圓滿」，但是真實的人生又多是「不圓滿」，所以尋找的「圓滿」是一種精神上的救贖。唐朝詩人白居易用「樂天知命」的窮通觀，化解著自己心中的憤憤不平；他一方面以「行在獨善」自律、另一方面又以「達人知命」自許。從思想層面觀之，這正是儒家文化「不降其志、不辱其身」的精神境界，如此的「獨善其身」是一種出污泥而不染的美德、也是一種道德修養與人生價值的自我完成，難道這不是另一種「圓滿」嗎?! 中華文化對於這個「圓滿」的詮釋，早已超越了世俗價值的解釋，而是一種自我領略與精神追求的存在意義，而李安將此心靈意識的感知放諸四海之外，將之轉換為自己內心創作世界的一種獨特的自我表達與觀察方式，悠遊對話於西方世界的文化語境。

　　在人生不圓滿的困境當中，李安電影體認到的是另外一種的「圓滿」意涵─「從遺憾裡領悟圓滿」。道家哲學是一種「自然哲學」，在世界觀上他們主張崇尚自然、脫離社會，反對與蔑視人為；不過道家哲學也是一種「困境哲學」，它的主要論述朝向引導身處危世與險境中的人，如何去逃避災難以保全身；教導身處困境與逆境中的人，如何能夠自我解決擺脫牽絆，保持精神上

[3] 馬戎戎：《李安：我要讓西方人看到不同的中國》，載於《三聯生活週刊》，2006 年 6 月 26 日。

的獨立性，而擁有一份安寧恬靜的心理，以至逍遙自在的精神狀態，這即是中華文化對李安潛移默化的領悟，在不圓滿的狀況中去找尋「圓滿」的解決之道。

《臥虎藏龍》裡李慕白在臨死前向俞秀蓮傾訴情衷：「因為有愛，所以死後不覺得孤單；死後情願做鬼，守在她身邊，也不願獨自升天」，如此動人卻不圓滿的愛情結局，正是具有「普遍性愛情」的描寫，它並不會因時代的變遷而減損愛情的真諦。李慕白自然生命的結束對俞秀蓮而言，反倒是一種價值生命的延續，儘管對生者近似殘酷，但在精神層面上卻得到了擁抱式的「圓滿」救贖，因為難以啟齒的「愛」終於說出了口。至於間接導致李慕白死亡的任性玉嬌龍，愧對真心待她的俞秀蓮，最後終在與羅小虎見完世俗式的一面之後，自武當山上跳崖自盡圓了自己人生的「不圓滿」，去勇敢面對自己唯一選擇的「圓滿」，如此的至情至性讓李安擺脫傳統武俠片的情義窠臼。

沒有柏格曼《處女之泉》的啟發，怎能領悟電影殿堂的奧秘？沒有六年沉潛的挑戰，怎能領悟《推手》的蟄伏？沒有儒家傳統士大夫的思想包袱，怎能領悟《喜宴》的純真？沒有父親與家庭的細語牽絆，怎能領悟《飲食男女》的釋放？沒有愛情與婚姻的流言蜚語，怎能領悟《理性與感性》的融合？沒有夢醒後的黎明，怎麼領悟《冰風暴》的恐懼？沒有動亂時代的安靜死去，怎能領悟《與魔鬼共騎》的寬恕？沒有武俠與情感的勢力消長，怎能領悟《臥虎藏龍》的壓抑？沒有對父親形象的再摧毀，怎能領悟《綠巨人》的期待？沒有兩個男人真情苦戀的滋味，怎能領悟《斷背山》的困惑？沒有虛虛實實的一切色相，怎能領悟

《色，戒》的虛幻？沒有哀樂中年的逝去，怎能領悟《胡士托風波》的希望？

李安從《冰風暴》之後的悲劇電影裡，依稀鋪排出一條「求死不求生」的脈絡：《與魔鬼共騎》裡的南北軍戰士、《臥虎藏龍》裡的李慕白與玉嬌龍、《綠巨人浩克》裡的父親、《斷背山》裡的傑克、《色，戒》裡的王佳芝，李安或許意識到「生命的死亡」不只是結局，而是「精神價值」的重生，猶如白居易安時處順、隨遇而安的時命觀：

> 認為人的一切窮通、榮辱、禍福，都是時命所致，如果意識到這一點，自然也就不會怨天尤人與煩惱不止了。所謂「命逆分已定、日久心彌安」、「窮通與榮悴、委運隨外物」。[4]

如此這種委命隨時、知命無憂的思想是白居易深受道家窮通時命觀的影響所致。

《論語》為政篇曰：「五十而知天命」。年齡已在「知天命」的中年李安，從創作中愈見「哀樂中年」的人生真諦。後中年時期的李安用不同的表現方式重尋純真，在現實之中發現人生至「喜」，所以終究在不斷洗滌與自我救贖的過程中檢視，將戲劇感的經營主題回歸到「純然之喜」，因此李安將六十年代晚期的時空背景《胡士托風波》，藉由幾個懵懵懂懂的年輕人竟成功舉辦了一次美國歷史上重要的音樂盛世，彷彿告訴我們世界可以任

[4] 杜曉勤：《白居易的人生哲學與養生之道》，載於《網易新聞》2007 年 9 月 10 日，參見：http://news.163.com/07/0910/14/3O1LDR0J0001218K.html。

你如探囊取物般的驚喜,包含政治或社會情勢皆然。美國人當時正處於戰事之中,除此之外卻是一個積極樂觀的年代,似乎訴說著:如果我們能團結一致,便幾乎無所不能,讓愉悅的「圓滿」情境,催化六十年代越戰時期的「不圓滿」氛圍。

在六十年代的美國是一個很特殊的現象,觀眾應拋開先入為主的刻板印象,這個不曉得人為什麼會那樣子的一個年代,是很值得回味欣賞與重新認識。現在的的美國年輕人沒有經歷過原來父母那一代那麼頑皮、甚至還耍酷的東西,像珍妮絲‧賈普林與吉米‧罕醉克斯那樣,無論是在開創新局或是造成某種新彈奏風格的流行音樂與文化,都留給後代一個遵循的方向,所以造就了「胡士托」這樣混雜的六十年代背景,它除了反戰的原始目的之外,它也存在很純真的改革希望。畢竟嬉皮情懷擺在現代,已經顯得那麼不合時宜,所以《胡士托風波》想說的是一種「烏托邦」的概念,非美國六十年代的制式印象底下的那種反戰、尊重民權與女性解放的人權運動,希望用非侵略性、非個人化的因素去感受那個年代的真實性,摒除與擺脫用大時代的「傳統印象」去觀察與看待,而是用現代的眼光去檢視為何發生這種事情的「背景視角」。

原本單純的反戰浪潮,在推波助瀾之下演變為人權運動、黑人的民權運動、女性與同性戀的解放等性別解放運動,「反戰」到最後變成只是中間的一個環節、變成受壓迫之後的嬉皮風,這種消極的對抗方式就演變成「胡士托」這樣的一個事件,所以李安認為這個題材其實意義很重大,故事背後有必須正視的東西,因為世界上戰爭還在發生、民權尚未完全落實,當然也包括關乎生存問題的環境保護議題。《胡士托風波》「以古喻今」的創作

特色，依稀可見李安希望電影可以呼應若干在歐巴馬時代的巧合性，希望能將這些拋出來的議題在觀眾的心理空間產生感應與共鳴，就算在現今歐巴馬的時代也需要純真的動力。真實的《胡士托風波》其實並不是一部能讓普羅大眾都開懷的作品，混亂的敘事線挑戰觀眾閱讀電影的能力，對於裸露、吸麻、嗑藥的歌頌更挑戰了常人的道德感，因此年輕人透過自我的放逐才能反抗那看似愈來愈無所不能的自大政府。

金融海嘯使美國威信大傷，歐、亞的強權紛紛開始在國際嶄露頭角，科技對於過度開發造成的自然反撲益發無能為力。這個混亂的時代裡人們渴望的是新秩序的建立，讓他們有所依從，如何再去認同「胡士托」所呈現的美好？那時第二次印度支那戰爭在越南奔騰炎熱的展開，紐約的石牆才騷動完，太空人阿姆斯壯剛走出「阿波羅11號」的登月艙踏上月球，迷幻和前衛搖滾在空氣間招搖著。人們的心中呈現一片欣欣向榮的茫然，探索自己的衝擊矛盾，而胡士托音樂節便是在這樣的氛圍裡，在豔陽如火的八月間盛大開場。

第二節 「文化」與「對話」的躍進

對五十一歲的我來說，生命仍舊是難以預料的。

而且，我的想法還是不斷地被那些我們稱之為生命的各種困惑因子給佔據著，生命是個漫長的旅程。──李安[5]

[5] 李達翰：《一山走過又一山──李安 · 色戒 · 斷背山》，臺灣如果出版社，2007年版，第2頁。

儒家思想本質上是主張博施兼濟、積極用世，但「兼濟」
是有條件的，那就是必須能夠受到君王的知遇獲得一定的
權位，有實施自己抱負的機會。那麼在機會未來，或遭受
斥謫、不被重用、或統治集團極端昏暗，難以有所作為的
時候則以「獨善」相詡。[6]

　　因此「兼濟」與「獨善」是儒家出世與入世的價值觀，兩
者在行事準則上雖存歧異，但在儒家人格觀上則屬一致。凡事總
有一體兩面，人若處於不逢於時、難伸其志之時，則採取的即
是「安貧樂道」的人生態度，正是所謂的「用之則行、舍之則
藏」，因而顯現在李安創作低潮時所自處的行為法則。李安在美
國窩居六年，自嘲自己說只會當導演；當李安拍完《綠巨人浩
克》後，外界諸多的批評讓他萌生不再拍片的念頭……，這些
都是心力交瘁後的「藏」、「避」、「隱」，這些都是人生際遇的被
迫、是不由自主的挫折，但是由孔子學說觀之，這並無謂折損文
人的人格。

　　儒家真正的主體精神是積極入世的態度，《論語》衛靈公篇
曰：「人能弘道，非道弘人」，即謂人能夠將道義發揚光大，而不
是道義能把人發揚擴充。儒家思想深深影響著李安面對創作態度
的至真性情，激勵著他勇敢探觸類型的多元、挑戰禁忌的極限，
為常人所不敢為而為之，終於讓李安的電影從「文化」的蘊涵，

6　　杜曉勤：《白居易的人生哲學與養生之道》，載於《網易新聞》2007 年 9 月 10 日，
　　參見：http://news.163.com/07/0910/14/3O1LDR0J0001218K.html。

開展到一個令人驚心動魄、驚世駭俗式的東西方「對話」，在此讓我們看到創作與語境是沒有歷史隔閡的分界線。

李安電影裡的「人物眼神」是一道奇妙的影視風景線，視線的焦點很少有交會的碰撞點，正是因為如此，讓李安電影的人物反射出有種「有對話、無溝通」的傳統東方文化背景，但是疏離的家庭關係只是創作的表面文本，最終李安所要表達的話語則是通過寬容的道德救贖層面，讓人物開始有了彼此「正視」的開端與機會，真心地為破碎的家庭賦予祝福。無論是《喜宴》劇終那一雙「父親高舉的雙手」、抑或是《冰風暴》劇終那一幕「父親的哭泣」，皆成為一種精神上的提升與解放，反而讓我們可以更真誠地去重新放下與接納這些不知所措、迷途知返的父親，這正是李安對東方文化父親形象的解構，但解構只是手段而不是最終目的。我們看見李安試圖再度賦予父親形象「重構」的可能性，而此種話語溝通的方式，即是在東方儒家文化的底蘊下所發展而成的「心靈對話」，而這也正是中原文化對家庭擁抱最心底層的呼喚與躍進，正是李安電影最為獨特的「對話理論」。

一、對「中原文化」的嚮往

唐朝詩人白居易的思想與中原豐厚的文化緊緊相依，進而迸發出珍貴的民族精神價值。

> 他的思想和人格素質的鑄成，受著多方面的影響。如他從儒家思想中，吸取了剛健自強的人生態度和「為政以德」的政治思想；從道家思想中吸取了潔身自愛，以及容忍不

爭和喜愛自然、放達自適的精神；從佛教中吸取了慈悲為
懷、樂善好施的思想等等。這些人生觀的積極面，對我們
今天的人生觀和社會觀、自然觀仍有很大啟發。[7]

　　因此中原文化與中華民族的精神建設，在中國歷史上產生重
大而深遠的影響，即便在當代仍保有重要的價值。

　　李安傳承自中華優秀文化，將電影的語彙融入在自身的傳
統文化氛圍，然後再透過「語境」這個最重要的綜合載體，讓文
化的版圖在影視語言中得到存續與創新，並將中原文化所承載的
多元性與豐富性得到了延續性的表現，所以李安遵循著人生真諦
的啟示，運用最平實的方式去訴說人與人之間的情感故事、現代
觀念與傳統倫理之間的衝突。然數千年來的中原文化底蘊發展至
今，也嚴峻地面對文化與時代的「滯差現象」。時代的發展與話
語的變革必須同步成長，進而才有機會消弭文化的滯差，因此李
安電影表現一個最佳的示範方式則是「承襲」並「改變」。

　　李安從傳統道德到現代價值、從東方文化到西方敘事，彰顯
著強勁的、持續的、與時俱進的能量與視野，以及由這種能量與
視野衍生而成文化新資源的動能與個性化的創新能力。文化做為
話語美學的意識形態、做為精神價值的回饋，皆有其相對的影響
力與民族特性，因此李安在「承襲」舊的文化背景與新的電影語
境之中、新舊交替之間，開創出中原文化的新發展思路；更難能
可貴的是面對好萊塢電影的異國文化的大舉入侵，李安對文本敘

[7]　杜曉勤：《白居易的人生哲學與養生之道》，載於《網易新聞》2007 年 9 月 10 日，
　　參見：http://news.163.com/07/0910/14/3O1LDR0J0001218K.html。

事的「改變」，正在解構與重構我們傳統價值的語彙，他的表現並非是泛意識型態化的話語，而是讓電影悠遊於東西兩方的藝術接受度。

李安電影的「改變」在「父親三部曲」的創作初探之中便可獲得佐證。李安對中原文化的追尋並非盲目的遵從，反之是帶有意識的解構與重構。他既傳承中原文化的父權威嚴傳統，同時也檢視此傳統價值觀的文化滯差，因此父子之間「改變」的關係竟如此之顛覆、「改變」的模式竟如此之大膽、「改變」的壓力竟如此之巨大，因此表現在《推手》裡的兒子不知所措、《喜宴》裡的兒子是同性戀者，最後選擇撞擊中原文化傳統的圓滿家庭觀念，而讓我們看到《飲食男女》裡孤寂的父親竟然膝下無子的尷尬性，直接衝撞中國人最為重視的所謂「延續香火」的家傳命脈。《孟子》離婁上篇所云：「不孝有三，無後為大」的壓力竟如此輝映挑動著「不圓滿」的文化傳統精神，這是李安應對自身文化與現代話語的改變途徑與調適發展，而如此的「改變」與「應對」，勾勒出對中原文化與時俱進的多元樣貌與現代需求，這就是李安藉古喻今的時代對話語彙。

李安電影裡的人物都有缺陷的不完美，但是這種「不圓滿」的特質，才是「圓滿」追求的開始。「圓滿」的真諦並非是擁有一切所有，而是對電影人物投注更多的憐憫、關懷、寬恕與包容。以「月」的豐富意象為例，宋朝文學家蘇軾的《水調歌頭》云：「人有悲歡離合、月有陰情圓缺」，一輪明或者不明、圓或者不圓的月，照在東坡的那個「月」，到底反射出什麼樣的光芒來呢？月的陰晴圓缺，並不影響月的本質；人的悲歡離合，也不會

改變生命的本質，如此「明月」與「人生」的兩相輝映，讓我們看到的是不圓滿裡的一些圓滿的現象。通過形式上的相互對照、衝擊，從而產生一種單獨鏡頭本身不具有的豐富涵意，其美學作用在於刺激觀眾的聯想與思考的情緒。

古希臘斯多亞（Stoa）學派認為：

> 人是世界理性的一部分，應該避免理智的判斷受到感情方面的影響。他們的人生目標就是符合這個世界的理性，即達到有德性的生活，將克制、知足、平靜（一種對外在事物的冷漠）視為美德。[8]

因此其學派精神是追求「大同世界」的理想，人人應服從於整體的利益，並自覺地將整體利益置於個人利益之上，一旦當個人權益被置於社群利益之上時，即會形成某種危險成份的「自我中心主義」；而中原文化的個體自覺乃自漢末群體自覺所分化而出的，我們從魏晉名士的行為即可察覺其心態，但如果脫離傳統與文化的根基時，這個龐大群體的整合即會產生不可想像的崩解，因此李安在處理《與魔鬼共騎》這種將個體自覺置於群體傳統之上的信念時，也小心翼翼地將人性的自由與意志規範於人道主義的框架之內，讓殘酷的戰爭成為人性成長的關鍵，也在自由的體驗中學習成長的機會。

[8] 《斯多亞學派》，載於《維基百科，自由的百科全書》，2011 年 1 月 15 日，參見：http://zh.wikipedia.org/zh-hant/%E6%96%AF%E5%A4%9A%E4%BA%9E%E5%AD%B8%E6%B4%BE。

二、李安的「對話理論」

中國學者藤守堯以中國古代和西方現代文化做了比較：

> 對當代哲學和美學中一個重要概念──對話及其與當代文化
> 的關係，作了比較詳盡的闡述。對於「陰─陽」、「天─
> 人」、「男─女」、「東方─西方」、「藝術─科學」、「本文─
> 文本」等之間對話所造成的「邊緣領域」的迷人性質，也
> 作了系統論述。[9]

這些論述不僅能幫助現代人用一個嶄新的觀點來看待中國古
代文化，也能同時映照到後工業時代的西方後現代文化。

《蔭涼湖畔》（Shades of the Lake,1982）是李安在美國紐約大
學攻讀電影碩士學位的二年級作品。現實時空的主角維克（Vic）
是位假裝盲人乞討為生的失意演員，卻意外地被同為演員的安娜
（Anna）與丈夫拆穿把戲，於是心生羞愧地興起自殺的念頭；而
尷尬的是影片正是透過窮困潦倒的維克與自己童年光明美好記憶
的相互「對話」，藉以呈現人們如何在現實與理想的差距之間取
得平衡的視點。酒醉狀態的安娜失手將酒瓶掉落而擊中在窗臺下
的維克，而安娜與丈夫欲小事化無地給予他一萬美元做為補償，
但維克童年被吹捧成的自尊心驅使著他斷然拒絕。維克曾參加過
273 場的演員試鏡，挫敗的經驗讓他對人生感到晦暗，甚至開始

9　　藤守堯：《對話理論》，臺北揚智文化出版公司，1997 年版，內容簡介頁。

尋找「自殺」一途。求生困頓又求死不能，最後卻在絕望之際安娜遞出一張介紹演出機會的紙條時，他心裡的掙扎與衝突如同哈姆雷特的一句名言：「To be or not to be」，如此的創作意圖隱藏著夢想與尊嚴的攻防之戰。

「To be or not to be」為莎士比亞四大悲劇裡《哈姆雷特》第三幕第一場最經典的口白，to be「or」not to be 是哈姆雷特所要作出的「抉擇」：行動與壓抑、承擔與卸責、勇敢與怯懦、生存與死亡。選擇 to be？還是選擇 not to be？當人面對「選擇」之際便是一件痛苦的事情，尤其落在有著思慮縝密、事求完美的極端性格上面。哈姆雷特終究是人、是七情六慾的凡人，在面臨人生交叉的十字路口時，優柔寡斷、瞻前顧後，以致錯失良機賠上自己的性命，最後釀成悲劇。充滿性格缺陷的哈姆雷特，嘗試解釋著對於「自殺」的恐懼與不確定性，但是他其實並非真的害怕「自殺」，而是恐懼「死亡」；但是他其實也並非真的害怕「死亡」，而是恐懼「懦弱」；但是他其實更並非真的害怕「懦弱」，而是恐懼「寡斷」，所以便是因為恐懼「寡斷」才不敢勇敢地去面對自殺式的「死亡」。這個一切建立在虛構中前進的過程，確實也造成了某種說服力。

「to be」是做自己現在想做的，而「not to be」是自己放不下的一種潛伏的恐懼與集體的無意識。李安從自身表演者的經驗出發，讓演員的心理狀態表現得特別衝突：兩次（公寓與酒吧）慘遭丟出大門、兩次（搶奪安眠藥與歹徒險割喉）尋找「死亡」的過程，其中皆遭遇困難而受阻，所以一心求死的維克反倒嚇退了在街頭持刀搶劫的傑利，於是乎同是天涯淪落的兩人遂成為

好朋友。李安或許從創作之初即埋下透過電影尋求一種「對話」的可能性，而且寬容的他還特別對邊緣人物給予擁抱與關注，細膩地讓他們發聲、讓他們言語，慢慢形成李安獨特性的「對話理論」，所以在電影的結尾處溫柔地讓維克接受了紙條，等同給予了希望，鏡頭於是落腳在他幼年吃著麵包的快樂笑容。

循此創作的生成脈絡，我們依稀看見李安的「對話理論」模式。《與魔鬼共騎》其實並非講述戰爭的「本質」，而是藉由戰爭讓殘暴與忠貞、慈悲與自殺的關鍵時刻，靠得如此貼近的「恐怖」，因此它迥異於一系列有關美國南北戰爭的電影主題：非《蓋茲堡戰役》（Gettysburg，1993）的史詩式壯闊、非《亂世佳人》（Gone with the Wind，1939）的壯烈式情愛、非《光榮戰役》（Glory，1989）的種族式歧視、非《冷山》（Cold Mountain，2004）的夢想式和平、非《戰役風雲》（Gods and Generals，2003）的英雄式傳奇，「to be」的意涵是上列電影已完成的對話，而李安的「not to be」正透過平凡年輕人的眼睛來做為對話的管道，去關注這場戰爭對世道無常的人生變化，儘管南北戰爭對美國歷史影響深遠，但卻成為平民百姓最無可奈何的大時代。

視覺是假的、情感是真的，我的電影始終保持著好奇心與獨特的視野觀點，因為「No pain , no gain ！」（沒有痛苦，就沒有獲得），電影就是徘徊在幻覺與真實之間的故事。我曾經研究分類過的故事結構共有 14 種類型，雖然

如此繁多但細節才是電影最成功的關鍵——。[10]

　　所以李安導演的新作《少年 PI 的奇幻漂流》（Life of Pi，2011）歷經 350 版的劇本修改，是理性的嚴謹性格與感性的冒險題材相互交融的過程，也讓臺灣驚豔地轉換成墨西哥的拍攝場域。李安認為人生與藝術是混淆的狀態，人生的下一步是真實的不可未知，但是電影的下一部則是自由的題材選擇，所以「電影之於人生」對李安而言，就存在著人生夢想的延續與實現，猶如和尚的形象是虛無出世，但其存在的意義便是信仰的入世，電影就是李安一種感性堅持的信仰，而優質的劇本創意與才華的清晰表達是李安導演傑出的「對話理論」。

　　　　電影是我瞭解世界的方法，也是我的生活方式。我想今天的我，拍電影可能已經上了癮、無法停下來。我只有盡我所能挑戰新的題材、拍出新的風格，讓我的電影永遠保持其純真的一面。[11]

　　李安的「對話理論」根源於內心情感，欲表現的是一種新的心理秩序、道德秩序、社會秩序與政治秩序，這是一種省思性地對自我認同感的質疑、或對傳統價值觀的反思，沒有絕對的「是」與「非」，只有提出問題的見解與角度。電影裡總是持續尋找著人生

[10]　轉引自李安赴臺灣國立中興大學演講談話，2010 年 12 月 4 日。

[11]　李達翰：《一山走過又一山——李安・色戒・斷背山》，臺灣如果出版社，2007 年版，第 11 頁。

的意義、尋找著「沒有答案的答案」，這是李安解構之後的本體框架，也是一種分享智慧的使命感，就如同柏格曼的電影一般。

第三節　傳統文化的轉型、同化與交融

感性之餘，也得對自己的人生保持理性。——李安[12]

民族身份的象徵同時也包括種族的象徵，譬如金庸筆下的小說頻頻掀起朝代之間對國家主權的爭奪與挑戰，進而引起種族的衝突，由此可見漢文化的優越性通過小說中的正義鬥爭再一次被突顯。不過經由改朝換代的歷史脈絡，也可以佐證這種「存異求同」的歷程在中國是不斷地被再同化、再交融，因而鑄就成了中華傳統文化的源遠流長與博大精深。

> 周星馳在電影《功夫》中所表達的是中國可以超越狹隘的民族主義與國家認可的問題，充分擁抱自己的文化形式，而中國也不再需要像用傳統保守的民族主義思想，向現代國際社會宣揚它文化的優越性而封閉自己在二十一世紀的發展。[13]

[12] 李達翰：《一山走過又一山——李安‧色戒‧斷背山》，臺灣如果出版社，2007年版，第116頁。

[13] 時曉琳、夏道編譯：《中國功夫電影的地緣政治》，載於《大紀元》，2007年3月10日，參見：http://www.epochtimes.com/b5/7/3/10/n1641990.htm。

　　功夫電影所蘊含的民族主義與國際主義、武俠電影所內藏的人文主義與俠義精神，為東方和西方的觀眾展示了一個極具中國特色的武術與文化觀。

　　東方武術招式結合西方特效科技的時代趨勢，成功融合了雙方面的優勢文化強項，逐漸形成好萊塢動作電影的主流樣貌。1999 年科幻電影《駭客任務》（The Matrix）的武打動作及特效技巧，即是在這樣文化融合的基礎上開展的（由袁和平擔任動作指導），更成為往後諸多電影的學習典範。譬如 2000 年的《神鬼任務》（The Art of War）、2003 年的《夜魔俠》（Daredevil）、《重裝任務》（Equilbrium）等，這些電影運用大量的東方武術以及有關於中國式的意象符號，如此的潮流開始成為好萊塢動作電影的一大特色，甚至 007 電影更將場景拉至中國，再配個華人演員楊紫瓊飾演龐德女郎，將東方文化元素徹底的表面化。

　　如果說傳統的好萊塢動作片稱之為是「現代主義電影」的話，那麼近年來揚棄與推翻傳統美式電影的風格所承襲的東方武術浪潮的形式，則便可稱之為「後現代主義電影」之流。好萊塢電影樹立「東方形象」的旗幟，猶如探尋到「票房保證」的一股精神泉源，不過在文化語彙的移殖與複製只是表面的形式，而無法瞭解文化意涵的恰如其分與運用得宜，就算是東方武術搭配了西方科技的同時，電影需要面臨到的也只是另外一個層面的嚴肅問題。電影裡的武術如果只是武術、壞人只是壞人，類型只是類型，那麼武打動作的過於氾濫與故事劇情的缺乏邏輯，終究只會讓人物更加的蒼白與虛化，我們從《駭客任務》第三集慘不忍睹的票房成績即可看見這個問題的嚴重性。當後現代電影的創意

表現蔚為一股風潮之時，運用東方武打的元素挑戰觀眾的視覺感受，究其因並非失去吸引力，而是太過追求視覺的神化表現，因此瞭解中華文化的精髓而加以昂揚，才是在顛覆傳統、跳脫既定模式的框架之下，重新賦予電影新生命的價值與感受。

李安在《綠巨人浩克》裡終於尋求到不只是表面「和解」的新詮釋：

> 父性權威過去在他的作品雖然也壓抑了主角的自主，但父權自私的程度從來沒有像《綠巨人浩克》這麼激烈過：一個黷武好戰、一個雖說奉身科學卻罔顧人情與人性。有趣的是，從結局我們看到：殺死父親的，也開始學會控制自身的力量把它轉為助人的工具，成為名符其實的超人及巨人；而無法弒父的，則只能繼續在父親的保護（實則監視）下，悲傷地生存。[14]

儘管浩克最終的行為在某種意義上來說，類似《臥虎藏龍》裡玉嬌龍為求救贖式的逃避，但在這裡李安更進一步地挑戰「父親」這個東方形象的威權性，不只是反抗他、甚至殺死他。

> 從這個角度來看，《綠巨人浩克》竟然成了一個帶有伊底帕斯情結的寓言。不僅看到了李安在主流片廠的遊戲規則中所努力烙下的印記，也發現了在美國故事裡，他的父親

[14] 聞天祥：《綠巨人浩克 The Hulk》，載於《KingNet 影音台》，2005 年 07 月 11 日，參見：http://movie.kingnet.com.tw/movie_critic/index.html?r=5190&c=BA0001。

　　神話才有了動搖與崩塌的可能。也許壓力愈大，反抗才愈強，當電影裡的父親不再像郎雄那樣嚴肅卻善良時，為人子的（從導演到角色）也才能怒吼得如此嘹亮吧！[15]

　　1973 年美國結束越南保衛戰、1975 年越南淪陷，徹底擊垮了美國人的自信心。美國從六十至七十年代充斥著愈來愈高的反戰情緒與崇尚和平的理想國思想。當時年輕人的反文化運動，抨擊一切的權威與傳統文化所維護的主流意識，包括對家庭、教育、媒體、婚姻、性別分工等的固有觀念，並反對科技化、理性化，但不考慮情感與創造力的行事準則與生活態度；換言之，就是反對當時社會對科技的依賴日漸深化的現象，因此叛離這一切的方法，就是建立一套新的生活方式與新社會，去追求精神上的自由、和平與愛的《胡士托風波》。

　　五十年代美國的年輕人企圖自舊秩序中解放出來，青少年要為自己找到屬於自己的物質與文化的認同標記，卻益發顯現了與上一代之間巨大的鴻溝。不同於上一代力求安定的保守作風，這些不滿現狀的年輕人推動各種反文化運動。他們拒絕西方資本主義、文化帝國主義與某些西方政府的外交政策，讓六十年代成為年輕人反戰、民歌與嬉皮的世代，同時也影響了其他國家年輕人以本土化的形式加以利用，例如蘇聯。有學者認為，沒有六十年代的青年反文化運動、搖滾樂與民歌運動，不可能燃起如此豐富的生命力；沒有搖滾樂的介入，六十年代的青年運動

15　聞天祥：《綠巨人浩克 The Hulk》，載於《KingNet 影音台》，2005 年 07 月 11 日，參見：http://movie.kingnet.com.tw/movie_critic/index.html?r=5190&c=BA0001。

更不可能如此風起雲湧。流行歌作為一種通俗文化，本來就能夠打造聆聽者的集體認同、建構社群感，為社會運動提供凝聚的資源。不論是民歌或是迷幻搖滾，強調的都「不只是」音樂本身，更是一種生活方式和實踐態度，所以李安的《胡士托風波》精準地用東方導演的角度，演繹了一場西方真正的胡士托音樂節。

胡士托的「純」帶給美國一整個世代的美好回憶，它促成了反文化運動的合理性發展，一場和平革命的精神於是乎在西方世界開花結果。表達對愛與和平的憧憬，即使彼此互不認識，藉由實際行動來證明它是一種大愛精神，世界不該區分你我之間的距離與關係。六十年代這種非主流的生活方式皆是「反文化」的現象，至今在不同議題的活動上仍有相當的影響力，如：國際特赦人權組織的成立、新環保主義的盛行、街道運動的收復、新世紀音樂的流行。例如日本「新印象音樂」[16]先鋒喜多郎、希臘新世紀音樂家雅尼（Yanni）、愛爾蘭獨立音樂家恩雅（Enya）、美國新世紀鋼琴家約翰・泰斯（John Tesh）等。

老子《道德經》生命觀中云：

> 萬物的存在模式是玄，是自然；人有欲，欲使人的生命遠離於道，不再自然。……域中有四大，而人居其一焉，能

[16] 喜多郎是電子樂人性化改變中的佼佼者，他融合了德國電子團體 Tangerine Dream 標榜的 Synthesizer Symphony 的概念，及日本的錄音技術，成功的創作出一系列如「絲綢之路」一般偉大美妙的標題音樂，這種以電子樂來寫境而創造出的音樂世界，我們稱之為「新印象音樂」。

　　大能小，其大無外，其小無內，這是老子的生命張力，也
是道家式「虛而不屈、動而愈出」的生命張力。[17]

　　這也就是我們每一個中國人所具有的生命張力。「胡士托」
猶如是中華文化的一種轉型與融合，但更為重要的是電影與胡士
托反而提出一個質疑，質疑這種「純」精神的追求怎麼會喪失在
現今的世代呢？

第四節　尋找中國式的意境美學特徵

　　文化是一種鬥爭，歷史是贏的人在寫，
　　所以希望大家是贏的這一邊。——李安[18]

　　藝術表現在中國山水畫裡講究的是虛實相映、意境空靈，
以墨色濃淡來表現物象與遠近相關的巧妙性，天空、山巒、雲
霞、瀑布等皆常以「留白」示意，增添擴大空間的縱深感、增
添觀賞想像的寬容度。唐朝詩人白居易《琵琶行》中云：「別有
幽愁闇恨生，此時無聲勝有聲」，此七言樂府詩正是對於音樂境
界之中，那「無聲之樂」所展現的特殊幽遠境界的最佳寫照；
短暫的停頓與休止，是中國藝術表現不可或缺的藝術技巧，進
而呼應在人生的許多境界場合也常貴在「無聲」。不過有時萬

[17] 《道德經》，載於《維基百科，自由的百科全書》，2011 年 3 月 13 日，參見：http://
zh.wikipedia.org/wiki/%E9%81%93%E5%BE%B7%E7%BB%8F。

[18] 轉引自李安赴國立臺灣藝術大學演講談話，2006 年 5 月 3 日。

籟俱寂中的暮鼓晨鐘，亦會格外的動人心弦，如唐朝詩人張繼《楓橋夜泊》裡的「姑蘇城外寒山寺，夜半鐘聲到客船」的詩句，而宋末英雄文天祥在地牢裡那《正氣歌》的千古絕唱，同樣也是深植人心的餘音繚繞，這是中華藝術文化奧妙相融的語彙系統。

如何藉由營造情感與意境來表意抒情，則是創作一個極為重要的概念，即所謂的「詩言志」，其實即為中華傳統文學的核心價值觀，因此進而追求「美」的境界，即是任何藝術作品形式最極致的精神呈現，它亦是呼應中華傳統文化的倫理要求與「向內求善」的美學思想，導引了「文以載道」的創作意識與精神。這猶如導演柏格曼（Ingmar Bergman）、安東尼奧尼（Michelangelo Antonioni）、張藝謀、陳凱歌、侯孝賢、李安等國際知名導演那般深具「詩意」內涵的電影，而如此的表意形態與內蘊深度，才能躋身世界影壇「經典」的藝術作品之林。

1980 年代喬治・盧卡斯（George Walton Lucas Jr.）的《星球大戰》（Star Wars）裡「絕地武士」的原始構想即來自於「少林武僧」的形象啟發，開展出有著濃厚東方文化氣息的創作脈絡。電影裡「原力」（force）的概念與中國功夫運用「氣」的概念非常相似，因此訓練有素的絕地武士可以使用無所不在的「原力」移動物體，也可以預測到將要發生的事情（比如對手的下一個動作），甚至於控制他人的思想與預測未來，造就出有著非凡格鬥能力的絕地武士。功夫電影就在這股東風西漸、逐漸走向國際化的推波助瀾下，2000 年李安的電影《臥虎藏龍》這種彌漫了中國式的俠義美學意境，終於成熟地走向另一個高峰處。世界透過這

個武俠電影的風靡浪潮，使中華文化的價值被西方與亞洲的觀眾
所接受，而亮麗的國際市場票房與無數的國際影展獎項，再次使
得世界認同與肯定了中華文化的傳統價值。美國喬治亞科技大學
漢語學教授保羅 · 福斯特（Paul Foster）認為通過這些傲人的成
就，中國功夫終於「贏」回了屬於它文化寶藏的美譽以及世界對
華人文化的欣賞。

　　保羅 · 福斯特在《外交政策聚焦》（Foreign Policy In Focus）
雜誌撰文分析了一個新的文化現象，即是全世界藉由李安的《臥
虎藏龍》讓中華民族的東方文化價值觀，再度站上了世界的顯著
地位。黑夜的暗沉、灰牆的壓抑、急噪的鼓點、眼花撩亂的武
打，這是最具有中國美學特色的語境。李安電影充滿著中國式的
美學意境，拋開純粹武打套路的形式類型，反而藉力使力地將武
俠精神溶入了儒家思想的道德文化。人物已不再是單純的扁平形
象，而場景也絕非是外在的場域意義，影像背後強大的意涵力量
將「武俠電影」這個中國所獨特的電影類型，推展到另一個具有
豐富人文精神的思想層次，促使西方世界再度重新認識一個不同
以往的華語電影。

> 中華以一個充滿活力、快節奏、並且有著嚴以律己的儒家
> 傳統道德文化的民族出現在功夫影片中，也暗示中國並不
> 屈從於、而是多少優越於西方，它具有成為強大國家、多
> 民族帝國和扮演國際重要角色的能力。[19]

19　時曉琳、夏逍編譯：《中國功夫電影的地緣政治》，載於《大紀元》，2007 年 3 月
　　10 日，參見：http://www.epochtimes.com/b5/7/3/10/n1641990.htm。

　　武俠電影持續的成熟發展，正投射出中華民族已從二十世紀衰敗的民族自卑感中，逐漸地轉向對中國傳統文化的價值與精神的再度思考，這彰顯了一種中國意識的自我認同。

一、李安敘事電影的「動作奇觀」

　　上個世紀六十年代，法國哲學家居伊 • 德波（Guy-Ernest）鄭重宣佈「景象社會」的來臨。

> 視覺文化時代的到來，使人類的傳統閱讀行為發生了根本性的轉變，而轉變的契機正導源於作為閱讀物件的文化藝術形態的視覺化特徵：到處是流光溢彩的圖像、滿眼是生動直觀的畫面、光和影的交織籠罩了一切。[20]

　　德波在《景觀社會評論》一書中論述到：綜合景觀表現在「集中」與「擴散」兩方面，而「集中功能」已漸顯隱蔽，起而代之的是「擴散角度」的彰顯。

> 景觀從未以如此的規模在幾乎所有的社會行為與社會對象上刻上它的印記，因此綜合景觀的最終意義就在於，將自我徹底融合到它一直著力刻畫的現實中去，並且根據其刻

[20]　趙維森：《視覺文化時代人類閱讀行為之嬗變》，載於《文化研究網》，2005 年 1 月 9 日，參見：http://www.fromeyes.cn/Article_Show.asp?ArticleID=37。

畫的內容不斷地重新建構現實，而這樣的現實不再將綜合
景觀視為某種外來物而與之對立，無形之中擴散到現實存
在的方方面面。[21]

英國電影理論家蘿拉 · 莫爾維（Laura Mulvey）依據精神分
析學說，率先指出了電影中的「奇觀」現象。她認為「奇觀與電
影中『控制著形象、色情的看的方式』相關」[22]，而莫爾維所謂的
「奇觀」與德波的「景象」語意是同屬一個名詞（spectacle）。

隨著電影表現形式的多元發展，「奇觀電影」逐漸與「敘事
電影」同為佔據主流地位的類型樣式，正如美國批判社會學家丹
尼爾 · 貝爾（Daniel Bell）所言：

目前居統治地位的是視覺觀念。聲音和景象，尤其是後
者，組織了美學，統率了觀眾。[23]

從冷戰結束後的現代資本主義社會，過渡到現今後現代主義
社會面對「圖像」理解的角度，我們應該從更寬廣的經濟、文化
與社會變革等三者的緊密關係，來思索二十一世紀電影奇觀化的

[21] 【法】Guy-Ernest（居伊 . 德波）著，梁虹譯：《景觀社會評論》，廣西師範大學出
版社，2007 年版。

[22] 轉引自莫爾維：《視覺快感與敘事電影》，張紅軍編：《電影與新方法》，中國廣播電
視出版社，1992 年版，第 206 頁、第 208 頁、第 212 頁、第 215-220 頁。

[23] 【美】Daniel Bell（丹尼爾 . 貝爾），趙一凡，蒲隆，任曉晉譯：《資本主義文化矛
盾》，生活 . 讀書新知三聯書店，1989 版，第 154 頁。

意義，或許我們從「魔戒三部曲」[24]、「哈利‧波特七部曲」[25]與《阿凡達》（Avatar，2010）的全球票房紀錄便可略窺一二。

　　具體而言，視覺效果的動作奇觀現今被廣泛地運用。李安敘事電影的奇觀性，主要建立在「動作奇觀」的類型，即種種驚險刺激的人體動作所構成的場面與過程，我們從《綠巨人浩克》的西方好萊塢式的主流視覺科技、到《臥虎藏龍》的東方意境式的武打動作虛實即可見一斑。不過李安電影的與眾不同，是以「動作奇觀」做為形於外的表現手法，動作本身的視覺效果並非電影主要的核心精神，而往往動作的節奏感與刺激性是為電影藏於內的人文價值所服務，因此李安式的奇觀性是與主流的奇觀電影背道而馳的。他藉由「奇觀」的元素達到電影表現的主要目的，因此猶如舞蹈般的武術動作、竹林般的觀音淨瓶心性等寓意表徵，透露出最具有中國特色式的東方語境，並在好萊塢的主流電影中紮根。

　　李慕白與玉嬌龍飛躍在《臥虎藏龍》裡那場竹林之間的打鬥，那種虛虛實實、若隱若現的人物情感，被「竹」這個符號給隱喻出來。在一片「綠」意盎然的竹林色彩中，無論是玉嬌龍被

[24] 「魔戒三部曲」包括：《魔戒首部曲：魔戒現身》（The Lord of the Rings:The Fellowship of the Ring,2001）、《魔戒二部曲：雙塔奇謀》（The Lord of the Rings:The Two Towers,2002）以及《魔戒三部曲：王者歸來》（The Lord of the Rings:The Return of the King,2003）。

[25] 「哈利‧波特七部曲」包括：《哈利‧波特與魔法石》（Harry Potter and the Philosopher's Stone, 2001）、《哈利‧波特與密室》（Harry Potter and the Chamber of Secrets,2002）、《哈利‧波特與阿茲卡班的囚徒》（Harry Potter and the Prisoner of Azkaban,2004）、《哈利‧波特與火焰杯》（Harry Potter and the Goblet of Fire,2005）、《哈利‧波特與鳳凰社》（Harry Potter and the Order of the Phoenix,2007）、《哈利‧波特與混血王子》（Harry Potter and the Half-Blood Prince,2009）以及《哈利‧波特與死亡聖器》（Harry Potter and the Deathly Hallows,2010）。

李慕白壓制的那般掙扎式的「向下沉淪」、抑或是李慕白對玉嬌龍留情的那般傳道式的「向上提升」，皆隱約地投射出人物微妙的「主」與「副」、「強」與「弱」的力量關係。這場竹林追逐的場景是李安的父親李昇最喜歡的一場戲，因此李安在送別父親的喪禮場面上，為人子的李昇特別細心地安排了簡單的竹林陳設，用這種「虛懷若谷」的竹意，象徵父親一生投身治學的理念，也在現實的生活之中留下了父親一生最終的形象。

> 很多人覺得動作片是武術，我拍《臥虎藏龍》的時候才知道，是舞蹈，從京劇裡來的。香港所有的武術指導都是學京劇出身、是戲班而不是武行出來。從京劇、到廣東大戲、到邵氏公司的武打片借鑑日本武士道電影，製造出一種片型，最後發展出一種武打美學，不只在編排上有獨到之處，電影本體也有一種特殊的感覺，成為一種電影美學。[26]

當我們的國粹被好萊塢電影吸收之後，我們能與之相抗衡的力量便是我們中國悠久的傳統文化思想，這也就是《臥虎藏龍》的內蘊精神並未倚靠西方高科技動畫技巧的原因。李安反而將之還原成是一個有民族靈魂的創作養份，這是繼中國在經濟崛起後所要宣揚的文化標幟。「在那些現代生產條件無所不在的社會中，生活的一切均呈現為景象的無窮積累。一切有生命的事物

[26] 馬戎戎：《李安：我要讓西方人看到不同的中國》，載於《三聯生活週刊》，2006 年 6 月 26 日。

都轉向了表徵」[27]，德波為生活文化演繹出了真義，而李安電影的「動作奇觀」則是開展了傳統文化與時俱進的存在與對話。

二、李安東方奇觀的「文化轉向」

莫爾維認為：「電影的視覺快感是由觀看癖（窺淫癖）和自戀構成的。前者通過觀看他人獲得快感，後者是通過觀看來達到自我建構。」她特別強調視覺快感的重要性，而電影必然會選擇以視覺快感為軸心的方式來安排，這就會排擠或壓制與視覺快感相抵觸或矛盾的敘事要求，所以莫爾維說：

> 在音樂歌舞中，故事空間的流程被打斷了；在電影中，色情的注視出現的時刻，動作的流程被凍結了。[28]

而此結論觸及到當代電影從敘事電影向奇觀電影的「文化轉向」。美國當代重要的理論批評家蘇珊・桑塔格（Susan Sontag）認為：

> 觀看意味著在人們司空見慣、不以為奇的事物中發現美的穎悟力。攝影家們被認為應不止於僅僅看到世界的本來面貌，包括已經被公認為奇觀的東西。他們要通過新的視覺決心創造興趣。[29]

[27] 【法】Guy Debord 著：《The Society of the Spectacle》，Mit Pr，1994，p.1、p37。

[28] 轉引自莫爾維：《視覺快感與敘事電影》，張紅軍編：《電影與新方法》，中國廣播電視出版社，1992 年版，第 206 頁、第 208 頁、第 212 頁、第 215-220 頁。

[29] 【美】蘇珊 ・ 桑塔格（Susan Sontag），艾紅華譯：《論攝影》，湖南美術出版社，

　　奇觀電影的一項主要特徵在於「話語性因素」在電影中降低了重要性，而所謂的「話語性」概念，意指倚重於敘事與文學性的電影類型。

> 依據英國理論家斯科特・拉什（Scott Lash）關於話語（語言符號）和圖像（視覺符號）的二分，我們有理由認為敘事電影趨向於以話語為中心，講究電影的敘事性和故事性，注重人物的對白和情節的戲劇性；因此文學性（包括文學腳本等）、情節性、故事性和人物塑造等是話語性的基本要求。從傳統的敘事電影角度來說，成功的電影首先取決於好的文學腳本，取決於故事情節和人物性格塑造。話語性突出的正是敘事電影的主因。[30]

　　這正是李安《臥虎藏龍》掌握話語權的敘事特徵，而奇觀性只是表現的手段之一。電影以敘事性為主因突出了電影自身的影像性質，藉由視覺效果的衝擊力達到李安電影奇觀性的「文化轉向」，進入一個思考人文價值的文化意涵，所以張藝謀《英雄》的語言因素被降低到完全是服務於畫面的造型性與視覺性，猶如有些電影評論家所說的圖像對聲音的「暴政」，因此奇觀電影為獲取視覺效果不得不強化、甚至濫用場面奇觀的元素。

1999 年版，第 105 頁。

[30] 周憲：《論奇觀電影與視覺文化》，載於《美學研究》，2006 年 6 月 21 日。

美國當代重要的理論批評家桑塔格借助「攝影」來探討痛苦本身所蘊含的道德含義。她認為：

> 意圖並不能決定照片的意義，因為照片將有自己的命運，這命運將由利用它的各種群體的千奇百怪的念頭和效忠思想來決定，這是對奇觀性的反撲。在這些細緻生動的敘述中，桑塔格也沒有忘記穿插她標籤式的道德反思，通常這些反思會強化她所描述的圖像並讓它們最終斷裂和變形，偏離攝影者最初的預期。從另一個角度也可以說，晚年的桑塔格更願意以道德的視角觀察世界，而不是像早年那樣用「藝術」的視角。這兩種視角孰高孰下真的很難說，有時候藝術視角其實也包含了道德關懷，而道德關懷則使我們感到溫暖──這時候智慧似乎並不重要。[31]

李安電影所展現的場面奇觀是轉化為具有敘事功能的「文化轉向」，而「場面奇觀」包含了自然景觀與人文景觀兩大範疇。李安電影的「自然景觀」具有獨特環境的場域與景象，例如展示俄亥俄州鮮明奇觀特徵的自然景觀《斷背山》、或是生活價值與社會規範大崩解而走向南北戰爭的大悲劇《與魔鬼共騎》，但是李安電影的「人文景觀」才是構成獨特的視覺元素。無論是維多利亞時期嚴格禮教下的那般曖昧求愛、卻隱含了更深的社會價值

[31] 文松輝編輯：《桑塔格攝影專著：照片折射的痛苦》，載於《人民網 people》，2006年9月4日，參見：http://culture.people.com.cn/BIG5/40466/40468/4775963.html。

觀的《理性與感性》、還是古典武俠美學電影那般對土地感情、
對人物寬容的詩意武俠風格的《臥虎藏龍》、抑或是性與愛的涉
入那般複雜化了敵我界線的老上海諜報片《色，戒》，這些種種
的「場面奇觀」要素則構成了李安電影重要的組成部分。如此的
視覺快感是依附在敘事電影中的情節線索與故事節奏的需要，場
景奇觀性的表現往往屈從於敘事的功能，而這些場面奇觀緊緊扣
連住故事或人物的糾纏關係，進而獲得了相互輝映的視覺表現價
值。桑塔格從「攝影」的角度，提供了一個我們對圖像的詮釋：

> 最嚴苛的意義上，我們不能說照片呈現了痛苦，但是至少
> 它可以折射痛苦，就像水能折射萬物一樣，至於我們是不
> 是能將水中的萬物復原，那其實已無關水的事，而是關乎
> 我們的良心和我們的藝術，──只要良心足夠真誠、藝術足
> 夠敏銳和「好」。[32]

　　因此李安東方人文的思維模式，藉著形於外的「動作奇觀」
進而流露出藏於內的「文化轉向」。
　　「寓景於情」的景觀設計是李安東方奇觀的「文化轉向」，
我們在《理性與感性》、《與魔鬼共騎》、《臥虎藏龍》、《斷背山》
等都可窺見中國人特有山水畫的留白與構圖，並且在《與魔鬼共
騎》、《臥虎藏龍》、《綠巨人浩克》、《斷背山》等非西部電影裡

[32] 文松輝編輯：《桑塔格攝影專著：照片折射的痛苦》，載於《人民網 people》，2006
年 9 月 4 日，參見：http://culture.people.com.cn/BIG5/40466/40468/4775963.
html。

看到黃沙漫天、綿延無盡的「沙漠」空間景觀，形成李安電影一道特別巧合的風景線。精心描繪經過「選擇」的景緻，便能營造出某種的精神氛圍，如此以「景」渲染氣氛的方式即使不直抒胸臆，但亦然能將情感傳達。透過景物的變化而生成的情思，使人產生歡愉或悲愁等等複雜不同的情感，進而將代表性的「景」，突顯出暗喻化的「情」。李安電影所描繪的景物本身，早已具備明顯的象徵意涵，如「月」的陰情圓缺、如「草」的更行更遠還生、如「水」的一江春水向東流等意念，融「情」於景的力量便顯得自然而且強烈，衝擊激盪著觀眾的內心思緒。

因此李安的文化底蘊無論是表現在《臥虎藏龍》裡那般行雲流水式的「武之舞」，還是表現在《斷背山》裡那般凝神「靜聽式」的空氣中，武術舞蹈化的身段與韻味，使影像流露出具有東方文化奇觀的魅力；除此之外，遼闊荒野中呼呼作響的空氣聲音、搓著麻將夾雜上海口音的對話、時而悠揚時而泣訴的音樂，共同構築了李安電影最具東方色彩的傳奇性，而這個傳奇竟也顯現在李安父親的喪禮陳設之中。在這佈滿了象徵中國人一身清澈風骨的竹林裡，《臥虎藏龍》裡李慕白與玉嬌龍的竹林大戰換化為李安與父親李昇的生離死別，電影場景的虛幻與現實人生的際遇，達到某種錯位的呼應。

商業美學的獨特建構與市場策略

把手握緊，裡面就什麼也沒有；把手鬆開，你擁有的是一切。[1]

　　這句話是《臥虎藏龍》中由周潤發所飾演的李慕白的經典臺詞。從李安目前在國際影壇所獲得的成就看來，這種悟道式的哲學相當符合李安看待自己作品所創造的經濟效益的心態。比較難讓人想像的是，已晉身為全球最有影響力的電影導演之一，李安本人卻對於自己作品的票房收入看待得如此之泰然；或者更準確地說，電影的票房收入一向不是李安作為創作者的首要目標，甚至一開始，他的許多作品最初只是定位在小眾的、票房收入不高的藝術院線中來發行。

　　我們可以從一個簡單的例子來看出李安對於自己電影的文本內涵與票房成績之間的取捨拿捏。《色，戒》於威尼斯影展的世界首映之前，「美國電影協會」（Motion Picture Association of America，簡稱 MPAA）傳來該片在送審後將《色，戒》列為

[1]　李安第七部電影作品《臥虎藏龍》中，男主角李慕白語。引自王蕙玲、蔡國榮、詹姆斯・夏慕斯：《臥虎藏龍電影劇本》，臺北聯經出版公司，2000 年版。

NC-17 級 [2] 的消息，隨後李安對媒體說明了對於這個結果的看法。李安認為「發行怎麼樣不重要，重要的是讓大家能夠看到完整的影片 [3]」，這證明了李安的許多作品並不是以成功複製電影類型所能帶給製片公司的最大利益來做為創作出發點，而是透過作品本身向喜愛電影的觀眾，傳達出更多關於李安個人看待自己的作品、看待每一位角色所採取的方式與理解，這是李安的每一部作品所最看重的部分，其次才是電影的票房收入。

　　印度一年多達八百餘部電影的產量高居世界之冠，因此創造十五億美元的產值利潤，這種現象即是說明了掌握投資報酬率的觀眾心理，這就是向商業機制靠攏的黃金定律。國際知名影評人查普拉（Anupama Chopra）認為：

　　　　印度電影大膽融合不同類型、時空、風格調性，絢麗多彩極具特色，而且印度人瘋迷電影的程度令人吃驚，貧窮、

[2]　美國的電影分級制度共分為：G 級（GENERAL AUDIENCES All ages admitted）：大眾級，所有年齡均可觀看。PG 級（PARENTAL GUIDANCE SUGGESTED Some material may not be suitable for children）：普通輔導級，一些內容可能不適合兒童觀看，有些鏡頭可能產生不適感，建議在父母的陪伴下觀看。PG-13 級（PARENTS STRONGLY CAUTIONED Some material may be inappropriate for children under 13）：特別輔導級，不適於 13 歲以下兒童，13 歲以下兒童尤其要有父母陪同觀看，一些內容對兒童很不適宜。R 級（RESTRICTED Under 17 requires accompanying parent or adult guardian）：限制級，17 歲以下必須由父母或者監護陪伴才能觀看。而《色，戒》所被歸類的 NC-17 級（NO ONE 17 AND UNDER ADMITTED）則為 17 歲或者以下不可觀看，該級別的影片被定為成人影片，未成年人堅決被禁止觀看。資料來源：IMDb：http://www.imdb.com/Sections/Certificates/types_all。

[3]　李達翰：《李安的成功法則：從 Google 到安藤忠雄都是這樣成功的》，臺北如果出版社，2008 年版，第 163 頁。

擁擠與高溫肆虐全不當回事。[4]

　　印度電影的經營策略是貼近觀眾的商業市場表現，而李安的電影又是如何在商業與文化的合謀之下，走出一條屬於自己獨特的商業美學道路？

　　關於李安電影行銷方面的策略決定是建構於事實經驗之上，而我們所好奇的是，李安的電影無論在藝術成就或是票房收入之所以如此成功，它們背後所形成的原因到底是什麼？我想電影之所以能夠打動人心，不全然倚靠著高科技的技術，而是它傳遞著人與人之間的思想情感。無論是對日常生活的臨摹描繪，或是對人情冷暖的深刻勾畫，李安電影成功地結合「藝術性」、「商業性」、「文化性」的商業美學樣貌，帶領觀眾走向東方文化那種相容並蓄的語境，為華人導演做了一次良好的示範。

第一節　超越二元對立的文化立場：
鑽石體系理論的商業美學

　　「商業」元素是否代表了阻礙意識的啟蒙與文化的散播，抑或是個趨近於薄弱藝術能力象徵的代名詞，其實倒不盡全然皆是。哲學家荀子在《王制篇》裡比喻說：「人民就像水，君主就像船」，人民可以擁護君主、也可以推翻君主，就像水可以承托

4　吳凌遠：《印度影帝、寶萊塢之王：沙魯克罕 Shahrukh Khan》，載於《YAHOO！奇摩部落格》，2007 年 7 月 20 日，參見：http://tw.myblog.yahoo.com/jw!wro W85eCGRn6ncDN7A1blF2uAO4i/article?mid=2287。

船隻、也可使船隻翻沉。循著這個思路脈絡，它與東漢天文學家張衡在《東京賦》裡提到的:「夫水可以載舟，亦可以覆舟」一樣，皆變成中華文化的千古哲理。商業機制多少削弱了反文化的殺傷力，但反文化仍可能藉著商業機制滲透進主流社會，擴大影響面。

一、鑽石體系理論概述

若單從傳統行銷學或經濟學的角度談李安的電影，或許會有無法完全參照的問題，畢竟無論從電影經濟學的角度、還是李安本身的成功經驗來看，傳統行銷學或經濟學都可能會不夠符合電影的產業現狀。

> 傳統的「SWOT 分析」是企業管理理論中相當有名的策略性規劃:「S」即 Strength（優勢）、「W」即 Weakness（劣勢）、「O」即 Opportunity（機會）與「T」即 Threat（威脅），其中「優勢」與「劣勢」乃指本身內部條件的運用，包括設備、人力、制度、儀器等;「機會」與「威脅」則是指企業面對的外部條件，包括經濟、消費者、法律文化、社會大眾等。理論主要是針對企業內部優勢與劣勢，以及外部環境的機會與威脅來進行分析，而除了可用做企業策略擬定的重要參考之外，亦可用在個人身上作為分析個人競爭力與生涯規劃的基礎架構，是一種相當有效率且幫助決策者快速釐清狀況的輔助投資工具。

進行「SWOT 分析」除了可以增進企業或自己瞭解本身的
優勢與有利機會之外，同時亦可進一步迫使企業或自己注
意到本身的弱點與所面對的威脅，如此一來將可在「知己
知彼」並掌握大環境趨勢變化下，督促企業或自己在既有
的基礎上，正視本身的短處與面臨的潛在危機，並加以改
進與補強，以強化企業或個人之競爭優勢。[5]

　　儘管 SWOT 的理論看似嚴謹，但適用於電影產業而言倒是有
些不盡圓滿之處。當代管理學者麥可・波特（Michael E. Porter）
所提出的「鑽石體系理論」，以及對於企業的五大競爭作用力與
採取應對策略等方法，都具有實務上的應用案例；而他所強調的
企業各種競爭優勢的條件，更同時包含了「內因」與「外因」的
完整特性，這就使得波特的理論相對於如「SWOT」的傳統行銷
分析理論，更加適合應用於具有「文化特性」的電影產業之上，
因此這種模式與李安電影的操作方式是相對比較接近的；而波特
的理論也較不會使李安的電影案例，落入傳統行銷學或經濟學擅
長針對個體化的經濟研究的窠臼之中。

[5]　靜子：《「網載管理好方法」何謂 SWOT 分析？》，2008 年 9 月 19 日，參見：
　　http://tw.myblog.yahoo.com/jw!EdJonhSeCRTpfov0v13Q/article?mid=6707。

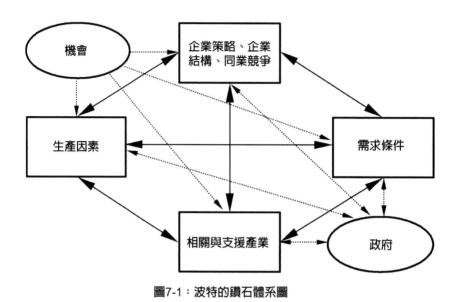

圖7-1：波特的鑽石體系圖

　　臺灣管理學者湯明哲指出，在 1980 年代以前最主要的策略管理工具是「SWOT 分析」，其強調廠商條件與環境的配合，此分析雖可幫助指點企業長期策略方向，但卻仍不夠精確，必須加入產業的分析。而波特是第一位將產業組織經濟學有系統引入策略分析的學者，他綜合以前的研究提出「五力分析」，即「新競爭對手的加入」、「替代的威脅」、「客戶的議價實力」、「供應商的議價實力」、以及「既有競爭者的競爭」。

　　他認為產業的結構系於五大競爭力，這是有別於傳統的個體經濟學，將廠商的行為與績效納入整個產業結構來觀察，因為他們認為各產業差距甚大，決定策略最大的因素

就是「產業結構」，而如此的產業分析能夠補足 SWOT 分析的不足之處。[6]

　　波特的「鑽石理論」並不是單純的傳統理論分析，而是透過全球十大領導國包括了麥當勞速食、星巴克咖啡等知名企業的實務分析，證明了它相對較完善的涵蓋與解釋功能。波特認為鑽石體系結構乃是透過四種主要因素互動而成，它們分別是：「生產因素」、「需求條件」、「企業策略、企業結構與同業競爭」以及「相關產業支援」等。除此之外，這項理論結構還受到其他兩種因素的影響：「政府政策」、還有「機會」。其中，當四種主要條件存在的情況下，「政府」與「機會」才能發揮應有的功能，並成為該產業的助力。這就是波特的鑽石理論與傳統行銷理論的差別，除了產業自身的條件之外，還包括了能影響產品成敗的外在因素，這也使得鑽石體系理論相對於傳統行銷學上的「SWOT」，更加具有實務上的可操作性。

　　而在電影產銷過程中，應分為三個主要的運作機制：一是生產製作影片的製片單位、二是為電影成品提供分銷至映演場所的發行單位、三是將電影提供給觀眾欣賞的映演單位等，以上三種運作機制雖是各自獨立，但其實彼此間卻存在著垂直的整合關係。從電影的攝製到上映，這三種運作機制是缺一不可的，所以如果將該鑽石理論應用於電影產銷過程之中，無論是生產因素或是條件需求，都無法與電影的三個主要運作機制進行切割。

[6]　湯明哲：《企業行動的最高指導原則》，載自謝彩妙：《尋找青冥劍：從《臥虎藏龍》談華語電影國際化》，臺北亞太圖書出版社，2004 年版，第 10-11 頁。

二、鑽石體系理論的電影產業應用

針對鑽石理論分析與電影產銷間進行關係的整合，它的四種主要條件與電影產業的關係應分別是：

1 生產因素：

（1）製作面：製片、資金、劇本、導演、演員、其他主創人員與製作班底、美術佈景道具、前後期器材設備、技術能力、製作週期等。

（2）發行面：行銷宣傳、製作拷貝等。

（3）映演面：戲院放映、戲院規模、戲院設備等。

2 需求條件：

（1）製作面：版權發行潛力。

（2）發行面：市場潛力、拷貝數量等。

（3）映演面：票房潛力、銀幕數量、票價制定、戲院地區分佈、放映場次供給等。

3 企業結構、企業策略、同業競爭：

（1）企業結構：完全競爭、壟斷競爭、壟斷等。

（2）企業策略：觀眾喜好調查、觀眾結構分析、市場研究、成本評估、宣傳策略運作、行銷策略運作、風險評估、排映策略、分帳比例、戲院經營等。

（3）同業競爭：多角化經營、資本合併等。

4 相關與支援產業：相關媒材（如：VCD、DVD、BD……等）之授權、有線與無線電視頻道播映之授權、電影周邊商品（如：遊戲、玩具、電影原聲帶、寫真集等）之授權、影

　　像出租店之授權、互聯網路放映之授權等。

　　而在前面四項主要條件存在之下，其餘兩項影響因素也將開始作用。

　　5 政府：意識型態、相關法律規範、審查制度、輔導制度、
　　　賦稅制度、國際貿易組織、外國政策等。

　　6 機會：全球化契機、自身文化特色、事件或輿論影響、於
　　　國際影展提名或獲獎等。

　　如果將以上各項之元素套用到鑽石體系圖之中，結果則如下圖表示：

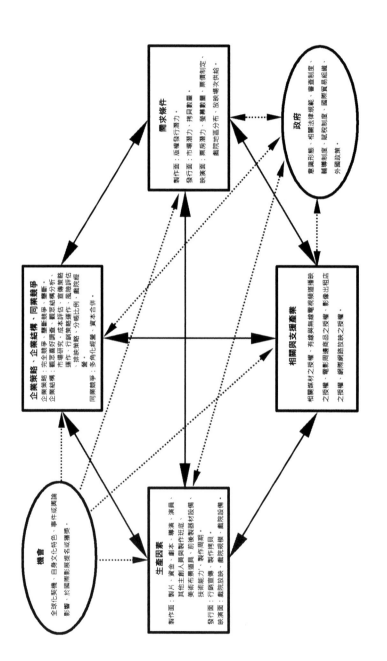

圖7-2：波特的鑽石體系圖

　　透過鑽石體系的實務分析，我們能夠解釋李安電影在行銷上的操作面問題。不過本書主要是針對李安電影做綜合性分析，因此將以「作者品牌」為導向的基礎出發再加以拓展。這樣的研究方向，必定會與傳統的企業產業結構無法完全一致，所以在這個部分我們將會以波特的理論為基礎，對李安電影的行銷模式與策略運用加以概念化、總結化，並適度地加以調整。

第二節　藝術性、商業性、文化性的「三性融合」：李安電影的品牌生產因素

　　對於李安電影中的種種元素，它與世界上其他電影導演所掌握的並無不同，不過彼此在影壇上獲得的成就卻有所差異。李安之所以能夠在這些「看似相同元素」的推動之下，透過自己的思路組織完成一部部緊扣觀眾心扉的影像作品，必定有其成功的主要因素。在探究這些因素的過程之中，當然有他個人獨特的操作模式、也有各個元素之間的增益作用，但李安的團隊卻能將這些看似與其他導演並無二致的電影產製元素，有機地轉化成一股極具個人風格、又與眾不同的影像敘事文本。就如同交響樂的演奏一樣，同一首的曲子、同樣的樂器在透過不同的指揮者、樂手們的理解詮釋之下，最終演奏出的音符交疊卻帶給觀眾們完全不同的感受，如同西諺的一句名言：「有一千個讀者，就有一千個哈姆雷特」。

　　俄國文學家托爾斯泰（Лев Николаевич Толстой）曾說，一個人有意地用具體的符號將自己所曾生活過的情感傳遞給旁人，而旁

人也能接受這些情感的傳染，進而感染到這些情感的力量，這個解釋角度正是李安電影綜合諸多元素相互碰撞之下的最好寫照。我們將從案例的角度觀點出發，探討李安電影的操作風格與其他導演們的迥異之處。

一、主創人員

1 導演與演員

科班出身的李安對於戲劇表演具有深刻的認識與豐富的實際經驗，因而對演員要求的嚴格程度，幾乎令每一位曾與他合作過的演員都印象深刻。通常在一部電影開拍前，他會以腦中想像劇本角色應該具備的外型為基礎，再與演員透過閒話家常的方式，來反覆觀察演員的氣質、個性、用詞、談吐以及成長背景等。他之所以用如此繁雜耗時、親力親為的方式來檢驗演員，並非純出於導演個人單純的求好心切，而是如果要達到最符合劇本人物的具體形象，這無非是一個導演與演員雙方都必須歷經的過程。

李安對於選擇演員有如此的回答：

> 比如說五個條件，沒有五樣的，四樣、三樣、兩樣，我們就找最接近的吧。對我來講，有演戲的狂熱很重要。天份、狂熱、投入，他們願意用自己的形象、感情、智慧來詮釋小說，讓我們捕捉。這一點是我選擇的條件之一。[7]

[7] 李達翰：《一山走過又一山──李安 ‧ 色戒 ‧ 斷背山》，臺北如果出版社，2007年版，第402頁。

　　在進入實際拍攝之前，李安仍舊會給演員們安排大量與該部電影或與電影時代有關的功課，讓演員們進行角色理解的工作。譬如拍攝《臥虎藏龍》時，李安要求章子怡必須每天練習寫蠅頭小楷，還找來老師負責專門教導章子怡禮儀、訓練身段與談吐；拍攝《色，戒》時，湯唯則被要求學評彈，以符合電影時代中所處上流社會的女性所自然散發出的氣質與儀態；拍攝《理性與感性》時，包括休・葛蘭（Hugh Grant）與艾瑪・湯普遜（Emma Thompson）在內的所有演員，皆被李安要求寫一份關於自己所飾演的角色理解作業，後來這個作法沿用於《色，戒》的演員功課之中。

　　對於演員口音的腔調，李安也要求符合時代背景。譬如拍攝《斷背山》時，每天被要求不斷練習著懷俄明州的鄉村口音，以求自己在正式上戲時能夠操著自然流利的口音，更能專注地進入劇情當中的演員們；拍攝《色，戒》前習慣說粵語的梁朝偉被要求必須經過中文正音的訓練，雖然在張愛玲的原著中易先生本來就是一名操著南方口音的角色。李安對梁朝偉的中文標準，是按照許多國語黑白老電影定下的，後來在電影中梁朝偉的對白是完全使用同步錄音完成。梁朝偉表示：

> 他對電影的投入，不僅僅是導演；每個部分都做到很細。你問他音樂的事，他可以拿出一大堆資料給你看；問油畫，又是一大堆，問什麼都有答案和準備；只要你想知道的，李安都有一大堆資料馬上拿給你看。[8]

8　李達翰：《一山走過又一山——李安・色戒・斷背山》，臺北如果出版社，2007年版，第385-386頁。

在《色，戒》的拍攝過程中，梁朝偉曾表示：

> 我之前從來不曾看過一個導演會試著模擬你的角色，而且
> 他會跟著演員的情緒走。我拍哭的戲，他也在旁邊哭。你
> 會感覺這個導演真的是一路陪著你走。[9]

就導演而言，李安或許是一名要求嚴格的導演，但他的嚴格
卻是出自於對作品、對演員的期待，期待用最極致的方式來向觀
眾們傳達誠意；就演員來說，參與李安電影的演出，也同樣是自
我挑戰與自我實現的一種重新審視，至於能做到何種程度，端視
導演與演員彼此信任的誠意。

而李安在拍攝電影時有一項習慣，那就是他鮮少與一名演員
合作過兩次以上（除了「父親三部曲」的郎雄）。李安認為若啟
用新人演員，或許更能夠透過鏡頭的映像挖掘這名演員的更多可
能性，同時這也讓導演的挑戰性變得更大。李安表示：

> 我的固定團隊只有兩、三個人，演員通常最多只合作兩
> 次；因為我喜歡和新演員合作，他們身上不會有其他角色
> 的影子，新演員也比較好調教。[10]

[9] 李達翰：《一山走過又一山——李安 · 色戒 · 斷背山》，臺北如果出版社，2007
年版，第 386 頁。

[10] 李達翰：《李安的成功法則：從 Google 到安藤忠雄都是這樣成功的》，臺北如果出
版社，2008 年版，第 88 頁。

　　曾大膽啟用托比 · 麥奎爾（Tobey Maguire）作為他的第六部劇情片《與魔鬼共騎》的男主角，李安也曾有過掙扎。除了麥奎爾之外，李安還考慮過曾演出電影《鐵達尼號》而躍上好萊塢一線男星之列的李奧納多 · 狄卡皮歐（Leonardo DiCaprio），但基於劇本設定的適合與否，李安還是放棄了使用當時最紅的狄卡皮歐，最終選擇了麥奎爾。

　　或許由於自己是影劇科班出身，李安在演員演出的過程中投入極深，經常隨著演員所演出的角色情境而情緒起伏，真正做到了一名導演所應具備的「導與演」的能力。這裡所謂的「演」，並非指的是親自在作品中參與演出，而是能用導演的客觀立場去與演員所飾演的角色做情感上的融入與聯結。李安曾不只一次地表示對於導演與演員之間的關係，並非單方面的灌輸或給予，而是一種教學相長、互相刺激的合作關係。

> 李安對人類的親密情感和電影表演的內在本質，有著卓越的理解，對細節的關注就像是用顯微鏡觀測一樣—思考著你走路、說話的方式。他相信你能賦予角色自然的神采、思想與生命；他不會來指導你。取而代之的，他把指導放在如何創造角色周遭的環境，替演員營造一個真實的演出氛圍。[11]

[11] 李達翰：《一山走過又一山——李安 · 色戒 · 斷背山》，臺北如果出版社，2007年版，第 94-97 頁。

2 製片

綜觀李安到目前為止的 11 部劇情片（到胡士托風波），皆是透過一名推手來負責打造，那就是詹姆斯・夏慕斯。李安常形容與夏慕斯在工作上的關係，就如同球賽中的前鋒與後衛，夏慕斯負責打前鋒、李安擔任後衛。李安常會對自己感興趣的題材向夏慕斯尋求意見，而夏慕斯會從一名專業製片人的角度，提供給李安關於這些構想有沒有付諸拍攝的可行性，或是如果執行該有多少預算能夠完成，以及最終票房的利潤能不能回收等實務方面的建議。

夏慕斯與李安同樣是個多才多藝的專業人才。在擔任美國焦點影業（Focus Features）執行長之前，夏慕斯除了是獨立製片雜誌的主編之外，同時還在哥倫比亞大學電影系教授電影史、電影批評與電影理論等相關課程，也參與過一些電影的拍攝工作，在美國電影界的人脈資源十分豐富，為李安提供一個罕見又珍貴的創作土壤。從《推手》開始，夏慕斯就為李安的電影擔任製片工作，不過由於這部電影處女作講述的是關於一個在全球化的刺激下，一名在美國的華裔老人與周遭親友所產生的文化認同問題，因此若以李安單純的角度來實現電影的完成，勢必會出現讓許多西方觀眾無法理解的情況發生，儘管夏慕斯也參與了劇本的編寫工作，但並未多加干預劇情的行進脈絡，果不其然《推手》並未在西方獲得矚目的焦點。

有了《推手》的前車之鑑，當李安再度拍攝同樣具有東西方文化衝突的題材時，則適時地加入了「同性戀」的新元素。夏慕斯在《喜宴》同樣是負責製片的角色，但開始加入編劇團隊為劇情的方向加以修飾。夏慕斯為此東西文化雜揉的故事，提供了以

一名西方人的角度來進行理解的機會，因此他幾經修飾《喜宴》劇本，加重了片中西方人物賽門（Simon）的戲份，並調節了他認為較為不合時宜的幾場同志橋段，最終一舉奪得柏林影展最高榮譽的金熊獎。《喜宴》不但在口碑上獲得加持肯定，在票房上也得到高度認可。這部僅以 75 萬美金（二仟四百萬台幣）拍攝而成的電影，為投資方臺灣「中影公司」以及夏慕斯與朋友合股開設的「好機器國際公司」（Good Machine），賺進了全球票房近三仟兩百萬美元的電影收入，榮登 1993 年全世界投資報酬率最高的電影榮耀。

　　夏慕斯是一位對觀眾反應有著極高敏銳度的專業製片，成為李安最重要的合作夥伴。見識淵博的夏慕斯在李安拍攝《理性與感性》期間，為當時英語說得並不流暢的李安，在英國居中扮演稱職的協調角色；在《綠巨人浩克》的製作過程中，夏慕斯也積極地為製片方的電影獲利原則與李安堅持的個人風格中不斷幹旋，讓雙方都能夠以最大的合作誠意，完成這部當年暑假檔期的大片。李安在《臥虎藏龍》與《斷背山》之後的各部作品，在美國市場改採「口碑模式」進行放映，讓影片形成正面評價與口碑之後，再全面上映的行銷策略，也是由夏慕斯所主導的模式；若碰到影評人或衛道人士用批評質疑的語言攻擊李安電影時，夏慕斯會身先士卒地成為李安的最佳發言人。無論是公開在媒體上反駁，還是在報章雜誌上撰文辯解，夏慕斯無不親自上陣，用絕對支持的態度為李安披上防彈外衣。

　　另一位與李安合作過四部影片的製片人徐立功，是將李安帶進電影圈的重要貴人。由於賞識李安自編的《喜宴》與《推手》

兩部劇本,當時擔任臺灣「中影公司」的經理徐立功撥出資金投資李安拍攝電影,才開啟了李安的電影事業。隨後又在《飲食男女》與《臥虎藏龍》繼續給予李安全力支持,用實際的行動協助李安在電影之路上再次前進。一部好的電影,能遇到一位好的製片人是十分幸運的契機,而李安所有的電影都有著這些好製片的挺身支持,確實比一般人得到更多的眷顧,但如此的好運也是在李安六年閒賦在家之後的沈潛再起。不過李安本身的電影若無法相得益彰、相互輝映地表現自己的特點,即使再好的製片人也難以化腐朽為神奇。李安電影裡「藝術」與「商業」元素的合謀思路,他的成功絕非是運氣或偶然。

3 攝影、美術與相關技術

與大多數好萊塢知名導演不同,李安電影的攝影保留著一種樸實的風格。他的作品絕大多數的敘事過程,都是用一種謐靜的、緩慢的、客觀的影像來做為文本的閱讀延伸,這與他出身於臺灣新電影的啟蒙時代脫離不了關係。一路在電影的道路上嘗試摸索,啟蒙時代所汲取的美學風格卻已深植在李安的骨髓之中;儘管成名後的電影製作預算早已不可同日而語,但他卻依然保留著這種質樸的影像風格。無論是《臥虎藏龍》的武俠動作、抑或是《綠巨人浩克》的神奇特效,李安在鏡頭畫面的設置上,依舊採取他所擅長的「文戲為主、武戲為輔」的藝術取向,因為看似樸素的電影畫面,背後卻隱藏著一股巨大的情感力量,就猶如中國畫裡的一種意境學說:「看山不是山、看水不是水」,李安透過外在的表像來演繹內心的真諦。

美術指導葉錦添以華麗的風格著稱格,因此在《臥虎藏龍》

中與李安的自然樸實的寫實美感背道而馳。在李安的堅持之下，葉錦添將整部影片的設計感，轉向一個自己並不擅長的領域裡開始激發，但卻將葉錦添推上了奧斯卡最佳美術設計的殊榮地位，而類似的事件也發生在《色，戒》。「上海印象」在《色，戒》之前所樹立的典範是那種王家衛式的絢爛美術風格，《花樣年華》所形塑的烙印已經成為電影業界對於舊上海影像的一種既定框架。

> 見賢思齊是人之天性。從那個時候開始，《花樣年華》式的舊上海──花樣繁複、做工精巧、燈斜影搖、暗慾流動，成為所有人心中唯一的舊上海。[12]

　　相較於美術指導張叔平在《花樣年華》中所奠定的客觀典範，李安追求的是一種還原真實性的上海，於是李安請來了香港另一名著名美術指導朴若木。朴若木按照李安的要求，在場景與道具方面沒有誇張的修飾，完全是一種低調、和諧，卻充滿真實、樸素味道的風格走向，而且東西越真實，李安越滿意。

　　不過在漫長的創作過程之中，李安也並非全然地順遂，一位好的導演也需要尊重各領域的專業、也需要懂得妥協的哲學。在《綠巨人浩克》的攝製過程中，由於當時的動畫技巧未臻純熟，以至於當李安要求由電腦所製作出來的浩克形象，必須如真人演員般地呈現出複雜多樣的表情，以展現浩克當時的內心情緒滿足劇情的需要，但如此的原意將增加製作的困難與時間、以及經

[12] 李達翰：《一山走過又一山──李安 • 色戒 • 斷背山》，臺北如果出版社，**2007**年版，第 **426** 頁。

費預算的大幅飆漲，最後李安為了節省成本而辭退動態捕捉技術（Motion capture）的操作演員，幾乎所有的真人動態捕捉的畫面都是由李安親自上場演出，所以在電影宣傳時李安曾自豪地向媒體表示，這部影片百分之八十的部分都是由他親自主演的。儘管如此，他的《綠巨人浩克》的技術之夢仍然受到了現實條件的限制而被加以制約。

當作曲家譚盾自豪地將《臥虎藏龍》片尾曲《永別》拿給李安試聽時，李安卻認為曲調太過悲傷要求譚盾重新製作，但譚盾堅持若要符合玉嬌龍自武當山一蹤而下山谷時，就需要這種「不可抵禦的一種悲愴、一種幽怨、一種空靈」的氣氛，因此堅持不做任何修改，更遑論重作。同樣在《臥虎藏龍》裡，複雜的武打動作以及李安幻想式的武俠奇景，一度讓武術指導袁和平感到十分困擾，雖然李安在此之前的《與魔鬼共騎》同樣也有動作的戲份，但由於比重不多且許多技術上的問題尚屬嘗試階段。袁和平灌輸給李安一個觀念：「電影裡的打鬥，不是真打。」根據李安回憶：

> 我希望功夫電影不但呈現出表演經驗，也要呈現出戲劇經驗。我想讓它兼具動作、懸疑，還有感情─這些幾乎都互相矛盾。我從小就在幻想這些東西，整個腦子都是點子，但許多點子常行不通或看起來不對，這對袁和平來說真的很難，也令演員無所適從。[13]

[13] 李達翰：《李安的成功法則：從 Google 到安藤忠雄都是這樣成功的》，臺北如果出版社，2008 年版，第 143 頁。

　　由此觀之，李安是一位堅持著明確方向、卻也嘗試著在其中找到突破點的創作者，但每當自己遇到困難時，身邊的這些專業技術人員同樣會給予李安身在其職的專業建議，而這些建議甚至能夠起到影響整部電影的成敗關鍵。如果李安堅持浩克的特效表現、如果李安堅持譚盾重新作曲、如果李安堅持自己的武打套路、如果……。如果這些「如果」真的成真，我們今天不知道會看到什麼樣的李安作品。李安是一位相當「博學」與「好學」之人，正因為「博學」他才能對任何關於自己電影裡的要求如此之高；也正因為「好學」他才會如此地勇敢挑戰各種電影的類型，一個有創造性的人同樣也會尊重同樣與其本質之人。

　　與李安合作過《斷背山》與《色，戒》的好萊塢知名攝影師羅德里戈・普里托（Rodrigo Prieto）回憶李安對攝影方面的認識，他表示：

> 他的攝影技術相當扎實，所以，在一些技術方面的問題上，他總是能跟你有非常深入的溝通與交流。這樣的導演在好萊塢是很罕見的，也讓李安在片場更隨心所欲。有些導演不像李安這樣對電影製作的每方面都非常投入和關注。他們更注重表演，或其他方面。[14]

　　正是與李安在合作上的溝通順暢，因此普里托在李安兩部作品中，皆能夠運用完全不同的攝影風格來滿足劇情發展的需要。

[14] 李達翰：《一山走過又一山──李安・色戒・斷背山》，臺北如果出版社，2007年版，第 432-433 頁。

有別於《斷背山》所採取的明亮色調，普里托採用了明暗對比較大的處理方式來拍攝《色，戒》，對他個人而言也與李安共同經歷了一場自我的挑戰。

二、劇本

> 我們的文化賦予了我們比西方人更多的「vision」（視野）的潛能，但我們的電影常常「只知在一個點上擴大、原地踏步，不知如何發展電影的線性結構」。劇本的線性結構是一環扣一環的、一個元素緊接一個元素的。例如，單是談一部文藝愛情片的男女主角的選角，除了要考慮這兩位演員吸不吸引人，接下來還要想觀眾想不想看這兩人接吻，再下來還要想即使觀眾想看兩人接吻，會不會也想看兩人上床……，劇本個中之機密就在於你能否掌握那種「一步緊扣一步的線性結構」。李安語帶保留地說，無論是臺灣或中國的題材有很多都沒被開發出來，「好萊塢電影的題材大家都看膩了」，而老祖宗的東西、中華文化這種古董，真的很好賣。[15]

李安從一位華人導演的角度，將珍・奧斯汀所處的十八、十九世紀的人物狀態表現得唯妙唯肖，除了觀察入微與材料蒐整的用心之外，最主要的功夫卻是在觀察「生而為人」的心理描摩。儘管距今已有兩百多年，李安認為當時英國人的社會觀念與

[15] 顏士凱：《李安五四「斷背」論臺灣電影》，轉引自李安於臺北晶華酒店《用感性與理性看臺灣電影座談會》，2006 年 5 月 4 日。

現代的華人社會應該有所類似，它們皆是用一種較為保守、較為
傳統的角度來看待身邊的人事物。正好運用此觀點，李安用自
己內向的個性特點去臨摹了大姊艾麗諾的處事態度—謹慎、不
擅於表達自己的情感；而利用了與自己性格相反的角度，推測
出妹妹瑪麗安的外向性格。李安還運用了很多自己在《飲食男
女》中所鋪設的「三姊妹」的情誼經驗，因為彼此性格不同而
產生衝突的經驗中，直接發揮在想像艾麗諾與瑪麗安兩人的行
事方式。

　　李安拍完《理性與感性》之後，發表了對這部電影的看法：

> 艾麗諾理性的責任感，使她無法得到情感的實現；瑪麗安
> 浪漫的感性，使她容易相信虛假的承諾，但我們不能因此
> 將他們截然二分。她們各自從對方身上，發現自己已有的
> 特質—艾麗諾能夠勇敢接受自己脆弱的一面，並且表現出
> 自己的感性；瑪麗安在變得理性的同時，卻又不犧牲自己
> 的感性。兩人都在自己的身上，找到適當的平衡。[16]

　　李安從剖析傳統家庭價值觀的角度出發，為我們展示了一個
全球化的家庭認同感，它是沒有國界、語言與文化的藩籬，卻可
以深深地烙印在「人」的心中。

[16] Ang Lee，轉引自 Adapting Jane Austen's Sense and Sensibility, on the Hampshire County Council website, 1995, 參見：http://www.hants.gov.uk/austen/story.html#adaptingjane，21 September 2002。

> 珍 · 奧斯汀描述成長的悲傷情緒,以及我們必須經歷許
> 多傷害,才能學得真愛與正直。這種掙扎或多或少形塑了
> 我們的生命──它是放諸四海皆準的。[17]

當拍完《綠巨人浩克》後,李安回頭選擇了《斷背山》這個隱藏在他內心深處的動人故事。「一個出生在臺灣的導演,或許是一個都市人,他能否瞭解懷俄明和這個地方的地形力量?我不這麼認為」[18],這就是普茹一開始對李安的看法,而最後的事實證明是,李安再度透過他那精準的發掘能力,將《斷背山》的原著精神完全移植到電影作品之中。普茹對電影《斷背山》完成後公開表示了她的看法:……這部影片龐大而充滿力道。我可能是美國第一位作品被這麼豐滿而完整地被搬上銀幕的作家。這應該是身為一個原著者對一部改編自她原著的電影,所能給予的最高的肯定。

無獨有偶的是《色,戒》的改編也類似於《斷背山》。

> 我第一次看這部小說的時候,並沒有想拍的慾望,就像之
> 前的《斷背山》。但是,一段時間小說裡的情節總是在我
> 的腦海中出現;我知道,我必須拍這部電影來尋找忘不掉
> 它的原因。[19]

[17] Ang Lee,轉引自 Adapting Jane Austen's Sense and Sensibility,on the Hampshire County Council website,1995, 參見:http://www.hants.gov.uk/austen/story.html#adaptingjane,21 September 2002。

[18] 李達翰:《一山走過又一山──李安 · 色戒 · 斷背山》,臺北如果出版社,2007 年版,第 58 頁。

[19] 李達翰:《一山走過又一山──李安 · 色戒 · 斷背山》,臺北如果出版社,2007 年版,第 315 頁。

　　改編名著的困難度極大，從《斷背山》的歷程可見一斑；而改編張愛玲的作品就更是一大挑戰。李安自己清楚，在過去改編自張愛玲原著的數部電影，皆從未獲得出色的評價；更何況對華人來說，張愛玲的作品已經被「神話化」，但因內心創作慾望的驅使，讓李安選擇挑戰而戰戰兢兢地開始了《色，戒》的改編與拍攝工作。就電影片名而言，《色，戒》包含了兩個意義：「色」與「戒」。一個是執著色相、一個是回頭是岸，這兩個完全相反的情感表達結合成這部作品的片名。

　　張愛玲的小說文字精鍊，運用許多詞句來描摩王佳芝對易先生著了色相的形容；但李安認為小說可以透過文辭來展現情感，而讀者能通過時間對文辭做抽象的想像，但電影卻局限於影音畫面的限制，觀眾無法在電影的進行當下同時做出抽象的意像聯結，因此他決定將三場王佳芝與易先生關鍵的情慾戲加入電影之中。雖然這三場床戲讓他後來受到了相當多的爭議，包括各國級別的限制、輿論的批評以及大陸的修改版等，但他依然堅持這三場戲是至關重要的。李安認為：

　　王佳芝對性慾是有期待的，不然，「戒」什麼東西？如果只是一個普通的愛情故事。[20]

　　在電影中，我們除了能夠在王佳芝與易先生之間的情感戲中找到李安堅持的理由，還可以在電影後半段中，鄺裕民強吻王

[20] 李達翰：《一山走過又一山──李安・色戒・斷背山》，臺北如果出版社，2007年版，第452頁。

佳芝時卻遭她拒絕與埋怨，道出了當初為任務需要必須「破處」時，竟由其他同學「執行」的心理處境，而反問鄺裕民：「為什麼當初你不這麼做」？證明了李安所說的「王佳芝對性慾是有期待的」這項顯性事實。

在第十一部作品《胡士托風波》裡，同志作家以利特‧泰柏（Elliot Tiber）在原著中除描寫關於胡士托音樂節的部分外，還以自傳性的方式披露包括洛‧赫遜（Rock Hudson）等明星的同志性生活隱私，但電影《胡士托風波》除了描繪當時的社會現狀與音樂節所強調的和平、反戰、包容訴求之外，李安將原著內容中關於提及許多明星的隱私部分除去，只留下有關明確主題的方向部分。在電影的後半段，我們雖然看到當下年輕人吸食迷幻藥、性觀念開放等離經叛道的行為，但卻對於同性戀的相關著墨並不深刻，就此便可以清晰地看出李安總是能抓住劇本的基本精隨要義，並將重要的精神換化為劇情之內，相對地無關乎劇情的發展主軸卻加以刪減，至此對於敘事重心的明確方向，他了然於心。

三、資金

李安電影的資金來源從最初期的《推手》是由臺灣「中影公司」獨資之外，其餘全數皆是合資的模式；其中若以「地域投資」的概念而論，還有不斷向外擴張的現象。從「父親三部曲」開始，《推手》、《喜宴》與《飲食男女》的投資金額可謂少之可憐；《推手》僅有 42 萬美元、《喜宴》約有 75 萬美元，而《飲食男女》卻也只有 120 萬美元左右的投資成本。如此低廉成本的投

資金額，可以從當時的拍攝週期看出端倪，《推手》與《喜宴》甚至不到一個月的拍攝時程。不過隨著這三部低成本的電影先後在國際影展取得不錯的佳績之後，好萊塢的各大片廠開始注意到了李安，開始有製片商與李安洽談合作計畫，而《理性與感性》也終於成為了李安電影跨國之路的第一步。

李安電影後來演變到投資方之來源複雜，甚至讓專業的電影學人一時也分不清楚該算是國片？還是西片？根據北京電影學院王志敏教授的解釋：

> 《臥虎藏龍》的版權歸屬越搞越亂了，至少在媒體報導中是如此。大陸網站「銀海網」在介紹《臥虎藏龍》時標明這部影片的出品地為中國大陸，出品公司為中國電影合作製片公司、北京華億亞聯文化有限責任公司、英國聯華影視公司。還有一個說法為，哥倫比亞公司和大陸北影廠合拍，北影廠不但出資，還擁有版權。臺灣方面雖有出資，卻不擁有版權。但臺灣網站「漢電影—全世界華人最大的電影網站」在介紹《臥虎藏龍》時卻標明，這部影片的出品地為大陸、臺灣、香港、美國，出品公司為哥倫比亞公司。我們在這部影片的片頭中看到的影像標誌是哥倫比亞公司的標誌，字幕表明的是「攻佔好萊塢」的日本 SONY 旗下的哥倫比亞影片公司和另一個好機器公司出品。還有一個網上報導說，《臥虎藏龍》的所有權應是由徐立功、李安在開曼群島所成立的紙上控股公司所擁有，他們先是籌集了將近 1000 萬美元的資金，之後新力影業再以發行

權交換的方式投資 600 萬美元，取得了北美、遠東（包含
臺灣地區）等地的發行權利，所以影片實際的所有權應該
還是在徐立功和李安手上。[21]

李安本人證實了王志敏教授的說法：

北美地區的發行商新力古典公司、法國地區的發行商華納
公司、或負責亞洲地區發行的哥倫比亞公司亞洲部等，都
只是買下若干年的放映版權（negative pick up）。……該片
的版權則永遠屬於我們。[22]

　　由此可知，李安電影的投注資金隨著他在國際影壇上的佳
績，成為各個國家或地區極欲拉攏的目標，而這樣的現象終於獲
得了好萊塢一流片廠的矚目。李安接下來的這部電影，是一部總
投資金額高達一億五仟萬美元、一部真正的好萊塢大製作《綠巨
人浩克》。隨著《綠巨人浩克》之後的《斷背山》一舉席捲全球
各大影展的諸多大獎，讓李安在電影資金的投注部份已不需多為
擔心，接續的《色，戒》與《胡士托風波》在製作資金較為充裕
的情形下，李安更能專注地在電影各個元素中精益求精，嘗試更
多關於他個人的藝術追求與市場效應。

21　謝彩妙：《尋找青冥劍：從《臥虎藏龍》談華語電影國際化》，臺北亞太圖書出版
　　社，2004 年版，第 19-20 頁。

22　謝彩妙：《尋找青冥劍：從《臥虎藏龍》談華語電影國際化》，臺北亞太圖書出版
　　社，2004 年版第 20 頁。

四、製作週期

關於李安電影的製作週期，若扣掉前製期、宣傳期、發行期、參加國際各大影展的期間之外，實際進行拍攝的工作期間大約是四到六個月左右，所以回顧李安的處女之作《推手》的製作時程卻是一項奇蹟。由於當時臺灣「中影公司」對於《推手》的總投資金額只有 42 萬美元左右，扣除掉前期製作與各項成本之後預算所剩不多；再加上《推手》全片皆是在美國進行拍攝，每天一開工就有 9 仟美元的開銷，因此只能夠在最短的時間內完成拍攝，才不致造成中途停工的窘境。經過估算，四周 28 個工作天之內一定要將電影完成，多一天都不行，最後這部電影終於在 24 天之內如期完成。不過勉強完成的代價是影片出現了許多技術上的問題，譬如朱師傅施展太極拳將挑釁的學生推到了牆角的動作顯得十分虛假、在多處場景中出現環境雜遝的收音品質，還有一幅與友人商借做為佈景的抽象畫在拍了數天之後才發現掛反了，卻由於時間與預算的限制而無法重拍等諸多狀況。

第二部電影《喜宴》在製作週期上也沒有太多改善的空間，李安被要求在六個星期內要拍攝完成；而在這種工作條件下，以至於事後讓李安回想起來有種「交差」的感覺。隨後的《飲食男女》無論在資金還是時間方面，相對於最初的兩部電影有著較為充裕的操作空間，因此讓李安在作品的發揮上有了更多的自覺性。隨著李安創作的成長歷程，逐步擺脫獨立製片的窘境，開始邁向好萊塢商業體系之後，至此的李安已不可同日而語，他在製作週期與預算經費上的掌控就更加地具有規模性了。

自《理性與感性》開始，受到了英美電影製作環境的影響，李安終於開始邁入了一個更具系統性、規範性的創作階段，平均完成一部電影的週期都有四個月以上的拍攝時間。像《綠巨人浩克》如此的商業大片，還有很多動畫合成的部份要與後期特效技術相結合，因此製作週期則更長，而《臥虎藏龍》也是相同情況。它的許多特技在當時都是屬於首次嘗試，如在竹林之間的飄逸式打鬥、在城牆高聳的北京城翻牆追逐等，鋼索的使用技術難度之高，甚至連被業界稱之為「天下第一武指」的袁和平都遭遇到極大的挑戰；再加上運用鋼索的頻率如此之頻繁，讓後期的修片工作也極為吃重。然由於在拍攝前期就已經做好各項的運作規劃與良好的溝通方式，使《臥虎藏龍》遠在美國的特效團隊在一邊拍攝的期間，就一邊透過越洋電話的方式，按照李安的要求將後期部分完成，節省了極大的時間與預算，最後這部電影總共拍攝了五個月的時間。接續在《斷背山》與《色，戒》裡沒有複雜的特效場面，李安則更能專心於演員的表演與整部電影的氛圍塑造，平均花了四個月左右的時間。

至目前為止，李安的華語片與英語片數量相去不遠。他在好萊塢的製作經驗，也讓他帶回到華語圈的運作模式，將這些規範化、制度化的形式灌輸給了華語電影製作從業，讓東、西方電影文化的差異性或多或少地被拉近，也開拓了東方電影製作環境的視野。

五、行銷宣傳與戲院放映

李安電影的行銷宣傳主要都是由夏慕斯親自操刀。以《臥虎藏龍》為例，該片的發行計畫本來就設定以「奧斯卡影展」為目

標而加以制定的。根據李達翰的《李安的成功法則：從 Google 到
安藤忠雄都是這樣成功的》一書中所提及的關於《臥虎藏龍》的
發行策略：

> ……從紐約兩家、洛杉磯一家戲院的小規模放映起
> 步，……每一次增加放映廳數，都是配合重要節日，譬如
> 上片兩周後的耶誕節；每一次擴大上映規模，都跟著進行
> 新一波宣傳。電影公司的計畫是穩紮穩打、不急功近利；
> 李安則完全配合，儘量將電影宣傳的深度與廣度做大。到
> 奧斯卡前一周，《臥虎藏龍》在北美的戲院家數累積到一
> 仟八百多家；奧斯卡後，它衝破兩千家。[23]

　　如此行銷策略的制定，與李安電影的形式風格和敘事題材
有著必然的關聯，畢竟李安並非是一位習慣於拍攝好萊塢大製作
的類型片導演，而他的電影取向也並非屬於此類影片之中，如果
採取與各大製片商相同的宣傳模式，將可預期的是難以立即獲得
觀眾的全力支持，這就是夏慕斯的考慮所在，因此他改採所謂的
「口碑模式」的傳播策略，將這位非美國本土的導演所擅長的文
藝敘事風格，在小眾的觀眾領域裡流傳帶動，加以配合具體的宣
傳手段，再慎選特定節日成為電影上映的重要資源，趁勢帶動電
影的熱度；並且透過影視記者的專欄評論錦上添花。若電影的評
論有正面效果，它便能夠帶動電影的票房口碑；若評論出現負面

[23]　李達翰：《李安的成功法則：從 Google 到安藤忠雄都是這樣成功的》，臺北如果出
版社，2008 年版，第 153-154 頁。

議論，夏慕斯則會親上火線發表專文予以反駁與捍衛，同樣能夠提高電影本件身受到觀眾的矚目程度。

在《臥虎藏龍》之後，李安開始嘗試自己的第一部商業大片《綠巨人浩克》。這部大成本、大製作的影片總共投入了一億五仟萬美元的經費預算，再加上後期特效的合成製作時間，共耗費近兩年的時間才完成。這部電影則完全採用與《臥虎藏龍》不同的宣傳策略，遵循著傳統好萊塢暑期強檔的大片宣傳模式。事實上由於對這部電影的基調定位存在著差異，從一開始李安就與投資片商有著不少矛盾。根據製片方的要求，這種大製作的暑期強檔就應該在每隔數分鐘的時間，就產生一次爆破場面的刺激戲碼，但這對於擅長文藝戲的李安而言，他更多的是想要透過布魯斯這樣的角色，表現出一個富有雙面性格、不易融於社會的人物悲劇成分。雖然李安希望為這部電影注入更多的人性關懷與警世意義，卻也使得這部電影在上映後，因為與傳統的暑假大片風格不同而備受媒體輿論的批評。

《綠巨人浩克》與另一部系列電影《蜘蛛人》（Spider-Man，2002）同樣都是由漫畫原作中的超級英雄而改編的電影，而這兩位著名的漫畫英雄，皆是出自於驚奇漫畫公司的編輯史丹‧李（Stan Lee）的筆下。在進入二十一世紀後，《蜘蛛人》再一次成功地展現他在大銀幕的受歡迎程度，因此當李安開拍《綠巨人浩克》時，媒體很難不把這兩部同是由漫畫界轉戰大銀幕的漫畫英雄、又是同一位作者筆下的漫畫人物加以比較一番。《蜘蛛人》依循著傳統好萊塢經典的敘事體系發展進行，並添加了許多幽默的橋段、令觀眾緊張的關鍵時刻與貫穿作品精神而深植人心的標

語—「能力越強，責任越大」等時下娛樂的要素，而反觀李安的
《綠巨人浩克》則被多數的主流媒體批評得一無是處。

> 《Entertainment Weekly》稱此片「毫無幽默感」、《Washington
> Post》形容它「充滿冗長的說教」、《New York Post》給的
> 評價則是「一團混亂」。[24]

　　就連對於商業大片有著關鍵作用的宣傳標語，也出現令觀眾
無所適從的矛盾之處：「『內心的猛獸，即將被釋放』、『憤怒、力
量、自由』、『六月二十日，傾巢而出』與『釋放內心的英雄』」[25]
等。這些電影標語（slogan）突顯《綠巨人浩克》的錯置與尷尬
的性質：「釋放憤怒」一方面被視為英雄的曖昧行為，而另一方
面又被視為毀滅的晦暗宿命。
　　《綠巨人浩克》的挫敗顯示了當初在電影定位上所產生的
矛盾，延伸到了宣傳策略上的窘境之中。由於電影公司意識到了
傳媒報導將對電影發行造成不利的影響，為能守住指標性的首周
票房，趕工製作了一萬五仟個放映拷貝給全美各地戲院，希望能
夠透過盛大聯映的方式達到止血的目的。電影的上映首日，《綠
巨人浩克》就開出了兩仟三百八十萬美元的票房；上映後第一個
週末三天，也開出了六仟兩百六十萬美元的好成績；但在第二周

24　李達翰：《一山走過又一山──李安・色戒・斷背山》，臺北如果出版社，2007
　　年版，第 35 頁。

25　柯瑋妮（Whitney Crothers Dilley）著，黃煜文譯：《看懂李安》，臺北時周文化事
　　業股份有限公司，2009 年版，第 238 頁。

過後，由於輿論口碑不盡理想，北美票房大幅滑落，只剩下首周票房的三分之一，最後《綠巨人浩克》在北美票房的總收入僅有一億三仟兩百萬美元，海外總票房收入則為一億一仟三百萬美元，對於一部當年的暑期檔強片，如此的成績並不算理想。經歷了這次的經驗，李安再度回到他所擅長的文藝類型片之中，陸續拍攝了《斷背山》與《色，戒》兩部電影，而在行銷宣傳的策略上，也同樣回歸到與《臥虎藏龍》時的「口碑模式」，複製的結果證明李安的電影終於找到適合的操作方式。

　　一路在電影界闖蕩的李安清楚，自己本身也是電影賣埠的保證之一，因此他積極配合電影公司的宣傳政策，無論到世界何處李安都親自參與電影宣傳、首映、各大影展催票等活動，如此親力親為的方式，與其他許多好萊塢成名導演有著極大的差異。一般在好萊塢的成名導演，不太會參與特別像是電影宣傳的活動，他們很清楚宣傳工作有專人層層負責。從電影成品完成後開始，導演的任務基本上就算終止，除非電影入圍了影展的獎項，他們才會與演員們一同亮相。李安對此自己表示，他之所以這麼做是出自於一個信念：

> 拍電影就像生個孩子，宣傳就像要把他養大，像是一種義務……，總不能生完就撒手不管。[26]

[26] 李達翰：《一山走過又一山──李安 ・ 色戒 ・ 斷背山》，臺北如果出版社，2007年版，第 166-167 頁。

　　況且宣傳對他而言，就如同給了自己一次對電影的「辯證機會」，透過向媒體記者回答該片問題的過程，為自己的所做所為賦予一個合理化的闡述機會，這是李安認為身為導演的一項義務與處境。

第三節　文化奇觀創造商業價值：李安電影的磁吸效應

一、需求條件

　　「需求條件」的概念套用在電影的應用模式，即是「觀影心理」的層面。此前提及，除了《綠巨人浩克》之外，李安其他的電影基本上是沒有所謂拷貝數量、發行潛力與上映廳數的精確估算數值，甚至在《斷背山》開拍之初，李安本人也沒有將該片送至商業院線放映的打算，有的只是透過按部就班的「口碑模式」，一步一步地將各個階段可運用的資源加以利用，卻意外地成就了最終的結果。

　　這種做法有其「優點」，即透過既定的運作流程，若發生危機因素時能夠採取相當快速的應變措施。例如當某報社或雜誌對影片提出質疑或批評時，電影公司能夠快速做出回應，有效防止負面效應的影響擴大；再者，由於沒有定下固定的影片拷貝數量，拷貝成本也就能夠大幅的減少，對電影公司而言，如此彈性的方式亦不會造成成本的浪費問題。最重要的一點是當影片口碑形成時，院線放映商會採取主動聯繫的行動增加購買放映的版

權，而電影公司的立場就能夠化被動為主動，為放映版權費用爭取更加理想的利潤。

　　但此種做法的相對「缺點」則是，當口碑形成後需求市場快速增加，但在製作放映拷貝的數量上，相對較難於第一時間予以反映供需關係。這可能會造成放映院線在第一時間無法取得放映拷貝，而使得利潤降低的情況；而當放映院線取得拷貝時，雖可以透過後續的上映來彌補之前的損失，但這種做法對於在口碑形成時所造成的衝動型觀眾的觀影意願，將會改變心意而造成流失情況，更遑論萬一拷貝流出，盜版影片在這段時間內透過網路分享所可能造成的傷害。因此，像這樣的行銷手段在風險上雖然最為保險，但仍舊具有以上的缺點，不過對於製片方與李安來說，這樣的做法確實是最適合的選擇。

二、企業結構

　　「企業結構」的概念套用在電影的應用模式，即是「年齡層結構」的分野層面。對於李安電影觀眾的年齡結構而言，整體是屬於偏高的族群。李安的電影大都不是講述一個單純二元對立的商業大片的故事結構；與此相反的是，在故事裡李安甚至會特別去突顯劇中人物的各種心態、性格以及與環境之間的互動關係。這就說明要看懂李安的電影，必須花費比商業大片更多的精神來理解其中的文本內容，當然也就相對代表著它的欣賞年齡層不致於太低的關聯性。

　　若以族群來區分，則更為複雜一些，其中包括了種族、性別、社會地位等等客觀因素。種族又具有文化差異與文化認同的

層面，主要是針對東、西方觀眾對彼此文化的看待與理解。東方觀眾自二十世紀起，由於接受美國好萊塢的電影文化影響甚深，因此對於從西方電影文本中來理解西方文化的現象，可謂司空見慣；但對於西方觀眾而言，由於沒有歷經過「文化殖民」的過程，因此對於東方文化的種種特徵，並沒有一個可以窺探的視窗，相對來說西方觀眾對於東方文化是較為陌生的範疇，因此當李安透過他的電影作品向西方觀眾傳遞他那根植於東方文化下的思想時，必然會有一個尷尬的過渡時期。

　　李安的作品中常常具有「性別」與「性向」的認同主題，這對於當代主流電影文化來說，會被視為對「以男性為主」的威權制度的一種挑戰。無論是《飲食男女》、《理性與感性》中以女性角色出發，還是《喜宴》、《斷背山》、《胡士托風波》中對同志性向的自由包容，對全球電影觀眾（特別是習慣於好萊塢電影的觀眾）都是一項意識型態的挑戰。觀眾的社會地位、文化水準當然與理解與否李安電影的文本息息相關，要能理解李安的電影需要具備相當的知識條件，例如教育程度、社會與經濟上的相關經驗等。

　　就以上族群分佈而言，電影文本是已經既定無法改變的，而著手規劃在維持故事完整性的情況下，對各個族群與年齡層進行宣傳計畫的擬定，以期達到電影上映後獲利最大化的效果，就是最重要的目標。針對觀眾的年齡層分佈考慮，曾參與《臥虎藏龍》臺灣區發行的臺灣博偉（Buena Vista）行銷經理王文華提到：

　　　　這部片的特質是武俠、明星、李安，不同元素訴諸不同的人，李安元素訴諸的人可能比較老一點。……但武俠、動

> 作則訴諸年輕觀眾，所以我們把這部片的目標觀眾群設定
> 的蠻廣的，大概是 15 至 45 歲的男性、女性觀眾。……我
> 們用周潤發吸引 20 至 30 歲，章子怡和張震吸引 10 幾歲，
> 李安吸引 30 至 40 歲的觀眾。[27]

對於美國市場的觀眾年齡層分佈，李安自己也說：

> 第一階段目標，是維持我原先藝術院線的觀眾群。……第
> 二階段主打武術及傳統武打片觀眾群，即看武打片錄影帶
> 的觀眾群。……第三階段則瞄準青少年觀眾群。……再來
> 針對一般女性觀眾。……總之，大家會去試探新途徑，找
> 出新的觀眾群。[28]

《色，戒》的行銷規劃也如同《臥虎藏龍》一般，以明星的
特質吸引不同年齡層的觀眾；再者，由於是改編自名作家張愛玲
的名著，因此對華人觀眾的期待程度則有加分的作用。對海外市
場的發行，或許是由於缺乏被殖民的經驗使然，西方觀眾對三十
年代的上海所發生的時代背景缺乏理解，無法對王佳芝暗殺易先
生的動機目的產生合理聯結，因此在海外票房上並未如華語觀眾
反應熱烈，這是較為可惜的一點。

[27] 謝彩妙：《尋找青冥劍：從《臥虎藏龍》談華語電影國際化》，臺北亞太圖書出版
社，2004 年版，第 80 頁。

[28] 謝彩妙：《尋找青冥劍：從《臥虎藏龍》談華語電影國際化》，臺北亞太圖書出版
社，2004 年版，第 80 頁。

　　《斷背山》的情況則與《色，戒》相似，同樣是改編自知名
作家的傑出作品，在一定程度上已經對讀過原著的讀者產生了一
定的吸引力，但由於影片的同性戀題材涉及了主流電影的禁忌，
行銷的出發點就產生了一定的阻力。然而對於可能產生的質疑，
電影公司一開始採取的策略就極為精準。電影公司與李安並不將
此部電影的重點定位在同性戀議題上，而是以一個更寬廣的概念
直接切入訴求重點，那就是「愛情」的概念。李安強調自己不認
為《斷背山》是一部同志電影，而是一部非常艱難的愛情電影，
他表示廣義的愛情不應局限於男人與女人。李安進一步舉例：

> 若是談到愛情，他愛他太太或者是愛一個男人是沒有區別
> 的。而想要創造一個偉大的愛情故事，就必須在主角面前
> 設置巨大的障礙。[29]

　　這就是當電影內容面臨爭議時，李安與電影公司在電影行銷
上的戰略共識。隨著小規模的上映期間所累積的觀眾口碑，《斷
背山》所提供的理念越來被觀眾們所認同，水到渠成後強大的輿
論終於將《斷背山》推向了另一處的成就高峰。

三、相關產業支援

　　「相關產業支持」的概念套用在電影的應用模式，即是「電
影公司」的發行制度。對電影公司來說，發行一部電影的主要利

[29]　李達翰：《一山走過又一山——李安・色戒・斷背山》，臺北如果出版社，2007
年版，第 168 頁。

潤指標固然來自於電影本身的票房收入,但該部電影的後續附加價值,也佔有整體利潤中相當大的份額。透過異業結盟的方式,電影公司可與多方產業進行策略聯盟合作,發行後續與電影相關之週邊商品。例如與平面出版商合作,發行電影寫真集、電影劇本、明信片、郵票、電影海報等;與影音廠商合作,發行電影 VCD、DVD、BD、電影原聲帶等;與遊戲廠商合作,出版電影遊戲等;與影音出租商合作,拓展電影相關影音產品租售管道等;與衛星電視系統業者合作,洽談電影在該系統電影頻道的播出版權費用等等。這些種種的後續商業行為,都是為了延長電影的生命週期,增加電影公司的利潤所伸展出來的商業效益。

以《綠巨人浩克》為例,驚奇漫畫公司與同集團旗下的兒童部門在電影上映的同時,推出了一系列關於浩克的玩具商品,讓家庭成員中具有低齡兒童的家長觀眾,在欣賞電影之餘還能為家中子女購買具體化的電影玩具商品,以滿足孩童的意猶未盡與佔有慾望;而與環球影業除了共同推出 VCD、DVD、電影原聲帶等影音光碟產品外,還在 Sony Playstation 2 以及 Microsoft Xbox 遊戲機平臺上推出《綠巨人浩克》的電影同名遊戲,讓觀眾除了在電影畫面中感受到浩克的銀幕魅力之餘,在自己的家中也能感受到親自操縱的樂趣,同時具備「電影明星」與「漫畫英雄」雙重身分、並且威力強大的浩克體感經驗。

甚至電影公司還與知名汽車廠商—「寶馬汽車」(BMW)於電影上映之前,合作過一部由李安拍攝的寶馬汽車宣傳廣告《選擇》(CHOSEN,2001)。內容敘述由克里夫・歐文(Clive Owen)飾演一名保護西藏小喇嘛的保鑣,利用一輛「寶馬 5 系

列」的房車與歹徒們歷經驚險的飛車追逐，在寶馬車優異的動力與機械性能以及歐文出神入化的駕駛技術下，終於完成任務將小喇嘛護送到了目的地。結尾時，歐文發現小喇嘛在影片一開始送給他的小盒中，裡面裝著一個印著與電影《綠巨人浩克》宣傳海報相同圖案的 OK 繃（bandage），當他感到莫名其妙時，才突然發現自己的耳朵在剛才與歹徒進行飛車追逐時，被歹徒開槍傷到了表皮，於是他很自然地將 OK 繃貼在自己的耳朵上，廣告至此結束。由這支廣告我們可以發現，早在電影上映兩年之前，電影公司便已經將電影宣傳的通路，延伸至各種可能合作的產業之中了，這種大規模的異業結盟合作方式，通常是大成本的製作才可能形成的策略。

　　另外，像《臥虎藏龍》的發行合作商之一──哥倫比亞影業的母公司 SONY，也通過整個集團的包括產品、行銷、有線電視頻道系統等，為電影設計出了一系列的垂直整合發行計畫。例如透過電影的上映，除了可以在平均四到六個月後發行電影的 DVD 等影音光碟產品外，透過旗下的 SONY 音樂（Sony Music Entertainment）發行電影原聲帶；透過 SONY 經典電影（Sony Pictures Classics）負責美國地區的發行計畫、哥倫比亞影業（Columbia Pictures Industries Inc.）亞洲部負責亞洲發行計畫；透過 SONY 旗下的 AXN 電視網取得有線電視頻道的放映版權，並於電影上映十八個月後首度在全球有線電視媒體上播映；透過 SONY 電腦娛樂（Sony Computer Entertainment Inc）開發並發行 SONY 旗下的遊戲平臺 Playstation 2 上的專用遊戲等等。這還僅止於 SONY 的部分而已，像是臺灣地區由得利影視負責《臥虎藏

龍》發行的電影版權光碟、由聯經出版社出版的《臥虎藏龍電影劇本》、臺灣東販股份有限公司發行的《臥虎藏龍電影寫真集》等等，後續經濟效益之大是非常可觀的一筆利潤。

李安的其他電影也與《臥虎藏龍》有類似的電影週邊產品。雖然在表面上相關支援產業能夠為電影公司與合作廠商帶來更大的利潤，不過實際上卻還存在有盜版充斥市場的問題，特別是無版權的電影影音光碟以及電腦檔案等。這些無版權的影音產品來源，大多是透過網路的途徑在世界上進行檔案格式的流通。盜版業者在網路上下載完整電影後，自行壓製或燒錄成光碟形式，再經過網路上的盜版網站或是傳統市集，以低於正版電影光碟數倍的價格販賣至消費者手上；而許多具備網路相關知識的個人電腦使用者，亦會在網路上所謂的視頻分享論壇上，下載到完整的電影內容以供自行觀賞或再分享，甚至還有許多所謂的著名視頻網站，公開地在網站上放映無版權的完整電影等等，這些都會對電影週邊商品發行、甚至是電影票房本身造成相當大的負影響。

由上述諸多原因可知，對於電影的相關產業支援並不完全是具有正向功能的，同時也會具有負面功能；而以可能帶來的正向功能而言，其電影的周邊產品發售確實能為整個電影上、下游造成龐大的商機，但就目前現況而言，網路的發達對版權商品的侵犯的有效遏止以及資訊自由的保障，似乎很難有效達到一個雙贏的平衡點。

四、政府與機會

1 政府影響

　　文化產業的先進與否，政府的態度也是對其影響至關重要的條件之一；這點在東、西方不同的實際情況之下，政府介入的程度亦有所不同。單以兩岸三地而言，香港、臺灣、大陸因為政策的不同，各自對於電影文化的保護與干預也存在著差異性。香港由於長久受到西方文化的殖民，政府在電影產業的態度上已然全面西方化，全部皆以市場利益為優先，以不造成市場紊亂為原則，幾乎不給予電影產業任何的限制與幫助；大陸的情況則完全相反，不僅對於外片進口有諸多條件限制外，對合拍與國內自製影片也有許多規範，不過對電影的輔導以及資助而言，在兩岸三地中也是最為可觀的協助，如主旋律影片；而臺灣則界於兩者之間，對於電影產業的干涉與輔導，不及大陸、卻又多於香港。

　　以《臥虎藏龍》與大陸的合作模式而言，北京電影學院于麗教授則表示：

> 《臥虎藏龍》在大陸是以「合拍」方式下進行。……對其他國家、香港、臺灣、澳門，一般我們稱作「境外」，像現在香港實行一國兩制，所以合作方式也是以合拍辦理。……這個合拍公司只有一個就是「中國電影製片公司」，所有要和大陸合作的影片都要和合拍公司合作，送腳本及企劃案，他們認為可以，就可以簽合約合作。按照我們的法規來執行，一般主要看題材來決定合拍與否，並

談妥將來分帳方式等問題，一般境內版權問題便依內地的
法規來管理；境外版權不干涉，但須做到片子由我們審核
通過後形成標準拷貝，到國外放映後不得再做更改。[30]

而北京電影學院黃式憲教授也表示：

這次拍《臥虎藏龍》，中製公司跟香港、臺灣合作，依舊
還是不參與投資，不承擔市場風險，因此，《臥虎藏龍》
在大陸發行時也是「水波不驚」，倘若認真進行市場促
銷，或許大陸的票房將是另一番景象。目前，在中國要做
合拍影片只有一個管道，就是跟專司合拍工作的「中製
公司」（現屬中國電影集團的「第四公司」）洽商合拍業
務。……在內地，特定條件下的合拍機制，沿襲舊例，主
要是一個強調意識型態但不在乎賺不賺錢的機制和娛樂經
濟、產業化南其轅而北其轍。[31]

再者，臺灣與香港的電影分級制度早已行之有年，但大陸
卻尚未出現類似的分級制度，因此當具有描寫同志情節的《斷背
山》發行時，在大陸就遭到禁映的結果；同樣在電影中具有描寫
男女性愛場面的《色，戒》在大陸發行時，也遭到類似的境遇。

30 謝彩妙：《尋找青冥劍：從《臥虎藏龍》談華語電影國際化》，臺北亞太圖書出版
社，2004 年，第 103-104 頁。
31 謝彩妙：《尋找青冥劍：從《臥虎藏龍》談華語電影國際化》，臺北亞太圖書出版
社，2004 年 ，第 104 頁。

相對於臺灣將《色，戒》列為限制級、香港列為三級片，除了放映級別的限制外，兩地最後都一刀未剪地予以上映，而大陸審查機關的第一時間反應便是禁演，最後李安決定通過親自剪接成符合大陸規範的「第二版本」，才終於得以順利上映。關於這點，李安在外界質疑這麼做是否會破壞了作品的完整性時，他表示：

> 我想應該還有很多東西可以看。他們跟我解釋說：「因為沒有分級制」，連小孩都能看，所以得刪減，那我就自己去剪，所以它還是一個很完整的電影。[32]

當被問到刪剪影片的時候是否會覺得心痛時，李安也表示：

> 沒有。整個的整理上，我有另一套思路。對於有些觀眾來說，可能是更好看，因為它不必那麼驚心動魄，更能欣賞；搞不好有些觀眾更喜歡這個，他不必受一些罪。[33]

2 機會條件

如果說，李安的電影是在經過深思熟慮擬定好商業策略後才放手去做，那這似乎不太符合李安的性格。不過若以「結果論」而言，李安的電影確實無論在藝術評價上、抑或是商業收

[32] 李達翰：《李安的成功法則：從 Google 到安藤忠雄都是這樣成功的》，2008 年，臺北如果出版社，第 277-278 頁。

[33] 李達翰：《李安的成功法則：從 Google 到安藤忠雄都是這樣成功的》，2008 年，臺北如果出版社，第 277-278 頁。

245

益上都獲得了一定程度的肯定，因此透過波特的「鑽石體系理論」中的機會條件，或許能夠從中整理出一些關於李安成功的機會元素。

在全球化的概念運作之下，世界各地的差異性也逐漸縮小當中，無論是經濟、政治、科技還是文化；但是無論政治、科技或是文化，傳播的方向都是由經濟實力較強的一方，傳向經濟實力相對落後的那一方，因此，當歐、美各國在近半世紀的文化傾銷之下，電影就成為了他們向其他國家進行意識型態影響的手段之一。根據瑪律坎 · 華特斯（Malcolm Waters）的說法，他認為：

> 全球化的動力來自於象徵的交換，亦即電視、廣告、電影、小說、音樂、速食。這些文化實體，在世界各地同時流通與再迴圈。[34]

隨著時間的推進，東方的經濟開始有所起色，而在經濟成長的基礎上開始增加自信、開始產生自我意識的覺醒。這樣的結果反而讓原本只進行傾銷的歐、美各國注意到了這樣的現象，基於良性競爭的利益驅使，西方也開始進入向東方取長補短的過程。以電影而言，自中國電影發展出武俠片的類型之後，武術開始被廣泛地運用於好萊塢最擅長的商業動作大片當中，透過文化間的互相傳遞過程，西方觀眾逐漸地接受並融入富含東方式的各種元素。

[34] 柯瑋妮（Whitney Crothers Dilley）著，黃煜文譯：《看懂李安》，臺北時周文化事業股份有限公司，2009 年，第 41 頁。

　　早在《推手》時期，李安就嘗試將東西兩方的文化作一次試探性的合成，無奈本片雖內容精采卻由於技術上的種種缺憾，而無法打入西方電影的大門；到了《喜宴》時期，由於在國際影展上的出色成就，終於獲得了西方觀眾的注意。隨後他藉由十八世紀的英國風情為世界獻上了《理性與感性》，自此，李安那具有東方傳統特殊性的電影風格，正式被西方觀眾所認可。當《臥虎藏龍》入圍當年奧斯卡最佳外語片前，訪問者問李安是否希望獲得最佳影片提名時，他回答：

> 我會上前揮手致意。如果華語電影受到肯定，那是一項成就。在亞洲，我們有一群了不起的導演，但奧斯卡卻少有亞洲電影。我成長於一個電影有字幕的環境，因此這是不公平的，該是時候讓（美國）民眾讀點東西。這裡面蘊藏著一個大世界，有五花八門的東西，可以觀賞。文化交流如此單項的進行……如果這部電影能突破藝術院線，走入購物中心，我將感到莫大的滿足。[35]

　　隨著作品屢屢在國際各大影展中取得成就，李安在世界影壇上更具有發言權，儘管參加各大影展最初的目的有些是出於商業考慮，但這樣的策略卻往往很有效。例如夏慕斯建議將《斷背山》送至各大影展，再透過幾個獎項讓電影在發行時對各家片商

[35] 2005 年 8 月 27 日李安接受蕭伯茲（Showbiz）的訪談，引自柯瑋妮（Whitney Crothers Dilley）著，黃煜文譯：《看懂李安》，臺北時周文化事業股份有限公司，2009 年版，第 69 頁。

有更多的吸引力。事實證明,這不僅讓這部原本不被主創者自己所看好的非主流題材電影,拿到了包括了威尼斯、金球獎與奧斯卡等影展的最佳影片獎,更讓李安取得了亞洲第一個的「奧斯卡最佳導演獎」。自威尼斯影展開始,這部影片的影評、口碑幾乎呈現一面倒的態勢,席捲全球各大影展,連帶在商業票房上也成為奇蹟。李安某種程度上是透過影展發跡的,投身電影界至今幾乎大部分作品都有各大獎項的加持,但談到關於獲獎與否的得失心時,李安也十分誠實的表示:

> 在虛榮裡我個人也獲得很多友誼、很多注目,這些又刺激了新的作為,這都是很實在的東西,我不能用一種很虛幻、很犬儒的眼光去看它,自命清高,這不是我的個性。[36]

通過獲獎的客觀與自我肯定,李安將此視為一種正面的助力,推動他繼續往下一部作品的目標前進。

第四節　商業美學與觀眾心理需求:
波特的競爭作用力與基本策略下的李安電影

當代管理學大師麥可・波特除了對產業自我評量是否具有國際競爭優勢的「鑽石體系理論」之外,還提出了檢驗產業自身在市場上能否具有吸引力的「五大競爭作用力理論」,分別是:

[36] 李達翰:《李安的成功法則:從 Google 到安藤忠雄都是這樣成功的》,臺北如果出版社,2008 年版,第 66 頁。

「既有競爭者的競爭」、「新競爭對手的加入」、「供應商的議價實力」、「消費者的議價實力」與「替代品的威脅」等,而當他解釋面對五大競爭作用力時,則又另外闡釋了三種衍生出來的應對策略,分別為:「低成本策略」、「產品差異化策略」與「集中化策略」等。

透過「鑽石體系理論」可以說明李安電影所具備的競爭優勢,而透過波特的五種競爭作用力以及三種應對策略,將可以進一步探討李安電影在市場上所具備的競爭吸引力究竟為何?!

一、五大競爭作用力之應用

波特的「鑽石體系理論」是針對產業結構的特點為出發,他所提出的五大競爭作用力則是適用在市場操作上的理論基礎,具有高度的垂直整合性,但由於電影產業與傳統企業的運作模式並不完全相同,除了商業的利益考慮之外,尚有「文化上」的成分考慮,因此若運用於一般以商業考慮的理論基礎之上時,難免會產生差異性。不過就市場競爭的範圍下,電影產業與傳統企業的相似之處還是相當高的,因此將李安電影套用於波特的五大競爭作用力之下,嘗試地去探討市場競爭作用下的李安電影各方面的吸引力。

電影除了是一種經濟產業,也同時是一種文化產業,而這兩種不同產業的判斷指標也有所不同。如果以「經濟產業」來看待電影時,利潤效益是其主要的判斷標準;若是以「文化產業」來看待電影,則內容創意與文化價值將是電影的首要條件,故在此基礎之上以導演為中心的電影作者們,他們自身看待電影的取

向、角度就會有所分歧；不過若單以電影的票房成績為標準的話，對於將自己定位於「藝術院線」路線的李安並不客觀，因此我們將更多地從文化產業的角度，來分析李安電影的五大競爭作用力。

1 既有競爭者的競爭

　　電影市場上有許多優秀的導演，這些導演們的電影與李安同樣具有濃厚的個人風格，但是就電影敘事風格而言，李安電影題材的多樣性選擇卻是大多數導演們所不具備的特質。從跨越文化藩籬的《推手》、《喜宴》、《理性與感性》、《冰風暴》等，到展現文化奇觀的《臥虎藏龍》、《胡士托風波》等，再到強調尊嚴平等的《與魔鬼共騎》、《斷背山》等作品，題材橫跨東西兩方，時空交錯古今。在當今電影界中鮮少有如此特質的導演，能將這眾多題材都用極為個人化的、經過整合性的價值觀給呈現出來，又同時具有一致化高度的個人風格；再者李安的電影通過通俗化的敘事方式，走出藝術院線而進入商業院線，並在商業市場上同樣取得優秀的成績，目前在電影界尚無與李安具備同類型的導演。

　　2006 年 2 月，李安與同時入圍當年奧斯卡最佳導演獎的導演們：喬治・克隆尼（George Clooney）、班奈特・米勒（Bennett Miller）、保羅・哈吉斯（Paul Haggis）與史蒂芬・史匹柏（Steven Spielberg）應美國《新聞週刊》（Newsweek）之邀，暢談了個人對這幾部電影的看法。當現場導演被問及：

　　　　若拍出的電影既不叫好、也不叫座，是否會產生自我懷疑
　　　　時，李安給了否定的答案。一旁的史匹柏也自信地說從來
　　　　不會，並且接著表示：我從來都不會看這些宣傳。每個

坐在這裡的人，都已經具備了足夠的聲望，尤其是李安的電影。[37]

2 新競爭對手的加入

　　對於電影市場上的後起之秀，李安同樣具有其競爭優勢。其來源在於李安的電影作品數量雖然不多，但他在電影中所塑造的樸實風格與經驗累積，並非新進導演所能輕易取代的；再者，新進導演一般會著重於個人電影的形式風格，但電影既是文化的一部分，也就是說身在此遊戲場域中的每一位導演個人文化底蘊的深淺不同，就會直接影響他們作品風格上的差異。換句話說，儘管由一百位導演拍攝同一主題的電影，仍舊會拍出一百部不同角度的電影風格，因此在電影界中一位導演的風格若就此確定，那這位導演的定位與地位也就能夠穩若磐石。

　　如同李安將柏格曼視為自己在電影路上的啟蒙導師，許多電影新進導演同樣將李安視為當代電影大師。曾憑《圖雅的婚事》奪得第 57 屆柏林影展金熊獎的導演王全安，憑著新作《團圓》於 2010 年再度入圍第 60 屆柏林影展參賽片。當他接受大陸《瀟湘晨報》記者採訪時，被問到是否想要打破李安在柏林影展所創下兩屆金熊獎的紀錄時，王全安表示：

　　　　金熊獎，一般拿過一次了，就不那麼急著想拿了吧，所以
　　　　也沒有得獎的壓力。我實在不敢想破李安的紀錄，李安是

[37] 李達翰：《一山走過又一山──李安・色戒・斷背山》，臺北如果出版社，2007
年版，第 246 頁。

我最崇拜的華語導演，他的電影始終有自己的一個序列，
每一部作品都是經典，跟他相比我實在不敢當。[38]

喬治·克隆尼以《晚安，祝好運》（Good Night, and Good
Luck）在威尼斯影展敗北給《斷背山》後曾謙和地表示：「李安
是業內最好的導演之一，我能和他同台競技就已經很驚喜了。」[39]

3 供應商的議價實力

在電影產業鏈中，我們可將波特的「供應商的議價實力」視
為「電影公司的投資實力」。電影公司對一部電影的投資金額多
寡，主要是從市場或票房潛力而評估的，當李安憑著諸多作品在
國際上頗受好評之後，自然能夠擁有電影公司投注大筆資金的機
會。不過除了《綠巨人浩克》之外，李安並未再拍過類似好萊塢
體制內的這種超級大製作，而是回歸到自己所擅長的文藝類型的
影片，因此並不能完全說明電影公司的投資實力。

4 消費者的議價實力

一如在電影產業中，同樣地我們可以將「消費者的議價實
力」看作為「觀眾的觀影購票意願」。觀眾的觀影購票意願是基
於對導演實力的信任、明星陣容的效應、劇情題材的興趣、影音
科技的吸引以及行銷宣傳的策略等原因所建立起來的電影總體印
象。綜觀李安的電影品質，這些元素皆相容並蓄地存在，這也是

[38] 林樹京：《王全安新片入圍柏林影展—不敢挑戰李安紀錄》，載自《TOM.COM》，
2010 年 1 月 19 日，參見：http://post.yule.tom.com/s/CB0009392228.html。

[39] 李達翰：《李安的成功法則：從 Google 到安藤忠雄都是這樣成功的》，臺北如果出
版社，2008 年版，第 208 頁。

李安電影無論是票房或口碑總是維持在一定水準之上。李安之所以
會被視為當代電影大師之一，也是這些綜合的因素所形成的成就。

　　華人觀眾看李安的電影，有很大的程度是因為李安是華人導
演，有著將李安視為「自己人」的立場同理化；而西方觀眾看李
安的電影，則有很大一部分是由於透過李安的電影，能夠滿足他
們從電影中尋找與中華文化有關的聯結元素。無論觀眾對李安的
電影何種的期待，他們皆能各取所需，達到自己的觀影目的。

5 替代品的威脅

　　由於電影產業並非單純的經濟產業，它還是一項文化產業，
就在如此的特殊性質之下，市場上所能同時存在的替代品就不可
能出現。根據大陸電影學者單玎的說法：

> 電影作為一種文化產業並不是一種純粹的經濟現象。⋯⋯
> 當然為了研究方便，我們可以假定電影業是在純粹的市場
> 經濟條件下運作的一種產業。⋯⋯但是一定不能忘記，電
> 影經濟學不可能是純粹的。[40]

　　既然電影具有文化的特性，在市場上當然無法獲得取代。而
李安的電影具有獨特的美學形式與人文色彩，是一位具有鮮明個
人風格的電影導演；如果將李安的電影視為可被取代的純粹經濟
產物的話，那麼將會剝奪電影的文化特性，因此替代品的威脅性
完全不存在於李安的電影作品之上。

[40]　單玎：《電影經濟學》，載於《電影學：基本理論與宏觀敘述》，中國電影出版社，
　　　2002 年版，第 236-237 頁。

二、低成本策略

　　儘管李安電影從《推手》起始至《胡士托風波》為止，製作的資金早已不可同日而語，但除了《綠巨人浩克》之外，李安所有電影的製作資金相較於好萊塢主流大片都難以相提並論；就算是武俠巨作《臥虎藏龍》這部 1500 萬美元的製作經費，它與動輒 7500 萬美元的《功夫之王》（The Forbidden Kingdom，2008）相比實在是望塵莫及。

　　早在李安閒賦在家的六年時光裡，他便清楚地意識到一個事實，如果能有機會拍一部屬於自己的電影，就必須自己來寫一部投資資金不需要太高、故事性既簡單又符合自己所熟悉事物的劇本，才有可能實現這個夢想，於是乎他編寫了《喜宴》與《推手》。學生時期的獨立製片經驗，讓他能夠應付這樣資金短缺的拍片方式，透過快速、游擊式的工作效率，終於讓他在拍攝的過程當中，學習到如何成為一位劇情長片的電影導演。以這樣的模式繼續發展，李安在國際影展中陸陸續續又獲得一些大獎，而透過這些小額投資的電影在事後看來，投資報酬率還算是相當高，其中當然包括了在 1993 年超越《侏羅紀公園》成為當年全球投資報酬率最高的電影《喜宴》。

　　在獲得西方電影界的矚目之後，李安終於有了充裕的製作經費與拍片機會，也開始進入了個人生涯中「英語電影時期」的階段。繼《理性與感性》、《冰風暴》、《與魔鬼共騎》三部英語片之後，李安再度拍攝第四部華語電影《臥虎藏龍》。這部耗資 1500 萬美元的武俠大作，依然被美國主流片廠視為一項「奇蹟」；原

因是相較於傳統美國大片動輒上億美元的大成本製作而言，《臥虎藏龍》只花費 1500 萬美元卻能展現出如此神奇的銀幕效果與影像美感，令當時許多專家都跌破眼鏡。在此以前，李安所拍攝的電影方式大都是以獨立製片的模式完成的；而在《臥虎藏龍》之後，他終於執導了生平第一部由環球影業投資的大製作《綠巨人浩克》，這也是李安目前為止唯一一部非獨立製片的電影作品。或許是由於想在主流商業片中承載太多關於個人意圖的風格元素，因而造成這部電影在票房或影評上都雙雙失利，卻也讓李安開始反省自己所適合的電影方向究竟為何？挫敗後的李安重新再出發，他再度回歸到自己所熟悉的獨立製片路線，選擇拍攝了《斷背山》、《色，戒》與《胡士托風波》等頗受好評的作品後，也重返了自己擅長的電影類型之中。

從 42 萬美元的小成本製作開始，到一億五仟萬美元的豪華巨作，再回歸到目前平均一部大約是 1500 萬美元的中小型製作的投注資金，李安找到了屬於他自己的適合方式，也找到了隨心所欲的自由選擇。李安自己說過：

> 我覺得你在拍電影的時候，要做自己最擅長的事情，否則的話，就是矯情。人要做跟本性最擅長之事有關的東西。[41]

低成本經濟主張以低廉的成本支出，達到最高的利益報酬。李安善於利用自己所熟悉的獨立製片模式，完成一部部低成本、

[41] 李達翰：《李安的成功法則：從 Google 到安藤忠雄都是這樣成功的》，臺北如果出版社，2008 年版，第 208 頁。

小製作的作品，卻能夠達到高報酬的效益，相較於每部投資上億元的超級大片所得到的利益回饋，李安的低成本策略顯然更符合他個人保守的風格與電影公司期望的效果。相較於《綠巨人浩克》的一億五千萬美元的投資金額，卻只在全球回收近兩億五千萬美元的總票房成績，李安的《臥虎藏龍》與《斷背山》各以其十分之一的製作經費，卻光在北美票房就各有近十倍的票房收入，低成本策略的優勢在李安的作品中不言而喻。

三、產品差異化策略

　　與一般類型電影普遍講述一個「善惡對立」的二元價值觀不同，李安電影的一項重要特質，就是善於通過事件的觸發來展現人物的人性價值。除此之外，李安也喜歡透過自我挑戰，嘗試更多他所感興趣的各種題材與類型；而這些題材與類型往往能夠開拓出一股電影風潮，致使其他導演跟隨著李安的腳步，延續著他所成功製造出來的類型風潮，但是題材的複製並非是票房的萬靈丹，一旦創作沒有精準掌握思想靈魂便會功敗垂成。

　　綜覽李安電影我們發現一個創作規律，那就是很難找到具有獨立鮮明色彩的「反派角色」，即使是《臥虎藏龍》裡的碧眼狐狸，她也有身不由己的過去與背景，讓人油然而生同情之感。在他一系列的電影中，「環境」對人物觀念與行為所造成的影響始終都是李安想要強調的主題重點。「父親三部曲」中，父親與兒女之間受到傳統文化與全球化變遷的影響，造成兩代人矛盾衝突的事發來源；《理性與感性》同樣展現了受到傳統上流社會禮教灌輸的姊妹，如何去面對自己愛情的價值？經過與環境抗爭和思

想妥協的交錯之中，開始產生互相理解的過程；《冰風暴》透過當年「水門事件」（Watergate scandal）[42] 以及一場突如其來的冰風暴，對照了美國一個普通中產階級家庭的每一個成員所各自面對的問題；《與魔鬼共騎》揭示了戰爭對底層百姓的心理影響與巨大改變；《臥虎藏龍》呈現了傳統儒家禮教對兩位主角的情感禁錮所發出的悲劇歎息；《綠巨人浩克》展示了父親將自己的實驗基因強加給自己的兒子，但卻改變了兒子一生的悲劇命運；《斷背山》感嘆了社會對同性的排異性，使得真心相愛的一段感情以遺憾畫下句點；《色，戒》披露了活在大時代底下的動亂男女，對自己的遭遇有著身不由己的無奈；《胡士托風波》展現了青年男女用自己音樂的方式，對戰爭發出內心的怒吼。

　　透過這些環境與人物之間相互交錯的關係，由外在的顯影滲透到內在的隱晦，如此一部部動人的電影，沒有絕對涇渭分明的「對與錯」，有的只是單純的人物與人物、人物與環境之間的真情互動。較令人吃驚的是李安到目前為止的所有作品裡，它的風格相似性居然如此之高，而題材之相異性也如此之大，彷彿其中有源源不絕的成分，讓這位風格始終如一的導演一再深究其中，探索更多的靈感與內容。

[42] 1972 年美國的總統大選，為了取得民主黨內部競選策略的情報，於 1972 年 6 月 17 日以美國共和黨尼克森競選團隊的首席安全問題顧問詹姆斯・麥科德（James W. McCord, Jr.）為首的 5 人闖入位於華盛頓水門大廈的民主黨全國委員會辦公室，在安裝竊聽器並偷拍有關文件時，當場被捕。此事件對美國歷史以及整個國際新聞界都有著長遠的影響。水門事件之後，每當美國國家領導人遭遇執政危機或執政醜聞，便通常會被國際新聞界冠之以「門」（gate）的名稱，如「伊朗門」、「拉鍊門」、「虐囚門」來稱之。

之所以李安樂於挑戰諸多的電影題材，在李達翰的《李安的成功法則：從 Google 到安藤忠雄都是這樣成功的》一書中李安自言：

> 拍電影這件事，大概就跟任何藝術創作一樣，始終，會受一種不安全感所驅動，怕玩不出新花樣、怕讓人覺得江郎才盡、怕會給時代自然淘汰；由是，便只得在每一次的機會中，盡可能嘗試不一樣的事物，猶如不斷向自我挑戰……。我喜歡那個東西，我真的是很喜歡。我不會為挑戰而挑戰。[43]

這是李安堅持不自我重複的期許，而且他這種完全出於興趣而全心投入的態度，也註定了李安在自我突破的同時，成為引領類型導向發展的人物，儘管這並非出於刻意但卻自然成形。

對於李安並不刻意迎合好萊塢的方式，也是由於他清楚的認識到自我的優勢與劣勢的體會。關於在好萊塢這些年的發展，他曾表示：

> 我在好萊塢這幾年的經歷告訴我，我也許不會比其他一名美國導演拍得更好，我也不需要時時刻刻賣弄異國情調，我只是用東方的文化去看待西方的事物，給他們一面鏡子。[44]

[43] 李達翰：《李安的成功法則：從 Google 到安藤忠雄都是這樣成功的》，臺北如果出版社，2008 年版，第 46-47 頁。
[44] 李達翰：《一山走過又一山——李安 ‧ 色戒 ‧ 斷背山》，臺北如果出版社，2007 年版，第 292 頁。

　　李安認為自己身為一名東方導演，卻能夠以《斷背山》這樣一部關於美國西部牛仔的同志故事在國際上獲得普遍好評，是由於人類的感情具有一種「共通性」的基因；透過自己的理解將這種「共通性」表現在自己的電影之中，而未將自己的本色給抹滅捨去，這就是李安電影與其他導演的作品最大不同之處。

四、集中化策略

　　所謂「集中化策略」，指的是對於商品所面向的市場區隔有著清楚的認知，明確地知道自己的商品應該是針對何種客戶群體；與市場上競爭範圍較廣的同業對手相比，這樣的集中化策略將以更高的效能或效率，更輕易地達成自己的策略目標，而李安的電影正具備這種集中化策略的獨特賣點。

　　對於電影觀眾而言，當在銀幕上看見與自己生活經驗相異的景象時，會以一種主觀的理解來對客觀的影像作象徵意義的解碼動作，進而產生與個人經驗自我聯結的結果。關於這種現象，我們可以透過英國著名的女性主義電影理論家蘿拉‧莫爾維（Laura Mulvey）的《視覺快感與敘事電影》一書中得知其因。她依據精神分析學說的理論指出了電影中所存在的「奇觀」現象：

> 奇觀與電影中「控制著形象、色情的看的方式」相關，而她也認為隨著電影的發展，在敘事電影之外，新的奇觀電影範式逐漸佔據了主導地位。[45]

[45] 蘿拉‧莫爾維（Laura Mulvey）：《視覺快感與敘事電影》，張紅軍編：《電影與新方法》，中國廣播電視出版社，1992 年版，第 206 頁、第 208 頁、第 212 頁、第

　　莫爾維所提出的「奇觀電影」是相對於「敘事電影」而獨立出來的，她認為原本應屬於敘事電影的影像奇觀，由於電影科技的進步發展逐漸形成一種文本主體，獨立於敘事電影之外。較莫爾維更早提出「景象社會」的法國哲學家、電影導演居依‧波德（Guy-Ernest Debord）也認為：

> 在那些現代生產條件無所不在的社會中，生活的一切均呈現為景象的無窮積累。一切有生命的事物都轉向了表徵。他認為當代社會商品生產、流通與消費，已經呈現為對景象的生產、流通與消費，因此「景象即商品」的現象無所不在。景象使得一個同時既在又不在的世界變得更醒目了，這個世界就是商品控制著生活一切方面的世界。[46]

　　波德所謂的「景象」在英文語意裡與莫爾維所說的「奇觀」是同一個詞彙，即「景觀」（spectacle）。若我們將這種「奇觀性」置於電影文化的角度看待時，就很清楚地能夠明白西方觀眾看待李安電影的觀影態度。

　　對李安個人而言，在他的電影中並沒有刻意要賣弄異國風情的意味，只是出自於受到傳統中華文化薰陶的他，很自然地將自

215-220 頁。

[46] 周憲：《論奇觀電影與視覺文化》，載自《美學研究網》2006 年 6 月 21 日，參見：http://www.aesthetics.com.cn/s33c459.aspx。

身文化的特色蘊涵在電影之中，並沒有過多刻意的強加，或者更準確地說，也強加不了角色自然形塑而成的性格行為；甚至李安自己也坦承，在他所有的電影裡都有自己影子的延伸。他曾經說：

> 幾乎主要的角色我都會有認同；至少有一部分。如果我是他、我是那個個性、我有這種想法，我會做什麼樣的事情？[47]

而讓他得以透過揣摩故事角色來發展劇情的這種多元化本質，也出自於李安個人的成長經驗。

李安的父親 1949 年自中國大陸撤退來台，出生臺灣南部的李安在赴美求學前都生長在這塊土地上。被臺灣本地人稱之為「外省人」的李安，第一次產生了對身分認同的疑惑。隨後赴美留學、成家立業，華人的身分讓他身處異鄉之際，再度察覺到自己身分歸屬的障礙。就是如此「身份認同」的思緒衝突與積累，常懷抱著巨大的不被認同感、無歸屬感的李安，開始了他身為導演的藝術創作之路。透過電影作品的抒發，他將內心所渴望的被認同感，全都融化在自己的電影氛圍之中，因此人物與環境的互動關係有很大的成分，皆是主角迫切地想要融入環境的認同感追求，但卻不可得的失落無奈感，這與他自己的成長經驗如出一轍。

李安透過「電影」這面鏡子映照了中華傳統文化與自己內心衝突的掙扎，而展示在西方觀眾的眼前；相對於西方觀眾對中國

[47] 李達翰：《李安的成功法則：從 Google 到安藤忠雄都是這樣成功的》，臺北如果出版社，2008 年版，第 212 頁。

傳統的認知，多半停留在服裝邋遢、蓬頭垢面、人人會功夫的刻板印象，李安的電影更加真實地反映了中國人的哲學態度與生活本色，儘管這種態度與本色並不一定是由華人所演繹的。《理性與感性》中的艾麗諾與瑪麗安有著《飲食男女》中家珍與家倩的影子；《斷背山》中的傑克與艾尼斯也與之極為神似；《推手》、《喜宴》、《綠巨人浩克》的主角們幾乎就是李安自己生活在父權壓力底下的生活經驗的象徵符號。這眾多的人物臉譜一一擺放在西方觀眾的面前，做一種最真實的東方人文精神的西方化展示，也禁得起所有東西方觀眾的檢驗。

《看懂李安》一書的作者、世新大學美籍教授柯瑋妮（Whitney Crothers Dilley）這樣形容李安：

「李安是位出類拔萃的導演，他不僅讓全世界目光聚集在他身上，讓華語電影大受歡迎，同時也超越自身的文化根源，成為一名後現代與後疆界的藝術家，如同他在華語片的表現，李安也輕鬆遊走於西方各類電影之間。李安是位後國家藝術家，他不僅超越與模糊了華人離散（Chinese diaspora，diaspora 的字面意義是指『種子的散佈』——這裡指離開中國散佈到世界各地生活的跨國華人社群）的疆界，也跨越了東西方文化的藩籬。」[48]

我們透過一位外國學者對李安電影的觀點，看到一個相當客觀的評價。

[48] 柯瑋妮（Whitney Crothers Dilley）著，黃煜文譯：《看懂李安》，臺北時周文化事業股份有限公司，2009 年版，第 38 頁。

第七章

「藝術」與「商業」並置的
全球化趨勢

「父親三部曲」是有關臺灣經驗的書寫，

但從第四部電影開始接受好萊塢商業體制的嚴苛挑戰。

——李安[1]

第一節　悠遊在好萊塢類型的跨文化電影：
　　　　東方導演的典範

我開始在這個地方留下來，希望可以拍電影，

因為別人認為亞裔在這裡不會有位置，但這成了我的美國夢。

然而，直到那一刻，我依然無法知道，

一個中國電影導演是否能佔有一席之地。——李安[2]

[1]　轉引自李安赴臺灣國立中興大學演講談話，2010 年 12 月 4 日。

[2]　李達翰：《一山走過又一山——李安 · 色戒 · 斷背山》，臺灣如果出版社，2007
　　年版，第 9 頁。

　　「在電影的想像世界裡，中年的我可與年少的我相遇，西方
的我與東方的我共融，人與人的靈魂能在同樣的知覺裡交會」[3]，
這是李安面對東西文化衝擊下的心靈糾纏。莊子曾說：「我諱窮
久矣而不免，命也；求道久矣而不得，時也。……知窮之有命、
知道之有時、臨大難而不懼者，聖人之勇也。」[4]只是這種「勇」不
是對時命的抗爭和戰勝，而是對時命的承認和順從。因此，莊子
這裡所說的「勇」，乃是「激流勇退」之勇，而不是知難而奮發
之勇。在莊子看來持這種時命觀的最大好處，就是可以使人在精
神上獲得解脫：「吾以為得失之非我也，而無憂色而已。」[5]白居易
的思想是深深打上了莊子思想的烙印，而李安困境中的沉潛也有
某種程度的反射。「李安不只一次表示，雖然自己拍的是英文電
影，但思路是很中國的，因為他擁有中國文化的背景。」[6]

　　　　人在年輕純真的時候，對於愛情在不知道的狀況下就栽進
　　　　去了，像西方人說的「Fall in love」（戀愛）；那種「墜落」
　　　　對我來說，是最浪漫的；而美麗的浪漫需要質地。浪漫、
　　　　愛，都是抽象的概念；像是一種幻覺。[7]

[3]　張克榮：《華人縱橫天下─李安》，現代出版社，2005 年版，第 173 頁。

[4]　《莊子》，載於《維基百科，自由的百科全書》，2011 年 3 月 26 日，參見：http://zh.wikipedia.org/wiki/%E5%BA%84%E5%AD%90。

[5]　轉引自《莊子‧外篇‧知北遊第二十二》詞句。

[6]　《章子怡大紅出乎意外─李安：下部電影回中國拍》，載於《中國國民黨孫文思想革命委員會》，2006 年 3 月 8 日，參見：http://city.udn.com/2997/1591374?tpno=44&cate_no=0。

[7]　李達翰：《一山走過又一山──李安‧色戒‧斷背山》，臺灣如果出版社，2007年版，第 212 頁。

　　這是融合西方語法的李安如何轉化為東方語境的文化涵養思路。

　　李安在學生時期就以《分界線》一片拿下美國紐約大學學生影展「最佳導演」與「最佳影片」兩項大獎，我想這並非天分、也非偶然，而是多年來學習戲劇的經驗使他比別人更接近戲劇本質。看過李安電影的觀眾都知道，他不靠華美鏡頭雕琢、也不愛絢麗的特效，而是把他認為動人的故事截取精華並以樸實、工整的鏡頭置入電影中。李安說：

> 我去美國留學學的是西方戲劇，這點對於瞭解西方文明是很有利的。還有我在面對戲劇題裁、面對演員跟人家解說的時候，因為我受過相當程度薰陶、教育，我覺得這些都有幫助。我想，我自己有一些適應的天份吧；我能取東西方特長融合在一部片子裡，那其實就是我的長處。[8]

　　戲劇基礎紮實的李安在《臥虎藏龍》裡著重的是表現中華民族內在道德倫理的衝突，雖然片中有許多武打場面，它卻是以溫文的手法呈現所謂的俠義精神，而非傳統武俠電影中充滿暴烈的打鬥畫面，這樣華麗的場面與絢麗的影像固然能滿足我們的視覺，卻忽略了故事本身該有的內涵，因此李安的獨特性正在於透過電影把文化和情感表達出來，並且感染觀眾，有別於許多的國

[8] 李達翰：《一山走過又一山——李安・色戒・斷背山》，臺灣如果出版社，2007年版，第 7 頁。

際知名導演卻在作品上插著文化的標籤，但作品的核心卻只是圍繞著言情、兇殺和武打。

　　李安自言除非你能提出你的新的想法，否則你根本沒有機會施展自己的才華。

> 要虛心，剛開頭你碰到一個專家，總要受一點氣吧，等學到了以後就不受他的氣了。[9]

　　李安在美國學電影那麼多年了，自然是瞭解商業的操作模式，他從不過分強調自己是個藝術家，反而還與美國的製片公司合作，畢竟對於行銷宣傳而言美國人的經驗還是純熟。李安深諳一旦自己刻意去畫定「界線」，也就畫地自限了，於是他充分運用國際資源，讓作品在市場和藝術之間巧妙地取得平衡，當然，這也要歸功於他在美國多年所發展出的人脈。

　　或許有人說李安在美國超過三十年，早已經融入美國主流文化；或許更有人說奧斯卡是美國人的獎、《斷背山》是美國人的電影，我們不必如此高興等耳語，但對李安真正對華語導演的啟示究竟是什麼？李安是 78 年來首位獲得奧斯卡獎「最佳導演」殊榮的華人導演，連美國主流媒體都盛讚實至名歸。李安，一位東方導演在西方好萊塢、一位用自己的文化泉源寫故事的中國人，他的成功創作力量源自於中華儒家文化的薰陶，既然我們都擁有幾乎相同的文化背景，那為什麼李安能夠在世界舞臺上發光

9　轉引自李安赴國立臺灣藝術大學演講談話，2006 年 5 月 3 日。

發熱、悠遊於藝術與商業的跨平臺呢？李安擅長處理個人與家庭的衝突關係，甚而將故事背景設置在東、西方文化的臨界點上，從中去檢視西方思潮如何在中華文化的傳統中理解？而中華文化又將如何在西方國度的時空中自處？來自於東方的李安，成功地架接起一座溝通與理解的情感橋樑。

　　華語電影如何悠遊於「藝術」與「商業」並置的全球化趨勢是個相當重要的議題，首先在於認清華語電影與好萊塢電影的事實。華語電影一百年與美國電影一百年的概念是有程度上的差異性。

　　　很明顯的事實是，在好萊塢，片型和觀眾之間的關係已經建立起來了。但在中國，片種和觀眾之間一直缺乏約定俗成的關係，觀影習慣還沒建立，導演再有才華也沒有用。我對馮小剛很佩服，因為只有他能建立起這個習慣。你今天要我來做大陸市場我也不知道要怎麼做，巧婦難為無米之炊。電影是集體創作的智慧。我其實很同情大陸的同行，又要得獎，又要賣座、道德上又要受許可，又要探索人性。全世界一百年來也沒有人做到這樣的電影，我覺得大家需要耐心。文化正在轉型，我們正在建立自己的規則。電影其實拍的不僅僅是電影，蓋大樓可以要求速度，文化可不行，需要耐心。[10]

[10]　馬戎戎：《李安：我要讓西方人看到不同的中國》，載於《三聯生活週刊》，2006年6月26日。

現今中國普遍存在著「好萊塢情結」，一部部大片投資的目標性非常明確。對於東方而言，電影是西方發明的，電影語言、電影類型也是西方成型的，如果我們能吸取西方優點拋棄成見，那麼好萊塢電影的敘事共通性則是東方導演可以學習的典範。

> 電影有它獨特的問題，出了這個格式，不只是西方觀眾難以接受，你們也不接受，所以所謂的導演都有好萊塢情結，其實是一種心理，只有到了好萊塢這個世界電影的大聯盟裡面，才能受到全世界關注。作為一個被大眾認同的標誌來說，好萊塢完整的機制、工作方式和平臺，確實有吸引力。[11]

儘管李安的電影講述多是弱勢邊緣化的人物與故事，但是透過人類情感共鳴的特性，將自身文化的思維轉化為國際敘事的視野觀點來思考，克服跨文化傳達的困難，改變了中國電影藉由「影展」進入世界銀幕的唯一途徑，在藝術與商業兩相兼顧之下皆取得了漂亮的成績。「像李安那樣能拍中文、英文電影，在東西方世界裡游刃有餘地行走的導演，恐怕華語影壇裡只有他一人」，這是張藝謀導演任第六十四屆威尼斯影展評委會主席對《色，戒》榮獲金獅獎的感嘆之言。天份、經歷、養份、影劇愛好等先天與後天的資質培養，並趕上九十年代整個華語電影都處在蓬勃發展、全世界影壇都相繼在關注的時機，李安正好走到這

[11] 馬戎戎：《李安：我要讓西方人看到不同的中國》，載於《三聯生活週刊》，2006 年 6 月 26 日。

個大潮流裡面，所以造就了今天的李安。李安電影裡創作觀念的理性與感性的周旋、解構與重構的交織、多元化的電影類型，展示一個東方人如何掌握敘事結構的完美性而存在於好萊塢聖殿，這是一場跨敘事類型的喜宴；而且在李安這個江湖裡的人物，個個都是臥虎藏龍的角色，都是文人導演的文人人物。

李安終究是一個敦厚的人，《推手》、《喜宴》、《飲食男女》走到最後，還是邁向一個傾向圓滿的結局，雖不能完全歸於好萊塢式的「Happy Ending」，但每個人終究都選擇退讓，以求達到令多數人都能接受的結果。在《臥虎藏龍》、《色，戒》裡，玉嬌龍的縱身一跳與王佳芝任務失敗而死，她們勇敢忠於自我的選擇，儘管是用生命的代價來交換，也不是一場敵我猛烈的廝殺，或者激烈的頭破血流，卻默默展現了智者溫和智慧，不論結局是走向重組或是了結，至少他總是在影片中，提供了值得有意義的反思。誠如李安所推崇的瑞典大師柏格曼：「從不對生命提供解答，但他提出偉大的問題的影片概念」，進而督促自己。

> 作為一個電影人，就必須能提出疑問，也許不一定能找到
> 正確答案──畢竟我們都是平凡人。[12]

「寬容」與「救贖」，我想這就是李安一以貫之所秉持的人生觀吧！

[12] 李達翰：《一山走過又一山──李安‧色戒‧斷背山》，臺灣如果出版社，2007年版，第 306-307 頁。

第二節　生命歷程的魔術數字

> 人生的起伏就像高山與低谷，我真的覺得自己不斷在兩端間徘徊。
>
> 困境會提供我們許多學習的機會。我剛從紐約大學畢業後失業了六年，整整六年！
>
> 當回想起來，我簡直無法瞭解自己當時怎麼撐過來的。
>
> ——李安[13]

一、「長尾理論」概述

2004 年 10 月《Wired》雜誌總編輯克里斯‧安德森（Chris Anderson）提出一個「長尾理論」（The long tail）的全新概念，顛覆傳統的「80／20 法則」經濟思維引起熱烈討論，並被美國《Business Week》評選為「2005 年最佳概念獎」。這本書出版後，陸續擠進《華爾街日報》、《紐約時報》及亞馬遜網路書店商業類前四大排行榜，發行逾十萬冊。

企業界向來奉「80／20 法則」為鐵律，認為 80% 的業績來自 20% 的產品；企業看重的是曲線左端的少數暢銷商品，曲線右端的多數商品，則被認為不具銷售力。但時至今日，網路的崛起已打破這項鐵律，99% 的產品都有機會被銷售，「長尾」商品將鹹魚翻身，如英國著名的搖滾樂團「電臺司令」（Radiohead）合

[13] 轉引自李安赴國立臺灣藝術大學演講談話，2006 年 5 月 3 日。

唱團與 2008 年票房超過新臺幣五億元、打破臺灣影史最輝煌紀錄的電影《海角七號》，它們的成功就是「長尾理論」的最佳實證。在缺少商業行銷的廣告預算之下，端靠網路行銷策略的另闢蹊徑模式。搖滾樂團「電臺司令」一直被歐洲各國與美國市場寄予厚望，然而該團除了一如往常不上媒體宣傳通告、也不拍音樂錄影帶（MV），僅以網路的宣傳方式即搶下瑪丹娜的音樂排行冠軍，以 45 萬的單周銷量一舉拿下英國專輯榜的第一名，這是長尾理論一個極佳的典範。

「長尾理論」已是許多企業成功的秘訣。舉例來說，Google的主要利潤不是來自大型企業的廣告，而是小公司（廣告的長尾）的廣告；eBay 的獲利主要也來自長尾的利基商品，例如典藏款汽車、高價精美的高爾夫球杆等。此外，一家大型書店通常可擺放十萬本書，但亞馬遜網路書店的書籍銷售額中，有四分之一來自排名十萬以後的書籍。這些所謂「冷門」書籍的銷售比例正以高速地成長，預估未來可占整體書市的一半。長尾理論的來臨，將改變企業行銷與生產的思維，帶動另一波商業勢力的消長。執著於培植暢銷商品的人會發現，暢銷商品帶來的利潤越來越薄；願意給長尾商品機會的人，則可能積少成多，累積龐大商機。長尾理論不只影響企業的策略，也將左右人們的品味與價值判斷。大眾文化不再萬夫莫敵，小眾文化也將有越來越多的擁護者，唯有充分利用長尾理論的人，才能在未來呼風喚雨。

發揮「長尾理論」的效用，更有助於熱門產品的推銷、更有助於散播資訊，但功效與制度的成形不易明朗化。世界知名的

英國搖滾樂隊「電臺司令合唱團」（Radiohead）與 2008 年創下
超過五億新台幣票房影史紀錄的臺灣電影《海角七號》，端從此
兩個成功的案例來看，初期皆是依靠著網路行銷的手法來做切入
點，宣傳的方式逐漸地從「點」、擴展到「線」、再架構成「面」，
開創了另類行銷的成功典範，此即為「長尾理論」的最佳表現。
「長尾理論」的成功運用，可以開創許多的商業奇蹟，套句 2008
年北京奧運的 slogan～「『同一個世界・同一個夢想』（one world,
one dream），即可以將這句調整為『同一個世界・有許多個夢想』
（one world, much dream）」[14]。

二、好萊塢的長尾理論

電影特異的奇觀創造龐大的商業利潤，緣起於美國好萊塢
這個工業帝國。1972 年導演法蘭西斯・柯波拉（Francis Ford
Coppola）執導電影《教父》（The Godfather），掀起電影拍攝
續集的旋風；無獨有偶的是，1975 年史蒂芬・史匹柏（Steven
Spielberg）所執導的電影《大白鯊》（Jaws），更推波助瀾地將這
股創作熱潮造就成「大片」的時代。「大片時代」的來臨，在觀
影思考的程度上象徵著一個「商業文化」的升起，電影創作者
純粹著重感官上的刺激，徹底摧毀觀眾群體的觀影習慣，讓觀
眾逐漸放棄思考影像背後所要傳遞的真義與訊息，只是循著公
式化的模式一味地隨波逐流，形成一股「大片綜合症」的觀影
經驗。

[14] 轉引自《華語電影論壇》於北京西苑飯店舉行，2008 年 11 月 4 日。

　　繼之，1977年喬治・盧卡斯（George Lucas）所執導的《星球大戰 IV：新希望》（Star Wars Episode IV: A New Hope），這種新開創的類型大片，更標幟著美國影史上重要的里程碑，不僅創下了票房第二名的影史紀錄，更開啟了全球科幻特效電影的新風潮，並將這一波大片時代推向第一個高峰處，因此喬治・盧卡斯（George Lucas）、史蒂芬・史匹柏（Steven Spielberg）堪稱為「大片時代」的開創者。

　　大片「類型化」的一再複製與繁衍的理由即是為片商降低投資的風險，並追逐商業的獲利，最終在票房上謀取巨大的回報利益，因此「大片續集」的產生便不明而喻，譬如「教父三部曲」：（《教父1》（1972）、《教父2》（1974）、《教父3》（1990）、「星球大戰六部曲」：《新希望》（1977）、《帝國大反擊》（1980）、《絕地大反攻》（1983）、《潛伏》（1999）、《複製人全面進攻》（2002）、《西斯大帝的復仇》（2005）等皆是顯而易見的實證。大片投資的成本愈高，思想內涵層面就相對愈蒼白淺顯，但從商業的角度來說就愈形安全，此追求感官刺激的路線正是反諷具有思想小片的氣勢。

　　值得玩味的是，就在這股風起雲湧的「大片現象」全球化的趨勢之下，竟然意外地出現「物極必反」的思考邏輯，好萊塢電影也逐漸浮現出自省性的反射現象。《侏羅紀公園》（Jurassic Park，1992）裡，導演史匹柏所創造的「恐龍群」，最後竟然出現失控脫序的大混亂，那些猶如象徵「大片符碼」的恐龍群體，掀起了對現實世界巨大的破壞與災難，而史匹柏就像自己電影裡那位創造恐龍的教授角色一般，最終必須在自己的罪惡感上祈求得

到道德上的救贖，這種現象是否意味著在某種程度上導演自白的「懺悔意味」?! 是否像是隱隱預告著「大片時代」在人類思想發展史上，終將留下深遠的影響而難以控制，自省性地為掀起製造大片浪潮所做出的自我道歉的內心聲明。

「大片現象」漫延影響全世界，它對每個國家的本土電影文化的保存與發展上，形成極大的傷害與壓迫。二十世紀末，全世界竟有百分之八十到九十的電影皆是「大片」的放映市場，如此大片規模的大舉入侵，終究造成本土電影文化的萎縮。不容質疑的事實是，片商絕對不是純粹的電影製作者，他們更關心的是投資報酬率的回饋，因此他們並不積極鼓勵創作性題材的思維，所以這才是現今電影所面臨的最大根本問題所在。不斷地複製「類型化」的成功電影案例，以便獲得更大的市場經濟利益是一套不二法門的思路，不過中國在這些年來卻在此世界電影環境的氛圍下異軍突起，欲走出一條結合屬於自己文化特色與商業票房的「中國大片」（如馮小剛電影），這絕對是對好萊塢電影的一種文化反擊的省思。

「長尾理論」的提出者安德森認為：

> 一個大型市場中的暢銷商品，是沒有辦法百分之一百符合所有消費者需求的，小眾的長尾市場因此形成。不論大小，都要有一定規模才能撐起營收與獲利，因此長尾市場的形成也塑造出不少新的商機。[15]

15　楊瑪利、遊常山：《越洋專訪《長尾理論》作者克里斯‧安德森：小眾就有利基，別再想征服大眾市場》，《遠見雜誌》，2006 年 10 月號。

例如全球最大的網路書店—「亞馬遜網路書店」（Amazon. com）[16] 便是跨越實體店鋪通路的整合者（Aggregators），所以另類主流的「新生產者」（new producer）於是可以同時並存。由此市場屬性的配額證明，好萊塢全球化的趨勢仍然無法掩蓋其他電影藝術的存在形式，李安便是在這股強勢的商業機制體系下開創出屬於自己的「藍海策略」（Blue Ocean Strategy）。

三、李安的長尾理論

> 品牌賣的不僅是服務與產品，還包含著消費者對品牌的期待、渴望與認同。[17]

李安電影的文化品牌形象鮮明，不僅讓產品與消費者建立起一種理性的關係，而且更讓他們強烈感受到情感的呼應與牽絆。李安品牌價值的內涵就是一個「人」字，它代表的是李安這個人的氣質與特點、是李安電影裡面的人物內蘊，存在有普世的共通價值與情感。除此之外，李安慎重看待多元文化的共處趨勢，讓自己跨界的特色在商業市場形成明顯的區隔，進而擴大自己電影

[16] 「亞馬遜」（Amazon.com）是全球最大網路書店，於 1995 年 7 月正式成立，1997 年 5 月股票上市，股價最高到 351 多塊美元，而到了 1999 年年初，該公司市值高達 60 億美元，遠超過「邦諾」（Barnes and Noble）與「疆界」（Borders）這兩家實體與網路書店的市場總和。亞馬遜書店在 1998 年第四季的銷售額為 2 億 5290 萬美元，比 1997 年第四季的 6600 萬美元暴增 283%。目前的股價大概於 30~40 多塊美元。其提供超過 310 萬英文書籍、22 萬種的音樂 CD。

[17] Marshall King 著、金恩堯譯：《贏在品牌》，臺北前景文化事業有限公司，2006 年版，第 3 頁。

品牌的核心價值與創新性。

　　李安的「長尾理論」就是「藍海策略」的價值化創新。李安從不將競爭者當作危機感，反而逆向思維地從以競爭為中心的「紅海策略」，開創到以創新為中心的「藍海策略」模式。李安積極地擺脫「類型電影的複製」與「人文精神的昂揚」的電影層面去追求藍海精神的「價值創新」。

> 所謂「價值創新」即是提升自我價值層次，不再運用商業策略汲汲於打垮對手，反向致力於客服機制的演進及創造企業產品價值的精進，領導企業開發無人競爭的市場空間。[18]

　　就如同金偉燦（W.Chan Kim）與莫伯尼（Renee Mauborgne）在《藍海策略》書中所提出的一套「自我覺醒」的理論，他以循序漸進的方式開創全新市場的「藍海策略」。回顧李安電影選擇的題材端從自我挑戰的角度出發，不重複的電影類型完全顛覆傳統好萊塢的策略思維，貼近「相對競爭不如與自我競爭」的藍海宣言。

　　針對傳統的紅海策略與新世代的藍海策略，劃分出兩種策略的重要特質[19]：

[18] 《藍海策略讀後心得》，參見：http://www.thbtwo.gov.tw/web/employee/2006/GOOD03.html。

[19] W.Chan Kim（金偉燦）、Renee Mauborgne（莫伯尼），黃秀媛著：《藍海策略：開創無人競爭的全新市場》，天下遠見出版股份有限公司，2005 年版，第 35 頁。

紅海策略	藍海策略
在現有市場空間競爭	創造沒有競爭的市場空間
打敗競爭	把競爭變得毫無意義
利用現有需求	創造和掌握新的需求
採取價值與成本抵換	打破價值─成本抵換
整個公司的活動系統	整個公司的活動系統
配合它對差異化或低成本選擇的策略	配合同時追求差異化和低成本

　　有別於在既定商業機制結構中的競逐手法，李安遵循著藍海策略中以「價值創新」為中心點的理念，認為電影的類型並非成功的唯一模式，選擇適合自己的題材框架才是可以永恆發展的現實。李安電影之所以成功，即是徹底地顛覆了電影產制流程原先認知的商業策略模式，並示範了創作視野可以被擴大遠放、擴大自由、擴大商業模式，積極地去創造新的領域、尋找新的觀眾，並用獨特的文化語彙去創造豐厚的商業利潤，追求藍海策略裡「價值創新」的特點。

　　研究證實：所有企業產業均不可能永保領先卓越，如同沒有一樣產業能夠永遠保持一定的利潤。藍海策略向企業挑戰，促其脫離群體競爭的紅色海洋，創造無人競爭的藍色空間，讓競爭失去意義。強調全新商場勝出邏輯：經營者不應該把競爭當做標竿，而是要超越競爭，開創自己的藍

海商機。[20]

　　現今李安電影的創新價值，代表的就是超越競爭的時代意義。

　　從 15 萬到 1.6 億美元的魔術數字是李安電影製造出的詭異奇蹟，使得《喜宴》是 1993 年全世界投資報酬率最高的影片；而《與魔鬼共騎》卻是 1999 年全世界賠錢率最高的電影，有趣地證明了李安身上所創造的魔術數字，的確令人高潮迭起、膽戰心驚，但是這也隱約代表了一種創作意義，那就是如何考慮觀眾的市場定位，去掌控文化發言權的切入角度。《喜宴》是李安站在自身東方文化所表現的題材，同時也掌握了西方觀影者的敘事結構，如此文化融合的嫻熟度，因而創造了世界電影史的傳奇。

　　《推手》、《喜宴》、《飲食男女》這三部電影的製作成本，僅僅花費千萬元新臺幣是所謂的「小成本電影」，但是影片回收的經濟效益卻是相當驚人。李安電影的行銷模式大抵是花一年的時間籌製電影，再花一年的時間參加影展，運用國際影展露出的機會廣結人際善緣，讓大量曝光的媒體報導增加電影版權的賣埠；李安最為出采的經濟效率，即為僅花了一千五百萬美元的《斷背山》，但全美票房約五千四百萬美金，超過製片成本三倍之多。除了世界知名國際影展的榮耀加持之外，這部好萊塢式的小成本電影，更讓李安在沒有強烈經濟回報壓力的沉重包袱之下，重新凌駕在人物表演與故事掌握的焦點之上創作。「這位溫文儒雅的紳士，再次證明了一件事，美國電影院的繁榮，有賴於各國藝

[20] 《藍海策略讀後心得》，參見：http://www.thbtwo.gov.tw/web/employee/2006/GOOD03.html。

術家的魅力」，這是美國《時代》週刊對李安的高度盛譽，榮膺「全球最具影響力藝術與娛樂人士」稱號。

李安首部劇情片《推手》獲臺灣金馬獎八項提名；第二部《喜宴》即獲柏林影展最佳電影金熊獎，與奧斯卡金像獎最佳外語片提名，短短不到三年的時間，李安的電影正式走向國際舞臺；2005年更以《斷背山》榮獲奧斯卡「最佳導演獎」。綜觀美國電影史上的導演記錄，從首次提名奧斯卡金像獎到首次獲獎的時間，出現一個有趣的「數字」對照：史蒂芬・史匹柏（Steven Allan Spielberg）（從《第三類接觸》（Close Encounters of the Third Kind，1977）到《辛德勒的名單》（Schindler's List，1993）等候了十六年；馬丁・史柯西斯（Martin Scorsese）（從《蠻牛》（Raging Ball，1980）到《神鬼無間》（The Departed，2006）等候了二十六年；而李安卻只有短短的五年（從《臥虎藏龍》（2000）到《斷背山》（2005）），這是否呼應了李安曾經靦腆地自言：「我只會當導演」的令人莞爾。

> 要正視自己的文化，把自己的文化發揮出來就會變成自己的特色，重視自己的根本，這樣拍出來的電影才會真正動人。[21]

發揮自己的文化優勢，利用文化意涵來「嘗試」創造商業價值，或許是華語電影商業美學的發展趨勢。李安嘗試著用「類

[21] 《章子怡大紅出乎意外—李安：下部電影回中國拍》，載於《中國國民黨孫文思想革命委員會》，2006年3月8日，參見：http://city.udn.com/2997/1591374?tpno=44&cate_no=0。

型」來挑戰對題材的敏銳性，雖然大多拍的是英文電影，但是他的思路是很中國式的，因為他的背景是源自於中國；而有些導演嘗試著用敘事、色彩、科技等外在形式來豐富視聽語言，但是如果缺少「精神」的那種內在文化的魂魄，最終亦將落入「不知所云」的困境。多數人認為李安是貫穿東西方文化之間的一道橋樑。

> 橋樑對我來說，是一種結果，不是我的本意。拍電影對我來說是一種瞭解，我自己瞭解自己，瞭解觀眾的生存方式，如果只是為了票房，或者得獎，我就可以退休了。其實，共通性非常重要……。我是在用中國人的眼光去看這些事情，觀察比較特殊。[22]

> 既要有共通性，又要有特色，這兩點要很好把握才行。我心裡有故事要講，要告訴觀眾，這是我瞭解世界和世界溝通的方式。我覺得我們這一行和公務員不一樣的是，我們總是在尋找突破，尋找新鮮的東西，心裡像小孩子一樣，永遠對世界充滿了新鮮感。我們不能總假裝自己是處女，而要把我們最真實的東西呈現在大家面前，讓大家品頭論足，這是我們要講的事情。我不喜歡把電影叫做 Films，太嚴肅，我喜歡叫做 Movie，有童心在裡面。[23]

[22] 馬戎戎：《李安：我要讓西方人看到不同的中國》，載於《三聯生活周記》，2006 年 6 月 26 日。

[23] 馬戎戎：《李安：我要讓西方人看到不同的中國》，載於《三聯生活周記》，2006 年 6 月 26 日。

　　李安對於電影題材的抉擇，結果總是讓人感到驚訝與好奇。他總是嘗試與挑戰別人少見會接納的題材，這一份的冒險源自於強烈的「使命感」與「責任感」的自我驅使。李安認為以自己現有的資源如果還刻意躲避複雜的場面調度、敏感的政治議題、或者需要豐富資金的協助等電影題材，有可能會讓那些難度高而值得拍攝的題材給埋沒了，所以便是基於這份「使命感」的心理作祟，讓他必須勇敢地去面對未知的挑戰，其實就是一種捨我其誰的壓力感，讓觀眾去分享他每個階段的成長歷程。將自我狀態意識投射在這些主角身上，經常會面臨到難於取捨、難於平衡的局面，這是李安創作歷程裡所無法避免的時刻，所以一旦必須做出對人物命運的選擇決定，就會逐漸地演變成一種「平衡中的不平衡感」的規律，這種心境上的兩難也是李安生活上的實際困境，而如此的角色際遇與促成他變化的這些因果事件，就是李安製造出來的屬於李安自己的「長尾效應」。

　　總結李安電影的核心價值，即是「創新」、「勇敢」與「專業」。李安電影勇於嘗試展現創造力，經由「批判性思考」與「創造性突破」的激盪過程，豐厚電影寬廣的人文視野，將藍海精神擴大到「創新價值」的全新感受。「價值創新不等於科技創新」[24]，意謂著徒有外在的形式，也終將毀滅於內在精神的匱乏。李安如文人般的敏銳特質，將理性與感性的訴求拿捏得相當細膩，並掌握從創新出發才有競爭能力的中心思想，重建構思出市場的觀眾空間與邊界，「藍海構想」（Blue Ocean Idea，BOI）的

[24]　W.Chan Kim（金偉燦）、Renee Mauborgne（莫伯尼），黃秀媛著：《藍海策略：開創無人競爭的全新市場》，天下遠見出版股份有限公司，2005 年版，第 177 頁。

成功機率將帶來新市場的願景，為有效的創作策略引發出更龐大的藍海商機。

第三節　商品市場化的準確性：
創造世界性的視聽文本

　　美國第三十任總統凱文・柯立芝（Calvin Coolidge）曾經說過：「文明與利益是攜手並進的」（Civilization and profits go hand in hand.）。在標榜「知識經濟」的今天，這句話或許可以引申為「文化與利益可以並肩而行」。分析目前全世界的產業趨勢，只要與「文化」有關連的產業，營利所得都是不斷地大幅攀升，例如包攬美國大片《鐵達尼號》的音樂製作、發行好萊塢名片《藝妓回憶錄》的 SONY 公司、投資奧斯卡最佳影片《美麗心靈》的 Vivendl Universal[25]、擁有《時代》雜誌、華納電影公司、CNN 有線電視網路等文化企業的 Aol-Time Warner，還有拍攝數以千計的動畫片、銷售十億多張音樂唱片的 Walt Disney，它們都名列全球五百強財富排行榜。毫無疑問的，這些跨國公司皆是經濟全球化的重要標誌，它們的投資動向和發展趨勢，代表了文化產業的發展遠景，更驗證了美國《財富》雜誌所說的：「文化就是一種財富」[26]。

　　隨著電影工業經營模式的全球化策略，各國的商業電影皆

[25] 法國維旺迪公司（Vivendl Universal），2001 年營收達 513 億美元是全球娛樂產業第 1 名。

[26] 臺灣新聞局電影處：《五年兩百億投入文化創意產業》，《臺灣電影年鑑 2006 年版》，2007 年 1 月 23 日。

在結合本土文化、產業模式的前提下，不斷學習好萊塢商業電影的經驗。1995 年即由學者理察德・馬特比（Richard Maltby）在《Hollywood Cinema》中首次提出了「商業美學」（commercial aesthetics）的概念，開啟一個作為對好萊塢研究的一種理論框架。畢竟，商業電影作為一種產業就是要通過製作、發行、放映來實現利潤的最大化，但若能同時將此提升至「文化產品」的全球化商業概念時，其成效與影響則更臻完美。九十年代後電影更形成所謂的「文化產品」，李安導演成功的示範了一種可能性，一種「藝術」與「商業」合謀下的可能性，因此具有國際化策略的商業題材，搭配藝術化形式的視聽語言，藉其完美的敘事性結構表現與文化產品藝術化的商業準確，起到一個照亮現實的價值作用。

創作題材操之在我的自由度充滿了驚喜與刺激，這是李安自我設置的一個境界。他所追求的並非票房與題材的安全感，但這並不意味著在這個寬廣的自由度裡面完全地隨心所欲，相反地他深知過度無謂的自由，終將招致絕對性的毀滅傷害，所以對於「危險邊緣」的不安全感與危機感的主題都會小心翼翼地處理，讓電影表現出強大熱情的生命力而與眾不同。李安的電影不會只是導演的自我宣言，最終還是需要與觀眾接觸而獲得認同與共鳴，絕非沉淪於所謂藝術創作的理想口號。

當電影需要面對市場票房的考驗時，對創作者而言都是一種不自由的羈束，它畢竟是有一個安全的界線在那裡，只能相對地將自己主觀的意願做最大限度的伸展、將自己私我的心境做最大幅度的表達。電影它不可能像生活一般隨性地沒有框框，它必須

充滿情感的去完成作品，讓觀眾的心情產生一種啟發、刺激與共鳴，甚而激起一些新的想像存在。李安對於自己的電影有一個巧喻：他的電影在西方的藝術院線猶如是「大池塘裡的小魚」，但是在東方華人區就變成「小池塘裡的大魚」一般。正是因為有著文化認同度的差異性特質，東方觀眾更能夠分享他的成長經驗而給予溫暖的擁抱，這是一種共生心理與回饋情感的交流，而這樣的共鳴並不會因題材類型而改變初衷，它更存在著一種跨文化表現的關切度與好奇心。

　　站在片商為電影宣傳的角度而言，總是會冠以李安過往的傑出成就來加持，但是對李安來說，每部電影都是重新出發的心態與耗盡全力的心血結晶，用最大的真情去感動觀眾，所以在他的心境上是沒有分別的，唯一有影響的是對於創作的自由度變得愈來愈大。李安坦言他不會因為某部電影在票房或是口碑上的成功，就會特別地感到驕傲，發揮創作的自由度是為了避免自己僵化，並在這個自由度的空間裡尋找自信心與安全感，所以李安嘗試不同的電影類型來挑戰自我，我們從李安的創作脈絡裡清晰可見，唯一不變的特質是，當面臨到自己文化的這個「根」時，近鄉情怯的他則需要花費更多的精力去找尋想要表現的東西，這樣的使命與壓力一直深植在他的心中揮之不去。

一、「資金」與「創意」之間的相處模式

　　法國哲學家居伊・德波從社會的發展趨勢來解釋景象問題，也就是在當代社會的傳統生產方式與法則已經逐漸失效，現在重要的是「景象」的生產、流動與消費。

他認為當代社會商品生產、流通和消費，已經呈現為對景象的生產、流通和消費。因此「景象即商品」的現象無所不在，景象使得一個同時既在又不在的世界變得醒目了，這個世界就是商品控制著生活一切方面的世界。[27]

　　顯然依照德波的思路，整個電影工業也就是「景象社會」的必然產物。文化產品面對未來的發展趨勢，首先必須意識到文化話語權的重要性，進而掌控自己文化天空的優勢地位。華語電影養份的汲取最引以為傲之處，便是源於中國五千年來的悠久文化傳統。中國文學歷史之悠久、種類之繁多、形式之豐盈，皆可與世界上任何一個文學大國的文學相互媲美，舉凡先秦散文、漢賦、唐詩、宋詞、元曲、明清小說等形態體裁，取其部份篇幅就可發展為豐富多元的敘事題材，譬如《三國演義》、《水滸傳》、《西遊記》、《紅樓夢》等經典影視作品的誕生，更遑論其它百花齊放的歷史小說、稗官野史等，因此文化資產是華語電影最珍貴的題材資料庫。

　　文化資產的品牌若想獲得有效的訴求目的，就必須尋找出具有獨特民族文化的特色，可使受眾群體產生共鳴與渲染，這並非僅只於一個有感染力的口號那般簡單，它是需要展現一個國家文化內蘊豐厚的軟實力，而這些軟實力的涵蓋面來自於文化、地域、語言、歷史、食品、時尚等不同面貌的歷史存在價值。文化品牌宣傳推廣的一個重要任務就是：

[27]【法】Guy Debord 著：《The Society of the Spectacle》，Mit Pr，1994，p.1、p37。

> 發現國家現有形象與未來理想形象之間的鴻溝，利用軟實
> 力中相關資源進行有效的溝通傳播，促使受眾改變對該國
> 過時或錯誤的印象，接受全新形象。[28]

　　文化品牌的塑造是需要長期性的經營，儘管華語電影有著五千年豐富的文化底蘊，但也將與時並進地將思路從單純「向外宣傳」的傳統模式，轉換到「向外公關」的形象框架塑造。文化品牌的創造性思維是需要主動與持續的展現，因為歷史現實的複雜因素無法一觸即發、一次到位，它是必須做好接續性的心理準備。由此觀之，電影變成一種獲取商業利潤的「藝術品」、變成一種展現歷史文化的「軟實力」，它是需要不斷滋養與生息的寶貴資產，才能有效地發揮文化積累與功效。

　　「電影」在文化創意產業中占著舉足輕重的地位，電影產業是集體智慧和巨大資金的產品。電影資金的募集的確是電影製作的重要環節，亦是影響電影發行、電影票房及利潤回收的關鍵，因此建構良好的資金環境，即成為世界各國電影輔導政策的重點。文化創意產業究竟如何成為優渥利潤回收的投資工具，儼然成為近年來全球汲汲研究與討論的熱門議題，更成為先進國家社會和經濟發展的政策重點。曾策劃李安《臥虎藏龍》、張藝謀《英雄》及陳凱歌《刺秦》的香港監製李少偉，參與過為數不少的好萊塢電影及電視影集的跨國製作，其中包括導演楊狄邦（Jan de Bont）的《古墓奇兵2：風起雲湧》（Lara Croft Tomb Raider:

The Cradle of Life）亞洲區製作總監的職位。李少偉認為在現今高度商業化的鮮明旗幟下，不可避免的是商業電影所遵循的法則——「最好的電影，就是最大多數人愛看的電影」。事實上，李少偉有他獨特「製片取向」的眼光，他認為電影當然是商品，但每部電影有其自身的生命圈，所以影片在拍攝之前一定要先弄清楚影片的觀眾是誰？在哪裡？有多少量？這當然與一部電影的預算息息相關。總而言之，這完全是製片方向的考慮，當一部電影有較多預算時，自然目標市場就要大，在劇本寫作、演員選角、拍攝與行銷，都要往觀眾的最大公約數方向去鎖定，這一切一切都是製片人在影片開拍前就要考慮清楚的細節。

美國一家由原先任職於哥倫比亞、華納兄弟等電影公司擔任高級管理職位的數名華裔經理人所聯合創立的「鐵池公司」，計畫在未來五年內投資拍攝二十到三十部具有中國元素的電影，而「中國元素」正是他們所瞄準的創作方向。

> 中國電影要把握好萊塢的遊戲規則，「天時」、「地利」之後，「人和」成為最重要的關鍵點，沒有任何知識、戰略能夠代替「人和」的力量。文化方面體現為人類大同世界，精神方面與對方充分融合是對自己最好的詮釋。[29]

「鐵池」便是基於這股「中國熱」的創作觀點而瞄準打造中國元素的涵義。「鐵池」的團隊深諳好萊塢商業之道，同時他們

[29]　蕢弘著：《電影資本論：鐵池瞄準中國元素》，載於《新世紀週刊》，2007 年 9 月 5 日，第 22 期。

的中國背景理所當然成為這張中國元素牌的重要基因。

目前「鐵池」正與好萊塢動畫大師斯坦李（StanLee）計畫以中國俠義文化為藍本的動畫英雄。斯坦李曾締造過諸如《蜘蛛俠》（Spider-Man）、《X戰警》（X-Men）、《神奇四俠》（Fantastic Four）等影響整個美國文化的動畫形象。他們正在打造「中國魔戒」，以佛教和道教為文化底蘊，融合中國太極等要素，希望未來將有中國元素的動畫英雄征服好萊塢，既而征服整個西方主流市場。

> 我們要做中國題材電影，把中國傳統文化的東西融進去，但絕不是西方人印象中那類打打殺殺的武打片，我們要用俠義講故事，甚至可以放在現代的情景之下挖掘中國文化身心協調的精髓。[30]

而李安《臥虎藏龍》這種悲天憫人的俠義情懷、捨身忘己的無我精神，正是中國特有的武俠文化贏得西方榮譽的最佳範例。從商業上說，張藝謀成功了，但李安才是唯一一位打通東西方溝通管道的華人導演。

二、「文化」與「商業」之間的相融共贏

美國哈佛大學教授撒姆爾・亨廷頓（Samuel P. Huntington）於二十世紀末提出了「文化認同危機」的概念：

[30] 薑弘著：《電影資本論：鐵池瞄準中國元素》，載於《新世紀週刊》，2007年9月5日，第22期。

> 經濟發展成功對那些主導和受惠的人都可以產生自信與自
> 我肯定，而財富一如權勢，被視為美德的明燈，也是道德
> 和文化優越感的表現。而東亞在經濟起飛之後，在和西方
> 及其他社會比較時，毫不猶豫的強調他們文化的特色，並
> 倡言其價值觀及生活方式的卓越。這種「文化復興」在於
> 強調每個亞洲國家的特殊文化定位，以及亞洲文化有別於
> 西方文化的共通點。[31]

　　因此必須意識到的觀念即是國家品牌的建立，尋找出自身民
族文化的珍貴資產，進而才有機會推展出現更多成功的全球性商
業品牌。

　　形象良好的商業或文化品牌扮演起傳播使者的重要角色，
樹立著一個國家軟實力的標幟展現，諸如美國的好萊塢電影、可
口可樂、麥當勞等品牌都是代表國家形象的延伸與縮影，進而以
創造世界性的視聽文本或產品行銷去追求最大化的市場利潤。近
二、三十年來亞洲國家如日本與韓國，其國家品牌也有了巨大
的質變與提升，在極大的程度上來自於跨國企業的影響，例如
SONY、豐田與三星這樣的全球品牌的建立。反觀中國改革開放
超過三十年來，逐漸崛起如海爾、青島啤酒、格蘭仕、TCL等知
名企業品牌，而這些品牌與國際品牌的差距，無論是從品牌發展
的歷程、資本運作的累積、還是品牌經營的意識上來說都存在著
差異性。

[31] 撒母耳 · 亨廷頓著，周琪等譯：《文明的衝突與世界秩序的重建》，北京新華出版
社，2010 年版。

美國品牌價值協會主席拉里 · 萊特說：「擁有市場比擁有
工作更重要，而擁有市場的唯一途徑是擁有佔領統治地位
的品牌。」這句話正是對品牌絕對優勢的最好概括。[32]

　　但在現今產品同質化的時代，品牌意識的背後若有承載文
化、歷史與對消費者精神需求的滿足等巨大無形的價值，就能為
品牌量身打造出屬於自身獨一無二的個性，並藉此塑造產品的差
異，構成了組織競爭對手進入同類市場的強有力壁壘，由此可知
品牌在企業成長經營的重要性。品牌的崛起，背後將是一個經濟
大國的崛起，因此當電影變成一個文化商品走向全世界之際，必
須將「輸出產品」的概念轉化為「輸出意義」的觀點，即創造有
文化價值的品牌，讓全球觀眾在價值、信念與靈魂的層面相遇，
樹立起具有東方特色的自我品牌。有人說「中國有世界級的產
品、無世界級的名牌」，這種有品無牌的狀況正成為中國走向世
界所面臨的一種尷尬，而這種尷尬的差距並非單純來自於產品本
身功能與品質方面的差距，更大的彰顯意義是對品牌經營意識、
品牌戰略策劃的重視性，所以突顯「品牌意識」的旗幟即是爭取
自身品牌的自主權，除了可以造成豐厚的市場利潤之外，更能在
強勢環繞的世界品牌中競爭，並伴隨之昂揚自身文化的話語權。

　　李安那份來自中華文化原鄉的思想呼喚，昂揚著中原精神
的意識旗幟，讓自身文字語言的族群符碼，顯露在電影的生活

[32] 李雷眾編輯：《中國品牌的國際化途徑》，載於《財經觀察》，2004 年 12 月 16 日，
參見：http://big5.chinabroadcast.cn/gate/big5/gb.cri.cn/7212/2004/12/16/521@39
3411.htm。

面貌之上，衝突激盪著身處西方文化的李安，存在著這種中華文化的共同根脈，展現的是以「人」為核心價值的中華精神。李安的電影打開兩扇窗，一扇關於西方文化的「另外想像」、一扇關於東方生活的「另外描述」，這種語言與文化的族群精神架構，存在與延續出傳統文化的「對話」版圖；李安的電影更象徵著中華文化傳統的傳承與創新，成為世界閱讀人文精神的一道非常重要的風景。羅伯森（Roland Robertson）提出「全球化」（Globalization）的概念，即是由於整個世界被壓縮與被意識的強化。全球化的世代是一個領地概念的世代，幾乎所有國界都能夠被跨越或根除，全球化的進程使得人們感到地理對社會與文化安排的束縛性逐漸降低，因此全球化的在地品牌精神—「全球在地化」的觀念便應運而生，其意是指「全球性的在地化」（global localization），強調全球化必須與在地化緊密結合。

　　在全球經濟一體化與互聯網急速發展的背景下，建立「國家品牌」的觀點是一項複雜的工程，這不僅僅是政府或某個組織的責任，更是需要全體公民共同努力以赴的意志。華語電影的品牌特色究竟為何？其實即是根源於五千年悠久的中華民族文化，而「和諧共生」則是中原文化的價值追求。以地域性文化而言，「十里不同風、百里不同俗」各地的風土民情原本就存在著差異性；「入鄉問俗」更要尊重別人的風俗習慣。東漢時期，正是對於異族文化的這種尊重與平等的對等態度，佛教才得以在中原地區流傳，最終在社會與文化層面紮下根基，這是中華文化從「地域性」轉化為「全球化」的一次突破。

這種博大的胸懷為中國文化注入了活力，豐富和發展了中國文化。經濟全球化時代，文化的衝突而導致的矛盾和紛爭，已經成為影響世界安寧和發展的重要因素。現實要求人們必須認真思考解決這一問題的途徑。中國民俗文化中的和諧價值觀可以為當代多元文化的共存提供取之不盡的思想資源。[33]

第四節　文化產品藝術性的何去何從

曾任柯林頓政府國家情報委員會主席與助理國防部長的美國哈佛大學著名教授約瑟夫・奈（Joseth Nye）在二十世紀八十年代最早提出了一個新的概念，這個理論的核心價值逐漸影響了近三十年的文化發展，它就是「軟實力」（Soft Power）。

軟實力指國際關係中，一個國家所具有的除經濟、軍事以外協力廠商面的實力，主要是文化、價值觀、意識型態、民意等方面的影響力。[34]

約瑟夫・奈的「軟實力意涵」所代表的是一種文化表徵和價值觀念。它是通過自身的優異之處來吸引對象的群聚效應，應運而生的是多角化的文化與科學等領域的軟實力漸居主流地位。

[33] 劉成紀：《中原文化與中華民族精神建設》，載於《光明日報》，2008 年 2 月 5 日。

[34] 《軟實力》，載於《維基百科，自由的百科全書》，參見：http://zh.wikipedia.org/zh/%E8%BD%AF%E5%AE%9E%E5%8A%9B。

「約瑟夫 • 奈認為一個國家的軟實力主要存在於三種資源中：「文化（在能對他國產生吸引力的地方起作用）、政治價值觀（當這個國家在國內外努力實踐這些價值觀時）及外交政策（當政策需被認為合法且具有道德威信時）」。

　　從行為學的角度而言，軟實力逐漸轉化為品牌形塑的效應，而李安電影正展示了這個成功的法則，也就是讓「文化」轉變成一種藝術品的產業、一種描述東方文化或意識型態手段所帶來的實力，因此找尋屬於自身電影文化的氣質與視野，正是構成了軟實力的重要組成氛圍，而李安電影的文人氣質，也證明了軟實力資源就是能夠產生吸引力的資產。若以電影產業而言，美國好萊塢電影所擁有的龐大跨國資金的堆砌，儼然形成一股猶如「硬實力」的行為，粗暴式地對世界各國市場的攻城掠地，這種美式文化的侵略與英雄式的塑造，甚至壓迫了世界各國本身自我文化的發展，所以能與這股壟斷商業市場的「托辣斯」（Trust）行為相之抗衡的，即是「軟實力」的展現。

　　現今許多國家都正面臨著「電影形象」樹立的本質問題，所以形象的成功塑造將可建立一個國家在國際空間的品牌認可，無形之中提升該國的軟實力。2010 年的華語史詩大片《孔子：決戰春秋》，即為中國向全世界宣示文化軟實力的展示平臺。藉由文化軟實力的大展現，我們終於發現中國電影不再僅是運用傳統的「東方武俠符號」來征服全世界觀眾的觀影印象。電影裡所表現一代宗師近於人性層面的孔子形象，擺脫塑造人物極盡美好的主旋律教條，在古代真實的戰爭與人殉的生活狀態裡，結合了現代四百個動畫特效的鏡頭合成，打造全新形態的中國史詩場面，這

恰巧正是中國電影面向全世界的一次形象大轉變的嘗試。透過軟實力的推波助瀾下，文化藝術品已悄然形成另一種的無形商品價值。

> 全球在地化策略就像天秤的兩端，一端是全球化、一端是在地化，企業必須明確區隔全球化與在地化的意義，並且在全球市場的架構下找出一個最適切的點切入，發展出適應本土市場的策略。[35]

全球化過程面臨最嚴峻的障礙與問題便是「文化歧異性」，因此首要的課題便是必須瞭解當地的文化特徵。全球在地化的精神是主張必須因應各地的特殊文化而調整，如果只是一味的抄襲與複製，絕對是走不出地域性的範疇，尤其是帶有文化意涵與情感面向的電影產業，更加強調與突顯個性化與自身化的文化特徵，才能讓所謂在地的精神推展成全球化的視野，讓更多的國際觀眾欣賞與接受，所以華語電影的未來發展必須發揚文化的策略，悠遊於「在地全球化」（如美國 NBA 球星麥可 · 傑佛瑞 · 喬丹（Michael Jeffrey Jordan））與「全球在地化」（如華語電影《臥虎藏龍》的東方文化）這一體兩面的思考操作模式。全球化不必然會帶來「西化」或單一文化的入侵，相反地也是東西方文化跳脫疆域性的最佳證明。

[35] 《全球在地化》，載於《維基百科 · 自由的百科全書》，2011 年 1 月 25 日，參見：http://zh.wikipedia.org/zh-hant/%E5%85%A8%E7%90%83%E5%9C%A8%E5%9C%B0%E5%8C%96。

　　全球化的力量有可能讓流行文化遍及全球，這即是著名社會學家彼德・伯格（Peter Berger）所稱之的「全球流行文化」。在領地的那些時間、空間、文化與規範，均得以跨越國界以不同的表現形式存在與流通，所以全球化的過程即是一個不平衡的平衡，因為它涉及了強勢與弱勢之間的對立與消長，而強勢文化即會運用各種不同的方式繁衍與推銷，進行更複雜與多面向的文化入侵。李安說：

　　　　文化是一種鬥爭，歷史是贏的人在寫，所以希望大家是贏的這一邊。[36]

　　透過電影語言的互相閱讀、互相瞭解，讓世界愈靠愈近，這種內在層面轉化為外在力量的功能性，就是李安在全球化語境當下所示範的自我期許與獨特語境，也是電影成為文化藝術品最重要的精神價值與時代意義。李安的電影正為華語電影示範一種跨領地的成功模式，隨著這股全球文化流動勢不可擋的浪潮，必須發揮自身文化的優勢，才有機會展現出領導現今全球化的流行趨勢。

　　文化無國界、電影無國界、人性無國界。站在文化勞動的新國際分工的角度而言，「國界」這個有形的語意顯然已漸漸地消弭，而以往新古典經濟主義者的高處姿態，也已被全球化給去疆域化。

[36] 轉引自李安赴國立臺灣藝術大學演講談話，2006 年 5 月 3 日。

> 所謂的「去疆域化」（deterritorialization）是指隨著人們的
> 日常生活和遙遠事物交錯在一起，或者是被這些事物的影
> 響力與相關經驗所滲透，現代人難以維繫穩固的「在地」
> 或國族文化認同。[37]

所以時空的壓縮與疆域化的解構，成為新的社會空間與新的
意識形態。

> 約翰 · 湯林森（John Tomlinson）認為全球化會打破民族
> 國家的疆界，促使異質的文化經驗得以交相混雜；道德本
> 土主義與全球文化可以相輔相成，使人類得以經由自我實
> 現，努力改善這個世界與社會。[38]

文化全球化趨勢正以超越時間、空間的束縛而開展人類的
視野，相互連結、相互依賴地加遽改變人類文化以及人與世界
的關係。

當世界被好萊塢電影這股全球化的浪潮襲捲之下，很容易讓
人忽略自己是文化帝國主義的受害者，但這並不代表徹底揚棄與
抵抗融合的觀念；相反地在面對跨國影視產業全球化的因應之道
下，就誠如美國著名社會學家彼德 · 伯格爾（Peter Berger）所說

[37] 【英】John Tomlinson（湯林森）著，鄭棨元，陳慧慈譯：《文化與全球化的反思 Globalization and Culture》，臺灣韋伯出版社，2007 年版，序文。

[38] 【英】John Tomlinson（湯林森）著，鄭棨元，陳慧慈譯：《文化與全球化的反思 Globalization and Culture》，臺灣韋伯出版社，2007 年版，序文。

的：「發揚獨特文化優勢的觀點更形重要。」隨著融合的全球化現實情勢，我們更應該警惕從自身文化的角度開始建構，思考未來文化發展的可能性，並重新檢視全球化對自身文化衝擊的消長趨勢，進而保持自身文化所呈現的多元角度與聲音，因為我們始終堅信：儘管目前西方（或跨國）的資本主義霸權在全球文化的發展過程中雖占盡優勢，但是發揚具有獨特文化特性的價值，才是確保自身文化存在的意義與出路，因為「文化交融」仍具有獨立與親近的力量。

　　發揚本土文化的優勢、開展自身文化或意識型態所帶來的實力，是對好萊塢電影的主權宣誓，這就是民族性的形象塑造，它是屬於我們自己的「根」。電影是一種文化藝術品，它代表的是能夠產生吸引力的寶貴資產，這股軟實力是一種根源於國家文化資源之上的實力形式，其最終影響是對受眾物件的滲透力及其呼應的程度。

> 對一個國家來說，硬實力和軟實力都是重要的，然而軟實力比強制來得成本更低，並且，同軍事實力與經濟實力相比，軟實力在獲取政治目的方面並不見得遜色。[39]

　　邁入新世紀對華語電影而言是個改變的時代、也是個接受新思想的時代，同時也是藝術創作重生的時代。

[39]　胡泳著：《軟實力與國家品牌》，載自《價值中國網》，2008 年 6 月 3 日。

　　中華文化源遠流長，彰顯自身文化的話語權是必須建立在這個民族的自信心之上；對藝術創作而言，根源於自身悠久文化的洗禮，而在創作中發出的不平之鳴，則是邁入一個「此時有聲勝無聲」的新時代。李安，他正展現著東西方文化深厚的文學涵養，因而在電影作品中表達了執著的關愛與無止的憧憬，呈現出寂靜中的聲音、絕望中的希望與幻滅中的新生，難能可貴的是其題材類型不重複的多變樣式，其跨文化思想不衝突的融合兼併，如此獨特的作者電影，絲毫不影響我們對於李安電影的美感閱讀，依舊深深打動東西方世界的芸芸眾生，這是一個處於跨文化積累的涵養裡所巧妙演繹出的對時代重生的價值意義。

寬容與救贖：李安、電影、人生

　　李安從上世紀《推手》、《喜宴》、《飲食男女》到本世紀《臥虎藏龍》、《色，戒》，長年以來一直著重於邊緣人物的關懷與紀錄。影片表面上維護傳統，實際上則是不斷提出了一個中國人自己最棘手的問題，對中國傳統正面與反面的思考。然而，這樣幾部東方色彩濃厚的故事，並未被貼上狹隘的民族化標籤，答案就如學者黃櫻棻以「父親三部曲」為例，指出：

> 李安的電影在西方人眼裡總有極具異國情調（exoticism）
> 的元素存在。[1]

　　回顧李安所創作的電影作品，其敘事焦點都圍繞在族裔議題、性向議題與少數（邊緣）者與社會弱勢者議題的表現之中。《推手》是少數移民（華裔移民）題材的類型；《喜宴》是少數移民（華裔移民）加上同志題材的類型；《理性與感性》是社會弱勢者（中世紀家道中落的一家四口女人）題材的類型；《與魔

[1]　黃櫻棻：《遊走全球電影資本體系：「核心」與「邊陲」的李安》，載於《臺灣金馬影展專題特刊》，1996 年版，第 68-73 頁。

鬼共騎》是少數移民（德裔移民）加上邊緣人物（黑奴、女人）
的類型；《臥虎藏龍》是邊緣人物（李慕白是即將退隱俠士，玉
蛟龍是叛逆逃婚份子）題材的類型；《斷臂山》是同志（六、
七十年代的懷俄明州農場的同志牛仔）題材的類型；《色，戒》
也是少數邊緣人物（四十年代的漢奸與女大學生）題材的類型；
《胡士托風波》則一場關於邊緣家庭人物尋找自我身份、真愛與
認同題材的類型。

> 他們共同的特色是以「離散」的身份認同，沿著民族及慾
> 望的軸線，形成多重依附或抽離的流動，去領域化也造成
> 文化的駁雜現象。[2]

　　李安的電影充滿寬容與溫厚、憐憫與辭讓，這與孟子思想的
「惻隱之心」不謀而合。

> 他同情受到壓迫的同志、異國的少數族裔、社會的弱勢邊
> 緣人，甚至同情「漢奸」，主角俱不見容於社會，卻仍努
> 力爭取一席之地。李安用愛情、友情暖暖地包覆那些痛苦
> 的靈魂，讓他們發聲、嘶喊、泣訴、抱怨，然後溫柔又幽
> 默地擦乾他們的眼淚，讓他們的靈魂得到撫慰與救贖。[3]

[2]　蘋論《李安的溫柔》，載於《蘋果日報》，2007 年 12 月 10 日 A4 版。

[3]　蘋論《李安的溫柔》，載於《蘋果日報》，2007 年 12 月 10 日 A4 版。

　　經由如此的角度觀察，李安的電影其實是有虛懷若谷的深度，在眾生皆苦的關懷下展現李安溫厚的人格特質描寫，因而對「愛情」的詮釋也並非僅限於「男與女」、「職業與身份」的限制，所以清晰地尋找出李安電影的創作脈絡：《斷背山》不只是「同志電影」，而《色，戒》也決非僅是「漢奸電影」那般的表面層次意涵。

　　電影裡創作觀念理性與感性的周旋、解構與重構的交織、多元化的電影類型，李安正逐步展示一個東方人如何掌握敘事結構的完美性而存在於好萊塢聖殿，因此李安的電影是一場跨敘事類型的喜宴，而且電影裡的人物個個都是臥虎藏龍的角色。面對人物內心的「情」與「慾」，不論你是否道貌岸然、還是迂迴躲避，子曰：「食色，性也」，一切早已有了定數。就在這色慾彌漫、橫流肆虐的現今世代：在這人心動盪、橫流物慾的充斥年代，李安將告訴我們在情慾迷網的人世之間，如何構築一條至真至誠的創作道路。

　　「電影文化」現已處於全球化的語境當中，藉由李安成功的體系模式，為華人導演如何將藝術融入商業體系的脈絡提供一個成功的示範，尤其在這個跨國合作的大背景意義底下，將「商業」與「藝術」這兩種屬性做巧妙地相互揉合，在操作層面上特別有研究的價值。就在這個巨大變化的全球化認知之下，悠遊於東西方文化之間的李安，藉其完美的敘事性結構表現，正是起到一個照亮現實的作用。總之成長在好萊塢的李安，骨子裡卻有一種頑強的東方文化情結，他用電影表達的「意境說」不是體現在哪個局部的橋段上，而是存在於整個電影作品中；或者可以說，

意境在李安的影片裡不只是一個構成因子，它更是讓影片閃動靈光的魂魄。

在本書的最後，也誠摯希望有更多的學者共同來關注華語電影與台灣電影的未來生存與發展。此課題的探索或許還有未知的探討領域，日後還需持續地延伸與擴展，這是自我期許的鞭策與學習，就如同李安導演在《十年一覺電影夢》一書裡的這段話，也為自己追尋的「電影夢」找到一個人生的真諦：

> 不論好與不好、成與不成、順或不順，我都必須面對這些紀錄，明瞭它矛盾與無常不全的本質，我才能夠坦然，才能繼續我以後的創作與生活。[4]

李安樂觀地認為「電影比人生簡單、比人生理想，它的魅力也在於此」[5]，讓我們衷心期待新的「李安電影」！

[4]　張靚蓓：《十年一覺電影夢—李安傳》，北京人民文學出版社，2007年版，首頁。
[5]　張靚蓓：《十年一覺電影夢—李安傳》，北京人民文學出版社，2007年版，末頁。

我思，故我在！

　　筆者憶起在八十年代民風純樸的南臺灣，正好是經濟快速起飛的年代，故當別人選填大學志願都是以光耀門楣的電機系、電子系等所謂「有前途」的科系為人生目標時，我卻因為分數低的關係，只能選填了一個連我爸爸想破頭也不知道在幹啥的「電影科」。我常常自我安慰，幸好「電影」這個科系名稱裡還有個「電」字，所以充其量我只能算是「半個」敗家子（李安導演也正是因為分數的關係，只考上「國立臺灣藝術專科學校」影劇科，亦即是我所就讀的電影科前身，真是不可不謂之「巧」）。首先，我感謝我辛勞的父親葉清達與母親張綠卿。

　　1995 年 9 月，因緣際會的牽引，我帶著眾人一萬個「為什麼」的疑惑，獨自背起行囊、飛越一萬英呎的高空，橫跨臺灣海峽這條黑水溝，來到歷史與地理課本上曾經熟讀的地方—北京，繼續追尋我的電影之夢……。歷經「北京電影學院」三年碩士班的洗禮，再受「中國傳媒大學」四年博士班的積累，讓我有幸見證大陸經濟快速成長起飛的年代，再從經濟的層面體現到 08 年申辦奧運所展示的中國崛起。身為「臺灣學生」的這個特別身份，見證了兩岸關係從 96 年李登輝時代「戒急用忍」的緊張、

到陳水扁時代的「一邊一國」的對峙，再到馬英九時代「共創雙贏」的和諧。歷經這些大轉變的歷史時刻，讓我親自站在這個歷史的交會點上，比著一般學生除了在學習的領域之外，有著更多政治局勢上的切身體會。

1995 年時，我單純地只是我爸媽的兒子，年少輕狂、勇敢尋夢；2007 年時，我已進入另一個人生階段，成為我老婆的老公、我女兒的爸爸，所以經常在臺北與香港、香港與北京往返的高空上，我又體驗了同樣的場景、截然不同的心境。當我女兒在她還不到兩歲的年紀時，就常會指著童話書上的飛機圖案叫著「爸爸」，所以「飛機」等於「爸爸」這個概念，在她一歲半的時候就已經形成了，話說起來我有萬分的自私與愧疚，我知道我並未善盡身為一位父親陪伴她一同成長的照顧與責任，所以我常常在封閉的機艙空間裡，就會無法逃避地浮現一個想法：那就是「拋家棄子」。

在臺北與北京之間來來回回奔波了四年，我要特別感謝我親愛的老婆，如果沒有她的從旁支持與照料，讓我沒有後顧之憂、不識好歹地以四十二歲的高齡完成這個學業的夢想。誰願意自己的老公經常不在身邊，就算回家了早已疲累不堪，這些年有了她的支持與諒解，讓我逾不惑之年尚可稍事放心地去追求一個原以為逝去的遺憾，由衷感謝我親愛的老婆蘇純女與一對可愛活潑的女兒葉芷妤和兒子葉蒼峰。

感謝這條顛簸的求學路上對我悉心教導的每位老師，您們的視野豐富了我學識的養份。感謝中國傳媒大學胡智鋒教授、酈蘇元教授、丁亞平教授、胡克教授、梁明教授等，特別感謝已逝恩

師台灣藝術大學電影系陳梅靖副教授與碩士班指導老師司徒兆敦教授、博士班指導老師宋家玲教授；同時，也感謝李良山先生、博士班學友何懷嵩老師、曹源峰同學、周冬瑩同學、于然同學、陳致宏摯友、林盈志摯友、胡方正學弟、董育麟學妹，還有情義相挺繪製李安導演素描圖像的林哲乾摯友，他們在這段寫作時間給我很多有形無形的幫助，讓我內心倍感溫馨和感恩；而這本書的順利付梓，更要感謝秀威資訊科技股份有限公司與編輯蔡曉雯小姐等秀威優秀團隊的鼎力相助。當然還有我內心充滿感激、但卻無法一一用文字表達的老師們與朋友們。

最後感謝李安導演與他十三部電影作品，著實讓我的思路有了更新一層的視野與認識；同樣地，也感謝本書中所有引文的作者們，您們思考的內涵支撐著我的論點，然而筆者本書因涉及文化學、行銷學等跨領域範疇，力有未逮而疏漏之處，敬請專家學者們多所指正。

話此，不禁憶起韓愈《祭十二郎文》裡面的一句話：「吾年未四十，而視茫茫、而髮蒼蒼」。筆者完成此書之後真有所同感，所幸年已逾四十但齒牙尚未動搖，實屬老天眷顧之幸。

此刻，心裡滿載的是無限的感恩與感謝……。

2012 年 8 月 21 日　於天坪颱風前的世新大學

參考文獻

張靚蓓編著：《十年一覺電影夢‧李安傳》，北京，人民文學出版社，2007 年版。

李達翰著：《一山走過又一山──李安‧色戒‧斷背山》，臺北，如果出版社，2007 年版。

李達翰著：《李安的成功法則─從 Google 到安藤忠雄都是這樣成功！》，臺北，如果出版社、大雁文化事業股份有限公司，2008 年版。

竇欣平著：《李安的世界》，北京，人民日報出版社，2010 年版。

馮光遠著：《推手：一部電影的誕生》，臺北，遠流出版公司，1993 年版。

李安、馮光遠著：《喜宴電影劇本》，臺北，時報文化出版公司，1993 年版。

王蕙玲、李安、James Schamus 編劇，陳寶旭採訪：《飲食男女─電影劇本與拍攝過程》，臺北，遠流出版公司，1994 年版。

彭樹君著：《飲食男女》，臺北，皇冠文化出版公司，1994 年版。

臺北金馬國際影展執行委員會編著：《電影檔案：李安》，臺北，時報文化出版公司，1991 年版。

王度廬著，王蕙玲、詹姆斯‧夏慕斯、蔡國榮劇本：《臥虎藏龍電影劇本》，臺北，天行出版社，2000 年版。

王度廬著：《臥虎藏龍（上）—王度廬作品集》，臺北，遠景出版事業有限公司，2001 年版。

王度廬著：《臥虎藏龍（中）—王度廬作品集》，臺北，遠景出版事業有限公司，2001 年版。

王度廬著：《臥虎藏龍（下）—王度廬作品集》，臺北，遠景出版事業有限公司，2001 年版。

謝彩妙著：《尋找青冥劍—從《臥虎藏龍》談華語電影國際化》，臺北，亞太圖書出版社，2004 年版。

張愛玲著：《色，戒〈限量特別版〉》，臺北，皇冠文化出版有限公司，2007 年版。

張愛玲著：《小團圓》，臺北，皇冠文化出版有限公司，2010年版。

黃仁、梁良編著：《臥虎藏龍好萊塢—李安與華裔影人精英》，臺北，亞太圖書出版社，2002 年版。

黃仁著：《國片電影史話》，臺北，臺灣商務印書館，2010 年版。

鄒欣寧著：《國片的燦爛時光》，臺北，推守文化創意股份有限公司，2010 年版。

王瑋著：《尋求假想線的銀幕—當代臺灣電影觀察》，臺北，萬象圖書股份有限公司，1995 年版。

簡政珍著：《電影閱讀美學》增訂三版，臺北，書林出版有限公司，2006 年版。

曾偉禎著：《從心看電影—琉璃文學 9》，臺北，法鼓文化心靈網路書店，2006 年版。

林文淇、吳方正主編：《觀展看影：華文地區視覺文化研究》，臺北，書林出版有限公司，2009 年版。

劉成漢著：《電影賦比興集（上下冊）》，臺北，遠流出版公司，1992 年版。

歐崇敬著：《從結構、解構到超解構─超越後現代主義的理論基礎：超解構》，臺北，洪葉文化事業有限公司，2003 年版。

黃仁宇著：《新時代的歷史觀─西學為體 中學為用》，臺北，臺灣商務印書館，1998 年版。

吳佳倫著：《電影○行銷》，臺北，書林出版有限公司，2007 年版。

朱炎著：《此時有聲勝無聲》，臺北，九歌出版社，1993 年版。

蔡錚雲著：《另類哲學：現代社會的後現代文化》，臺北，邊城出版社，2006 年版。

藤守堯著：《對話理論》，臺北，揚智文化出版公司，1997 年版。

楊大春著：《解構理論》，臺北，揚智文化出版公司，1997 年版。

W.Chan Kim（金偉燦）、Renee Mauborgne（莫伯尼）、黃秀媛著：《藍海策略：開創無人競爭的全新市場》，臺北，天下遠見出版股份有限公司，2005 年版。

馮九玲著：《文化是好生意》，臺北，城邦文化事業股份有限公司，2002 年版

羅蘭著：《飄雪的春天》，臺北，天下文化出版公司，2000 年版。

宋家玲編著：《影視藝術比較論》，北京，北京廣播學院出版社，2001 年版。

宋家玲著：《影視藝術之道─宋家玲自選集》，北京，北京廣播學院出版社，2004 年版。

宋家玲主編：《電影學前沿》，北京，中國傳媒大學出版社，2006 年版。

宋家玲編著：《影視敘事學》，北京，中國傳媒大學出版社，2007年版。

宋家玲、李小麗編著：《影視美學》，北京，中國廣播電視出版社，2007年版。

蔡洪聲、宋家玲、劉桂清主編：《香港電影80年》，北京，中國傳媒大學出版社，2000年版。

郝建著：《影視類型學》，北京，北京大學出版社，2002年版。

陳山著：《中國武俠史》，上海，上海三聯書店，1992年版。

陳墨著：《刀光俠影蒙太奇——中國武俠電影論》，北京，中國電影出版社，1996年版。

賈磊磊著：《中國武俠電影史》，北京，文化藝術出版社，2005年版。

戴錦華著：《電影理論與批評》，北京，北京大學出版社，2007年版。

鄭洞天、謝小晶主編：《藝術風格的個性化追求——電影導演大師創作研究》，北京，中國電影出版社，2003年版。

張會軍著：《電影攝影畫面創作》，北京，中國電影出版社，1998年版。

梁明、李力著：《鏡頭在說話：電影造型語言分析（插圖版）》，北京，世界圖書出版公司北京公司，2010年版。

劉書亮著：《中國電影意境論》，北京，中國傳媒大學出版社，2008年版。

游飛著：《導演藝術觀念》，北京，北京大學出版社，2011年版。

丁亞平、呂效平主編：《影視文化（一）》，北京，中國電影出版社，2009年版。

章柏青、張衛著:《電影觀眾學》,北京,中國電影出版社,1994
　　年版。

胡智鋒著:《創意與責任》,北京,中國傳媒大學出版社 2010年版。

胡克、游飛主編:《美國電影分析》,北京,中國廣播電視出版
　　社,2007年版。

孫慰川著:《當代港臺電影研究》,北京,中國電影出版社,2004
　　年版。

宋子文編著:《臺灣電影三十年》,上海,復旦大學出版社,2006
　　年版。

陳默著:《電視文化學》,北京,北京師範大學出版社,2007年版。

童慶炳、陶東風主編:《文學經典的建構、解構和重構》,北京,
　　北京大學出版社,2007年版。

陸紹陽著:《中國當代電影史:1977年以來》,北京,北京大學出
　　版社,2004年版。

葛穎著:《電影閱讀方法與實例》,上海,復旦大學出版社,2007
　　年版。

周月亮、韓駿偉著:《電影現象學》,北京,北京廣播學院出版
　　社,2003年版。

周月亮著:《影視藝術哲學》,北京,中國廣播電視出版社,2004
　　年版。

張紅軍編:《電影與新方法》,北京,中國廣播電視出版社,1992
　　年版。

馬一波、鐘華著:《敘事心理學》,上海,上海教育出版社,2006
　　年版。

倪梁康著：《胡賽爾現象學概念通釋》（修訂版），北京，生活．讀書．新知三聯書店，2007 年版。

錢家渝著：《視覺心理學—視覺形式的思維與傳播》，上海，學林出版社，2006 年版。

張克榮編著：《華人縱橫天下：李安》，北京，現代出版社，2005 年版。

潘國靈、李照興等編著：《王家衛的映畫世界》，天津，百花文藝出版社，2005 年版。

楊遠嬰主編、羅藝軍等著：《華語電影十導演》，杭州，浙江攝影藝術出版社，2000 年版。

蘇七七等著：《10 導演批判書》，北京，中國戲劇出版社，2005 年版。

羅展鳳著：《電影 × 音樂》，北京，生活 · 讀書 · 新知 三聯書店，2005 年版。

鄭培凱主編：《色，戒的世界》，桂林，廣西師範大學出版社，2007 年版。

王一心著：《色，戒不了》，北京，中國廣播電視出版社 2008 年版。

石衡潭著：《電影之于人生》，濟南，山東畫報出版社 2008 年版。

許文鬱著：《解構影視幻境：兼及與文學、歷史、性、時尚、網路的關係》，北京，中國社會科學出版社，2004 年版。

李歐梵著：《睇色，戒：文學 · 電影 · 歷史》，香港，牛津大學出版社中國有限公司，2008 年版。

王志敏主編：《電影學：基本理論與宏觀敘述—新世紀電影學論叢》，北京，中國電影出版社，2002 版。

雷米著:《心理罪之教化場》,重慶,重慶出版集團圖書發行公司,2008 年版。

電影藝術辭典編輯委員會著:《電影藝術辭典》,北京,中國電影出版社,1986 年版。

【美】柯瑋妮著,黃煜文譯:《看懂李安—第一本從西方觀點剖析李安專書》,臺北,時周文化事業股份有限公司,2009 年版。

【英】珍 • 奧斯汀著,劉佩芳譯:《理性與感性》,台中,好讀出版有限公司,2009 年版。

【美】丹尼爾 • 伍卓著,唐嘉慧譯:《與魔鬼共騎》,臺北,麥田出版、城邦文化事業股份有限公司,2000 年版。

【美】彼得 • 大衛著,劉永毅譯:《綠巨人浩克》,臺北,圓神出版社有限公司,2003 年版。

【美】安妮 • 普茹著,宋瑛堂譯:《斷背山—懷俄明州故事集 CLOSE RANGE》,臺北,時報文化出版公司,2005 年版。

【美】大衛 • 鮑德威爾、克莉絲汀 • 湯普遜著,曾偉禎譯:《電影藝術:形式與風格》(第八版),臺北,美商麥格羅 • 希爾國際股份有限公司,2010 年版。

【加】Marshall King 著,金恩堯譯:《Winning At The BRAND》(贏在品牌—品牌優勢就是企業的「搖錢樹」),臺北,前景文化事業有限公司,2006 年版。

【美】克里斯 • 安德森著,楊美齡、李明、胡瑋珊、周宜芳譯:《長尾理論—打破 80/20 法則的新經濟學》,臺北,天下文化出版公司,2006 年版。

【瑞】英格瑪・柏格曼著，韓良憶等譯：《柏格曼論電影》，臺北，遠流出版公司，1994 年版。

【瑞】英格瑪・柏格曼著，劉森堯譯：《柏格曼自傳》，臺北，遠流出版公司，1994 年版。

【美】克利斯蒂安・梅茲著，劉森堯譯：《電影語言：電影符號學導論》，臺北，遠流出版公司，1996 年版。

【英】Robert Lapsley&Michael Westlake 著，李天鐸、謝慰雯譯：《電影與當代批評理論》，臺北，遠流出版公司，1997 年版。

【美】S,B and F-L著，張梨美譯：《電影符號學的新語彙》，臺北，遠流出版公司，1997 年版。

【美】大衛・鮑德威爾著，李顯立等譯：《電影敘事：劇情片中的敘述活動》，臺北，遠流出版公司，1999 年版。

【美】白睿文著，羅祖珍、劉俊希、趙曼如翻譯／整理：《光影言語：當代華語片導演訪談錄》，臺北，麥田出版公司 2007年版。

【英】約翰・湯林森著，鄭棨元、陳慧慈譯：《文化與全球化的反思》，臺北，韋伯文化國際出版有限公司，2010 年版。

【美】J.希利斯・米勒著，郭英劍等譯：《重申解構主義》，北京，中國社會科學出版社，1998 年版。

【美】喬納森・卡勒著，陸揚譯：《論解構：結構主義之後的理論與批評》，北京，中國社會科學出版社，1998 年版。

【美】魯道夫・阿恩海姆著，滕守堯、朱疆源譯：《藝術與視知覺》，成都，四川人民出版社，1998 年版。

【美】戴衛・赫爾曼主編，馬海良譯：《新敘事學》，北京，北京大學出版社，2002 年版。

【美】施特勒貝爾等編著，陳建中、紀偉國譯：《攝影師的視覺感受》，北京，中國攝影出版社，2003 年版。

【英】史帝芬 · 霍金著，吳忠超、胡小明譯：《時間簡史續編》，長沙，湖南科學技術出版社，2007 年版。

【英】E.M. 福斯特著，朱乃長譯：《小說面面觀》，北京，中國對外翻譯出版社，2002 年版。

【法】克里斯丁 · 麥茨等著，李幼蒸譯：《電影與方法：符號學文選》，北京，生活 · 讀書 · 新知 三聯書店，2002 年版。

【美】撒姆爾 · 亨廷頓著，周琪等譯：《文明的衝突與世界秩序的重建》，北京，新華出版社，2010 年版。

【法】居伊 · 德波著，梁虹譯：《景觀社會評論》，桂林，廣西師範大學出版社，2007 年版。

【美】丹尼爾 · 貝爾著，趙一凡、蒲隆、任曉晉譯：《資本主義文化矛盾》，上海，生活 · 讀書 · 新知 三聯書店，1989 年版。

【美】蘇珊 · 桑塔格著，艾紅華譯：《論攝影》，長沙，湖南美術出版社，1999 年版。

【英】塔姆辛 · 斯巴格著：《福柯與酷兒理論》，北京，北京大學出版社，2005 年版。

Albert Moran:Film Policy:*International,National,and Regional Perspectives*:NewYork:Routledge:1996.

Appadurai,Arjun:*Modernity at Large:Cultural Dimensions of Globalization.* Minneapolis: University of Minnesota Press:1996.

Armstrong, Nancy:*Desire and Domestic Fiction: A Political History of the Novel.* New York: Oxford University Press，1987.

Austen,Jane:*Sense and Sensibility. Oxford*: Oxford University Press，
1996.

Berger, Peter L.:*The Sacred Canopy*: Elements of a Sociological Theory
of Religion，Random House Inc，1990.

Braudy, Leo:*Film Theory and Criticism*. New York: Oxford University
Press，2004.

Buell, Frederick:*National Culture and the New Global System.*
Baltimore: Johns Hopkins University Press，1994.

C.Hugh Holman&William Harmon:*A Handbook to Literature*,
NewYork:Macmillan，1986.

Chen, Peng-hsiang and Whitney Crothers Dilley:*Feminism/Femininity
in Chinese Literature*. New York: Rodopi，2002.

Cheshire, Ellen:*The Pocket Essential: Ang Lee*. Harpenden: Pocket
Essentials，2001.

Chow, Eileen Cheng-yin:*Food, Family, and the Performance
of:Chineseness:in Ang Lee's Father-Knows-Best Trilogy*. Paper
presented at the North American Taiwan Studies Conference,
University of California-Berkeley，1997.

Connell, R.W.:*Gender and Power: Society, the Person and Sexual
Politics. Cambridge*: Polity Press，1987.

Cui, Shuqin:*Women Through the Lens: Gendar and Nation in a
Century of Chinese Cinema*. Honolulu: University of Hawaii
Press，2003.

DeFalco,Tom:*Hulk:The Incredible Guide.*New York:DK Publishing，

2003.

Dennision,Stephanie and Song Hwee Lim（eds）: *Remapping World Cinema: Identity, Culture and Politics in Film.* New York: Columbia University Press，2006.

Jameson, Fredric:The Geopolitical Aesthetic: *Cinema and Space in the World System.* Bloomington: Indiana University Press，1992.

King, Anthony（ed.）:*Culture, Globalization, and the World-System: Contemporary Conditions for the Representation of Identity.* Minneapolis: University of Minnesota Press，1997.

Kubert, Joe:Superheroes: Joe Kubert's Wondenful World of Comics. New York: *Watson- Guptill Publications*，1999.

Kuoshu, Harry H.:*Celluloid China: Cinematic Encounters with Culture and Society.* Carbondale, IL: Southern Illinois University Press，2002.

Lu, Sheldon Hsiao-peng（ed.）:*Transnational Chinese Cinemas*: *Identity, Nationhood, Gender.* Honolulu: University of Hawaii Press，1997.

Maltby, Richard:*Hollywood Cinema*，Blackwell Pub，2003.

Monaghan, David:*Jane Austen: Structure and Social Vision.* London: Macmillan，1980.

Proulx, Annie, Larry McMurtry and Diana Ossana:Brokeback Mountain: Story to Screenplay. London: Harper Perennial，2006.

Schamus, James, Ang Lee, David Bordwell and Richard Corliss:Crouching Tiger, Hidden Dragon: *A Portrait of the Ang*

Lee Film. New York: Faber and Faber，2001.

Simon, Sherry:Gender in Translation: *Cultural Identity and the Politics of Transmission.* London: Routledge，1996.

Smith, Murray:Engaging Characters: *Fiction, Emotion, and the Cinema.* New York: Oxford University Press，1995.

Tomlinson, John:*Globalization and Culture.* Chicago: University of Chicago Press，1999.

Wallace Martin:*Recent Theories of Narrative*，Cornell University Press，1986.

Wei, Ti:*Generational/Cultural Contradiction and Global Incorporation: Ang Lee's Eat Drink Man Woman,* in Chris Berry and Feii Lu（eds）*Island on the Edge: Taiwan New Cinema and After.* Hong Kong: Hong Kong University Press,2005.

Xing, Jun:*Asian America Through the Lens: History,* Representations, and Identity. Walnut Greek, CA: AltaMira Press，1998.

Yang, Mayfair Mei-Hui（ed.）:*Spaces of Their Own: Women's Public Sphere in Transnational China.* Minneapolis: University of Minnesota Press，1999.

Zhang, Yingjin:*Chinese National Cinema.* London: Routledge，2004.

主要參考期刊：

《電影欣賞》季刊，臺北，財團法人國家電影料館

《金馬影展專題特刊》，臺北，金馬獎執行委員會

《LOOK 看電影雜誌》月刊，臺北，金石堂股份有限公司

《iLOOK 電影雜誌》，臺北，知兵堂出版社

《天下雜誌—成長 400（珍藏版）特刊》，臺北，天下雜誌股份有限公司，2008 年版

《遠見雜誌》第 241 期，臺北，天下遠見出版股份有限公司，2006 年版 7 月號

《刻印文學生活志》，INK Literary Monthly April 2008 第肆卷第捌期，臺北，刻印文學生活雜誌出版公司，2008 年版

《臺北縣電影藝術節國際學生影展金獅獎節目專刊》，臺北，臺北縣政府文化局，2010 年版

《讀者文摘》第 511 期，臺北，讀者文摘出版社，2007 年版 9 月號

《商業週刊》第 958 期，臺北，商周文化雜誌出版社，2006 年版 4 月號

《商業週刊》第 1022 期，臺北，商周文化雜誌出版社，2007 年版 7 月號

《新新聞》，臺北，新新聞文化事業股份有限公司

《今週刊》第 571 期，臺北，今週刊出版社，2007 年版 12 月號

《幼獅文藝》月刊第 656 期，臺北，幼獅雜誌出版社，2008 年版 8 月號

《書評》雙月刊，台中，國立台中圖書館

《CNN 互動英語—互動光碟版》第 87 期，臺北，希伯崙股份有限公司，2007

《Cheers 快樂工作人》第 86 期，臺北，天下雜誌股份有限公司，2007 年 11 月

《非凡新聞 e 週刊》第 87 期，臺北，非凡新聞 e 週刊出版社，
　　2007 年 12 月

《Conference on Cultural, Gender and Identity in Film and
　　Literature》，Shih Hsin University，October 2010

《電影雙週刊》，香港，電影雙週刊雜誌社

《亞洲週刊》，香港，亞洲週刊有限公司

《當代電影》，北京，當代電影雜誌社

《北京電影學院學報》，北京，北京電影學院

《電影藝術》，北京，中國電影協會

《世界電影》，北京，中國電影家協會

《新週刊》，廣州，廣東省出版集團

《電影評介》，貴陽，貴州省群眾藝術館

《現代傳播》，北京，中國傳媒大學出版社

《浙江傳媒學院學報》，杭州，浙江廣播電視高等專科學校

《看電影》第 345 期，北京，看電影雜誌社，2007 年版 9 月 20 號

《中國電影市場》，北京，中國電影市場雜誌社

《大眾電影》，北京，大眾電影雜誌社

《電影》，北京，電影雜誌社

《電影故事》，北京，電影故事雜誌社

《電影畫刊》，北京，電影畫刊雜誌社

《新世紀週刊》，北京，中國（海南）改革發展研究院

《文藝報》，北京，中國作家協會

《文藝研究》，北京，中國藝術研究院

《文學評論》，北京，中國社會科學院文學研究所

《文藝評論》，哈爾濱，黑龍江省文學藝術界聯合會

《文學教育》，武漢，語文教學與研究雜誌社

《戲劇藝術》，上海，上海戲劇學院

《語文學刊》，內蒙古，內蒙古師範大學語文學刊雜誌社，2006
　　年版第 3 期

《詞刊》，北京，中國文聯出版社

《out》月刊，美國，2005 年版 10 月號

《CQ》第 135 期，美國，美商康泰納仕出版社，2007 年版 12 月號

《Film review》月刊，英國，2008 年版 2 月號

《Entertainment Weekly》週刊，美國，2003 年版

《World Weekly》週刊，美國，2007 年版

《Foreign Policy In Focus》，美國，2000 年版

參考報紙：

《中國時報》《中時晚報》

《聯合報》《聯合晚報》

《蘋果日報》《民生報》

《人民日報》《光明日報》

《南方週報》《新京報》

《New York Times》（美國《紐約時報》）

《New York Post》（美國《紐約郵報》）

《Washington Post》（美國《華盛頓郵報》）

《Chicago Sun-Times》（美國《芝加哥太陽報》）

《Chicago Tribune》（美國《芝加哥論壇報》）

《Los Angeles Times》（美國《洛杉磯時報》）
《The Globe and Mail》（加拿大《環球郵報》）

參考網站：

http://www.imdb.com

http://yahoo.com

http://google.com

http://tw.baidu.com/

http://yesasia.com/

http://www.dianying.com（中文電影資料庫）

http://www.c4movie.com/（漢電影全球華人電影網站）

http://www.ctfa.org.tw/（財團法人國家電影資料館網）

http://www.filmsea.com.cn/（銀海網）

http://www.china.com.cn/（中國網）

http://movie.cca.gov.tw（臺灣電影筆記）

http://ent.sina.com.cn（新浪網影音娛樂世界）

http://www.tngs.tn.edu.tw/tngs/（臺灣台南女中論文專區）

http://liuchenghan.blshe.com/（劉成漢的博客）

http://udn.com/NEWS/main.html（聯合新聞網）

http://news.chinatimes.com/（中時電子報）

http://www.nownews.com/（今日新聞）

http://www.ettoday.com/（東森新聞報）

http://news.rti.org.tw/（中央廣播電臺新聞網）

http://rekegiga.blogspot.com（癮部落格）

http://movie.kingnet.com.tw/（KingNet 影音台）

http://zh.wikipedia.org/（維基百科）

http://zh.wikiquote.org/（維基語錄）

http://www.cnmdb.com/（中國影視資料館）

http://www.cq.xinhuanet.com/（新華網）

http://www.chinavalue.net/Finance/（價值中國網）

http://news.163.com/（網易新聞）

http://www.mtime.com/（時光網）

http://www.xinhuanet.com/（新華網）

http://www.dajiyuan.com/（大紀元網系）

http://www.lifeweek.com.cn/（三聯生活週刊）

http://www.kun-lun.net/（昆侖文化交流網）

http://book.people.com.cn/（人民網 people）

http://www.daxuelg.cn/（大學生活網）

http://www.interviewmagazine.com/film/（Interview Magazine/ 美國）

http://post.yule.tom.com/（TOM 網）

http://www.aesthetics.com.cn/（美學研究網）

http://www.busfly.cn/post/84.html（巴士飛揚技術博客）

http://www.fromeyes.cn（文化研究網）

http://big5.cri.cn/（國際線上）

http://big5.ce.cn/（中國經濟網）

主要參考影片：

李安導演作品年表

《推手》（PUSHING HANDS,1991）（105minutes）

《喜宴》（THE WEDDING BANQUET,1993）（106minutes）

《飲食男女》（EAT DRINK MAN WOMAN,1994）（123minutes）

《理性與感性》（SENSE AND SENSIBILITY,1995）（136minutes）

《冰風暴》（THE ICE STORM,1997）（112minutes）

《與魔鬼共騎》（RIDE WITH THE DEVIL,1999）（138minutes）

《臥虎藏龍》（CROUCHING TIGER,HIDDEN DRAGON,2000）
（120minutes）

《綠巨人浩克》（HULK,2003）（138minutes）

《斷背山》（BROKEBACK MOUNTAIN,2005）（134minutes）

《色，戒》（LUST,CAUTION,2007）（141minutes）

《胡士托風波》（TAKING WOODSTOCK,2009）（121minutes）

《蔭涼湖畔》（SHADES OF THE LAKE,1982）（16mm,30minutes）
（學生作品）

《選擇》（CHOSEN,2001）（6/11minutes）（廣告作品）

其他參考影片：

《第七封印》（The Seventh Seal,1956）（柏格曼導演）

《野草莓》（Wild Strawberries,1957）（柏格曼導演）

《處女之泉》（The Virgin Spring,1959）（柏格曼導演）

《呼喊與細語》（Cries and Whispers,1971）（柏格曼導演）

《芬妮與亞歷山大》（Fanny and Alexander,1981）（柏格曼導演）

《華人縱橫天下—李安篇》（The World Is Not Enough,2000）（張
克榮導演）

《一個國家的誕生》（The Birth of a Nation,1915）（大衛 ‧ 格里菲斯導演）

《畢業生》（The Graduate,1967）（麥克 ‧ 尼柯斯（Mike Nichols）導演）

《名劍》（The Sword,1980）（譚家明導演）

《東邪西毒》（Ashes of Time,1994）（王家衛導演）

《青少年哪吒》（rebels of the neon god,1992）（蔡明亮導演）

《愛情萬歲》（vive L'amour,1994）（蔡明亮導演）

《河流》（The River,1996）（蔡明亮導演）

《英雄》（Hero,2002）（張藝謀導演）

《十面埋伏》（House of Flying Daggers,2004）（張藝謀導演）

《荊軻刺秦王》（The Emperor And The Assassin,2005）（陳凱歌導演）

《無極》（The Promise,2005）（陳凱歌導演）

《南京！南京！》（City of Life And Death,2009）（陸川導演）

《海角七號》（Cape NO.7 ,2008）（魏德聖導演）

《孔子：決戰春秋》（Confucius ,2009）（胡玫導演）

《非誠勿擾》（If you are the one ,2009）（馮小剛導演）

《艋舺》（Monga,2009）（鈕承澤導演）

《感官世界》（The Realm of the Senses,1976）（大島渚導演）

《星球大戰首部曲：危機潛伏》（Star Wars Episode I: The Phantom Menace,1999）（喬治 ‧ 盧卡斯導演）

《星球大戰二部曲：複製人全面進攻》（Star Wars Episode II: Attack of the Clones,2002）（喬治 ‧ 盧卡斯導演）

《星球大戰三部曲：西斯大帝的復仇》（Star Wars Episode III:

Revenge of the Sith,2005）（喬治 · 盧卡斯導演）

《星球大戰四部曲：曙光乍現》（Star Wars Episode IV: A New Hope,1977）（喬治 · 盧卡斯導演）

《星球大戰五部曲：帝國大反擊》（Star Wars Episode V: The Empire Strikes Back,1980）（喬治 · 盧卡斯導演）

《星球大戰六部曲：絕地大反攻》（Star Wars Episode VI: Return of the Jedi,1983）（喬治 · 盧卡斯導演）

《何處是我朋友的家》（Where is my friend's house？,1987）（阿巴斯 · 基亞羅斯塔米（Abbas Kiarostami）導演）

《生命在繼續》（The Earth Moved We Didn't,1992）（阿巴斯 · 基亞羅斯塔米（Abbas Kiarostami）導演）

《橄欖樹下的情人》（Through the Olive Trees,1994）（阿巴斯 · 基亞羅斯塔米（Abbas Kiarostami）導演）

《傾城之戀》（Love in a Fallen City,1984）（許鞍華導演）

《怨女》（Rouge of the North,1988）（但漢章導演）

《紅玫瑰與白玫瑰》（Red Rose White Rose,1994）（關錦鵬導演）

《半生緣》（Eighteen Springs,1997）（許鞍華導演）

《海上花》（Flowers of Shanghai,1998）（侯孝賢導演）

《藍色情挑》（Bleu,1993）（奇士勞斯基導演）

《白色情迷》（Blanc,1994）（奇士勞斯基導演）

《紅色情深》（Rouge,1994）（奇士勞斯基導演）

《無影劍》（Shadowless Sword,2005）（金榮俊導演）

《勇奪芳心》（Dilwale Dulhania Le Jayenge,1995）（Aditya Chopra 導演）

《X戰警3：最後之戰》（X-Men：The Last Stand,2006）（布萊恩 ·
　辛格導演）

《蜘蛛俠3》（Spider-Man 3,2007）（山姆 · 雷米（Sam Raimi）導演）

《蝙蝠俠之黑暗騎士》（The Dark Knight,2008）（克里斯多夫 ·
　諾蘭導演）

《地獄怪客 2：金甲軍團》（Hellboy II：The Golden Army,2008）
　（喬勒蒙 · 迪 · 多羅（Guillermo del Toro）導演）

《蓋茲堡戰役》（Gettysburg,1993）（隆納 · 麥克斯威爾導演）

《亂世佳人》（Gone with the Wind,1939）（維克多 · 弗萊明導演）

《光榮戰役》（Glory,1990）（艾德華 · 茲維克（Edward Zwick）
　導演）

《冷山》（Cold Mountain,2004）（安東尼 · 明海拉（Anthony
　Minghella）導演）

《戰役風雲》（Gods and Generals,2003）（隆納 · 麥克斯威爾導演）

注：以上所列文獻難免掛一漏萬，可能有許多著作文章或參考其思
　想內容，或參考其思路方法，未能一一列出，在此一併致謝。

新美學16　PH0088

新銳文創
INDEPENDENT & UNIQUE

李安電影的鏡語表達
——從文本、文化到跨文化

作　　者	葉基固
責任編輯	蔡曉雯
圖文排版	陳姿廷
封面設計	王嵩賀

出版策劃	新銳文創
發 行 人	宋政坤
法律顧問	毛國樑　律師
製作發行	秀威資訊科技股份有限公司
	114 台北市內湖區瑞光路76巷65號1樓
	電話：+886-2-2796-3638　傳真：+886-2-2796-1377
	服務信箱：service@showwe.com.tw
	http://www.showwe.com.tw
郵政劃撥	19563868　戶名：秀威資訊科技股份有限公司
展售門市	國家書店【松江門市】
	104 台北市中山區松江路209號1樓
	電話：+886-2-2518-0207　傳真：+886-2-2518-0778
網路訂購	秀威網路書店：http://www.bodbooks.com.tw
	國家網路書店：http://www.govbooks.com.tw

出版日期	2012年11月　初版
定　　價	390元

國家圖書館出版品預行編目

李安電影的鏡語表達：從文本、文化到跨文化 / 葉基固著.

-- 初版. -- 臺北市：新銳文創, 2012.11

面；　公分. --（新美學；PH0088）

ISBN　978-986-5915-30-8（平裝）

1.李安　2.電影導演　3.電影美學　4.影評

987.83　　　　　　　　　　　　　　101020733

讀 者 回 函 卡

感謝您購買本書，為提升服務品質，請填妥以下資料，將讀者回函卡直接寄
回或傳真本公司，收到您的寶貴意見後，我們會收藏記錄及檢討，謝謝！
如您需要了解本公司最新出版書目、購書優惠或企劃活動，歡迎您上網查詢
或下載相關資料：http:// www.showwe.com.tw

您購買的書名：_____

出生日期：_____年_____月_____日

學歷：□高中 (含) 以下　　□大專　　□研究所 (含) 以上

職業：□製造業　□金融業　□資訊業　□軍警　□傳播業　□自由業

　　　□服務業　□公務員　□教職　　□學生　□家管　　□其它_____

購書地點：□網路書店　□實體書店　□書展　□郵購　□贈閱　□其他

您從何得知本書的消息？

　□網路書店　□實體書店　□網路搜尋　□電子報　□書訊　□雜誌

　□傳播媒體　□親友推薦　□網站推薦　□部落格　□其他_____

您對本書的評價：(請填代號　1.非常滿意　2.滿意　3.尚可　4.再改進)

　封面設計____　版面編排____　內容____　文／譯筆____　價格____

讀完書後您覺得：

　□很有收穫　□有收穫　□收穫不多　□沒收穫

對我們的建議：_____

11466
台北市內湖區瑞光路 76 巷 65 號 1 樓

秀威資訊科技股份有限公司　　　收

BOD 數位出版事業部

..

（請沿線對折寄回，謝謝！）

姓　　名：_____　年齡：_____　性別：□女　□男

郵遞區號：□□□□□

地　　址：_____

聯絡電話：(日) _____　(夜) _____

E-mail：_____